Michelangelo's Mountain

米開朗基羅之山

天才雕刻家與超完美大理石

艾瑞克‧西格里安諾〔Eric Scigliano〕 著

廖素珊 譯

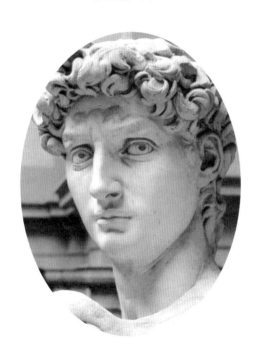

國家圖書館出版品預行編目資料

米開朗基羅之山：天才雕刻家與超完美大理石／艾瑞克‧西
格里安諾 著--臺北市：信實文化行銷，2008.03
　　面；　公分
譯自Michelangelo's Mountain : The Quest for Perfection in the
　　Marble Quarries of Carrara
ISBN: 978-986-84208-0-9　（平裝）
 1.米開朗基羅（Michelangelo Buonarroti,1475-1564）
 2.藝術家 3.傳記 4.義大利

909.945　　　　　　　　　　　　　　　　　97003419

米開朗基羅之山：天才雕刻家與超完美大理石

作　　者：艾瑞克‧西格里安諾（Eric Scigliano）
譯　　者：廖素珊
總 編 輯：許麗雯
主　　編：胡元媛
執　　編：黃心宜
特約編輯：張立雯、weechia
排版設計：陳健美
封面設計：黃聖文
行銷總監：黃莉貞
發　　行：楊伯江、許麗雪
出　　版：信實文化行銷有限公司
地　　址：台北市大安區忠孝東路四段341號11樓之3
電　　話：（02）2740-3939
傳　　眞：（02）2777-1413
http://www. cultuspeak.com.tw
E-Mail：cultuspeak@cultuspeak.com.tw
劃撥帳號：50040687 信實文化行銷有限公司

乘隆彩色印刷（02）8228-6369
圖書總經銷：知己圖書有限公司
（台北公司）台北市羅斯福路二段95號4樓之3
電話：（02）2367-2044　傳眞：（02）2362-5741
（台中公司）台中市工業30路1號
電話：（04）2359-5819　傳眞：（04）2359-5493

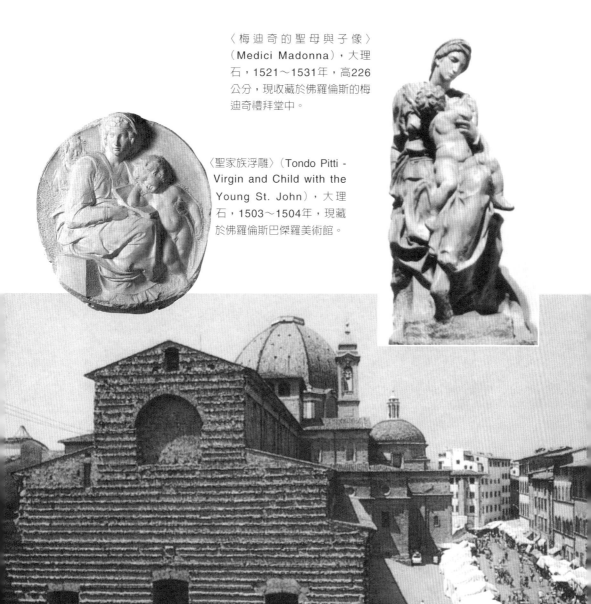

〈梅迪奇的聖母與子像〉（Medici Madonna），大理石，1521～1531年，高226公分，現收藏於佛羅倫斯的梅迪奇禮拜堂中。

〈聖家族浮雕〉（Tondo Pitti - Virgin and Child with the Young St. John），大理石，1503～1504年，現藏於佛羅倫斯巴傑羅美術館。

聖羅倫佐教堂（Church of San Lorenzo）迄今仍未完成的立面。

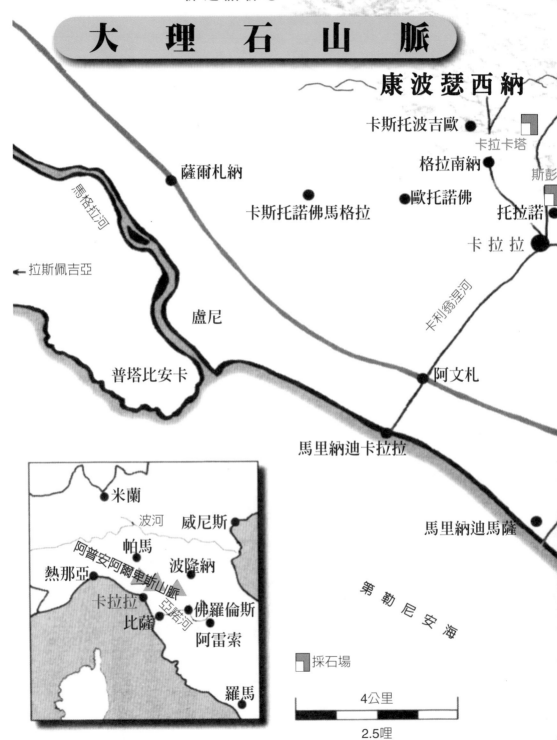

大 理 石 山 脈

佛迪諾佛

康波瑟西納

卡斯托波吉歐

卡拉卡塔

格拉南納

斯彭

薩爾札納

歐托諾佛

托拉諾

馬格拉河

卡斯托諾佛馬格拉

卡 拉 拉

←拉斯佩吉亞

盧尼

卡利翁涅河

普塔比安卡

阿文札

馬里納迪卡拉拉

米蘭

波河

威尼斯

帕馬

波隆納

馬里納迪馬薩

熱那亞

阿普安阿爾卑斯山脈

第勒尼安海

卡拉拉

佛羅倫斯

亞諾河

比薩

阿雷索

採石場

羅馬

4公里

2.5哩

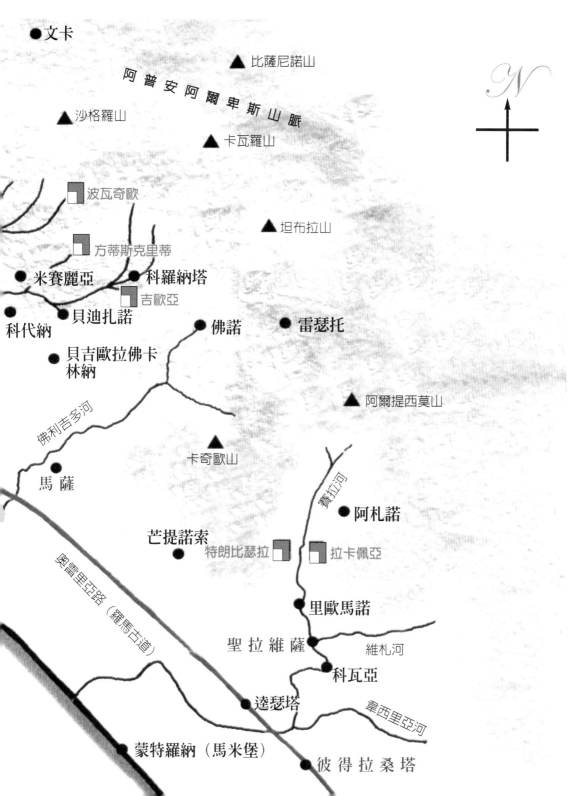

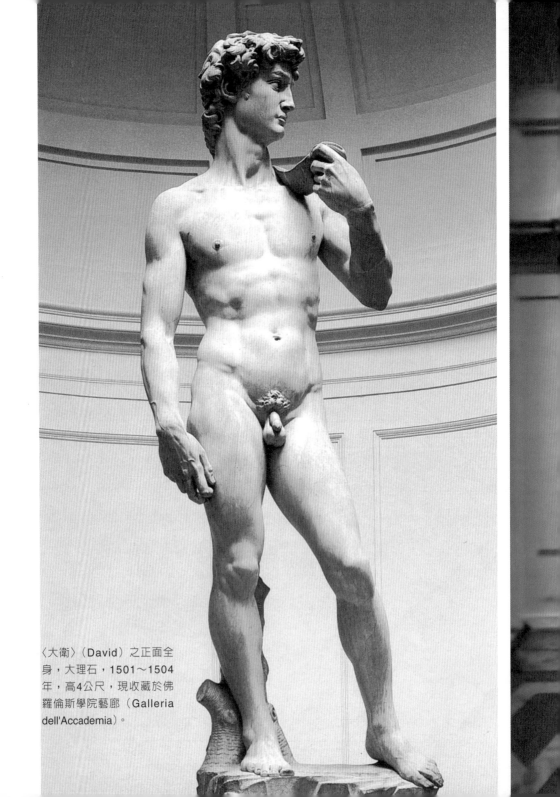

〈大衛〉（David）之正面全
身，大理石，1501～1504
年，高4公尺，現收藏於佛
羅倫斯學院藝廊（Galleria
dell'Accademia）。

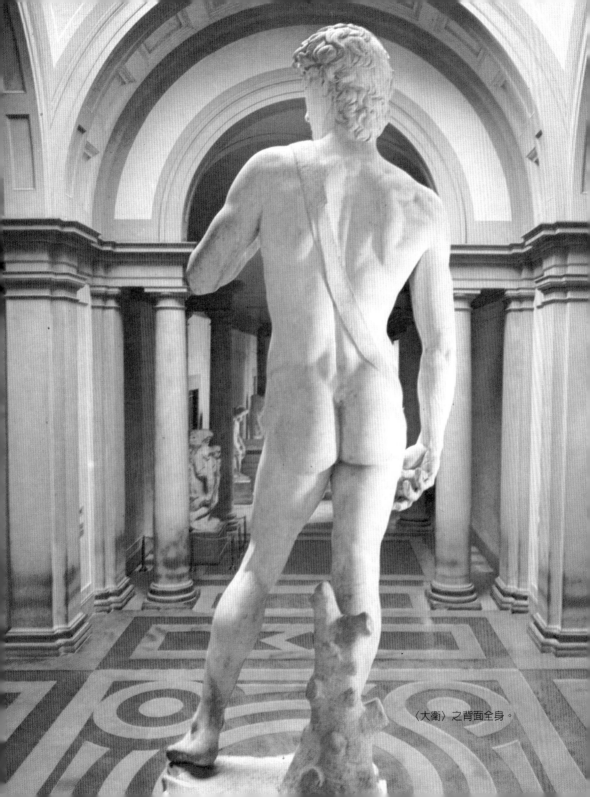

〈大衛〉之背面全身。

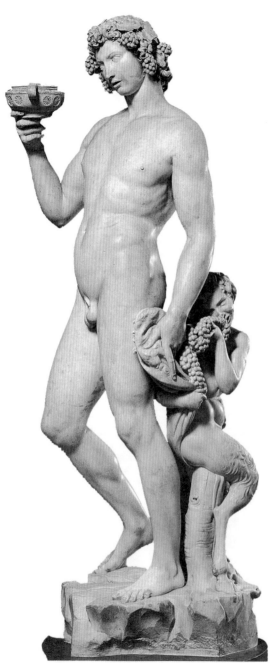

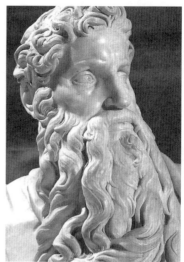

〈摩西〉（Moses）之正面全身，大理石，高235公分，1513～1516年，現收藏於義大利羅馬的聖彼得鎖鍊教堂（San Pietro in Vincoli）。

1496年，米開朗基羅來到羅馬，創作了第一批代表作〈酒神〉（Bacchus），大理石，現存於佛羅倫斯巴傑羅美術館（Museo Nazionale del Bargello）。

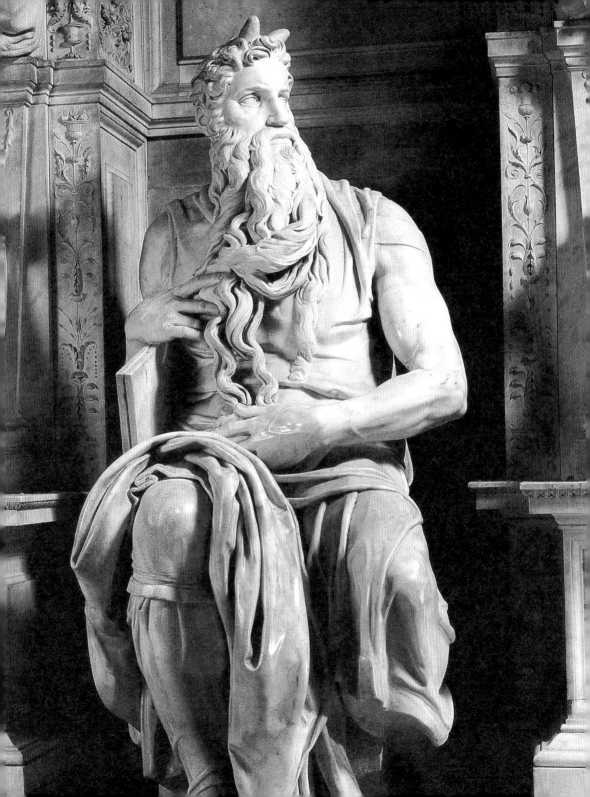

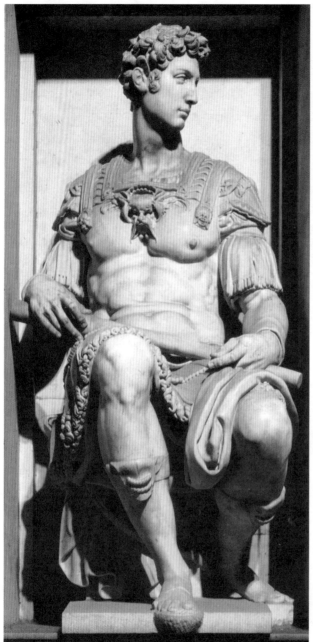

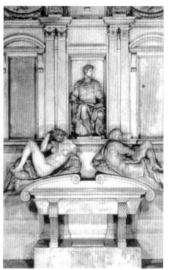

〈朱利安諾‧梅迪奇之墓〉（Tomb of Giuliano de Medici）正面全貌，大理石，高630公分，寬420公分，1526～1533年，現收藏於佛羅倫斯聖羅倫佐教堂中的新聖器室（Sagrestia Nuova）。

〈朱利安諾‧梅迪奇之墓〉（Tomb of Giuliano de Medici）局部。

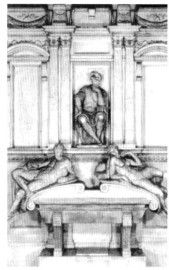

〈羅倫佐·梅迪奇之墓〉（Tomb of Lorenzo de Medici）正面全貌，大理石，高630公分，寬420公分，1524～1531年，現收藏於佛羅倫斯聖羅倫佐教堂中的新聖器室。

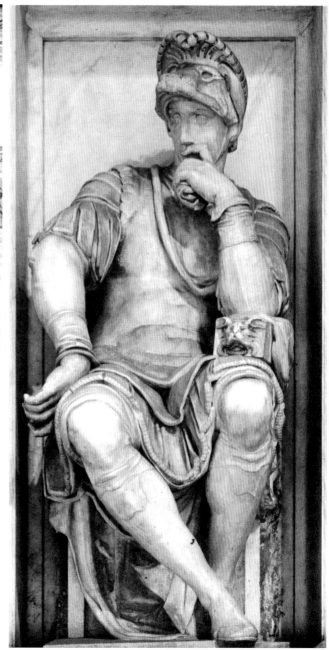

〈羅倫佐·梅迪奇之墓〉（Tomb of Lorenzo de Medici）局部。

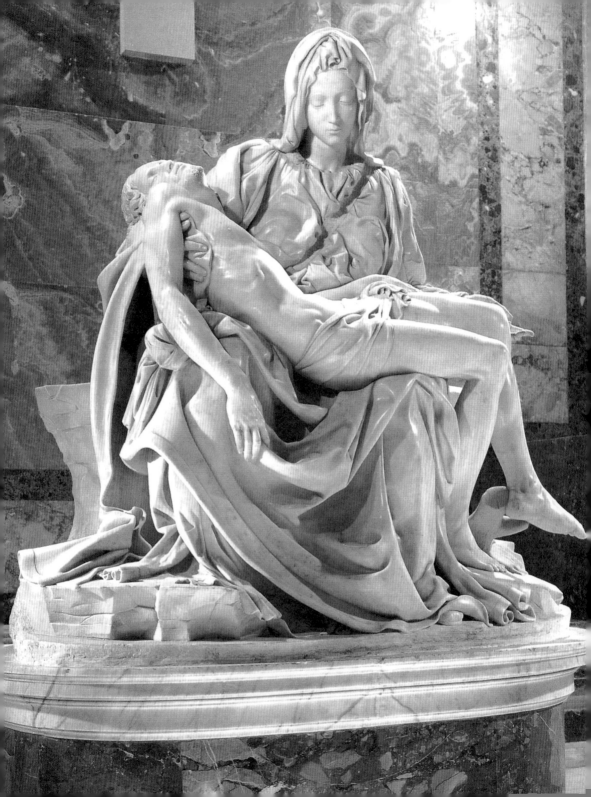

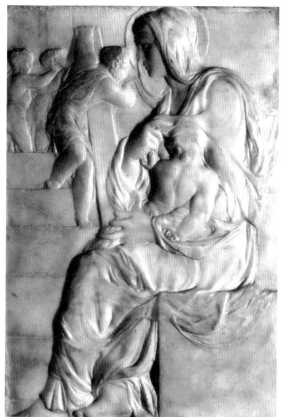

1490年米開朗基羅15歲時完成的浮雕〈梯邊聖母〉（Madonna of the Staircase）全像。現收藏於佛羅倫斯的米開朗基羅博物館包那羅蒂館（Casa Buonarroti）。

〈隆達迪尼的聖母抱耶穌悲慟像〉（The Rondanini Pietá），大理石，高195公分，1552～1564年，為米開朗基羅未完成的遺作。現收藏於義大利米蘭的史佛薩古堡（Castello Sforzesco）。

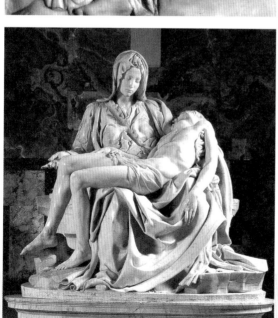

〈聖母悼子〉（Pietá），大理石，1499年，高174公分，是米開朗基羅在24歲時第一件聖殤作品。現收藏於梵諦岡聖彼得大教堂（Basilica di San Pietro）。

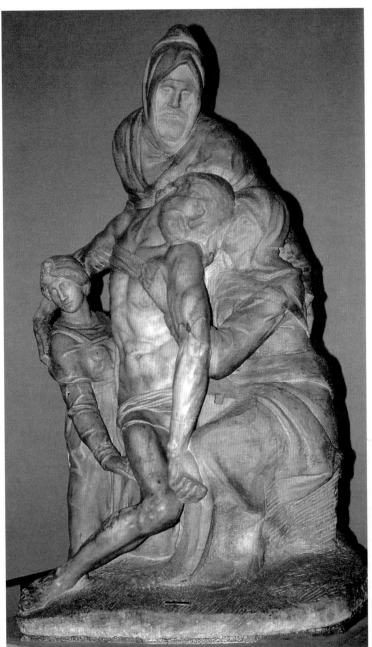

〈佛羅倫斯的聖殤〉（The Florence Pietá），大理石，1550～1555年，高226公分，這件聖殤大約是在米開朗基羅75歲時作成。現收藏於佛羅倫斯的主座教堂博物館（Museo dell'Opera del Duomo）。

作者序　　阿里斯蒂德的足跡

「在義大利，」我的祖母常說，「我們家的人都戴帽子。」他們戴的不是一般勞工那種毫無形狀的邋遢無邊帽，馬澤伊家族的男人戴的是像冠冕似的淺頂軟呢男帽，適合地主、律師、政府官員和……石頭雕刻家的身份。他們做的是粗活，但在他們的家鄉，他們所從事的工作帶給他們無限驕傲，像中古世紀的公會：他們是大理石工人。她的祖父文生佐（Vincenzo）在大理石聖地卡拉拉（Carrara）是個採石工人。他是眾多採石工人之一，從山壁砍開和撬鬆巨大石塊，慢慢將它們移下山坡。他們也許在數十年前或好幾個世代以前就抵達這片大理石生產地帶；馬澤伊是個典型托斯卡尼姓氏，但不是出自卡拉拉，而我的祖母（沒有任何明顯證據地）聲稱我們是一位顯赫傑出的托斯卡尼人，菲利普・馬澤伊（Philip Mazzei）[2] 的親戚。

姑且不管聲稱的祖先是否屬實，托斯卡尼令人熟悉的奇揚第酒、起伏的山丘和如詩如畫的昂貴別墅與卡拉拉的粗獷山峰和粗略開鑿的道路有著天壤之別。當義大利於一八六○年代統一時，雖然這個城鎮和周遭的土地名義上屬於托斯卡尼，但它們卻南轅北轍。而米開朗基羅在超過五百年前來到此地為羅馬和佛羅倫斯最輝煌的紀念碑尋找大理石時便發現如此。

在十九世紀中期，薪水微薄，採石工作艱難。粗活從午夜後開始，採石工人長途跋涉上山，要趕在天氣變熱前展開那早的採石工作。當搖晃不定的裸岩直直墜下，或繩索斷裂，二十噸的大理石塊全速奔馳，脫離滑軌時，死神常常突然降臨。儘管如此，文生佐・馬澤伊還是存活下來。他成為其中一

座最大的採石場的工頭，而他的兒子阿多佛（Adolfo）原本可以追隨他穿著靴子的腳步。但阿多佛卻不做此想。他們沒有在卡拉拉的美術學院唸書，他和兄弟們卻從另一階段的砂礫煉金術畢業，也就是將粗製的石頭化為磨得光亮的雕像。阿多佛在拉澤利尼工作坊工作，那是卡拉拉最大的雕刻工作坊，他在二十三歲時就成為工頭。然後他和兄弟們創設自己的工作坊，他們在那切削、雕刻、塑造和刨光石塊，生產製造義大利貴族的半身胸像、噴泉的寧芙和半人半羊的農牧之神，還有教堂的聖人和聖母。

　　阿多佛成為卡拉拉最傑出的雕刻家之一。一九〇九年，他以吉歐蘇・卡度西（Giosuè Carducci）[3]的胸像贏得羅馬藝術、工業和商業大博覽會的冠軍金徽章。卡度西出生於當地，受到全國尊崇：在《羅馬插畫》的文章裡附了一張胸像的照片，而詩人胸像流露出人們預期的超寫實主義細節和強烈的羅馬風格表情。在那時，阿多佛已經完成他獲利最豐的委任工作，也就是紐約聖派屈克大教堂的四座雕像，他用這筆錢購買和整修位於卡拉拉中心不遠的寬敞雄偉的房舍，它就在往大理石採石場的路上。他為了表達他對美國的感謝，以及他看到紐約景致時的歡欣，他發誓要將他下一個兒子的名字以美國總統的名字命名，也就是希歐多・羅斯福（Theodore Roosevelt）。他的妻子當時已經懷孕，後來卻生了一個女兒，他將她的名字叫做羅斯福。但當法西斯主義者掌權後，這個名字變得不合時宜，「羅斯福」因此義大利化為「羅佛達」（Rosvelda）。她嫁給一位從聖米尼亞托（San Miniato）來的托斯卡尼移民，這位移民開設了一家公司，發明和製造探石工人所用的黏膠、刀刃和磨料。他們的兒子路奇・布洛提尼（Luigi Brotini）後來接管公司，發明更多東

西。半世紀多之後，路奇引介我見識卡拉拉的傳說和大理石山的雄偉壯觀。

　　他的弟弟阿里斯蒂德為阿多佛工作，但並不適應，他也是個能力很強的石頭雕刻家，不想為他哥哥工作。我父親是這樣告訴我的；但他的姊姊克蕾兒年紀較長，知道的內幕較多，她記得她祖父阿里斯蒂德搭船離開義大利的浪漫版本。她說，他愛上一位沒有文化素養的村莊裡的美女，她的身份地位比受人尊敬的石匠低下。人們告訴他：「你娶她的話，你將會失去你在此行業中的地位。」他獨排眾議，還是娶了她。

　　一百一十年後，我帶著艾梅琳達・馬賽提（Ermelinda Masetti）曾是貝迪札諾（Bedizzano）這個採石工人村莊的美女的印象，坐著下午的巴士抵達此處，裡面擠滿著喧鬧的初中小鬼。貝迪札諾位於從卡拉拉通往採石場的三條道路之一的半路上。我在卡拉拉的市政府辦公室裡，查不到她的出生記錄，而貝迪札諾屬於卡拉拉的管轄區。但並不是所有的出生都有記錄，因此，我決心在貝迪札諾的教區教堂翻查洗禮記錄。我在小教堂後方的狹窄樓梯底等著下午的教理問答課結束。小孩們蜂擁而出，跟在他們之後的是奇多・桑吉內提（Guido Sanguinetti）神父。如果以前義大利大量拍攝的那種溫馨、以老舊村莊為背景的老片要選角色的話，他們會挑奇多神父作為主角。我後來得知，他從一九四七年起便掌管這個教區。他看起來像是演唱家查理・阿森納沃爾（Charles Aznavour）[4]的小型版本──他已八十幾歲高齡，個頭矮小，神情愉快，穿著黑袍，戴著暗色貝雷帽和巨大的黑框眼鏡，微笑快活，態度渴切也困惑，有著賽跑者的步伐。雖然我高他至少一呎，但在他直線穿過貝迪札諾的莊嚴小廣場時，我還是得大步行走才能趕上他。他沒有放慢腳步，一

路上跟在廣場酒吧裡閒散度日的採石工人和靠老年津貼過活的老人打招呼，彷彿他們還是他的學生，他責罵一個戒煙後又開始抽煙的人。奇多神父抵達辦公室後，一本接著一本地拉出皮革封面的巨大記錄本，凝視著在過去以優美華麗的字體，沾著棕色墨水書寫的名字。沒有，這裡也沒有她的名字。

結果，這場探究是個徒勞無功之舉。原來我弄錯了：她不是來自貝迪札諾，而是另一個山坡村莊，它叫拉佛賽（La Foce），位於往馬薩（Massa）的公路上，後者是與卡拉拉迥然不同的雙子都市。在那裡，她的親戚稍後開了第一家加油站，成為顯赫的法西斯主義者——他們名聲響亮，曾經參與德國人和義大利黑旅⁵聯合製造的恐怖大屠殺罪行之一，那時義大利人將阿普安山脈當成抵抗盟軍入侵的最後防線。但我的探究並非毫無成果。因沒有資料，奇多神父豪爽地道歉，但神情隨之一振。我曾祖母的丈夫是個叫做馬澤伊的雕刻家？那他有東西可以給我看！他帶領著我直線走到一個倉庫——較宏偉的教堂稱這類倉庫為庫房——裡面粗糙的木架堆滿高腳杯、蠟燭和深具民間風味的簡單雕刻。他拿給我看一個熟石膏胸像，是很久以前一位公爵夫人或侯爵夫人的大理石雕像模型，奇多神父驕傲地宣布，這個作品是由傑出的雕刻家阿多佛·馬澤伊所做。他領著我走出倉庫，來到廣場，看到在兩個酒吧之間豎立著這個大理石村莊最顯著的大理石傑作，就是那類在全義大利廣場都會豎立的紀念碑：於一次世界大戰中戰死的當地男孩的紀念碑。紀念碑上有鑿子鑿的大字簽名，A·馬澤伊／卡拉拉。

難怪阿里斯蒂德會離開義大利，遠赴美國，擺脫他哥哥的陰影。他在一九八〇年左右抵達波士頓，在麻薩諸塞州的李鎮（Lee）大理石工作坊工作，

位於佛蒙特採石場的南方，而卡拉拉採石工人和鑿石工人（scarpellini，或在現代拼法是scarpellini，字義上是指「小鑿子」）後來在巴列（Barre）有個「小卡拉拉」社區。今日，只有一位從卡拉拉來的雕刻大師，吉利安諾·瑟奇內利（Guiliano Cecchinelli）還在巴列活躍，他單打獨鬥，努力想保存傳統。但在卡拉拉那些狹小黑暗的酒館裡，當年邁的採石工人和鑿石工人得知你是從美國來時，會告訴你他們在巴列那些年的陳年故事。他們說，寒冷冬季冷得不得了，有時候手會結凍在他們處理的石頭上。但薪水高得離譜。

阿里斯蒂德現在叫做「哈利」，很快便搬回東方的艾弗雷特（Everett），就在波士頓的北方。他從卡拉拉將他年輕的家人接來，但仍繼續雕刻大理石。他自己對宗教並不特別熱中，但他雕刻的聖人和聖母激勵了虔誠的教徒。他也雕刻墓石和墓碑，它們現在和當時都是大理石行業的主要生意來源。他在兩個備受尊崇的委任工作中贏得一席之地：他為美國主要的義大利文藝復興式宮殿，也就是波士頓公共圖書館，雕刻包括裝飾性銘碑和淺浮雕在內的石雕作品，他也為城市那座裝飾繁複的大都會劇院（現在稱為「王劇院」）雕刻肖像，儘管大部分是用人造大理石。他的女兒阿瑪（Alma），也就是我的祖母，在孩童時期因肺炎生了一場重病，醫生抽乾她肺腔的水，治療了她好幾個月，最後他不肯收現金；他只要求一個精緻的小雕刻作為回報，那是她父親雕刻的一雙交握的手——她的手。醫生拿走雕刻時，她哭了。

我的祖母還記得她父親在工作坊工作一整天後，回到家後在浴室裡咳血的情景。但大理石也許不是罪魁禍首。在卡拉拉，他們說大理石灰不會傷害肺部，至少白色大理石不會，因為它幾乎是純粹的碳酸鈣。但花崗石滿是具

磨損力的二氧化矽，會導致耗損、致命的矽肺。阿里斯蒂德的確得在麻薩諸塞州處理花崗石；岩石累累的新英格蘭產量豐富，它比大理石還要堅硬粗糙。在全罩式防塵罩和吸乾灰塵的氣流系統發明前，代代的鑿石工人和採石工人英年早逝，為那些有幸活到老年的人提供不朽的紀念碑。

當我開始解釋我為何計畫寫一本有關米開朗基羅和卡拉拉大理石採石場的書時，我的朋友說，讀者也許會想：「啊，你在寫一本尋根之旅的書」，彷彿這個世界還需要這類的書。但對我們大多數人而言，尋根之旅只能到這個階段。我坦承，在我探索我的家譜（我祖父的姓氏西格利安諾是個卡拉布里亞姓氏，在那邊和這邊都顯得古怪）和得知我那位鑿石工人的曾祖父的二、三事後，我很高興卡拉拉人會說：「喔，你是自己人！」這隔了三代的關係有時為我提供了大好機會，我也心安接受。但我沒有書寫「尋根」的意願，我也不幻想它們能提供史詩題材。

但早年，大學導師親自指導的米開朗基羅課程中，我接觸到此類題材。米開朗基羅的天才，或說了不起的天份，就像他同時代人們所說的，像強風般用力擊中我的臉。十年後，當我從孩童時期的聽聞中，真正第一次抵達羅馬，親自目睹梵諦岡的〈聖母悼子〉（Pietà，尤里艾斯二世（Julius II）那被縮短佈局的陵墓中的〈摩西〉（Moses），以及佛羅倫斯的〈大衛〉（David）和梅迪奇（Medici）墳墓時，我又感受到那股強烈的疾風。我對能用和馬澤伊相同的石頭雕塑的天才感到驚異，我渴望一探那座大理石山。但當時情況並不允許，我沒有和還住在那的堂兄弟們聯絡上。我最後終於在一九八五年一月上旬，坐著從羅馬開出、誤點很久的火車抵達，那年的多天是義大利百年

來最寒冷的冬天。使火車延誤的大雪現在充滿著黯夜天空，白色大理石山隱約誨暗，遙不可及，隱身於不同色調的白色中。於是我繼續前往米蘭。

　　數年後我返回義大利，在令人視線模糊的冰雹中穿越亞平寧山脈（the Apennines），於一個晴朗的早晨抵達卡拉拉。我找到我父親的堂兄，路奇‧布洛提尼，他和他薩丁尼亞的妻子瑟西雅住在大理石鋪成的房舍裡。路奇是任何想一探採石場的人所夢寐以求的優秀主人和導遊。他的家族公司現在由幾個兒子掌管，製造數以千計的當地工人、手工藝匠和雕刻家用來切割和塑造石頭的螺旋錐、刀刃和磨石墊。他好像認識山上和山谷中的每一個人，雖已高齡七十三，對大理石這個主題還是有著無限的精力和熱忱。我在採石場和工作坊待了匆忙的一個禮拜，跟著不會疲憊的路奇身後蹣跚前行，穿越白色灰塵和碎屑，這些只挑起我的好奇心和飢渴，我想瞭解這塊艱困蒼白的土地和這些堅毅的採石工人。

　　我沒有寫他們的意圖，但他們的故事一直在我心中迴響，等著被訴說。但要從哪裡開始呢？山峰垂直聳立的月球表面景致、採石場和二千六百年的征服、開採和剝削歷史──這個歷史深深浸染在鮮血中，有時候為天才所描述，充斥著奴隸和軍官、皇帝和盜賊、屠夫和詩人、無政府主義聖人和法西斯主義惡魔的身影──整體來說，是由恬靜寡欲的鑿石工人和採石工人以赤裸的雙手來移動山脈而貫穿起來；浩大的景觀似乎無法以任何編年史籠蓋。甚至連那個慣常譏諷和脾氣乖戾的米開朗基羅都對這個景觀感到震懾。

　　河流在此交會。米開朗基羅開採的歷史籠罩著卡拉拉和其採石場，就像他的藝術深深影響西方雕刻和繪畫的歷史一般。我踩著沉重步伐在散佈著模

型的山坡徘徊，觀看雕刻大師在粉末滿天飛的工作坊裡工作，這讓我聯想到在超過五百多年前，行走在這裡的焦慮腳步和測量大理石的有力雙手。當米開朗基羅來此地時，他說他要「馴服這些山脈」和偷走它們的石頭。將人和山的主題串連在一起似乎特別合適，幾乎像雙人戲劇中的角色，它立即呈現出愛情故事和意志力正在搏鬥。「大自然的力量」，我們今日會如此稱呼米開朗基羅，這個描述很適合他。在外表上，他跟飾演他的卻爾頓·希斯頓（Charlton Heston）[7]這位前模特兒南轅北轍——他只有中等身高，肩膀下垂，雙腿細長，前額過大，鼻樑塌陷，留著一把蓬亂的落腮鬍；有時候穿得很邋遢，衛生習慣很差，常陷入類似癱瘓般的沮喪和恐慌，疑心病重得近乎直逼妄想症的邊緣。但他的作品有種基本上難以抑制的力量，即使他有種種怪癖，創造這些作品的他還是能破繭而出，震懾人心。他的作品既偉大又古怪。他同時代的人稱呼這個特質為「古怪異常」，指的是他的藝術在他們世俗的心中所引發的恐懼和歡愉。

也許除了莎士比亞[8]（他在米開朗基羅死後兩個月出生）之外，沒有藝術家曾經投射如此龐大的陰影，而這個陰影特別籠罩在這個地方。我們通常將他的人生形容成在兩個極端間的拉鋸之戰——藝術興盛、政治動盪不安、梅迪奇暴君和共和國革命的佛羅倫斯，以及專橫傲慢的教宗，勾心鬥角的樞機主教和羅馬各項大手筆計畫。但他的活動範圍還包括第三個定點：那就是卡拉拉，他在此地找到理想的媒介，恢復精力的安慰和靈感，還有危險、挫折、令人疲累的權謀和苦澀的失望。要是我們不瞭解他和大理石的關係，我們就無法完全瞭解米開朗基羅，或卡拉拉和其大理石的重要性。

米開朗基羅天生是個雕刻家，但他也是建築和繪畫大師，在詩歌中也有一席之地。他在所有這些藝術中都有激發改革的影響力。他像莎士比亞一樣，受過的正規教育很少，他也只懂一點拉丁文，完全不懂希臘文。但他在他的時代裡便被認可為面面俱到的文藝復興天才的最高典範，在某些方面來說，他甚至超越他的敵手達文西（Leonardo da Vinci）[9]。「神聖的米開朗基羅」，吉歐奇奧·瓦沙利（Giorgio Vasari）[10] 如此稱呼他，他編寫他的藝術家傳記，建立起米開朗基羅成就的崇拜和神話。就像在《舊約》和西斯汀教堂的天篷壁畫中，預言家但以理（Daniel）[11]、以西結（Ezekiel）[12]、以賽亞（Isaish）[13] 和約拿（Jonah）[14] 預示基督的來臨一般，喬托（Giotto）[15]、多那太羅（Donatello）[16]、馬薩喬（Masaccio）[17] 和其他人的角色不啻是藝術彌賽亞米開朗基羅降臨前的暖身運動。達文西的角色則是施洗者約翰。

在同時，米開朗基羅是混亂的先驅，為理性主義文藝復興寫下句點。他促進耀眼色彩、浮誇姿態、戲劇性誇張和高度個人化風格的矯飾主義（Mannerism）[18] 時代來臨，這股風潮有時（不合情理地）被界定為「遵循米開朗基羅的方式」。他在許多方面都是第一位現代藝術家：第一位羅馬風格藝術家、第一位表現主義[19] 藝術家和十數種不同流派的創始人。他是第一位藝術超級巨星，而在他的時代，藝術家才正開始發現名望的甜美果實和沉重的負擔。他匆匆摘記下來的筆記和他大部分有關金錢和瑣碎家庭紛爭的信件，都經過重複不斷的翻譯和學者及大眾小說家的詳盡注釋。他在此點上也是絕無僅有。甚至他在某天草草寫下的兩份簡單荣單都比其他文藝復興藝術家的傑作更為頻繁地被複製，更為大眾熟悉。我們可以推測他的口味簡單；我們知

道他一天的餐點包括「一份沙拉、四條麵包、兩碗茴香湯、一條鯡魚和一瓶圓壺」，圓壺指的大概是酒。旁邊的草圖顯示他可以成爲優秀的菜單畫家。

他很少對藝術發表見解，而在他的時代——在我們的時代仍然如此——那些意見被視爲神喻。當傳記寫作開始復甦時，他在世時就有三位傳記家爲他書寫傳記。而其他作家，最著名的是桀傲不馴和裝腔作勢的葡萄牙畫家法蘭西斯・霍蘭達（Francisco de Holanda）[20]，則曾經記錄（或也許是捏造）和米開朗基羅之間的冗長對話，在其中，大師對他的使徒拋出智慧的珍珠。

我們這個時代的霍蘭達則撰寫新聞稿和情境喜劇（situation comedy），而不是編寫僞—柏拉圖式的對話，但他們並沒有放棄剝削米開朗基羅。他們更常引用他的名字以謀求私利或自圓其說。「米開朗基羅」已經變成超級名牌，代表藝術成就的普世典範，就像衛生紙中的「舒潔」和複印機中的「全祿」——還有一個好處是，隨意引用「米開朗基羅」不會收到律師的存證信函。他是優異的典範，但卻常常缺席，「天才」這個詞語也往往遭到濫用，而這現象不僅出現在藝術討論中。

他的名字對頌揚在任何行業表現出精湛技巧的寫作者來說是唾手可得的代名詞，不管那個行業是如何平庸。新聞報紙將奧林匹克泳將和賽跑選手、先進分子藥品商、名聞遐邇的屠夫和印第安納州南瓜雕刻家讚揚爲他們行業中的米開朗基羅。把一台價值三萬七千五百元的腳踏車單單稱爲腳踏車，「好像在說米開朗基羅的〈大衛〉不過是另一座雕像一般」。費城七六人籃球隊的行銷主管「以搖頭娃娃和豆豆公仔（Beanie Babies）[21]做爲行銷媒介，就像米開朗基羅以大理石爲藝術媒介一樣」。這個隱喻還有傑出卓越的文學傳

承：馬賽爾‧普魯斯特（Marcel Proust）[22] 描寫家庭廚師去「中央市場購買最佳的後腿部牛排、牛小腿肉和牛腳，就像米開朗基羅在卡拉拉的山區待了八個月，為他要為尤里艾斯二世雕刻的紀念碑挑選最完美的大理石」。

「卡拉拉」，或（幾乎無可避免的聯想）「卡拉拉大理石」也變成無所不在的超級名牌，奢華的象徵，以及舊世界尊嚴與活力的代表。在概念化的電子行銷市場中，知名度是以線上的點擊數來估算，我最後一次察看時，「卡拉拉大理石」在Google搜索引擎中總共有四萬七千條搜尋結果，加上義大利文的搜索引擎的話，得另加上一萬八千四百條搜尋結果：這數字比美國三大主要大理石產地（喬治亞洲、科羅拉多州和佛蒙特州）的總搜尋結果的兩倍還要多。新聞稿和吹捧性的短書評曾經說過，時髦的新曼哈頓餐廳的櫃臺、郵輪的浴室、新五星級飯店的大廳和頂尖的辦公大樓從來不僅僅是以大理石包裝：它們是以卡拉拉大理石包裝。因為大理石在全球產地多達數十處，我們這樣猜測可能相去不遠，那就是大部分的這類「卡拉拉大理石」並非產自卡拉拉，就像星巴克的脫脂香草拿鐵絕非義大利產品般，或說，這些大理石頂多是在別處開採後，然後運到卡拉拉切割和刨光。

這份響亮名氣相當言行不一，因為大部分露骨讚賞奢華的卡拉拉大理石的人如果真的看到卡拉拉這個小鎮，可能會直奔最近的希爾頓大飯店（或至少是最近的托斯卡尼精緻小巧別墅）。如果你能找到任何欣賞此城鎮的人，你得緊緊地黏住他或她，因為你找到一個富於鑑賞力、想像力和冒險精神的朋友。真正的卡拉拉粗糙、樸實而古怪。旅遊指南中對它不屑一顧，它是個「工業」社區，居民不怎麼搭理和照顧觀光客。鎖上門，梅特，我們要去聖吉

米安諾（San Gimignano）。同樣地，許多愉快地引用米開朗基羅名字的人仔細觀察，或認真研究過他後，也許會沮喪萬分。對米開朗基羅的著迷常因扭曲事實而令人悲哀，他學問淵博的門徒對他個性中的難堪層面往往加以否認或百般尋求藉口。比如，當他面對政治動亂、入侵大軍和假想的梵諦岡敵手逼近時刻，曾經逃離現場四次。在一五二九年佛羅倫斯遭到圍城，他甚至拋棄防禦工事主管這個被賦予高度信任的職位潛逃（儘管他後來回返，重拾這個職位）。這些連番恐慌與他雕刻的堅毅英雄相互矛盾，如〈大衛〉、〈摩西〉、〈反抗的俘虜〉（The Defiant Captive）和〈布魯特斯〉（Brutus）。或說和他在面對自然危險時的冷靜不成對比，如在陡峭的阿普安山坡滾落的大理石石塊。無論如何，查理‧托內（Charles De Tolnay）這位米開朗基羅二十世紀傳記家中的佼佼者不斷為他尋求藉口，並在這些插曲中找到個性崇高的邏輯：「這些逃亡實際上是為他天分負責的特徵，這點似乎不斷在米開朗基羅身上出現。在危險最初逼近時，他便逃跑。」

再來，米開朗基羅的性傾向更為棘手，傳記作家前仆後繼地試圖呈現出一種昇華和未有實際接觸（很有可能）、不存在（實不可能），或異性戀（荒謬）的性慾。伊爾文‧史東（Irving Stone）的小說《痛苦和狂喜》（The Agony and the Ecstasy）在塑造米開朗基羅的大眾形象上可能比其他所有的書加起來還要成功。在小說中，米開朗基羅有三位女性愛人，但沒有一位有足夠的歷史根據：羅倫佐‧梅迪奇（Lorenzo de' Medici）[23]那位肺病纏身的小女兒，與米開朗基羅從青春期開始便是青梅竹馬；一位波隆納大公令人銷魂的情婦拜倒在他的褲下，儘管他鼻樑塌扁，體臭難聞；最後是一位傳染給他

「法國疾病」，也就是梅毒的羅馬妓女。身為梵諦岡的雇員，他也許拿到優待價格，神父和觀光客可讓妓院的生意非常興榮。

史東很幸運，小說家不必捍衛他們的假設。但傳記家可就不同了，新一維多莉亞的倡導者對「雄赳赳的」米開朗基羅所能提供的最佳論辯是他不可能是「同性戀」，因為同性戀者不可能能夠賦予西斯汀壁畫〈誘惑〉（Temptation）裡的夏娃，梅迪奇禮拜堂中的〈晨〉（Dawn）和〈麗達〉（Leda）畫中的女性如此性感的詮釋。米開朗基羅也許真有為夏娃使用女性模特兒（雖然這個應該是昨天才出生的女孩肌肉壯碩得不像話）。他確實似乎曾為〈晨〉使用了一位模特兒，儘管她的表情焦慮大於誘惑：她鬆弛下垂的乳房掛在緊繃的胸肌上，顯然和那位削瘦結實的剛硬雕像，也就是她的姊妹〈夜〉（Night）形成柔和的對比。但現在只剩下複印本的〈麗達〉才是〈夜〉的孿生子。但即使這幾個例外是迷人的寧芙，她們和米開朗基羅整個職涯中所雕刻和繪畫的無數健壯男性裸者相較之下，仍然為數甚少，這些裸者包括在〈聖家庭與襁褓中的施洗者約翰〉（Doni Tondo）這個蛋彩畫中，聖家庭後方那些絕對不合乎《聖經》精神而懶洋洋地躺臥的年輕人，西斯汀壁畫中那一大群歡騰跳躍、身體扭曲的裸者，以及〈瀕死的俘虜〉（Dying Captive）那座大理石雕像和〈蓋尼米得〉（Ganymede）木炭畫中狂喜昏厥、無精打采的肖像。

實際上，裸者即使在狀似引誘時，仍能用來傳達誘惑之外的許多概念：無邪、完美、智慧、自由、異教古風，甚至神聖性。（提香〔Titian〕[24]的〈聖愛〉〔Sacred Love〕赤裸，而〈俗愛〉〔Profane Love〕卻穿上衣服）。但當提香和波堤切利（Botticelli）[25]試圖傳達這類概念時，他們繪畫的是女性裸

者。而米開朗基羅則是一成不變而執著地繪畫理想化的男性肖像。兩個豐滿而誘惑性十足的女性裸體並不足以代表他追求的是女性。

但我們仍然缺乏確鑿的證據。不像那位行為不檢的本維努托・切利尼（Benvenuto Cellini）[26]，米開朗基羅從未因雞姦而遭到起訴，雞姦在當時是種罪行，儘管在藝術和知識精英間相當普遍。我們盡可以從他的藝術執念，同代人的低聲耳語，和他與那位瀟灑的年輕朝臣多馬索・卡瓦利利（Tommaso de' Cavalieri）之間熱情的信件上妄加揣測，但我們仍然無法知道他是否有同性戀嗜好。我們只能知道啓發他想像力的客體和對象，但也無從由此得到全盤的瞭解，因為他毀掉了大部分的私密繪畫。但從我們仍在推測他的情慾關係和那些在他死後四世紀後仍必須編造荒謬的「辯駁」這兩個事實來看，這又是他的想像力果實的力量無遠弗屆的更進一步證據。

自此之後，每個試圖捕捉人類肉體或靈魂的雕刻家和畫家都追尋著米開朗基羅的足跡，或掙扎著要逃離其影響力。一位在伊拉克出生的西雅圖雕刻家和一位轉行在波士頓做電視紀錄片製作的前任畫家都告訴過我，給他們最多靈感的是米開朗基羅，他的典範讓他們有勇氣投入藝術家這行。他自己的精力從未衰退，他對大理石的熱情也從未稍減，儘管他對逐漸老邁的悲慘抱怨了五十年之久。在他死前六天，就快滿八十九歲時，他仍在雕刻他的最後一件大理石雕像〈隆達迪尼聖母抱耶穌悲慟像〉（Pietà）。

這份熱情擴展到三種藝術領域：繪畫（在他的時代，繪畫這個詞語同時意味著繪畫和設計），他將此視為雕刻的基礎；建築，他視為雕刻的延伸；還有詩歌。他熱切地追求詩歌藝術，留下超過三百多首抒情短詩、十四行詩、

短篇悼文和未完成的片段，用雕刻的術語來說，他槌擊出率直哀愁的詩歌，就像他的雕像。但他的熱情並沒有擴展到其他藝術，甚至其他雕刻媒介。在將近八十年的藝術生涯中，他創造出至少三百座大理石雕像（許多未完成），構想或粗雕數十座他從未能執行的作品。同時，我們知道他僅僅完成兩座青銅雕像、一個木製十字架、兩張完成的架上繪畫（只有一幅流傳下來）和兩張未完成的繪畫、一座雪雕像（在他那個無賴贊助者皮耶羅‧梅迪奇〔Piero de' Medici〕的堅持下完成）和四幅影響深遠的濕壁畫。其中兩幅濕壁畫——西斯汀教堂天篷壁畫和〈最後的審判〉（The Last Judgment）——是最名聞遐邇的濕壁畫，也可能是人類所創造的最偉大的繪畫。但他曾經苦澀地抱怨他得畫這些壁畫，堅持繪畫「並非我的本行」。他對建築工作也會這麼說。

這類抗辯也許有自我利益的考量——這個策略用來降低眾人的期待，以使他最後的成就更顯不凡。但事實上他是向他的父親透露這些痛心的聲明，而他不用對他證明什麼，這表示這些感受至少在某些時候是真摯的。他被他自己的野心脅迫、哄騙和引誘至他所不熟悉卻終能掌握的藝術媒介，他唱出流亡的輓歌，哀嘆自真正的藝術媒介，以及自大量供應那個媒介的大理石山遭到放逐。也許他無法回返彼地，但我可以，我決定跟隨他的腳步，追尋那座山的著名石頭在創造上所扮演的角色，那些大理石不僅創造出某些透過人類雙手所塑造最偉大的藝術作品，還創造出美麗、秩序和文明的基本典範。

譯注

1 馬克‧吐溫（Mark Twain）：一八三五至一九一○年。美國作家，著有《哈克歷險記》等書。

2 菲利普・馬澤伊（Philip Mazzei）：一七三〇至一八一六年。義大利佛羅倫斯商人、外科醫生和園藝家。

3 吉歐蘇・卡度西（Giosuè Carducci）：一八三五至一九〇七年。義大利最偉大的詩人之一，一九〇六年贏得諾貝爾文學獎。

4 查理・阿森納沃爾（Charles Aznavour）：一九二四年生。美國演唱家、編曲家和演員。

5 義大利黑旅（Italian Black Brigades）：義大利法西斯團體之一。

6 尤里艾斯二世（Julius II）：一四四三至一五一三年。教皇，致力於政教合一，鼓勵藝術創作。

7 卻爾頓・希斯頓（Charlton Heston）：一九二四年生。美國演員。

8 莎士比亞（Shakespeare）：一五六四至一六一六年。英國名劇作家和詩人。

9 達文西（Leonardo da Vinci）：一四五二至一六一九年。義大利文藝復興時代畫家、雕刻家、建築師和工程師。為文藝復興三巨匠之一。

10 吉歐奇奧・瓦沙利（Giorgio Vasari）：一五一一至一五七四年。義大利畫家和建築師。

11 但以理（Daniel）：《舊約》中的希伯來先知。

12 以西結（Ezekiel）：相傳為《以西結書》的作者。

13 以賽亞（Isaiah）：公元前八世紀希伯來預言家。

14 約拿（Jonah）：《舊約》中的先知。

15 喬托（Giotto）：一二六七至一三三七年。義大利文藝復興初期畫家和雕刻家。

16 多那太羅（Donatello）：一三八六至一四六六年。義大利雕刻家和文藝復興初期寫實主義創始人。

17 馬薩喬（Masaccio）：一四〇一至一四二八年。義大利文藝復興時期畫家。

18 矯飾主義（Mannerism）：十六世紀的歐洲藝術風格，強調奇巧形式、獨特風格和搬弄技法。

19 表現主義（Expressionism）：二十世紀初西方現代主義流派，強調表現「主觀的現實」。

20 法蘭西斯・霍蘭達（Francisco de Holanda）：一五一七至一五八五年。葡萄牙十六世紀畫家。

21 豆豆公仔（Beanie Babies）：一種填充絨毛玩具。

22 馬賽爾・普魯斯特（Marcel Proust）：一八七一至一九二二年。法國小說家。

23 羅倫佐・梅迪奇（Lorenzo de' Medici）：一四四九至一四九二年。佛羅倫斯共和國統治者和政治家，提倡學術和藝術。

24 提香（Titian）：一四九〇至一五七五年。義大利文藝復興盛期畫家。

25 波堤切利（Botticelli）：一四四五至一五一〇年。義大利文藝復興時期畫家，運用新繪畫方法，創造獨特風格。

26 本維努托・切利尼（Benvenuto Cellini）：一五〇〇至一五七一年。義大利雕刻家。

Contents

第1章
有生命的岩石

生命自石中長成，至今仍棲息其上。人們曾將它遺忘，卻會回頭尋找。
我們確實會回頭，因爲它讓我們始終無法離開。

——賈克塔・霍克斯（Jacquetta Hawkes），《土地》（*A Land*）

　　卡拉拉山脈像是舞台劇的一幕背景，高高懸掛在城鎮後方，宛如是人力
所塑造過最大型的立體錯視畫。你可以從南方來，會經過比薩、利佛諾
（Livorno）和亞諾河三角洲，如果你坐火車或開車，則會行經古老的奧雷里亞
路（Via Aurelia）[1]或新的高速公路。或者，你也可以循著那條狹窄沿岸走廊
前來，它從熱那亞到拉佩吉亞（La Spezia），通到五漁村（the Cinque Terre）
的梯形丘村莊。你也許會因迷路彎進一條小徑，就像義大利到處可見的鄉間
小路，兩旁是房舍花園和小農田，穿過由亞熱帶的棕櫚樹、萊姆樹和石榴樹
構成的厚重帷幕，你隱約可瞥見山峰。在卡拉拉，你會看見山丘、狹窄山谷

間有個裂口，點綴著城鎮的紅色屋頂，像個楔子（或是像個鑿子）般隨山的坡度推擠而上。

　　數字會說話，阿普安阿爾卑斯山脈並不高：最高的比薩尼諾山（Monte Pisanino）只有一七四六公尺（六三八五呎）高。但在整體景觀襯托下卻給人不同的感受；阿普安阿爾卑斯山脈粗獷地伸向海洋，像個靴子般擠進一路起伏到南方拿坡里（Naples）的長型沿岸平原，然後從近海平面處直直地陡峭聳立而起。這些原本就陡峭的山峰，因人力開鑿而更爲險峻。它們閃著白色光芒，像美國雷尼爾峰（Rainier）或瑞士馬特杭峰（Matterhorn），甚至在夏天也燦爛奪目，在這個氣候像曼谷一樣地方，雪的存在顯得很不可思議。山坡下方，冰河閃爍著更爲耀眼的白色，彷彿就要吞噬山麓上的城市。

　　「雪」循著阿普安阿爾卑斯山脈那長達十八英哩的山脊流動，基本上那也是一個巨大的大理石裂縫。山谷、山麓以及大部分的低矮山坡覆蓋著鬆土、有刺灌木、栗樹和幾個風景如畫的村莊，但那些高且陡峭的山峰挺立，僵硬純白，彷若古代廟宇的牆壁或廣場的雕像。它們形成某種負面意象：如果這些是一般常見、爲雪所覆蓋的花崗石山脈，它們最陡峭的表面會是赤裸的岩石。這個令人驚異的景觀，每天去買麵包或喝咖啡的時候都會看到：它會讓人亢奮、困惑和驚恐。這不是作家、觀光宣傳和富有的退休人士所熱愛的舒適的托斯卡尼。它很有個性，是壓抑堅毅的、也是深受藝術薰陶的，有著淵遠流長穩固傳統，但又像土石流般不穩定。「它不斷變化，」一個叫奧瑞斯特‧摩雷斯卡奇（Oreste Morescalchi）的商店老闆有天這麼說，他那時正在他那位於卡拉拉歷史中心的小畫廊外懶洋洋地坐著，小畫廊的名字很貼切，叫

做「活的岩石」，他凝視著夾雜在中古建築縫隙之間的阿普安山脈的輪廓。各地的人都喜歡談論這地方的事蹟，但住在此地的人卻能親身經驗這一切；摩雷斯卡奇正在規畫採石工人的進度，他們在我們說話的時候，仍在切割和重新塑造山脈。景觀恐怖而美麗。「破壞山的景致很糟糕，」馬利歐・維努特利（Mario Venutelli）說，他是「我們的義大利」歷史和環保協會卡拉拉分會的主席。「山上長了二十種特有的蘭花，天啊，看看我們到底在做什麼！」

卡拉拉每一處的景色都有這些高山襯托：富有的採石場老闆那些現在已然衰敗的豪宅和看起來突兀的棕櫚樹，以及許多從老舊石塊鑿成的大理石紀念碑和英雄雕像都是這些小山峰的畫框。你的尺度和景深感往往被弄混。這個景觀曾經使米開朗基羅大為震懾，他可是個不常因自然奇景而感動萬分的人，但這景觀激發了他的願景，使他的野心變得相對渺小。他呼吸著高空空氣，踩著沉重步伐上下山，尋找適合藝術創作的石塊。他夢想著將大理石山巔本身雕刻成個人的拉什莫爾山（Mount Rushmore）2，那是在電動工具讓這類工程變得可行的四世紀之前。這位藝術家原本只雕刻平常尺寸的作品，但在他首次拜訪大理石山脈後，他開始進行規模龐大、前所未有的巨大傑作，如〈大衛〉像、尤里艾斯二世陵寢、西斯汀教堂天篷壁畫，和聖羅倫佐教堂的正面。在卡拉拉上方的大理石山脈中，他學會從大處著眼。

卡拉拉人講述著各種故事來解釋大理石如何來到此地。我從卡拉拉聖安德烈大教堂的主教拉斐洛・蒙桑提尼（Don Raffaello Monsantini）那聽來一個故事。上帝在快完成創造世界時疲憊不已。祂叫來兩位天使，一個聰明，一個愚笨，祂指示他們完成最後一件苦差事：將一袋袋的礦石、花崗石、大理

石和建造其他山脈的材料平均地散佈在義大利半島上。「我會從威尼斯開始，創造阿爾卑斯山脈，」聰明的天使告訴笨蛋，「你則從熱那亞開始，創造亞平寧山脈。」但那位愚笨的天使抵達第一片海灘後，便打起瞌睡來，那裡就位於現在卡拉拉的下方。他醒來時驚恐萬分，將所有的大理石倒成一堆，便匆匆溜回天堂。「你將那些珍貴的大理石怎麼處理了？」起初上帝大聲怒吼，但後來祂微笑了起來，「這樣可能也不錯。現在全世界的藝術家都會來到此地，為我製作雕像。」

作為礦物，大理石並沒什麼特別之處。它在全球有數十處產地，在環地中海一帶最常見，但法國、比利時、巴西、中國和印度也有生產，還有美國的喬治亞、科羅拉多和佛蒙特州。但這些地方都不若阿普安阿爾卑斯山脈如此集中——一個八十平方英里的橢圓形純碳酸鈣礦床，深達四分之一英里以上，其中的四分之一突出表面。一般來說，採石是在地平面進行的行業：礦床就位於山丘或平原底下，採石工人用剝鬆或露天開採的方式將它們挖出來。阿普安阿爾卑斯山脈則是較多變和戲劇性的挑戰：大陸板塊衝撞所產生的巨大熱壓形成大理石，但熱壓也將它推高，創造出險峻和鋸齒狀的高峰和山谷；眨眨眼睛，你會以為你是在北喀斯開（North Cascades）[3]，美國四十八個州中最年輕和陡峭的山峰。為了從這個如此險惡的地形開採大理石，採石工人得在山底下挖掘地下隧道，規模有數個體育館大；他們從底往上層層剝鬆，像瑞士乳酪般到處挖洞，從各個方向刮取和穿透。在大卡車、蒸汽挖土機，和單斗裝載機發明前，這項工作加速一整套大膽專業人員的分工演變：有地雷工兵，裝設地雷炸藥的專家將表面爆破而不損及大理石山表面；技

工，這些可媲美蒼蠅的工人將簡單的繩索綁在腰際，下降到礦石表面，用沈重的鋼鐵棒將裸岩和剩下的碎塊敲掉，免得它們掉落到同事的腦袋瓜上；橇工，這些人能將近三十噸的大理石綁在粗糙的木製滑道上讓它慢慢滑下六十度斜角、堆滿瓦礫的滑運道；繩索工人，專業師傅控制繩索和纜線，同事的生命就掌握在他們手中。這些工作的危險性和傲人的專業分工形成一種文化，使得卡拉拉與世界其他地方不同，並且往往和一般的現實生活不同。

大理石顏色紛雜不一。蘊含鐵、錳和其他雜質的大理石幾乎涵括光譜上所有色彩，從土褐色、暗黃色到雲霧灰、亮綠、金黃、褐紫紅、黑色，甚至紫色等不一而足，呈現人類心靈無法想像並永遠試圖用雙手模仿的斑點、雜色和條紋圖案。沒有瑕疵的大理石是白色的，超群絕倫。最純粹的大理石就是沒有雜斑的白色大理石，常是沿著隱密的地下礦脈開採而出，在國際分類系統中處於最高地位。這種分類不只是礦物學上的方便標籤，也牽扯到國家驕傲。有些喬治亞和科羅拉多州的大理石和卡拉拉大理石一樣白，而從希臘納克索斯島（Naxos）和帕羅斯島（Paros）出產的大理石甚至更白——一種慘澹、僵硬（在納克索斯島的例子中，還帶點藍灰色）的死白，像脫脂牛奶。但白色不是一切：純白的大理石也許過於柔軟脆弱，或有硬實的石英水晶貫穿其間，使它堅硬易碎。而委內瑞拉帕利亞半島所產的精緻石頭則缺乏卡拉拉大理石栩栩如生的半透明度。

基於愛國和實際的理由，其他國家和地區不斷試圖擺脫卡拉拉的陰影，發展自己的大理石採石場。但結果常令人失望。佛羅倫斯在十四世紀決心開發托斯卡尼西南部坎皮格里亞（Campiglia）的採石場，但立即放棄這個點

子。稍後，城市首長命令心不甘情不願的米開朗基羅在靠近聖拉維薩（Seravezza）處興建道路和開發新採石場，但這些地方最後還是沒落了，只有卡拉拉持續興盛。當美國雕刻家丹尼爾・卻斯特・佛倫屈（Daniel Chester French）在華府設計林肯紀念碑時，他和義大利雕刻家必須在科羅拉多尤爾（Yule）大理石建成的紀念圓頂下，用喬治亞洲皮肯斯郡紋理粗糙的大理石來雕刻林肯肖像。如果有選擇餘地的話，佛倫屈和其他美國雕刻家會偏好採用卡拉拉的白色大理石。尤爾和另一個美國採石場，也就是佛蒙特的丹比（Danby）能生產出如卡拉拉最棒的白色大理石。但帝王丹比大理石的供應量和尺寸相當有限，而經驗不足的經營者則出售隨意切割和分類的大理石，使尤爾採石場的聲譽直落千丈。最惡名昭彰的例子即無名戰士紀念碑，那是美國最神聖的紀念碑，在一九三一年以尤爾大理石雕成。它在一九四〇年出現裂痕，之後，裂痕逐漸延伸到整座紀念碑。隔年，採石場便關閉。

發生這種損失後，卡拉拉的大理石成為易於雕塑和堅固持久的頂級標準，而阿普安阿爾卑斯山脈這個主要礦脈仍然是世界上最大和最棒的採石場。卡拉拉人——以義大利文來稱呼是carraresi，而當地方言則是carrarini——流傳各種大理石如何形成以及如何塑造他們生活的故事。當地老人記得一則寓言，由一位努力不懈的當地歷史和民俗學研究者本尼米諾・葛米那尼（Beniamino Gemignani）記錄了下來。他是採石工人的兒子，他告訴我，他「不希望成為最後一個聽到這些故事的人」，因此他開始記錄這些故事。

「我們的山脈和今日的不同。」寓言這樣開始。它們曾經覆蓋著蒼鬱的森林和牧草地，在高處的冰雲和平原的霧靄之間，是一片極樂的伊甸園。在山

脈下方是洞穴和隧道所組成的地底世界，居住著「怪物中的怪物」，這個生物恐怖到連它自己都感到驚駭。牠總是潛伏在黑暗中，只有在捕捉新鮮獵物時才會出現。

山脈頂端，在康波瑟西納（Campocecina）的美麗幽谷住著一位年輕的牧羊人和牧羊女，他們彼此深愛。她懷了他們的第一個孩子，牧羊人堅持要她留在農舍裡休息。有天，他回家時發現她不見了，他看到洞穴怪物留下的巨大足印，知道她被拐走了。他叫醒其他牧羊人，跟著腳印，直抵通往怪物獸窟的巖穴。其他人知道搜索毫無希望，不敢繼續前進，但哀傷的牧羊人不肯放棄。他拿著繩子、斧頭和火把，跳入洞穴中。隧道又長又深，他的繩子用完了，火把燒盡了，他迷失在黑暗中。他呼喚妻子，聽到她微弱的回應，但看不見她。怪物最後發現了牧羊人，準備攻擊。「這時，整個山腹出現一道強烈的光芒，逐漸擴大，對好人的眼睛來說，那是道清澈和美麗的白色光芒，但怪物卻無法忍受」。怪物的眼睛瞎了，蹣跚跌入冥界的深處，而那道神祕的光芒照亮情人的路，讓他們回到安全之處——「人們後來將這道堅硬的光芒稱做大理石」。這是卡拉拉人告訴我的故事，它教我們認識「大理石照亮愛的道路」。

人類發現大理石，或毋寧說，大理石發現人類。冷冰冰的石頭變成活生生的存在，這位隱藏在地下的天使領導人類走出黑暗。

<center>＊　　　　＊　　　　＊</center>

在米開朗基羅超過八十首十四行詩中（以及三百首各種格式的詩），有一首最為人所知，它觸及「隱藏在石頭中的啟發」這個概念：

由於大理石本身囚禁著思想

使最優秀的藝術家靈感湧現

它等著被藝術家的心靈

透過他的手將其解放出來

　　這首詩讓米開朗基羅的同輩印象深刻並且深深著迷，後人也不例外：這首詩廣為流傳後，人文學者貝內得托‧瓦奇（Benedetto Varchi）[4] 花了兩堂課來詮釋它。詩歌提出一個動人的意象，同時表達出誇張、冷靜和非常謙虛的內涵。但那些把這首詩視為實際描述米開朗基羅雕刻技巧的人來說，這是個嚴重的誤解，因為藝術家是揭露者，而非製造者，他是接生婆，而非創造者，他是隱藏在石頭中的大自然的謙遜僕人。他不將他的意志強加於大理石上，反之，他引出潛伏在其中的生命。這暗示了有意的設計和自發率真的發現之間的矛盾平衡：概念囚禁在石頭中，但領悟力引導著手將它引出。這個相同的矛盾也顯現在柏拉圖（Plato）[5] 對話集《米諾》（Meno）中對知識概念的概說：所有的學習實際上是種記憶，而所有的知識棲居在每個靈魂的發展潛能中。

　　新柏拉圖主義是個哲學學派，興起於二和三世紀的亞力山卓（Alexandria），它將柏拉圖的學說帶到一個嶄新的神祕境界，認為個人靈魂就是宇宙靈魂，也就是那個無法言喻、涵蓋一切真理的流溢者。新柏拉圖主義學說在米開朗基羅居住的佛羅倫斯昌盛一時，尤其是在羅倫佐‧梅迪奇的家

庭學院。米開朗基羅年輕時在那住了幾年；這個學說引導他的藝術，滲透他的思想，特別顯現在他認為神祕的意隱藏在石頭中的概念。但這他在那裡不止受這一學說的影響；許多哲學家在梅迪奇這個大鍋中冒著泡泡沸騰，從亞里斯多德（Aristotel）[6]的邏輯到神祕的猶太卡巴拉學說（Kaballah）[7]等不一而足。但最具影響力的是三世紀的新柏拉圖學派人物柏羅丁（Plotinus）[8]，佛羅倫斯的人文學者將他視為古典哲學和《聖經》天啟之間的橋樑。對米開朗基羅來說，柏羅丁是個適合自己的思想靈感來源，這位哲學家主張雕刻家的藝術——「去蕪存菁」或「取走」——是精神追求自我完美的典範。對「人們如何能看出善良靈魂的美感？」這個問題，柏羅丁回答道：

隱入你自身中觀看。如果你還看不出你自身中的美感，不妨學學即將雕刻出美麗雕像的雕刻家。他割除這裡，將那邊磨得平滑，讓這個線條更為清淺，那線條更為純粹，直到他釋放大理石中所有的美麗特徵。你也這麼做。割除多餘的部分，打直所有彎曲的地方，為所有的幽暗處帶來光線，努力製造出美麗的光輝。不要停止「雕塑雕像」。

因此，我們變成我們自己的雕像，我們的人生使命在於削除浮渣，抵達內在的美德形式。一位易受影響的青少年吸取著這些令人興奮的概念，他在當時也許不甚瞭解，但這些概念在他心靈中紮根，在藝術中開出花苞，在詩歌裡綻放花朵。

讓人訝異的是，米開朗基羅所表達的概念和卡拉拉採石工人和鑿石工人

的想法極爲相似。雖然他們沒受過米開朗基羅所接受過的淺薄古典教育，他們倒是從石頭中衍生出「活生生的石頭」這類觀念。他們說，他們在石頭中找到生命，並賦予石頭生命。「讓一塊美麗的大理石充滿生命，」尤根尼歐‧德拉米科（Eugenio Dell'Amico）說，他是個感情奔放的傢伙，留著艾洛‧弗林（Errol Flynn）[9]的八字鬍，經營卡拉拉托利翁內山（Monte Torrione）一千呎深處的大型地下採石場。它的正式名稱是卡列利亞洞穴（Galleria Ravaccione），但大家都以尤根尼歐的父親之名，稱它爲「大卡爾的洞穴」，他父親賭上一切來開挖這個採石場。現在，大卡爾的兒子每天都在好幾個體育館大、被鑿開的地下室中度日，整天聽著轟隆隆的機器聲和滴著水的溫泉潺流聲，從未失去對石頭的熱愛。「這是個美好的工作。」

　　大理石很不規則，每個面相都不相同。如同德拉米科說的，「它像樹幹」：它有三種紋理，認眞處理的人知道它有「上」「下」之分。最筆直、平滑和容易切割的是正面，它相當於木材裂開時沿著樹幹的輻射狀木紋。反面較爲起伏和堅硬，相當於樹的年輪。第二面則與其他面垂直，像個橫切面。「每塊石頭都有它的紋理、結構和個性，」雕刻大師維多利歐‧比札利（Vittorio Bizzarri）解釋道，「你得知道哪一面的紋理最好，然後跟著它走」。電動工具可以像切開木頭般，輕易砍開大理石，無視於紋理的走向，但這樣做便會破壞美感、強韌度等。「你不能就這樣切開它，」一位在卡拉拉的德國雕刻家蘇珊娜‧包克（Susanne Paucker）說，「大理石有靈魂，你得尊重它。它是你的敵人，也是你的朋友」。

　　一八二○年，一位卡拉拉藥劑師轉行成爲地質學家，他就是艾曼紐‧雷

佩堤（Emanuele Repetti），出版了第一本有關阿普安山脈的全面研究；即使在今天，他仍被視爲文化長老，與但丁（Dante Alighieri）[10]和鄧南遮（Gabriele d'Annunzio）[11]齊名，他們和米開朗基羅一樣，曾在此地度過短暫但意義重大的時光。雷佩堤以當時最先進的地質科學來描述當地的地貌和礦物，但他也講述了採石工人某些古怪的信仰。他從稍早的觀察家那裡引述，有個信仰很早就對現代地質學在山脈如何形成和侵蝕的現象做了說明：「因爲他們沒有看見山移動，只有無知的人才會相信山完全是毫無生氣的。其他人則相信，這些山會運動，因此它們產生分泌物和排泄物，而且，像有機體一般，總是在毀滅和繁殖。」

無論如何，採石工人相信，石頭生滅的循環比現代地質學家所知的還要快。他們將山視爲活生生的個體，它們的組成元素在血管的網路中循環（在義大利文和英文中都是用同一個字來描述血液和石頭）。主要血管是「母親痕跡」，（現代的拼法是madre macchie），形成我們所稱呼的母脈。經過長時間後，母脈會藉由「它們較強的分子吸引力」來「減弱、吸收和滅絕」較爲薄弱的金屬礦脈。採石工人知道如何追尋這些主要礦脈的進展，因爲它們之間大理石的水分會被吸乾，呈現「最高等級的美感和純度」。但如果母脈不好，如果它們之間的距離太遙遠，或循環過於薄弱，大理石就會遭到污染，或如採石工人所說的，「沒被淨化」。給它時間，它就會淨化。

雷佩堤引述一位富有的採石場老闆的話，一大塊大理石「蒼白、骯髒又污跡斑斑，看起來幾乎油膩膩的」，它只有部分被開採出來，然後棄置在波吉歐席維斯特羅採石場（Poggio Silvestro）長達四十年之久。當它最後終於提煉

完成時，它所有的缺陷都消失了，變成「一塊新鮮的石頭，經過淨化，清晰得像最美麗的白色大理石」。雷佩堤持保留態度，沒有贊同或駁斥這類說法。他僅僅指出「大理石採石工人像礦工一樣，有他們自己的說法，自然學家應該對其加以研究和探索……化學和冶金學還不能像這些說那樣發展出解釋自然潛藏著的奧祕。」

遲至一九八〇年代，一位研究者的報告指出，他聽到採石工人討論大理石的「更生」，他們將其視爲一種再生資源。也許這個觀點已經有所改變──採石工作的本質和投入這行的工作人數確有改變，而那些用手塑造和拉動石頭的人大部分都已經辭世或成爲領養老金過活的老頭，因爲他們曾經身體力行，他們已成爲抱持這種觀點的僅存人士。我曾經問過一些年輕工人，「大理石會長回來嗎？它會自動淨化雜質嗎？」他們聽了只是大笑，或認爲我是瘋子而盯著我。但當我在古老的採石村莊貝迪札諾，一間小酒吧的桌旁提出這個問題時，它卻引發一場辯論。

「是的，大理石會再生，」一位退休採石工人說，「但得花上幾千年。」

「不是幾千年，」他的一位同伴哼著鼻子輕蔑地說，他顯然對地質學的時間和礦物學的進展較爲瞭解，「是好幾百萬年。」

這些概念似乎仍然左右著他們對母脈的觀感。他們嘲笑那些認爲因爲開採大理石不必冒著生命風險和環境破壞等危險，因而資源將會用盡的看法，卡拉拉這個大理石心臟地區怎麼可能會有生產不出大理石的一天呢？在某個程度上來說，這是身在生產業工人所抱持的自我保護的直覺態度，尤其是那些父親、祖父和曾祖父都在相同的生產經濟體制工作裡的人，更是如此。在

太平洋西北沿岸古老森林中工作的伐木工人，以及北大西洋鱈魚生產帶的漁夫同樣也無法想像他們的主要資源會有竭盡的一天。但這個觀點也反映出大理石對他們——不僅在第一線開採和提煉的採石工人——所激發的特殊熱情。它是一種石頭中的生命力，或是某種類似的感受。

活生生的石頭這個概念在義大利文化中引發深沉廣泛的共鳴。在它最世俗的意義中，它指的是用來建造城堡和農舍那類粗糙和未經切割的石頭——這是房地產廣告中的賣點，散發著傳統和堅固永恆的韻味。對採石工人、鑿石工人和雕刻家而言，它意味著從山上新近切割下來的新鮮和活潑的石頭，濃密而彈性十足，裡面的水晶依然閃閃發光，呈現半透明狀態，之後大理石會吸乾汁液，變得「熟透」而易碎。在古老的佛羅倫斯，雕刻家被稱為「活生生的石頭大師」。在它最崇高的意義中，活生生的石頭是聖彼得（Saint Peter）[12] 的召喚，耶穌在那塊岩石上興建祂的教堂：「因此去他那邊，我們活生生的石頭——被人類所摒棄的石頭，但在上帝的眼中是珍貴的最佳選擇。來吧，讓你們自己像活生生的石頭般被建造為一座精神廟宇。」

米開朗基羅在另一首詩裡所引用的神祕意象也帶有這種意義，他將這首詩獻給晚年的朋友和繆思，維多莉亞・柯倫娜（Vittoria Colonna）[13]：

只有透過一個活生生的石頭

藝術才得以允許這個面容

不顧年歲增長地活下去

這個比喻似乎很古怪，因為米開朗基羅最為人知的即是輕蔑以雕刻呈現

特定對象的真實面容，但也有例外的時候，當一位假正經的教皇助手抨擊他在〈最後的審判〉中畫裸像時，他憤怒地把這助手畫成諷刺畫，將這位倒楣的清教徒送進地獄。當其他愛管閒事的人質疑兩座葬禮雕像不像本人時，他會回答：那又怎樣？一千年之後，還有誰會在乎？這也他對後人的期望。當米開朗基羅說到要捕捉「表情」時，（這個字眼較不常用，比起直接的「臉部」，它的詞義更細緻入微），他指的是「揭露某人真實天性」，這就是他所要達到的：以石頭揭露為肉體和虛偽言行所掩蓋的內在本質。

這展現出某種物質改變的神祕性，以及石頭捕捉了生命的矛盾。一方面，它讓人聯想到梅杜沙（Medusa）的犧牲者、洛特的妻子（Lot's wife）[14]和各種恐怖的現代電影及故事所帶來的教訓——活生生的人因虛榮和愚蠢變成石頭。另一方面，它揭示皮格馬利翁（Pygmalion）[15]的神話，冷冰冰的石頭藉由雕刻家卓越的技巧和愛展現出溫暖的生命力。這兩個神祕比喻像大理石的紋理般貫穿在古老的故事中。

米開朗基羅在另一首詩中將自己想像成皮格馬利翁：

我相信，如果你是由石頭製成

我將以極大的信仰愛你

使你跑向我

這首詩的比喻，他為自己套上上帝的概念（或如柏羅丁所言，自宇宙智慧流溢而出的世界靈魂），在無生命的石頭物質裡注入生命，然後轉而思索其

神聖來源。

　　這個神話有個世俗的對應故事：雕刻家的天賦不但能激發淨化的冥想，也能喚起絕望的熱情。羅馬百科全書作家普林尼（Pliny）[16] 總是語不驚人死不休，他說，偉大的希臘雕刻家普拉克西特利斯（Praxiteles）[17] 在尼多斯（Cnidus）[18] 所雕刻的〈維納斯〉如此栩栩如生，「一個男人曾經愛上它，趁著黑夜躲起來擁抱它，並在它身上留下了色慾行徑的污跡。」普拉克西特利斯在帕里昂（Parium）雕刻的〈邱比特〉也遭到相同的命運，「一個從羅德島來的愛瑟塔（Alcetas）愛上它，在它上面留下熱情的類似痕跡。」

　　那些容易被大理石魅力所吸引的人應該遠離卡拉拉。這個城鎮滿是石頭，以及許多紀念碑、雕像和雕刻飾板，它們以各種藝術技巧雕成，獻給各種意識型態，從法西斯主義、無政府主義、殖民主義、勞工權利到庸俗的色情主義等繁不勝數。阿多‧普提尼（Aldo Buttini）[19] 所雕刻的真人大小的〈維納斯〉在卡拉拉鬧區歡迎摩托車騎士。確切來說，她出現在快速道路十字路口，沒衣物遮蔽，光溜溜的，害羞地站在一個噴泉頂端，噴水龍頭是狼的頭部，一群嬉戲的邱比特圍繞著她。這座雕像並未佯裝要提升道德水準和愛國情操，或帶著寓言的深遠意義，她為公共場所增添光輝，赤裸的身體自然、快活而毫不壓抑。幾條街外，在市政廳後面，聚集了一些一九三○年代的老雕像，混合了法西斯主義、殖民主義和女性裸體，看起來令人困窘不安：一個雕刻自暗灰色巴底格里奧大理石的年輕赤裸非洲婦女站在噴泉頂端，旁邊是描繪各種工業和農業活動的夢幻白大理石浮雕，全在頌讚義大利征服衣索匹亞這個黑暗非洲的最後一個自由國家，以及義大利帶給它的文明洗禮。這

個動機現在已經被遺忘，當地人只簡單地將雕像稱做「黑女人」。

　　神聖肖像、平民女性裸體雕像和激發士氣的紀念碑只是應用大理石的三種方式。墓石和墓碑才是大理石雕刻最廣泛的，也是許多卡拉拉工作坊的主要生意來源：厄洛斯（Eros）[20]和薩納托斯（Thanatos）[21]在石頭裡相遇。在這個國家，我們偏好以花崗石紀念死者，它比較堅硬，通常更爲持久。花崗石的顏色也比較暗，甚至是閃閃發光的漆黑色，非常適合拿來作紀念碑，它有股陰鬱、雄偉和，嗯，葬禮的氣勢。但在義大利的墓園中，那些無邊無際、成排成牆的溫暖白色大理石紀念碑帶來安慰人心的希望，它模仿永恆的光芒，而非永恆的黝暗。透過應用石材的不同，可以解釋爲何義大利的墓地比英國和美國的活潑。墓碑上常常可見色彩豐富的死者浮雕雕像和某些個人風格，讓墓地更爲活潑。一個在利比亞托布魯克（Tobruk）戰死的士兵墳墓上雕刻著坦克車浮雕，溺斃的軍人有沉沒的軍艦相伴——在卡拉拉廣大的馬可格納諾墓園中，這些墓碑上古怪精緻的雕刻使得它們所記憶的戰爭悲劇不會過於悲傷，它們似乎都在頌讚人生，而非必死的命運。死亡和生命也在活生生的石頭裡相遇。

　　大理石看起來似乎生氣盎然，這點並不令人訝異；很久以前，它曾經是如此。世界上所有的大理石都是在數以兆計的海洋無脊椎動物的背上形成，牠們在十億年間往返於海洋和沉積土之間。牠們的殼堆積起來，擠壓在一起，形成石灰岩和白雲石的沈積岩石——即碳酸鈣和碳酸鈣鎂。經過地質形成的緩慢年代，壓力和熱不斷循環使這些白堊壓縮成結晶形式，這樣它們受到摩擦時就會發亮，而非碎成粉末。粗糙的石灰岩和白雲石於是轉變成優雅

的大理石。

　　兩億年前，在稱做泛古陸（Pangaea）的古代超大陸東部邊緣，溫暖淺薄的蒂錫斯海（Tethys Sea）覆蓋著現在的地中海區域，撫育數量龐大的生物，大量的碳酸鈣貝殼亦在此堆積。當大陸漂浮、分裂、合併和成長時，蒂錫斯海被壓擠入面積更小的小海灣，海洋生物在此徘徊，貝類堆積地愈來愈深。利久立盆地（Ligurian Basin）這個小海彎，它維持不變，直到大約一千兩百萬年前，科西嘉島嶼（以地質學的速度）漂浮進來。板塊互相衝撞而接合在一起。深海中的利久立石灰岩礦床遭到擠壓，熱度使它們成巨大的大理石礦脈。更進一步的地殼衝撞將這個礦脈推擠到托斯卡尼推覆體（Tuscan Nappe）[22]的特有沙岩之上，形成阿普安山脈，大理石山於焉誕生。

　　曾經有過生命的貝殼重生為石頭，再次變成生命的容器——那是透過藝術家的手所模仿和轉變的生命。

譯注

1 奧雷里亞路（Via Aurelia）：古羅馬時期興建的道路，從羅馬到奧雷里亞港，沿著東南海岸線到瓦達佛特納那（Vada Voltenana）。

2 拉什莫爾山（Mount Rushmore）：位於美國南達科他州西南山區，上面雕刻四位總統頭像。

3 北喀斯開（North Cascades）：位於美國華盛頓州西北部。

4 貝內得托‧瓦奇（Benedetto Varchi）：一五〇二至一五六五年。義大利歷史學家和詩人。

5 柏拉圖（Plato）：西元前四二七至三四七年。古希臘哲學家。

6 亞里斯多德（Aristotel）：西元前三八四至三二二年。為柏拉圖學生，古希臘哲學家和科學家。

7 卡巴拉學說（Kaballah）：一支猶太教精神神學，主張教義能使人與上帝親近，並更為瞭解上帝創造物的內在結構。

8 柏羅丁（Plotinus）：二〇五至二七〇年。古羅馬哲學家，新柏拉圖派主要代表人物。

9 艾洛‧弗林（Errol Flynn）：一九〇九至一九五九年。美國電影演員。

10 但丁（Dante Alighieri）：一二六五至一三二一年。義大利詩人，著有《神曲》。

11 鄧南遮（Gabriele d' Annunzio）：一八六三至一九三八年。義大利詩人、作家和小說家。

12 聖彼得（Saint Peter）：耶穌十二門徒之一，他的埋葬地點興建聖彼得大教堂。

13 維多莉亞‧柯倫娜（Vittoria Colonna）：一四九〇至一五四七年。義大利女詩人。

14 洛特的妻子（Lot's wife）：在《聖經》裡因好奇而不聽上帝勸告而回頭回顧，結果變成一
 把鹽的人。

15 皮格馬利翁（Pygmalion）：塞浦路斯國王熱戀自己雕刻的少女雕像，愛神見其感情真摯，
 賦予雕像生命，於是倆人結為夫婦。

16 普林尼（Pliny）：二三至七九年。古羅馬作家，著有百科全書《博物誌》。

17 普拉克西特利斯（Praxiteles）：西元前四〇〇至三三〇年。希臘雕刻家，對藝術歷史影響
 深遠。

18 尼多斯（Cnidus）：古希臘城市，位於卡里亞半島，為商業中心。

19 阿多‧普提尼（Aldo Buttini）：一九三二至一九七〇年。義大利雕刻家。

20 厄洛斯（Eros）：希臘神話中的愛神。

21 薩納托斯（Thanatos）：希臘神話中的死神。

22 推覆體（Nappe）：因逆斷層或伏臥摺曲所形成的大片外來的上覆岩層。

第2章
花園裡的雕刻家

從險峻的山脈和巨大的峽谷

封閉和隱藏在一塊龐大的岩石中

我違反意志，來此低地忍受痛苦

在這麼小的石頭中

——米開朗基羅，詩歌片段，約一五四七至一五五○年

　　石頭是米開朗基羅最初和最持久的依戀，他曾經帶點玩笑語氣，但又認真地宣稱他從其中吸吮靈感，如同母乳，因此他不斷地重返母親的懷抱，直到他漫長人生的最後階段。當人類關係讓他感到負擔沉重、厭煩懊惱或孤絕時，他總是又回到冷冰冰而頑固的大理石中，去尋找一刻無言的和諧。

　　他的家族是佛羅倫斯商人，自稱為貴族後裔，但卻淪落為貧困的鄉紳。他家族成員對雕刻或其他藝術沒有特別興趣，也沒有其他工作所需的才能。

在米開朗基羅出生前不久，他的父親洛多維科·包那羅塔·西蒙尼（Lodovico di Buonarrota Simoni）接任秋希（Chiusi）和卡普來西（Caprese）兩鎮的治安官兼鎮長職位，但只為期六個月（害怕受到王朝統治的佛羅倫斯人採用短期任職）。今日，這鄉鎮被稱為卡普來西米開朗基羅，位於佛羅倫斯的東南方，隸屬於阿雷索省（Arezzo）。這是個崎嶇不平、山丘起伏的鄉間，即使今日它還是個偏遠的鄉間，到那裡的車程一定讓已經臨近產期的母親感到相當疲憊。也許，那趟旅程和隨即返回佛羅倫斯之旅，或是連續不斷生了四個兒子，讓洛多維科的妻子法蘭瑟卡（Francesca）不禁累垮。她沒有辦法親自哺育米開朗基羅，只得將他送到採石村莊塞蒂尼亞諾（Settignano）奶媽那裡。這奶媽是石匠的妻子和女兒，而村莊離佛羅倫斯東北數英里遠，米開朗基羅的家族在此有個小農田。他的母親在他六歲時去世，他的繼母（他父親很快便再婚）也在六年後過世。他幾乎不認識她們，從未在信件或詩歌中提到她們，而在他的助手兼書記阿斯卡尼歐·康狄夫（Ascanio Condivi）[1] 那本經過他本人授權而寫的傳記中也對她們隻字未提。

儘管如此，他確實在一個故事中提到他的奶媽，他將這個故事告訴康狄夫和另一個對他萬分崇拜的傳記家、畫家、朝臣以及潛力十足的藝術歷史家吉歐奇奧·瓦沙利。瓦沙利的版本還提到了米開朗基羅討好這位出生在阿雷索的作家，他說米開朗基羅是這麼告訴他的：「吉歐奇奧，如果我有任何才能，那是因為我出生在你們阿雷索鄉間的新鮮空氣中，也因為我將我奶媽的乳汁化為鑿子和槌子，以它們來製作雕像。」

由於這條線索，使得佛洛依德以降的心理分析學者都將米開朗基羅視為

一個難以抗拒的主題，但他們對米開朗基羅家庭的影響之著墨並沒有羅伯特·S·利伯博士（Dr. Robert S. Liebert）來得多。利伯專研藝術傳承及其根源的藝術歷史學家，他對米開朗基羅的人生和藝術所做的「心理分析研究」主張，米開朗基羅早期留存下來的雕刻〈梯邊聖母〉（Madonna of the Stairs）中那位「冷冰冰又像石頭般的」聖母瑪莉亞，「融合了米開朗基羅的奶媽和母親的意象，對他而言這融合體是那麼遙不可及。這股由於渴望重新捕捉與乳房結合的安寧而產生的失落感，成為米開朗基羅創造的強烈動力，如同在康狄夫和瓦沙利的奶媽軼事中所指出的。」這聽起來也許像心理分析的自我嘲諷，但伯利博士有更驚人的看法。不僅是〈梯邊聖母〉，幾乎所有米開朗基羅雕刻的聖母聖子像都顯得離奇地遙遠、模稜兩可和關係冷漠。她們不是拉斐爾（Raphael）[2] 和菲利波·利比（Filippo Lippi）[3] 聖母和聖子畫中的充滿關愛的年輕母親，或米開朗基羅〈聖殤〉系列中悲傷凝視著死去的兒子的瑪莉亞。聖母的眼光並沒望向活蹦亂跳的聖子。甚至在米開朗基羅唯一留存下來的畫作〈聖家族與襁褓中的施洗者約翰〉中，那位瑪莉亞以渙散的眼神和模稜兩可及扭曲的姿勢迎向她的兒子：讓人納悶，她是要把祂接過來，還是要將祂交給約瑟夫？

奶媽軼事這一迷思源自米開朗基羅之口，康狄夫寫道：「那是個不經意的笑話，但說得很誠摯。」這玩笑顯示了米開朗基羅如何在重要的雕像，尤其是石頭雕像，展現他的自我認知和人生目的。

塞蒂尼亞諾確實深深影響了米開朗基羅，並讓他準備好在卡拉拉的辛勤

工作。今天，這個城鎮是佛羅倫斯通勤者的避難所，那裡是交通方便的郊區，又具有鄉野的寧靜，這股平衡很吸引人。和這些通勤者一樣，年輕的米開朗基羅一定也看到塞蒂尼亞諾下方的都市景觀。他一定非常欣賞布魯涅內斯基（Brunelleschi）[4]的兩座著名圓頂，尤其是聖母百花教堂的巨大圓頂，它激發米開朗基羅設計他所謂「較爲巨大，但並沒有較爲美麗」的聖彼得大教堂圓頂；聖羅倫佐教堂的小圓頂靈感也來自此地，這是他最令人印象深刻和難以捉摸的傑作。布魯涅內斯基的典範總是隱約浮現在他腦海中，但城市的吵雜繁忙——在他的時代是卡答作響的牛車和馬兒，在我們的時代則是奔馳的偉士牌機車——似乎離塞蒂尼亞諾有千哩之遙。

到了米開朗基羅開始上學時，他離開塞蒂尼亞諾，住在父親那裡，那是個喧鬧雜亂的聖十字中下階層地區，就在領主廣場（Piazza della Signoria）的東邊，而廣場則爲佛羅倫斯市民和官員的生活重心。然而他與塞蒂尼亞諾的緊密關係，或是說他與石匠和採石工人間的兄弟情誼，卻維繫了一輩子。三十年後，當他被迫離開卡拉拉，迫切需要技術高超的助手開發新的採石場和組織前所未有的大理石雕刻計畫時，他轉向塞蒂尼亞諾求助，向他從小就認識的方賽利（Fancelli）、波提尼（Bertini）和盧切西尼（Lucchesini）家族中徵召工作伙伴。

由於這些持久的情誼，以及塞蒂尼亞諾給一位初試啼聲的雕刻家的影響力，米開朗基羅說他自己從「石頭雕刻」上吸吮生長養分，此言似乎並非誇張之語。但在那之後，是誰培養他的才華？瓦沙利的說法是沒有任何人，甚

至連那些也許教導過他如何揮舞槌子的塞蒂尼亞諾石匠耆老都不算：因為，在他青少年時期雕刻出第一個且震撼鑑賞家羅倫佐・梅迪奇的前，他「從未碰過大理石或鑿子」。事實上，瓦沙利這位擅於創造米開朗基羅神話的僕人曾試圖以三種方式解釋這種天分：他認為米開朗基羅的才能深植於塞蒂尼亞諾優美的石雕文化；他聲稱米開朗基羅的天分是天生的，像從宙斯頭中跳出的雅典娜般自然成形；他也沒忘了奉承的大好機會，將這份功勞歸諸於自己的贊助者，也就是梅迪奇家族，頌揚他們田園式的雕刻花園藝術學院孵育了這位天才。

　　這些解釋有部分屬實，但我們必須小心評估流行傳記，因為它們經常缺乏的懷疑的態度，並人們傾向於接受瓦沙利和康狄夫故事的字面意義。關於米開朗基羅孩提時代的已知事實極為稀少，而且充滿了他和瓦沙利的編造美化。但從他在鑿石工人的家庭中成長，四周都是石匠的這個事實判斷，他極有可能在幼時就接觸到他們的工具和方法。就像每個時的父母所熟悉的，他也執著的信念：只想繪畫。他忽略學業，纏著任何能幫助他更了解線條、陰影和透視畫法奧祕的人。他的父親和伯叔試圖扼殺他這份渴望，怕他會變成一位藝術家、從事不值得尊敬的行業而使家族蒙羞（像他的幾個弟弟後來販賣毛料織物，儘管他們一直仰賴他的藝術收入）。如果洛多維科早就猜到他的次子不但會從事藝術，還會投入雕刻這行──一個不比石匠高級的骯髒平庸行業──他也許不會將他丟在塞蒂尼亞諾讓他和石匠生活那麼多年。

　　洛多維科最後放棄抵抗兒子對藝術的強烈喜好，並讓他當佛羅倫斯十五世紀最後一位和最偉大的大師多米尼哥・吉爾蘭達（Domenico Ghirlandaio）[5]

的學徒。吉爾蘭達是風格和世界觀的頂尖代表人物，米開朗基羅在二十四年後為自己的西斯汀教堂天花板壁畫揭幕時，才終於使世人揚棄吉爾蘭達的影響。十三歲的米開朗基羅顯然展現不凡的天賦；吉爾蘭達訓練他而不收分文，反而是和他簽約，並逐年增加津貼，在三年的學徒期間總共付他二十四塊佛羅倫斯金幣（相當於今天的三千六百美金）。米開朗基羅在吉爾蘭達工作坊和新聖母瑪莉亞教堂的濕壁畫中做學徒所學，的確對他的西斯汀壁畫幫助頗大，儘管吉爾蘭達那時因他是繪畫新手而猶豫不已。這種關係充滿衝突，至少對米開朗基羅而言確是如此。他後來透過康狄夫說，吉爾蘭達非常「嫉妒」他早熟的天份，並試圖竊佔他的素描本，可能是想抄襲。康狄夫（或是米開朗基羅透過康狄夫）又說，吉爾蘭達的兒子宣稱米開朗基羅的所有成就都該歸功於他父親的訓練，但吉爾蘭達「其實對米開朗基羅根本毫無幫助」。

這樣斷然的否認看起來也許不知感激，但顯示了米開朗基羅和他老師的藝術之間有多大的鴻溝。瓦沙利寫道，吉爾蘭達是完美的雇用藝術家，「如此熱愛他的工作」，他讓助手接下每個委任工作，「即使那只是為婦女用的籃子上畫」，他也不願意得罪任何顧客。他的作品是十五世紀末期中產階級宗教繪畫的代表作：優雅靈巧，構圖和色彩細緻，每樣東西都在適當的位置，洋裝和景觀細節經過精巧描繪，如同波提切利的異教維納斯般，聖人和聖母都呈現出精緻五官和蜂蜜色的頭髮，並將贊助者巧妙地畫在朝聖群眾行列內。否認吉爾蘭達的影響也意味著擁護雕刻，揚棄繪畫本身和吉爾蘭達所代表的工作坊體制。米開朗基羅從來不是大眾想像中的浪漫主義派「孤獨一匹狼」，或是卡拉拉人口中的「斯巴達人」——他們如此稱呼孤獨辛勤的自由雕刻

家。但在他的人生中，甚至當他召集大批工匠，準備進行複雜龐大的雕刻工作時，他都自傲地宣稱他從來沒有開設過商業工作坊。他有門客和僕人、同事和工匠，但沒有學徒。他使許多贊助者相當不滿──不是因為他所創造的作品，而是因為他未能完成他們交付的工作。

　　年輕的米開朗基羅為吉爾蘭達在新聖母瑪莉亞教堂效力，而在這座佛羅倫斯教堂西北半哩遠處，座落著一棟用質樸的棕色硬岩所完成的大型建築：這就是梅迪奇宮，或（現在所稱的）梅迪奇‧利卡第宮（Medici Riccardi Palace）。它莊嚴輝煌，但卻遵照十五世紀的風尚，相當平庸儉樸；佛羅倫斯共和國的富人通常不願向鄰居誇耀財富、嘲笑他們貧窮。但梅迪奇的確富可敵國。在十四世紀末和十五世紀初，喬凡尼‧梅迪奇（Giovanni di Bicci de' Medici）創辦了世界最富有的銀行，這大部分要歸功於它管理天主教會的財富。他的兒子「老」科西莫‧梅迪奇（Cosimo "the Elder" de' Medici）是佛羅倫斯的國父，讓家族財富暴增了好幾倍，並透過贊助和堅定信念，變成佛羅倫斯低調卻效率十足的統治者。

　　科西莫建立的另一項梅迪奇傳統，對米開朗基羅的人生影響深遠：他贊助藝術和文學，包括創辦義大利第一座藏書豐富的公共圖書館和後來引領風騷的柏拉圖學院，裡面的常駐學者均由科西莫贊助。科西莫的孫子羅倫佐在一四六九年成為家族族長和城市的統治者，他較會揮霍金錢，而不擅長於賺錢。羅倫佐是個無與倫比的政治家、外交家、藝術贊助者和詩人，在文化追求上甚至比科西莫更為熱衷。「偉大的」羅倫佐將他的精力和祖先留下來的

偌大家產，用來維護城市的安全和鞏固他的家族地位，以及追求學識和美麗的事物。他收集書籍、纖細畫、珠寶，還將收集來的古代雕像，放在利卡第宮旁邊和聖馬可廣場對面的花園裡。

對古典藝術、哲學以及開發古物的熱忱，使得雕像花園成為佛羅倫斯富裕階層的時髦裝飾。但羅倫佐的花園是唯一在歷史和傳說中聲名大噪的——這都要多虧那位常常沒到吉爾蘭達工作坊報到、並翹掉文法課的年輕人，他老是盡可能偷溜出去畫羅倫佐收藏的古老雕像。「米開朗基羅，花園的雕刻家」，羅倫佐的門客賽爾・阿瑪得歐・喬凡尼神父（Ser Amadeo di Giovanni）如是說，而米開朗基羅後來像他素描的雕像一般也變成眾人注目焦點。

瓦沙利宣稱這並不只是一座花園，而是由慷慨的羅倫佐所創辦的一個雕刻學校，因為「他為那時代著名和高貴的雕刻家人數遠遠比不上名聞遐邇的畫家人數而感到懊惱。」這學校也許是瓦沙利的捏造之物，但花園的確有個常駐顧問和管理人，他就是貝托多・喬凡尼（Bertoldo di Giovanni），多那太羅的學生，是在米開朗基羅之前佛羅倫斯最偉大的雕刻家。而瓦沙利說羅倫佐試圖扭轉雕刻的劣勢此事，的確屬實。十三世紀中葉文藝復興初期，在比薩所興起的文化熱潮中，雕刻藝術獨領風騷；在義大利中部快速成長的城邦中，雕刻品大量出現、裝飾著莊嚴的新教堂和公共建築、展現市民富裕與自傲。但是，由於在牆壁上畫濕壁畫和在多個木板上畫三聯畫屏的技巧取得重大突破，於是繪畫在十四世紀成為主流藝術。再者，修道會教堂內的私人贊助禮拜堂數目大增，提供宗教壁畫市場。繪畫在十五世紀晚期的佛羅倫斯昌盛一時，而在多那太羅過世後，雕刻於焉衰退。

青少年時期的米開朗基羅抵抗這股潮流，對繪畫嗤之以鼻，在花園中研究雕像。他對這段時光的回憶，透過瓦沙利和康狄夫的文字渲染上寓言的溫暖光輝——像《創世紀》般光芒萬丈，父親羅倫佐漫步在伊甸園中審視養子的進展。他採摘的不是禁果，而是石頭的碎片，碎片上危險的知識，將這位年輕人送進一個以一生辛勤的工作來換得名望的世界。康狄夫說，米開朗基羅決心複製那個坐在花園裡，飽受風霜的農牧之神的頭像，他從為羅倫佐圖書館（六十年後建成）準備石頭的工人那裡要來一塊大理石和工具。當羅倫佐經過看到米開朗基羅正在為這個初試啼聲的作品拋光時，他為如此年輕的新手能完成這般精緻的作品感到不可思議，但他斥責他讓年邁的農牧之神長了一口牙齒，因為「那個年紀的生物總是會缺幾顆牙」。米開朗基羅一直是真理的堅定追求者，他不但挖出一顆牙齒，還在牙齦處鑽了一個洞。羅倫佐為此深深著迷，邀請這位年輕的天才住進家中，並要他在餐桌上坐在他隔壁，好讓他盡情汲取聚集在他家的藝術家、詩人和哲學家的睿智和智慧。

　　在那些智者中，真正使年輕的米開朗基羅熱血沸騰的是一位優秀的新柏拉圖派哲學家，喬凡尼‧皮科‧米蘭多拉（Giovanni Pico della Mirandola）[6]。皮科在學者間鶴立雞群，因為他年輕瀟灑、舉止優雅，擁有驚人的記憶力和語言能力（據說他會二十二種語言），他熱中將古典思想、基督教信仰和東方神秘主義——特別是卡巴拉——融合成一種解釋人類命運的龐大理論。幾年前，他寫下《論人的尊嚴的演說》（Oration on the Dignity of Man）這篇頌揚自由意志和解放心靈的著名文章，成為文藝復興的重要論著，並預告二十世紀存在主義的來臨。在文章中，上帝對人類說：「我們沒有將你製造成神聖或

世俗，必死或不朽。像個被指定要表現正直的法官般，你是你自己的模鑄者和創造者；你可以以任何你偏好的形式雕塑自己。」此類自由奔放的言論，對剛剛出道的雕刻家來說影響深遠。

另一場遭遇塑造了米開朗基羅的發展和他的外貌。每個原始時代場景一定都有個食人魔鬼，而在羅倫佐的花園中是由皮耶托‧托利亞諾（Pietro Torrigiano）[7]扮演這個角色。他是個結實強壯、脾氣暴躁但才華洋溢的年輕雕刻家，和米開朗基羅一起到卡米內教堂去臨摹馬薩喬的偉大濕壁畫。根據瓦沙利所言，托利亞諾對米開朗基羅的天分和勤勉非常嫉妒，不斷嘲笑他，「最後演變成拳腳相向」，打塌了他的鼻子。托利亞諾則對雕刻家切利尼有另一種說法：「米開朗基羅慣於嘲笑所有在那描繪的人，有天，他把我惹火了，我變得比平常還要憤怒，於是握緊拳頭，重重擊在他的鼻樑上，我感覺到骨頭和軟骨在我的關節下像餅乾般凹陷，他會帶著我留下的這記號到墳墓去。」頗為敬重米開朗基羅的切利尼說，他聽到他的偶像被如此侮辱時非常驚愕，因此，他拒絕了托利亞諾極具吸引力的邀請，沒有跟他一起去英國為亨利八世效勞。羅倫佐‧梅迪奇對他的門生慘遭如此對待也相當不滿，托利亞諾被迫逃離佛羅倫斯。他當了一陣子的軍人，然後重拾雕刻，但他一直以來都無法控制他的脾氣，後來被宗教法庭監禁，最後死在西班牙的監獄中。因為他發現一位顧客想占他便宜，一氣之下就將雕刻好的聖母瑪莉亞雕像砸碎，犯下褻瀆神明的大罪。

米開朗基羅帶著顏面的缺陷，加入其貌不揚的文藝復興的名人行列——從契馬布耶（Cimabue）[8]到喬托到羅倫佐‧梅迪奇——他們的作品重新界定

美感標準，並在其中注入嶄新的活力。他的現存肖像中，最像的一尊是由他的追隨者丹尼爾・佛特拉（Daniele da Volterra）在他死前爲他塑造的青銅胸像：平坦的鼻樑、高而寬闊的頰骨、皺成一團的眉毛、悲傷的眼睛、薄薄的嘴唇，和下垂的嘴巴，在在使我們想起中國的年老賢者。

　　如果米開朗基羅眞有雕刻農牧之神的頭像，也不知流落何方；除了他在六十年後告訴他的傳記家的故事外，沒有任何紀錄可循，但這不能阻止自稱是文化偵探的人試圖找到這個藝術品。同樣佚失的可能還有〈十字架上的耶穌〉（Christ Crucified），據傳是他唯一的木雕作品，那是他爲了表達對聖靈教堂的感激所作，因爲修道院長允許他在教堂停屍間解剖和描繪屍體（很有趣的交易）。許多專家認爲於一九六三年在教堂發現的白楊木十字架是米開朗基羅的作品，但這說法似乎過於牽強；它有著平滑、彎曲的線條、哥德式的對稱感，精緻甜美和天眞的比例，這些都與米開朗基羅早期石雕作品中壯碩的肖像大相逕庭，雕像同時顯出雕刻者有著豐富解剖學知識。雖然如此，專家們還是認爲它適合掛在包那羅蒂館（Casa Buonarroti）中，這個是米開朗基羅買下的博物館，作爲姪子也是他唯一繼承人「李奧納多」的家。

<p style="text-align:center">＊　　　　　＊　　　　　＊</p>

　　兩座確定是出自少年米開朗基羅之手的小型大理石作品，保存在羅倫佐的花園裡，其原石由羅倫佐提供：一個隱密且神祕、年輕早熟的作品，即〈梯邊聖母〉淺浮雕，還有〈人馬怪物之戰〉（Battle of the Centaurs）高浮雕，就算它不是個青少年時期所雕作品，也依然相當令人嘖嘖稱奇。評論家說，米開朗基羅在〈梯邊聖母〉中的技巧高明、不但對前輩多那太羅——他在一

世紀以前將雕刻引進文藝復興──的技巧心領神會，並加以昇華。而他在〈人馬怪物之戰〉中則延續了希臘羅馬的傳承。

詩人安奇諾‧波利奇諾（Angelo Poliziano），是梅迪奇贊助的學者，也是羅倫佐兒子的老師，他曾說，〈人馬怪物之戰〉的主題來自奧維德（Ovid）[10]的《變形記》（*Metamorphoses*），在雕刻上，他也曾指點過米開朗基羅。《變形記》說的是，住在希臘賽薩利（Thessaly）岩石山脈的拉庇泰族人（Lapiths）常和住在山下森林和牧草地上的人馬怪物發生衝突。拉庇泰國王想讓雙方和解，邀請人馬怪物來慶祝他和希波達米雅（Hippodamia）的婚禮──她的名字在希臘文中是「人馬女人」，暗示她可能是人馬一族，希望此舉更能鞏固和平。但一個人馬怪物──奧利遜（Eurytion）喝得爛醉、大肆喧鬧，還試圖搶走新娘。一場血腥的戰爭於焉展開；拉庇泰人贏得勝利，驅逐人馬怪物。

這個故事，也吸引了羅倫佐的新柏拉圖派知識圈、教導男孩的學者，以及最初發現石頭美妙之處的年輕雕刻家。它讓人聯想到〈帕拉斯和人馬怪物〉（Pallas and the Centaur），那是文明戰勝人馬怪物野蠻主義的一個較溫和的畫作，幾年前由波堤切利所繪，以紀念羅倫佐運用大膽的外交政策來阻止與拿坡里間的戰爭一事。它也讓人聯想到柏拉圖對話集中專門講述愛情的《斐德羅篇》（*Phaedurs*），慾望和非理性的「黑馬」必須加以管束，免得它將靈魂的戰車拖離常軌。《斐德羅篇》頌讚愛情為「神聖的瘋狂」；令人毫不驚訝的是，它是佛羅倫斯新柏拉圖學派份子最喜愛的篇章，他們就像希臘人，對美麗的少男和少女感到著迷，同時渴望將熱情導向精神境界。

馬西利歐‧費其諾（Marsilio Ficino）[11]創辦科西莫的柏拉圖學院，為

《斐德羅篇》撰寫評論。他為波利奇諾以及文化圈重現了另一個古典傳統；知識淵博的年長男子，將情色文化知識如同文化資產般，傳承給下一代的年輕人。柏拉圖的主角蘇格拉底（Socrates）甚至將雕刻作為此類文化培養的暗喻：「每個人依照他的個性選擇他的愛情；年輕時如同崇敬神祇般追隨愛人，而愛人寵愛他、打扮他，以顯示她們對他的尊敬與驕傲。」

康狄夫寫道，波利奇諾「熱愛米開朗基羅，深曉他有個崇高的靈魂。雖然米開朗基羅不需旁人激勵，波利奇諾仍然不斷督促他研究學問。」但波利奇諾——他的拉丁文名字是波利提諾斯，他的拉丁文（以及希臘文）說得和義大利文一樣流暢，寫的文章和古人一樣好——在梅迪奇的門外有個較不高尚的名譽。史上記載，在他於一四九四年去世後，許多「粗俗下流的諷刺文」在市面流傳，其中之一宣稱波利奇諾「在書寫『雞姦』的文章時，突然病發而死亡。」一位佛羅倫斯人在日記中表示，波利奇諾「承受的污名和恥辱難以想像」，雖然這不是「因他的惡行而引起的，而是來自反抗我們城市的〔他的學生和羅倫佐的兒子〕皮耶羅・梅迪奇因而招惹來的惡意攻擊。」如果你眨眨眼睛，〈人馬怪物之戰〉看起來可以像一場狂歡；也許波利奇諾在鼓勵他的年輕門生雕刻時，看見了扭曲緊抱的健壯軀體相互征戰以外的東西？

此外，〈人馬怪物之戰〉確實是個可以聽到骨頭嘎吱嘎吱作響的真實戰爭描繪。不僅在征戰的肖像間，而且在個人對立扭打中，也流露緊張的氛圍。在這個作品中，我們可以預見米開朗基羅的未來傑作會充滿著衝突和掙扎，有時是外在，有時發自內心。

這位熱切的年輕雕刻家可能因為另一個理由，對這個主題特別有興趣：他的雕刻不僅用石頭說故事，也是一個有關石頭的故事。他的拉庇泰人舉起的是巨大的石頭，以攻擊人馬怪物，而不是希臘原始故事中的劍，或奧維德版本中的茶杯和酒壺。拉庇泰這個名字所引發的巧合不可能逃過波利奇諾和米開朗基羅的注意，它讓人聯想到拉丁文的石頭這個字，lapis，以及義大利文的石板，lapide。米開朗基羅的〈人馬怪物之戰〉不僅描繪希臘人戰勝野蠻人，文明戰勝野蠻的勝利，還有石頭戰勝肉體的意涵。

　　從照片上看起來似乎很大，但其實〈人馬怪物之戰〉是個小型作品，每邊長不到一公尺。這部作品雖小卻關係重大，連他自己都不得不承認這個事實。即使他銷毀大部分的繪畫，和其他的半成品，他卻將它留在身邊一輩子。康狄夫寫道：「我記得曾聽他說過，每當他再次審視它時，他領悟到他是如何違逆自然，沒有及早追求雕刻的藝術，從這個作品可以判斷出他的成就原本可以更大。他是個謙虛的人，他說這些話不是在誇耀，而是真的悲傷，由於他人的錯誤，他有十到十二年間沒有任何雕刻作品。」聽到這位史上最著名雕刻家的悲嘆，就像從藝術學校輟學的學生，被阻止追求他的繆思，尤其是他在後來十年間還雕刻了〈酒神〉（Bacchus）和梵諦岡的〈聖母悼子〉兩件作品，實在令人覺得前後矛盾。但米開朗基羅停滯下來和偏離正軌，的確是件不容忽視的事，會造成這些結果有部分是他自己的錯誤，有部分是因他得接下龐大的繪畫和建築工作，還有部分要歸咎於善變和過於熱切的贊助人。這並不令人意外，一位七十多歲的藝術家回顧過去時，難免會以

懷舊的心情憶起一段自由時光，因為當時他不受家庭責任羈絆，舒適地窩在梅迪奇的環境中，自由地創作這類作品，而不必擔心它該討好誰。

這個不成熟的作品，包含了米開朗基羅未來傑作的種子，不僅是在雕刻方面。它豐富的肢體語言和各種姿勢，因掙扎和痛苦而扭曲身軀，也提供了兩幅未來濕壁畫的粗略草圖，也就是從未完成的〈卡辛那之戰〉（Battle of Cascina）和〈最後的審判〉。最令人驚異不已的不是米開朗基羅所完成的，而是他未完成的：這些人好像要將自己從堅硬的石頭中掙脫出來。甚至連完成度最高的前景人像都只是用令人印象深刻的手法，以鑿子粗鑿，而不是像完成的雕像那樣用浮石和剛玉拋光。那些斑斑鑿痕顯然是雕刻中期階段最常使用的齒狀鑿雕刻而成。這類切石技巧，等同於十七和十八世紀繪畫中自由而表現力十足的筆法。背景質地則較為豐富粗糙，用尖型鑿鑿擊壓出，那是石頭雕塑中第一個使用的鑿子，相當於用大木炭棒隨意畫出素描。想像你自己在一台低空飛過海面的飛機上，你所看到劇烈攪拌的海洋景觀，便能感受得到這個痛苦扭曲表面的張力。數千年來，數以千計的雕刻家用這個方式雕刻他們的雕像，但只有〈人馬怪物之戰〉成為第一件真正以粗糙鑿擊形成最後表面的完成作品——就我們所知，它也是第一個特意使用被稱為「未完成」（non finito）技巧的作品。

傳記家一向解釋說，由於梅迪奇的統治瓦解，米開朗基羅得匆匆逃離佛羅倫斯，因此才沒有完成〈人馬怪物之戰〉。但這件事是在他開始創造這個作品大約三年後才發生，他的確有足夠的時間將它完成到他滿意的程度。他滿

意嗎？他在中壯年技巧成熟後，仍以此作品自豪。他在接下來的高浮雕雕刻中，使用「未完成」技巧來呈現更為意味深長的效果，即兩個創新的聖母和聖子的描繪，〈泰迪聖母瑪莉亞〉和〈皮提聖母瑪莉亞〉（the Taddei and Pitti tondi，「圓形」，意指它們的形狀）。

<p style="text-align:center">＊　　　　　＊　　　　　＊</p>

我們必須回顧兩千年前的大理石雕刻藝術源頭，才能欣賞米開朗基羅的潤飾手法，並瞭解雕塑石頭時所使用的各種工具和技巧的不同。希臘雕刻家的技巧明顯與中古和文藝復興手法迥然大異。亞述人和巴比倫人和他們所學習的埃及人一樣，仰賴沉重的尖型鑿，以直角的角度敲擊石頭，劈開表面和移開碎屑，如此一來，雕刻並不需要非常堅硬的鋼鐵或精緻的邊緣。

後來的雕刻家擁有更為堅硬的鐵和鋼鐵，但他們在使用平口的切鑿前，仍然用鑿擊開始塑型。在大師的手中，這類初始的塑型工作速度快到幾乎令人眼花撩亂。米開朗基羅塑造石頭的速度和精準度，相對他同時代的人來說，似乎是不可思議：如果石頭裡有魔鬼，米開朗基羅一定已將靈魂賣給他。當他六十多歲時，一位叫布萊斯・文格內（Blais de Vigenère）的訪客對他的雕塑速度非常吃驚：

他竟然能在十五分鐘內，從非常堅硬的大理石中鑿出許多碎屑，比三個年輕雕刻家在三、四個小時內所能鑿出的還要多，你一定要親眼見到才會相信。他以如此激烈和凶猛的速度鑿擊，我還以為整塊石頭都要化成碎片，他在一擊之下，就敲掉三或四個手指頭厚的碎屑，非常接近他想敲掉的深度，

如果他敲得再深一點，就有毀掉整件作品的危險。

　　米開朗基羅雕刻中的鑿痕，顯示從右到左交叉互換的切痕，這表示他雙手靈巧，可就情況需要，用任何一隻手拿著槌子和鑿子。看了年邁的工人雕塑石頭後，我在想是否米開朗基羅也是在卡拉拉學會這個訣竅的。

　　粗雕的速度可以很快，但對希臘人來說，下一個階段相當耗費功夫：完成雕塑，用浮石和剛玉磨光由鑿擊所留下的凹痕處處的粗糙表面。也許希臘人有後備的奴隸勞工使這類苦工得以完成；你觀看羅伯特・葛夫花上數個禮拜磨平和細心雕塑他其中一部流線型抽象作品時，對這類工作有多少的辛苦便會有概念。「我百分之九十的時間都花在磨光作品上。」葛夫以介於驕傲和認命間的情緒說道。他是個禪宗佛教徒，他將這類看來單調辛苦的工作當成冥想。但米開朗基羅或古老的希臘人天生可沒有這般好耐性。

　　未完成的早期希臘雕刻，顯示鑿擊和拋光技巧高超的鮮明證據，並有許多凹洞，奇特的是看起來像是海綿。甚至連完成的肖像都有鑿擊的痕跡，這些痕跡比隨後的磨光還要深。正面敲擊的技巧以另一種方式展現：鑿擊使得大理石傷痕累累，水晶的半透明度隨之黯淡，這個效果有點像擋風玻璃碎裂時的爆裂紋路。因此，古代希臘雕刻的這個特殊特性，雖然讓某些學者頌揚為「柔和深沉」和「發亮豔麗」，但對其他人而言，卻是單調異常。對早期希臘人來說，這份單調也許是個優點；他們為雕像上漆，而凹痕累累的表面比較容易吸收漆料。

　　羅馬人擁有豐富的鐵，採用整套後來文藝復興和現代雕刻家也在使用的

鑿子：尖型鑿；齒狀（爪或叉型）鑿，包括標準的三齒鑿和粗雕時用的兩齒鑿；彎曲的圓口鑿；和略微平坦的「指甲」鑿。但他們依不同的用途來使用這些鑿子，並依循希臘傳統，用快速的尖型鑿讓作品更上一層樓。彼得‧拉克維（Peter Rockwell）是住在羅馬的美國雕刻家，他對各類羅馬雕刻進行鑿痕的準確分析，包括大名鼎鼎的圖雷真圓柱（Trajan's column）[12]。他發現，羅馬人在使用三齒鑿上相當節制，大部分是用來磨平尖型鑿所留下的粗糙痕跡，它幾乎是種「用來做粗工的平口鑿，而不是擁有特殊功能的工具。」反之，文藝復興和現代雕刻家，包括拉克維在內，仰賴齒狀鑿來塑造成形，並使用切痕不深的平口鑿來磨平鑿痕。考量到古代和現代技巧的種種差異，拉克維懷疑「技術上，是否有可能精準仿造古代的大理石雕刻。」即使我們能完美地複製他們的形式，我們雕刻的方式不但與羅馬人不同，也無法相同，而雕像本身終究會顯現這些差別。

米開朗基羅帶起齒狀鑿的風潮；由於他非常擅長使用，甚至揚棄平口鑿，幾乎仰賴齒狀鑿來工作，或至少將它們帶到「未完成」的最後狀況。在二〇〇三年，〈大衛〉的修復經過大肆宣傳，義大利研究者主導一次對四項「未完成」表面的細微檢查——大衛的頭髮、他拋在背上的彈弓和他腳丫旁邊的岩石和樹幹。他們發現尖型鑿、針型鑿、指甲鑿、三齒鑿，和另一種稱為狗齒鑿的小齒鑿的痕跡。他們沒有發現米開朗基羅使用平口鑿的證據。

我後來瞭解到米開朗基羅為何做此選擇，我不是透過他的著作或其他人的傳記了解，而是經由一位住在西雅圖、旅居海外的伊拉克雕刻家撒巴‧阿達哈（Sabah Al-Dhaher）的指點才恍然大悟。阿達哈說他偏好齒狀鑿勝於平

口鑿，因爲齒狀鑿的利齒會在石頭上留下刮痕圖樣。「齒狀鑿爲你顯示形式，」他解釋道，「那像是在石頭上繪畫。你在畫立體圖案。」這就是讚揚繪畫爲所有藝術本質的米開朗基羅所做的事。他用鑿子的方式像在用畫筆，而在他描繪精緻和意含豐富的繪畫中，他用畫筆的方式則好像它是三齒鑿。

譯注

1 阿斯卡尼歐・康狄夫（Ascanio Condivi）：一五二五至一五七四年。義大利畫家和作家，以寫米開朗基羅傳記而聞名。

2 拉斐爾（Raphael）：一四八三至一五二〇年。義大利文藝復興盛期畫家和建築師，為三巨頭之一。

3 菲利波・利比（Filippo Lippi）：一四〇六至一四六九年。義大利文藝復興中期畫家，擅長畫聖母聖子。

4 布魯涅內斯基（Brunelleschi）：一三七七至一四六六年。義大利文藝復興初期建築師。

5 多米尼哥・吉爾蘭達（Domenico Ghirlandaio）：一四四九至一四九四年。義大利文藝復興初期畫家。

6 喬凡尼・皮科・米蘭多拉（Giovanni Pico della Mirandola）：一四六三至一四九四年。義大利文藝復興時代哲學家。

7 皮耶托・托利亞諾（Pietro Torrigiano）：一四七二至一五二八年。義大利文藝復興盛期雕刻家。

8 契馬布耶（Cimabue）：一二四〇至一三〇二年。義大利畫家。

9 安奇諾・波利奇諾（Angelo Poliziano）：一四五四至一四九四年。佛羅倫斯古典主義學者和詩人。

10 奧維德（Ovid）：西元前四三至西元後一七年。古羅馬詩人。

11 馬西利歐・費其諾（Marsilio Ficino）：一四三三至一四九九年。義大利文藝復興早期最具影響力的哲學家。

12 圖雷真圓柱（Trajan's column）：羅馬皇帝圖雷真在一〇六至一一三年間修建的紀念碑，為一座羅馬多立安式大理石圓柱。

第3章
磐石之城

磐石呼吸且掙扎著，

黃銅似乎有話要說；

給了希臘人，

卻仍在高處盤算著。

——湯姆斯・巴賓頓・麥考萊（Thomas Babbington MaCaulay），

〈凱皮斯的預言〉（The Prophecy of Capys），

摘自《古羅馬抒情詩》（*Lays of Ancient Rome*）

　　一四九二年，十七歲的米開朗基羅開始嶄露頭角，梅迪奇王朝卻開始分崩離析。一向身體屏弱的偉大的羅倫佐同年於四月六日駕崩，享年四十二歲。臨死前，他糟蹋了自己追求宗教和平的名聲，請來一位叫做吉洛拉莫・薩伏那洛拉[1]的菲拉拉僧侶到他病榻前；這名僧侶是附近聖馬可修道院的副院

長，在當時宣揚地獄之火及預言地球毀滅等言論。在場的波利奇諾形容兩人的會面相當平凡：薩伏那洛拉要求羅倫佐保持信仰，過著純潔的生活，然後給予祝福。但薩伏那洛拉的書記法拉‧席維特洛（Fra Silvestro）卻說了一個完全不同的故事：羅倫佐對自己的罪行深感懊悔，於是薩伏那洛拉指示他做三件事——首先，尋求上帝的憐憫，羅倫佐對此深表認同；其次，必須歸還所霸佔的財富，他對這點就興趣缺缺；最後，他必須歸還從佛羅倫斯人那裡偷來的自由，偉大的羅倫佐則一口回絕。

即使假設薩伏那洛拉和他的追隨者捏造了這個故事，但由他們能散播這個故事的事實看來，情況對梅迪奇很不妙。羅倫佐的長子皮耶羅繼承他的地位，成為統治者，卻不甚稱職。羅倫佐是個學者和外交家，狡詐又擅於奉承，他小心地隱身於幕後，運用關係統治這座城市，而不是高調地站在檯面上施展權勢。但皮耶羅當時才二十二歲，性急、個性暴躁又專橫傲慢；就連在聖三一教堂裡那幅由吉爾蘭達所繪製的梅迪奇家族畫像裡，幼年皮耶羅也是這副德性，當他的家庭教師波利奇諾和弟弟喬凡尼（後來的教宗利奧十世[2]）真心祈禱、而他的堂兄弟吉利歐（後來的克利門七世[3]）嘲弄地環顧四周時，皮耶羅則神情不屑地盯著觀眾，下巴則顯現出他的好鬥。

年輕的米開朗基羅留了下來，接受皮耶羅的贊助，就像在羅倫佐的時代般坐在皮耶羅的餐桌旁。但柏拉圖學院已經變成了兄弟會。在一場大雪中，皮耶羅要他的雕刻天才塑造一個巨大的雪人（從沒看過那個雪人的瓦沙利還熱情地稱讚它「非常漂亮」）——這不是最崇高的委任工作，但卻是他從皮耶羅那所接到的唯一工作，晚年的他還津津樂道此事。

比起統治義大利其他城邦的那些公爵與王子，皮耶羅並不特別糟，肯定也比血腥的凱撒・波吉耳[4]和惡名昭彰的卡拉布里亞公爵溫和。但佛羅倫斯人並不習慣集權統治，而皮耶羅就像個表現得令人難以饒恕的王子，以他的父親、祖父和曾祖父都不曾有過高壓統治他的臣民。更糟糕的是，他搞砸了他的外交任務，導致災難性的後果。他的父親羅倫佐與米蘭和拿坡里這兩個義大利強權締結聯盟，使他們不致來犯，以維持半島的和平。但皮耶羅卻只對拿坡里示好，使得米蘭公爵盧多維克・斯佛薩（Lodovico Sforza）戒心大起，向法國同盟求援。一四九四年，法國大軍長驅直入，進駐義大利。之後的四十年，外國侵略和反侵略戰爭不斷地惡性循環，義大利國土慘遭蹂躪。最後，皮耶羅將所有佛羅倫斯外圍的堡壘割讓給法國以換取和平，至此，佛羅倫斯已一蹶不振。

　　佛羅倫斯人義憤填膺。薩伏那洛拉的佈道早已喚起人們心中對梅迪奇家族的憤恨，並以清教徒式的反擊對抗他們所代表的縱欲。山雨欲來，米開朗基羅害怕因為與羅倫佐、皮耶羅和他們的門客波利奇諾的關係而被歸類為敵方。與佛羅倫斯許多焦慮不安的藝術家和知識份子一樣，他起初也深受薩伏那洛拉那可怕預言式佈道所吸引，但不祥的預感——他後來將它當成朋友所說的一場夢——擊敗了這股吸引。一四九四年十月，他逃走了，先抵達威尼斯。他的恐懼終於成真：佛羅倫斯人在十一月趕走了梅迪奇家族，薩伏那洛拉成為城市的新領袖。而佛羅倫斯的重要畫家——佛拉・巴托洛米奧[5]、羅倫佐・克雷迪[6]，甚至波提切利——都改變了他們對藝術的主張，並將自己的作品投入薩伏那洛拉的虛榮之火中焚燒殆盡。

在他將滿二十歲時，米開朗基羅還沒接到需要特別石頭的大型工作——他只有偉大的夢想和早熟的才華。他逃離佛羅倫斯後，曾短暫在威尼斯尋求歸屬，但充滿迷霧和假面具的浮華世界並不適合他。他轉往波隆納，卻因為沒有得到適當的通行證，也就是蓋在拇指指甲上的紅色蠟印，與當局起了衝突。再一次地，一位父親般的角色在米開朗基羅危急時出現：名叫吉安佛朗瑟斯可・阿多朗迪（Gianfrancesco Aldovrandi）的高官「認出他是一名雕刻家」，出於尊敬，或認為他起碼無害，便說服當局釋放他，並讓他入境一年。

阿多朗迪幫助米開朗基羅獲得他這個時期唯一的一份工作：雕刻三座要放進聖多米里科教堂裡華麗墳墓拱龕中的小雕像。又一次，就像在〈梯邊聖母〉和〈人馬怪物之戰〉中，米開朗基羅進入了一個偉大的雕塑傳統、跨越數十年與兩位一流的前輩攜手合作。偉大的比薩大師尼可拉・比薩諾[7]，他傳承了從中古時代到文藝復興的雕刻傳統，十四世紀便開始這座墳墓的建造工程[8]，並由毫不遜色的尼科洛・德阿卡[9]接手。米開朗基羅的三座小雕像正好符合華麗的氛圍，但它們展現了無法抑制的活力，似乎就要掙脫而出。其中最特別的一個，是一座身形細瘦，卻緊握雙拳、下巴緊繃，剛強的〈聖普洛鳩魯〉（Saint Proculus），它被視為米開朗基羅的自畫像，儘管它與後期的畫像和自畫像鮮有相似之處。〈聖普洛鳩魯〉堅定的眼神和好鬥的姿態，反倒預示了米開朗基羅稍後的共和國雕像，〈大衛〉和〈布魯特斯〉。如果這真的是自畫像，那麼它便展示了一個憤怒的青年藝術家，已經準備好衝撞每一扇擋在他面前的門。

據康狄夫記載，米開朗基羅也許對一位波隆納雕刻家相當不滿，他指控

米開朗基羅偷走一個早已允諾給他的委任工作，並威脅要報復。一四九五年年末，波隆納對米開朗基羅而言變得不再踏實，而此時的佛羅倫斯則已經恢復了穩定；該是他回家的時候了。但在薩伏那洛拉嚴厲統治下的佛羅倫斯，藝術不像在梅迪奇時代般受到尊重，米開朗基羅在他回去的半年內只做了兩座小雕像。兩個都是孩童雕像，而且都已佚失：一座是由羅倫佐·法蘭西斯科·梅迪奇（Lorenzo di Pier Francesco de' Medici）委託的〈年輕施洗者約翰〉（Young John the Baptist），這位家族旁支的後裔一直避免與薩伏那洛拉的追隨者引發衝突；另一個作品是〈沉睡的邱比特〉（Sleeping Cupid），後來成為一場古典藝術騙局中的誘餌。

就像許多藝術騙局，這場詐騙的著重點在古物的魅力。文藝復興時代的贊助家也跟現代的贊助家一樣，本能上認為古代作品的價值更勝於當代作品，而且願意為此付出大把鈔票。但經過後羅馬時期大量回收再利用石像後，極少存留下來的古代雕像早就難以滿足所有佛羅倫斯的人文學者和羅馬神職人員的需求。羅倫佐·法蘭西斯科·梅迪奇於是跟米開朗基羅提議：如果他能想辦法讓〈沉睡的邱比特〉看起來年代久遠一點，他就把它送去羅馬，以古代雕像在那兒賣個好價錢。

許多傳記家對米開朗基羅在這場不良勾當中扮演的角色避而不提，但他對康狄夫坦承不諱，無疑還帶著狡詐的咯咯輕笑，說自己是自願參與的。這也許是項挑戰：他有辦法與古人一較高下，成功地被視為其中之一嗎？他把〈沉睡的邱比特〉做成古董的樣子，然後送到羅馬。羅馬的經紀商騙了他，只付了三十達克特[10]，卻轉手以兩百達克特的高價將雕像賣給知名的收藏家拉斐

洛‧里亞利歐樞機主教（Raffaello Riario），那可是技藝高超的工匠兩或三年的薪水。但樞機主教聽到騙局的傳聞，追蹤後確認〈沉睡的邱比特〉是米開朗基羅的作品，便自經紀商那兒將錢取回來。他並沒有把這件事歸咎於米開朗基羅，反而允許他進入並居住在羅馬這個「永恆之城」（Eternal City）中；更大的機會在這裡等著他。

從這時開始，我們得以傾聽米開朗基羅以自己的話敘述自己的故事，而非透過康狄夫或瓦沙利；留存至今的近五百封信件中，最早的一封日期是一四九六年七月二日，即他抵達羅馬的幾天之後——收信人是梅迪奇的門客波提切利，裡頭是給羅倫佐‧法蘭西斯科‧梅迪奇的信件副本。米開朗基羅在信中寫道，多虧里亞利歐樞機主教，他可以再度挑戰古典大師並與其分庭抗禮：里亞利歐向他展示了自己的古代雕像收藏品，並「問我是否有足夠的勇氣嘗試自己的藝術創作。我回答我可以做的更好，而他可以看看我能做出什麼。我們已經為一個實物大小的雕像買了一塊大理石，禮拜一我就要開始動工了。」

他從那時開始工作，然後於次年夏季完成了這項非常大膽的作品：一座〈酒神〉（Bacchus）像，比真人稍大，雖然喝得爛醉卻依然高舉著他的酒杯。一個淘氣的牧神——他正值年少——在酒神身後跳躍嬉戲，偷走從他的羊角杯中滑落的葡萄。〈酒神〉是古典理想和譏諷的寫實主義之間令人不安的創意結合，頌讚年輕的自由和放縱，同時預示了老年的來臨。這位酒神不是豐饒的抽象神祇，而是放蕩不羈的化身。他不是其他藝術家所描繪的肥胖小丑，而是一位英俊活潑的年輕人，正要開始播種——呈現柔和和女性化的古

代男性理想形象。

〈酒神〉也許是種自我展現（米開朗基羅頗好杯中物，往後的歲月裡，他有時會和教宗分享從家鄉收到的大批特雷比安諾葡萄酒），但從技術層面來說，它是個驚人之作：這是自古代以降，第一組由單一一塊石頭雕刻出來的大型作品，一個重新打造、令人驚艷的古典模型，既具備古典風情，又大膽覆了古典模型。倘若你考慮到：一名沒沒無聞的二十二歲年輕人，為羅馬教廷的資深成員雕刻了這個聲名狼藉、令人不安，甚至於不男不女的放蕩偶像——還敢呈上它時，看起來似乎是太膽大妄為了些。沒錯，這座雕像最後成了里亞利歐樞機主教的燙手山芋，不過米開朗基羅的友人賈卡波·蓋利（Jacopo Galli）開心地介入，將這座雕像從樞機主教手中帶走。

至於藝術家本人，這座不可思議的〈酒神〉是個苦澀的失望之作，理由非常平凡卻又無可挽救：一個有缺陷的石頭。他在羅倫佐·梅迪奇的雕像花園裡，不僅度過了一段真實的田園時光，就美學而言也是如此：佛羅倫斯的藝術修復家阿娜絲·帕隆奇（Agnese Parronchi）最近整理了〈梯邊聖母〉和〈人馬怪物之戰〉，所以比自米開朗基羅以降的任何人都要瞭解這些石頭，她證實「它們是美麗的作品，而且當然是卡拉拉的白色大理石，一點缺陷也沒有。」在羅馬的雕刻市場中，自尋生計的米開朗基羅就沒這麼走運了。一條長長的紋路貫穿酒神與牧神的背部，他的右大腿和左頰上還有不是酒漬的污跡。你可以寬厚地說，這些是舉步跟蹌的酒神所濺出的酒漬，或他的放縱所造成的微醺酡紅。但米開朗基羅很清楚這是怎麼一回事，而且大發脾氣：他晚年時會打碎缺點更少的雕像，但現在，接受這項委任工作的他沒有選擇餘

地。他只能雕刻和拋光這塊石頭，讓它帶著所有的缺陷離開，然後暗自祈禱往後的石頭會更好。

　　從第一片無名的黑曜石因為採石場一個壞了的手斧而在詛咒中被敲落時，這類缺陷就注定成為雕刻家的毒瘤。它們從頭到尾緊纏著米開朗基羅的藝術生涯不放；他的野心和標準如此之高，於是更容易為石頭的缺陷所苦。一四九七年八月，他從羅馬寫信給在佛羅倫斯的父親，說他正在為皮耶羅・梅迪奇雕刻一座雕像，大理石費用是五達克特，相當於今天的七百五十元美金。但皮耶羅「沒有做到他承諾的事」，因此，「我本來正高高興興地雕刻一座雕像。」當石頭證明是壞的時，這份高興旋即變成了失望。「白白浪費了錢，」他悲嘆，石頭的下場也依樣——這對藝術家而言是件很悲慘的事，尤其是像米開朗基羅這樣既充滿熱情又手頭很緊的人。他花了五達克特買了另一塊石頭，也許是為了蓋利將它雕刻成真人大小的邱比特或阿波羅、附上弓箭和箭袋，但那早已佚失。

　　為了下一分委託，他決定不再滿足於輕信的贊助者或可疑的羅馬石頭經紀商所提供的任何石頭。如果適當的礦山不來找米開朗基羅，那麼米開朗基羅就自己去找那座礦山。

　　第一批石頭藝術工作者，就像今天的雕刻家和建築師，在選擇石材時都得面對一場魔鬼般的交易。一邊是石膏和河石礦，比如沙岩、石灰石（它們是由碳酸鈣構成的方解石，或是碳酸鈣鎂組成的白雲石；有時為兩者的組合），河石礦是在水道乾涸時或礦物急速沉澱時，在河道底部所形成的層積岩。它們看起來很單調、很容易雕刻，柔軟且易碎，也無法在上面進行細密

雕刻（石膏的變體雪花石膏就可以，算是例外）。用它們建造巨大的獅身人面像也許很好，但絕不適合拿來雕刻半身胸像。而且它們很容易受損，從水和酸性液體到指甲的刮抓都會留下痕跡。

另一邊是在岩漿的熔爐中鍛製出堅硬、火成的矽化岩：玄武石、斑岩、石英、長石，和花崗石（由石英和長石構成）。這些石類比較持久，磨亮時能發出精緻閃耀的光芒，但它們很不容易雕刻，尤其對只使用沙、軟金屬和其他岩石作為工具的藝術家而言。

然而還是有令人愉快的中間地帶，堅硬得足夠承受鑿擊、能夠呈現精緻的細節，而且柔軟得可以使用金屬工具雕刻。它是當山脈和其他地質板塊相互碰撞時，石灰石受到巨大壓力擠壓而成的結晶化，或說部分結晶化的變形岩石：大理石。

雖然摸起來很硬，但大理石其實是種相當柔軟的石頭，能令毫無戒心的主婦在刮傷或弄髒她們的大理石檯面時感到悔恨萬分。一般是用德國礦物學家斐德利希‧莫[11]所設計的「莫氏硬度計」[12]來測量堅硬度。或說根據莫氏堅硬度來做比較，硬度計其實並不界定堅硬度，僅僅是提出是否刮傷的難易次序；這只是一個平均值，因為某些石類，比如石灰石和大理石，根據它們的結構和所含的雜質，在堅硬度上的差距便頗大。滑石和石墨隨便一刮就會化成粉末，因此屬於莫氏硬度一度。鑽石能刮傷所有東西，因此它位居硬度頂端的十度。在鑽石之下是其他類的寶石：剛玉九度，黃晶八度。石英或硅石是最堅硬的常見石類，與高碳工具鋼同樣堅硬，為七度。長石是六度，柔軟到可以用尖銳的刀子刮傷，卻堅硬得可以劃破玻璃，而玻璃的硬度是五點

五。花崗石和片麻石介於六到七度，要看它們所含的石英和長石多寡。再往下，白雲大理石是四度，方解大理石和石灰石只有三度——比紅銅還柔軟——屬於莫氏二度的有雪花石膏和石膏或硫酸鈣，你可以用指甲就刮傷它們。

大部分的真大理石（true marble）是由方解石構成的，其餘則是由白雲石所構成。但專有名詞很容易變得含糊不清：就「真大理石」這個術語所示，有時其他許多礦物都能被當作大理石。任何能被切割、塑型和磨光的石頭——從柔軟的雪花石膏（結晶化的石膏）到堅硬的花崗石和蛇紋石——有時都能被歸類為「大理石」，這同樣是出於那些喋喋不休、致力於維護術語精確的專家手筆。裝飾功能優先於礦物組成；如果它能磨亮得像大理石，肯定會有人將它稱作大理石。

由河水刷亮的大理石碎片，從高地礦床被沖刷而下時所發出的閃閃光芒，也許吸引了第一批使用它們的人類。在史前時代的人類懂得採石前，人們就用大理石製造裝飾品、圖騰和小器皿，但大理石卻不是藝術和文化的基石。早期偉大的中東文明，從埃及、烏爾[13]到哈萊潘[14]，他們用大理石塊當作建材，卻用其他較柔軟與較堅硬的石材來做藝術創作。亞述人用柔軟的雪花石膏雕刻龐大的浮雕作品和有翼神祇；巴比倫人組合琺瑯磚形成的巨大壁畫。埃及人則使用較為堅硬、陰暗、色彩豐富的石頭雕刻神祇——花崗石、片岩、玄武石、黑曜岩——他們也使用較為柔軟的沙岩和石灰石；雕刻小型作品時，則使用「方解石雪花石膏」或「條紋狀大理石」。（不像真正的雪花石膏，這類柔軟、半透明的石頭由碳酸鈣構成，跟石灰石和大理石一樣。但

是形成方式完全不同：它是滲透洞穴的泉水溶解了地層中的碳酸鈣、在地下水道沉澱而成。）

在大量缺乏鐵的狀況下，埃及人得用石英砂和剛玉這類磨料、來切割和雕塑堅硬的石頭，他們也許還使用金屬抹刀將泥石漿塞入石頭中。這類技巧的難處造成簡單刻板的五官、靜止對稱的姿勢、緊密結合的四肢和身軀，成為早王國（金字塔時期）和中王國時期嚴格的典範。在製作繪畫和儉樸的風俗人物畫時，埃及人使用木頭和石灰石，覆蓋上石膏，用自然色彩上色（比如著名的娜芙蒂蒂[15]胸像）。石灰石比花崗石容易雕刻，但不像大理石能呈現細節或精緻雕塑——因此，再次迫使雕刻家採取簡單的手法。

大理石文化始於希臘——但那是在希臘人抵達以前——在納克索斯島、帕羅斯島和其他在愛琴海中的希克拉迪群島（Cycladic Islands）上均可見其端倪，這些地方出產希臘最棒的石頭。早在五千年前，希克拉迪群島的居民開始運用豐富的白色大理石，將它們雕刻成優雅、風格強烈和擁有早熟現代風貌的小雕像。他們最具特色的雕像是形式簡單的裸體女性，顯然是依循輪廓切割出來，再用磨料塑型，而非使用槌子和鑿子雕刻，顯然莫迪里阿尼[16]、畢卡索[17]和馬蒂斯[18]——都深受他們的影響。

二千年後，半島的希臘人開始發展一種前所未有的雕刻藝術。成功的文明還要再努力兩個千禧年，才能趕上它那反映客觀現實、充滿表情和理想化的力量，那不僅反映了希臘那眾所周知的活力與創造力，顯示島嶼及半島上豐富的石礦資源——以及成功的供需機制。義大利編年史家稱此時的希臘為

「大理石半島」，這是來自本身也盛產大理石、對大理石有所執念的半島國家對它的終極讚美。

　　從西元前第一個千禧年開始，希臘人在各個島嶼和伯羅奔尼撒大陸，特別是在小亞細亞，開發了一條寬廣的採石場環帶。他們改良了埃及費力的採石方式，用鎬杖和槌子在石頭四邊劈開溝槽，然後在底部放置鐵楔或因浸泡而漲大的木楔將石頭分割開來，完成從石山中取下一塊石頭的程序。（灌入裂縫或楔孔的冰水也可以分割石塊。）

　　雅典、斯巴達和許多較小的城邦附近就有採石場，此點絕非巧合──得從阿普安山脈和更偏遠的產地進口大理石的羅馬人只能羨慕不已。臨近的潘特利肯（Pentelikon）採石場，使雅典人在之後的大理石文化得以用大理石興建驚人的帕德嫩神廟和其他紀念碑，而非僅是在外表鍍上一層。

　　西元前第七世紀，大規模的商業採石場出現在納克索斯島。當時的雄偉遺跡至今仍佇立在，或說躺在一個挖開的溝槽裡：一個粗製的雕像，至於它雕刻的是阿波羅或酒神則有各種說法（兩位神祇都與這座島嶼息息相關，雖然酒神通常有把鬍鬚，就像這個雕像）。不管它雕刻的是哪位神祇，它都很巨大，大約有十公尺，幾乎為米開朗基羅〈大衛〉的兩倍高。

　　巨大的尺寸是一回事，但納克索斯島的大理石紋理過於粗糙，不能拿來做精緻的雕像。無論如何，一個紋理細密、半透明、藍白色，稱做里區尼特（lychnites）的石頭，也就是第一個真正的白色大理石，於西元前第六世紀的出現在附近的帕羅斯島上。希臘人不能免俗地用一個迷人的故事來解釋這個寶藏，而且一如往常，故事關係到眾神之王，那位任性的國王：宙斯的輕率

行徑。他愛上帕羅斯島上一位以美貌和皮膚白淨聞名的寧芙，耶西雅（Ypsia）。她是個愚蠢的女孩，不只喜歡對宙斯大肆吹噓，還宣稱自己的皮膚比宙斯善妒的妻子希拉還要美。希拉於是派出蛇頭戈耳戈[19]將她變成了石頭。宙斯必須讓希拉完成報復，卻給予這位誇口的寧芙兩項安慰：她的美麗會永遠保存在島嶼上的石頭中，以及滿月的夜晚能回去與她的寧芙姊妹共舞。這還不是白色大理石最後一次和月亮扯上關係。

帕羅斯島的石頭成為近五百年來的雕刻標準，以及羅馬精英雕像的首選，即使阿普安的大理石產地其實較近。甚至在今天，在沉寂了許多世紀後、於十九世紀早期重新開採的帕羅斯採石場，都有愛好者宣稱，該處的白色大理石最為超群絕倫。如果純白無瑕是唯一標準的話，那脫脂牛奶色的帕羅斯石頭和愛琴海南端帖索斯島（Thasos）所出產的純象牙白大理石，將會拔得頭籌。這些希臘石塊在鑿石工廠裡散發著不可思議的光芒，而在貿易展覽會中，它們一致的外型看起來就像由工業生產，而非大自然的產物，它們的色調和紋理漩渦甚至讓最潔白的卡拉拉大理石都黯然失色。但純白不是一切：著名的帕羅斯褐煤能像卡拉拉白色大理石般承受精緻的雕刻，但它比較脆弱易碎。帖索斯島出產令人驚異的純白大石，但它的石頭卻過於堅硬，無法進行細節雕刻。在大部分的雕刻家對雕刻度、堅韌度和彈性的要求上，卡拉拉的白色大理石仍然穩坐冠軍寶座。甚至它微微斑駁的色調最後都有加分效果：它們溫暖的光輝使肌膚顯得栩栩如生，勝過僵硬死板和冷冰冰的希臘大理石——剛開始雖能令人印象深刻，但馬上就會讓人覺得單調無比。

當羅馬人征服希臘城市時，他們也吸納了希臘的大理石文化，進口希臘

雕刻家、鑿石工人和希臘大理石。他們越過帝國，運送帕羅斯大理石，還有他們在小亞細亞的舊希臘領域內開採的新採石場產品。他們也在義大利本土西北部開發新的採石場，那裡的奇異白色山脈在馬格拉河（Magra River）注入利久立海的港口投下巨大的陰影——希臘人依月神西莉妮（Selene）之名，將此地命名爲西莉妮海港，羅馬人則稱之爲盧納（Luna）——在現代義大利文中則稱之爲盧尼（Luni）。聽起來很簡單，但盧納這個名字的起源眾說紛紜，而且相當迷人。有些學者認爲這個名字出自一位伊特魯里亞[20]女神，她的名字叫做洛斯娜（Losna），象徵新月。喬治・丹尼斯則爭論，luna是伊特魯里亞文中的「港口」，因爲這是他們最大的港口，而他們的其他港口則稱做普魯娜（Pupluna，意指酒神波布隆尼亞〔Populonia〕）和維魯娜（Vetluna，指羅馬城市維圖隆尼亞〔Vetulonia〕）。

卡拉・祖門利（Carla Zummelli）在盧納新近出土的遺跡擔任導遊，非常專業，他認爲這個名字源自這鄉間有數不清的獵物，而狩獵女神阿爾特彌斯（Artemis）或黛安娜，則與月亮關係緊密。盧納和它的野生動物早已消失，但承繼它而發展的大理石聖地，卡拉拉，卻留了下來。

譯注

1 吉歐拉莫・薩伏那洛拉（Girolamo Savonarola）：一四五二至一四九八年。義大利神父和佛羅倫斯領袖，後遭處決。

2 利奧十世（Leo X）：一四七五至一五二一年。贊助藝術和拉斐爾等藝術家，繼續興建聖彼得大教堂的工程。

3 克利門七世（Clement VII）：一四七八至一五三四年。與法國結盟，在面臨宗教改革運動時，立場較爲開明。

4 凱撒‧波吉耳（Cesare Borgia）：一四七五至一五〇七年。亞歷山大六世教皇之子，掌管多個公國。

5 佛拉‧巴托洛米奧（Fra Bartolomeo）：一四七三至一五一七年。義大利佛羅倫斯派畫家。

6 羅倫佐‧克雷迪（Lorenzo di Credi）：一四五八至一五三七年。義大利文藝復興時期畫家。

7 尼可拉‧比薩諾（Nicola Pisano）：一二二〇至一二八四年。義大利雕刻家。

8 此處作者資料似乎有誤，比薩諾於一二六四年接受這項工作。

9 尼科洛‧德阿卡（Niccolò dell' Arca）：一四三五至一四九四年。義大利文藝復興早期雕刻家。

10 達克特（ducat）：舊時在歐洲多國通用的金幣或銀幣。

11 斐德利希‧莫（Friedrich Mohs）：一七七三至一八三九年。奧地利礦物學家，發明鑽石硬度測量法。

12 莫氏硬度計（Mohs scale）：金屬硬度等度量單位，從最軟的一度至最硬的十度。

13 烏爾（Ur）：古代美索不達米亞南部主要城市。

14 哈萊潘（Harrapan）：印度河流域文明，盛時為西元前三千至二千年。

15 娜芙蒂蒂（Nafertiti）：埃及著名的美女皇后、阿蒙霍特普四世（Amenhotep IV）之妻，有些學者認為她可能在其夫阿蒙霍特普四世去世後，曾登上王位成為埃及法老王。

16 莫迪里阿尼（Modigliani）：一八八四至一九二〇年。義大利畫家，以肖像和裸像畫著稱。

17 畢卡索（Picasso）：一八八一至一九七三年。西班牙畫家，為立體主義畫派代表人物。

18 馬蒂斯（Matisse）：一八六九至一九五四年。法國野獸派領袖。

19 戈耳戈（Gorgon）：蛇髮女怪，面貌可怕，人見之立即化為石頭。

20 伊特魯里亞（Etruscan）：義大利中西部古國。

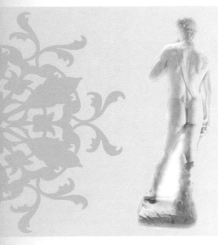

第4章
馬格拉河河口

卡拉拉，盧尼的主教和伯爵紛紛隕落，

他們的墳墓散布四處；

史賓諾拉，卡斯處奇歐·安特明內利，

史卡利格利和維斯康提；

還有亞伯利科，他們給了你噴泉，

你所有古老的領主和後來的主人們。

然而，統治這些城市的

英勇英雄誕生自你山脈的子宮，

他們強大的肺，

從山之巔峰對你投下陰影

它更巨大，

勝過沙格羅山的籠罩。

而那並非神聖的瑟卡多

你的守護神

只是米開朗基羅，

你山坡飢餓的烈士。

　　　——鄧南遮[1]，〈寂靜之城〉（Le città del silenzio）

西元一世紀的地理學家斯特拉博[2]，曾稱讚這個位於馬格拉河口的海港「非常寬大，非常美麗，它所包含的幾個海港、全是深入海岸線的良港。這類地方，自然而然會變成一支長期統治海洋的民族的海軍基地。」他指的是伊特魯里亞人，在羅馬人之前統治義大利北部和利久立海的民族，他們從那兒啓航，跟西南的科西嘉、西北的熱那亞，和遙遠的法國和西班牙進行貿易活動。馬格拉是他們領土的邊界，盧納則是他們沿海的最後哨站。

伊特魯里亞人是雕刻大師，羅馬人向他學到很多，不過他們最知名的是陶器、青銅和沃塔拉（Volterra）的柔軟雪花石膏作品。他們同時也是自埃及人以來，對來世崇拜最熱切與最多產的虔誠信徒，他們用雪花石膏石棺保護並紀念死者，死去的夫妻躺在石棺中，上有兩人的塑像，他們肩並肩開心地笑著，好像正在野餐似的。歷史學家一直認爲，他們並沒有利用附近豐富的大理石礦藏，並對此嘖嘖稱奇。深具影響力的編年史家，喬治·丹尼斯在

一八四八年寫道，大理石「在伊特魯里亞獨立期間似乎並不為人所知，因為我們在國家紀念碑裡沒有發現它的蹤跡；這個民族大量使用雪花石膏，並以青銅製作精美的作品，如果他們知道大理石的存在，一定會使用這美麗的材料；但另一方面，我們很難瞭解這個『礦物之雪』是如何逃過他們眼睛的。大理石似乎要到基督時代來臨後才被發現。」

　　這個說法不但「難以瞭解」，而且根本大錯特錯，儘管直到一九七八年的近代，另一位重量級的權威把它提出來又說了一遍。我們現在知道，伊特魯里亞人的確知道並使用大理石，證據就出現在雕像、建築裝飾和柱狀墓碑等少數作品中──這點更進一步顯示，世人尚未全盤瞭解這謎樣的民族。他們從阿普安山脈開採大理石──當然，至少是從彼得拉桑塔和聖拉維薩一帶直到東南方。自學尋找大理石，也是卡拉拉雕刻家和大理石工藝品販賣商的路奇·蒙佛羅尼（Luigi Monfroni），幾年來都宣稱他在托拉諾（Torano）上方的塔利亞塔採石場發現伊特魯里亞人的採石場遺跡；你只要跟他談起這個話題，他就會從公事包裡抽出證明信件、從吉普車後車廂拿出古代（據他說是伊特魯里亞）的牆壁碎片。但學術權威對蒙佛羅尼嗤之以鼻，不相信伊特魯里亞人是卡拉拉的第一批採石工人。一位權威人士主張說，伊特魯里亞人根本不需要採石場；自然滑落的石塊就足以供應他們柱狀墓碑所需的大理石。彼得拉桑塔考古博物館對十座柱狀墓碑進行顯微結構分析，發現靠近聖拉維薩的瑟拉吉歐拉（Ceragiola）才是可能的石材來源，而非卡拉拉盆地。但從最近對位於米賽麗亞盆地、在方蒂斯克里斯上方的一處採石場遺址，佛薩卡邦內拉（Fossa Carbonera）的碎石堆所進行的碳十四年代鑑定，發現「於前羅

馬時期在卡拉拉進行開採活動的可能證據」。換句話說，在遠至西元前第三，甚至第六世紀，就有人在此開採石頭，遠早於羅馬人建立盧尼。依這項發現和修正速度，蒙佛羅尼的「外行考古學主張」，在下個十年內也許會成為正統教科書的內容。

但最初引導羅馬人來到馬格拉河河口的是它的海港，而非石頭。在西元前一九五年，羅馬執政官馬可斯‧波西留‧卡托（Marcus Porcius Cato），綽號「迦太基的天譴」，在盧納聚集了一批艦隊，航向西班牙的迦太基。不久後，羅馬人終於征服了長期抵抗他們的利久立原住民，後者趁伊特魯里亞人式微時重新佔據了馬格拉河三角洲。利久立人一向以堅毅的鬥士著稱，他們抵抗羅馬勢力的時間遠較許多更偏僻的無數民族還要長久。羅馬人征服他們，但卻無法平定他們，因此他們處理原住民的方式與史達林對付車臣、傑克遜時代處理徹羅基[3]和西米諾爾[4]印地安人的辦法雷同：他們將四萬七千名男女老幼驅逐到南方遙遠的桑尼歐（Sannio）——靠近現在的拿坡里。傳說，羅馬人也曾將較為溫馴的桑尼歐居民，遷移至馬薩附近。

一旦惹人厭的利久立原住民消失，羅馬的富人和窮人都聚集到馬格拉三角洲。在西元前一七七年，這裡已經有超過兩千住民，依照標準省分計畫、建立了一個新城鎮，不久後，它便成為一個繁榮的貿易中心。盧納以酒聞名，據稱是伊特魯里亞最好的，還有用當地黑羊的辣味羊奶所製作的美味乳酪，如今還可以在遺跡附近的田野看到牠們。根據當代記錄，這類乳酪先被製成車輪型，然後放個幾年熟成，每個乳酪都重達半噸，或許是山脈另一邊

帕馬（Parma）廣為人知的車輪型「帕馬善乳酪」的製作靈感來源。我不禁納悶，車輪型乳酪的製作靈感，難道也和經由海港運送的另一項產品有關，即白色的巨大阿普安大理石。況且採石場的工作很需要它們；據說，一個車輪型乳酪可餵飽一千個奴隸。羅馬採石場的主人可得餵飽很多奴隸。

　　盧納並沒有立即發展大規模的開採活動；羅馬共和國仍然仰賴帕羅斯島和其他希臘採石場的大理石，以及希臘工藝匠的雕刻技術。無論如何，不久後，羅馬人便找到豐富的大理石產地。他們在西元前第一世紀早期開始進行開採，地點不在阿普安盆地，而是在普塔比安卡（Punta Bianca）那個較小也較古老的礦床，位在從盧納越過馬格拉河、斯佩吉亞半島頂端的陡峭岬角上。普塔比安卡的大理石紋理細緻，而且潔白得就像它的名字那樣，只是比薩大學最近的研究顯示，它所含的雜質其實比阿普安，特別是卡拉拉大理石還要多——有雲母、氧化鋁、硅石和富含鐵質的白雲石。

　　聰明的羅馬人立即轉向較好、較大，儘管交通不太方便，位於現在卡拉拉上方的礦床。關於這些礦床的第一批清楚記載，出現在西元前第一世紀中期：西元前十二年的蓋尤斯・瑟提斯金字塔[5]和西元前第九年的和平祭壇[6]是羅馬最早的卡拉拉大理石作品。開採速度在那之後迅速加快，直到十九和二十世紀，由炸藥、鐵路引擎和螺旋鋸輔助的全速工業開採才得以望其項背。普林尼將此歸因於，或說歸咎於某位瑪穆拉（Mamurra），一位凱撒的主要工程師，他引發這股風騷並成為「第一位在羅馬將大理石薄板貼在牆壁上的人。」不僅如此，普林尼說瑪穆拉「還是第一個整棟房子裡只有大理石列柱的人……它們全是卡利斯特（Carystus）或盧納大理石製的堅固列柱。」

但凱撒的繼承人屋大維[7]，引發了全面的大理石風潮。在經過一連串的內戰和高明的政治角力後，屋大維鞏固了統治權，重新自命為奧古斯都大帝，並急於建立他的合法性。他採取了和另一位在一千九百六十五年之後才會出現的義大利新獨裁者相同策略：依想像中過去的黃金年代來重新打造羅馬。對墨索里尼而言，這意味著重現羅馬帝國的輝煌；但屋大維／奧古斯都則將眼光放在希臘盛世。兩人都選擇相同的媒介，石頭，來銘記他們的統治。

　　奧古斯都以吹噓「他將羅馬從磚造之城改變成大理石之城」而聞名，但比較精確的說法應該是，他將以磚塊和低廉的當地石頭所搭蓋的房舍，鑲以昂貴的白色大理石和淺黃色的石灰華。如此一來，講究實際的羅馬人多少仿製了希臘人用堅固的大理石興建神廟所成就的輝煌境界。這個作法後來幾乎被應用在所有的歐洲建築上，從哥德式教堂到文藝復興宮殿均是如此，直到十六世紀早期，米開朗基羅才試圖符合希臘標準、以堅固的大理石興建規模龐大的建築物。

　　奧古斯都的建築計畫以任何時代的標準而言都可謂龐大驚人：他修復了八十二座現存的神廟並興建了許多新神廟；一個大型圖書館和宏偉的陵墓；一個新的廣場、門廊，和和平祭壇，外加劇院、澡堂、公園和花園——還有一道一百呎高，以石灰華覆蓋的防火牆，將「大理石之城」與蘇布拉（Subura）易引發火災的紅燈區隔開來。產自附近提弗利（Tivoli）的石灰華獨特的「蟲洞」質地，直到今天仍包裹著從窗架到羅馬地下鐵車站等每樣東西。但對那些富有的羅馬人來說，他們有足夠的錢從盧納這個新興都市進口石頭。史特拉博寫道，「這個採石場，無論是白色的還是斑駁色的藍灰大理

石，產量之豐、品質之高（因為它們被用來製成堅若磐石的厚板和列柱），以致於羅馬和其餘城市所需的高級藝術作品，大部分的石材都是由此供應。」

羅馬人繼續雕刻石像，數目龐大遠勝於希臘人，也經常仿製希臘原作。然而他們最著名、最具特色的「傑作」，則是皇帝為慶祝勝利所豎立起的大型列柱和凱旋門，中楣上還有詳盡的記錄。白色阿普安大理石是這些傑作的完美媒材，對其他許多官方藝術形式來說也是如此。波瓦奇歐這個採石場，以大量供應羅馬最偉大的紀念碑所需的大理石聞名：包括圖雷真圓柱、達台斯特拱門、瑟提穆斯‧塞佛留[8]凱旋門、派拉廷的〈阿波羅〉，和一尊雕刻成埃及神祇奧西里斯[9]、哈德良[10]愛人安提諾烏斯（Antinous）的雕像。米開朗基羅也曾在這個採石場找到〈聖母悼子〉和〈大衛〉的石材。

滿載石頭的船隻碰上暴風雨或觸礁而沉沒，許多採石場最好的大理石最後就這樣消失無蹤。遇難的聖托洛佩斯號上面載滿了五十五呎列柱所需的圓鼓石和基部，它們是盧納大理石，已在採石場先進行過塑形以減輕重量。至於在採石場裡，由羅馬人親手雕塑的工藝品仍舊以噸計地被挖掘出來。當你走進當地最重要的大理石工廠之一，巴拉提尼家族的米開朗基羅採石場不規則的採石場大門時，你看到的第一批石頭不是等著用鑽石刀鋸切割的粗糙石塊或切割好的厚板。你看到的是用手鑿成的石塊和未完成的羅馬石棺，它們在兩千年前就被棄置在那兒，原因是石頭有缺陷，或顧客未能履行契約。

其他採石村莊則以建立它們的羅馬將領來命名：以陶魯斯（Taurus）命名的托拉諾，和以畢澤留斯（Bizerius）命名的貝迪札諾。但科羅納塔一名的來源則眾說紛紜，有人說是來自"colonia"，是奴隸的「殖民地」，有人說是

"columna"，意指柱子。後者的字源倒是反映了一個事實，那就是科羅納塔盆地出產最堅硬強固的大理石，適合承受沉重的建築結構。三不五時，這兒的山坡還是會產出羅馬人早已了然於胸的明證。

<center>＊　　　＊　　　＊</center>

並不是每個羅馬人都喜歡羅馬的大理石室，以及造成這股風潮的誇示慾望。對那些擁護斯多噶派的簡樸和傳統望族式拘謹的人來說，華麗的大理石牆壁象徵了羅馬核心腐敗的頹廢和輕率浪擲的消費行徑。對普林尼而言，它激發了在今天看來極有先見之明的環保意識──不同的只是，他想解救的瀕絕物種是石頭，而非生物：

我們所研究過的所有（自然）事物，都可視為為人類的利益所創造。山脈是自然為其本身所創造，作為穩定地球內部元素的骨架，同時打斷海洋波濤洶湧的力量，也因此可以以構成她的最堅固物質、約束她最不安定之元素。我們開採並拖拉這些山脈，僅僅為了一時之興致；但在過去，就連成功跨越山脈之舉都曾讓人感到不可思議。我們的祖先甚至認為，漢尼拔[11]和後來的辛布利[12]攀登阿爾卑斯山是違反常理的。現在，這些從阿爾卑斯山脈被開採出的大理石，則被製成各式各樣的產品。

高地向海洋敞開，大自然遭到夷平。我們移開這些被當作國家邊界的障礙，特地為大理石打造船隻。因此，越過洶湧的海浪，自然最狂野的元素和山脈被來回運載……當我們聽到為這些器皿所支付的金額，當我們看到被運送或拖拉的大理石塊時，我們每個人都應深思，同時，我們應該想到，沒有它們的話，更多人會過著更快樂的生活。人們為了非特定目的或自我歡愉來

做這類事情，或說忍受這類事情，只爲了能躺在斑駁的大理石中，彷彿夜晚的黑暗沒能將這些歡樂奪走，但夜晚可占了我們人生一半的時光！

這類耶利米[13]的警告也沒能遏阻對優雅石頭的大量需求；如果普林尼知道，他的著作在十四和十五世紀反而助長了追求大理石（和重新關注卡拉拉）的狂熱，大概會從他的石棺中跳起來。他的古典著作助長並鼓吹了對刨光石頭的品味，恰好適得其反。

羅馬人爲了滿足他們追求大理石的慾望，聚集了類似聯合國大軍的勞力。有些權威學者認爲，卡拉拉人是被帶來開採大理石的腓尼基人後裔，但腓尼基人則不是羅馬人大老遠運過來的唯一一支民族。在方蒂斯克里蒂旁，我在連接卡拉拉三大大理石盆地的隧道及道路交叉口，認識了一位前採石工人，華特・丹內西（Walter Danesi），他打造了一座珍貴又極爲有趣的採石博物館。館中堆滿了生鏽的鋸刀、鐵鍊和鑿子，還有實物大小的大理石雕像，呈現出過去劈砍石塊的男人、拖拉的牛群，和拉著麵包、酒、沙和水的女人，這些民生必需品讓男人和他們的鋸刀可以不斷地工作。所有的展示物旁邊都有以各國語言手寫的詳細說明。「我姓丹內西，因爲我的祖先是丹麥傭兵，」他解釋說。「羅馬人將他們帶來這攻打利久立人。丹麥人不是被帶來礦場工作的，但其他人卻是。」

不管他們來這裡做什麼，北方人的確在當地基因的組成上頗有貢獻。你只消仔細看一群卡拉拉人，就能發現地中海和歐洲人的各類面相，比方藍色和灰色的眼睛，紅色與金色的頭髮。卡拉拉語這個快速清脆而喉音厚重的當

地方言，與鄰近的所有方言都大異其趣——馬薩語、斯佩吉亞語和盧加語——更別提托斯卡尼語了，後者多虧了但丁和佩脫拉克[14]，成為現代義大利語的第二個版本。住在卡拉拉兩側十英哩遠的人發誓他們聽不懂卡拉拉語；有天，我從當天來回的五漁村之旅坐車回卡拉拉，和坐在鄰座的斯佩吉亞人與利佛諾人，還有一位嫁給卡拉拉人的熱那亞女人聊起這個話題，聽到的抱怨可多著呢。「低劣，低劣！」一個人驚呼。「它是全義大利最難聽的方言，」另一個人說。「固執封閉，就像它的居民！」我提到比利時作家多明尼哥・史圖本特（Dominique Stroobant）的主張，他認為卡拉拉語和威尼斯方言頗有淵源。「不可能！」一個女人驚呼。「威尼斯方言柔和而且動聽悅耳，完全不像卡拉拉語！」

阿豐索・尼可拉齊（Alfonso Nicolazzi）這位義大利東北部的畫家和無政府主義組織家在抵達此地時，發現他聽得懂卡拉拉語，因為和他從小所講的隆巴迪（Lombard）方言非常類似。它們的共通點在哪裡？兩者的腔調儘管不同，但它們全部都屬於所謂「北部方言」的北義大利方言語系。不管是節奏強烈的卡拉拉語，或是抑揚頓挫的威尼斯語，它們都傾向於省略掉單字的最後一個母音或子音；威尼斯語把宮殿發成ca，而非casa。這個相似的現象反映出卡拉拉位在連接南北兩大條貿易路線樞紐，以及許多北方人——從隆巴迪、皮德蒙[15]，甚至維內托（Veneto）——到採石場工作的事實。因此，「它像個島嶼般，取得經濟和心理學上的獨立發展」，史圖本特為了它與托斯卡尼和利久立等鄰居相去甚遠這個現象，做出這樣的結論。

也許我的判斷被太多和卡拉拉採石工人共飲的便宜酒給扭曲了，就算努

力嘗試也聽不懂他們的故事，不過我倒是很享受偶然聽懂的片段，或某人為我將它們翻譯成標準義大利語的時候。我學會欣賞卡拉拉語古怪巧妙的節奏。它省略掉單字的結尾，其刺耳的子音、輕微的鼻音，尤其是砰噹作響的強烈節奏，聽起來很像敲擊在石頭上的鑿子聲。卡拉拉語似乎隨著工作需要而有所演變。採石工人在漫天灰塵和令人作嘔的沙和水中辛勤工作，他們不能浪費呼吸，在不需要時，也不想張開他們的嘴巴。像美麗歌聲般張開嘴巴、用力發出開口音的義大利語，並不適合此地。因此，他們省略母音，透過幾乎緊咬的牙齒發出咕嚕咕嚕的聲音。他們不說「Vorresti qualche cosa？」——「你想吃什麼？」——卡拉拉主人會問，「T'vo' qual' co'？」而「Al tir pu un pel de moza che cent par de bo」是個典型的卡拉拉尖銳而充滿響音的諺語：「一根野貓的毛能拉的比一百對牛還多。」

　　機械化大大減少了這類需求；現在採石工人的人數比以前少很多，而且他們經常是獨自工作，坐在封閉的車內，四周是咆哮的機器，以手機和手勢相互溝通。在此地和整個義大利，儘管官方努力保存方言並鼓勵用新的書寫方式將它們記錄下來，地方方言仍在緩慢消失中。義大利的方言數居歐洲國家之冠；世界民族數據庫統計它有三十三種「使用中的語言」，這還沒將最近的移民算進去，事實上，沒有人能將它的方言全數出來。但義大利語正在迅速地義大利化；年輕人從電視、收音機和學校學習統一的標準語，夾雜大量的美語字眼。卡拉拉語就像其他方言一樣，正迅速成為老舊的語言。

　　如果這個語言消失的話，那真是太可惜了；卡拉拉語的單字豐富，字眼間有著細膩的差別，路奇亞諾・盧西安尼（Luciano Luciani）的《卡拉拉方言

單字全解》就有一七六六頁。象徵主義者會說，採石工人的語言和他們的工作之間有著某種關連，彷彿他們可以用槌子寫詩，或用字眼劈開石頭。當你細想這點時，就會發現，米開朗基羅的詩展現的就是清脆簡潔與詼諧滑稽。

皮德蒙人、隆巴迪人、腓尼基人，和希臘人的汗水使得盧納欣欣向榮。它的市民興建了一座豪華的室內劇院，一個可容納七千個格鬥迷的競技場，以及在今天以其裝飾聞名的華麗豪宅：濕壁畫豪宅、馬賽克豪宅，和海神豪宅（它的名字來來自一幅獻給海神的馬賽克畫，氣勢磅礡；而將大理石運至外國市場時，很需要海神的幫助）。盧納是如此令人印象深刻，以致於在幾個世紀後、當維京掠奪者哈斯汀（Hastings）抵達義大利時，誤將此地認作是羅馬。奧古斯都的繼承人提庇留 16，將帝國附近的許多採石場國有化，並聲稱帝國擁有北非新採石場的開採權。盧納的採石場這時早已屬於私人產業，而提庇留沒有自惶惶不安的採石場老闆手中奪走開採權。不過他的幽靈仍籠罩著卡拉拉；在將近兩千年後，我還聽到一位大理石企業家痛罵道，「政府還想著要徵收採石場！」

譯注

1 鄧南遮（Gabriele d'Annunzio）：西元一八六年至一九三八年，義大利著名詩人、小說家和政治家。

2 斯特拉博（Strabo）：西元前六三至西元後二四年。希臘歷史、地理和哲學家。

3 徹羅基（Cherokees）：原住在奧克拉荷馬和北卡羅萊納州。

4 西米諾爾（Siminoles）：原住在佛羅里達和奧克拉荷馬州的北美印地安人。

5 蓋尤斯‧瑟提斯金字塔（the Pyramid of Gaius Cestius）：公元前一世紀一位富有但並不十分

重要的執政官為自己建造一座金字塔做為陵寢。

6 和平祭壇（the Altar of Peace）：羅馬皇帝奧古斯都在打敗高盧和西班牙後建造的。

7 屋大維（Octavius）：西元前六三至西元後一四年。第一任羅馬皇帝。

8 瑟提穆斯‧塞佛留（Septimus Severus）：一九三至二一一年。羅馬皇帝。

9 奧西里斯（Osiris）：古埃及冥神。

10 哈德良（Hadrian）：七六至一三八年。羅馬皇帝，為「五賢帝」之一。

11 漢尼拔（Hannibal）：西元前二四七至一八三年。迦太基統帥，曾遠征義大利。

12 辛布利（Cimbri）：在西元前二世紀末期威脅羅馬共和國的德國蓋爾特部落。

13 耶利米（Jeremiad）：公元前七、六世紀的希伯來先知。

14 佩脫拉克（Petrarch）：一三〇四至一三七四年。義大利詩人和學者。

15 皮德蒙（Piedmont）：位於義大利西北部。

16 提庇留（Tiberius）：西元前四二至西元後三七年。第二任羅馬皇帝。

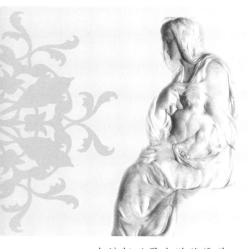

第5章
聖母悼子像

在這個世界充滿雕像前，

丘陵有取之不竭的大理石。

——菲利普・布魯克斯（Phillip Brooks）[1]

　　米開朗基羅很快就有機會一償只雕刻最好石頭的宿願，這意味著他可以自己到阿普安山坡上找尋最好的石頭。一四九七年，另一位位高權重的神職人員，尚・比荷雷斯樞機主教（Cardinal Jean Bilhères de Lagraulas），又名尚・維里爾，身兼聖丹尼斯修道院院長和國王查理八世的教廷大使，想找人雕刻一座真人大小的〈聖母悼子〉，而瑪莉亞就抱著「跟真人一樣大的」耶穌屍體，以為他將來位在聖彼得大教堂南側、法國國王禮拜堂內的墳墓增添光彩。也像現在一樣，合約通常要等到雕刻工作開始之後才簽訂——基本上都要等到最無法預測的變數，即大理石安全入手以後。因此，價值四五〇達克

特（相當於今天七萬美金）的〈聖母悼子〉合約，直到隔年，即一四九八年八月才簽訂。米開朗基羅沒有親自簽約，而是由他的保證人，忠心耿耿的賈考波‧蓋利代為簽約。蓋利在合約中為他那位二十三歲的朋友做出許多承諾——他的作品「將會是羅馬前所未見的最佳傑作，沒有其他大師能望其項背。」傑出的作品需要傑出的石頭，但自從來到羅馬以後，米開朗基羅一直被其他人所開採的、缺陷百出的大理石所騙。他不可能從那些人手中得到樞機主教預定雕像所需的完整大理原石。於是他出發尋找母脈——這是世界上最珍貴傑作的創始、也是米開朗基羅成為後人難以超越、偉大雕刻家的第一步。

許多傳記家，包括始作俑者康狄夫和瓦沙利，都將米開朗基羅第一次抵達卡拉拉的時間設定在十年後，當時的他正在為尤里艾斯二世的陵墓工程尋找大理石。但盧加和佛羅倫斯國家檔案所保存的幾份記錄明確顯示，他是在一四九七年前來尋求〈聖母悼子〉的石材。那年的十一月十八日，比荷雷斯樞機主教寫信給盧加的長老議會，信中說，他委任「帶著這封信的人，米開朗基羅，一位佛羅倫斯雕刻家，」為了雕刻「穿著長袍的瑪莉亞懷抱著耶穌赤裸遺體的大理石雕像」，並請求長老們予以協助。他們能幫他多少忙並不清楚，因為卡拉拉不歸盧加管轄；也許樞機主教的權勢也不及於卡拉拉，所以他請求所能影響到的最近當局幫忙。

同一天，米開朗基羅從他的羅馬銀行業者，巴達薩雷和喬凡尼‧巴杜西那裡提走兩筆錢，應該就是樞機主教存入他帳戶的資金。一筆十二多達克特的款項，用在購買「一匹到卡拉拉所需的青色帶灰圓斑點的馬兒」。另一筆五

達克特的款項則是「路上的盤纏」。十二月，他在波瓦奇歐這個古老採石場找到合適的石頭，波瓦奇歐就在今日鋪石馬路的盡頭、位於前往托拉諾盆地上坡路的四分之三處——在米開朗基羅的時代，此路非常陡峭，而用繩子將大石塊吊下來更是件大工程。我們知道這個地點，是因為有罕見的記錄可資證明：一封由石匠在將近二十七年後所寫的信，他是米開朗基羅信任的工頭，多門尼哥‧喬凡尼（Domenico di Giovanni），綽號托波利諾（Topolino），也就是「小老鼠」。在一五二四年，托波利諾為米開朗基羅在佛羅倫斯和羅馬的紀念碑工程尋找石頭，他得意洋洋地通知大師，他的手下「在波瓦奇歐的山坡找到一些大理石，你知道，那個交通不便的地點出產品質極佳的石頭」，其中包括一個「美麗的」石塊，適合拿來做教宗的雕像；有個組員記得這次開採的地點「就在你為羅馬雕刻〈聖母悼子〉那塊石頭（出處）的下方。」從卡拉拉被開採出來的那塊石頭，在二十六年之後聲名大噪。

<p style="text-align:center">＊　　　　＊　　　　＊</p>

後世學者確定，米開朗基羅選擇了波瓦奇歐大理石來完成他最吃力的雕刻工作。三百年多後，地質學家艾曼紐‧雷佩堤在文章中稱讚這個「純白大理石」，並說它比鄰近的巴塔利亞（Battaglia）、克洛塔科隆巴拉（Crotta Colombara）、伊隆科（Il Ronco）和方蒂斯克里蒂採石場所出產的夢幻白色大理石還要獨特。他暗示普林尼更偏愛波瓦奇歐，因為他在一段著名卻十分隱晦的段落中，提及在盧納附近發現的一塊潔白大理石比帕羅斯島的神聖石頭更佳。雷佩堤滔滔不絕地列舉波瓦奇歐白色大理石的優點，使用了一堆通常拿來形容女人、酒和上帝的最高級形容詞：「她紋理細膩緊致、結晶光亮無

比，有著活潑耀眼的燦爛與優美的半透明度，在鑿子下呈現驚人的可塑性。除了巴底格里奧大理石外，它的堅硬度和特殊的莊重感也超越其他大理石，比其他種類的大理石更能抗拒空氣的嚴重危害和年代的侵蝕——各方面都超群絕倫。」再者，波瓦奇歐石頭的金屬紋路比其他大理石要少，而且它們的色澤較淺，間距也較寬。這表示取得和切割一整塊完整的大石塊是可行的——就像米開朗基羅為〈聖母悼子〉所找到的超大石塊，和卡諾瓦 [2] 在雷佩堤時代為威靈頓公爵雕刻巨像所使用的那個更出名的石塊。

　　但一百五十年後，一九七〇年代，曾供應米開朗基羅石塊的採石場沒落得非常嚴重，根本沒有人願意為它的開礦土地使用權投標。後來，一名傳奇性的採石工人，福利歐‧尼可利（Furio Nicoli），開著改裝成的四輪驅動、前後都加裝引擎的雪鐵龍2CV直奔採石場，決定相信「波瓦奇歐」一次；在清理掉幾世紀的碎石堆後，就挖到大獎了：他重新取得開礦土地使用權，稍後將它賣給法朗哥‧巴拉提尼。多明尼哥‧史圖本特說，尼可利的秘密在於，當雷佩堤稱讚波瓦奇歐時，「他是唯一相信雷佩堤的人」。

　　儘管如此，雷佩堤的確提到波瓦奇歐白色大理石的一個缺點：堅硬剛玉造成的小細紋，有時會令雕刻家無從下手。他認為這個詭譎多變的特質是採石場的名稱由來：雕刻家在碰到這類棘手難題時，會大呼，「波瓦奇歐！」（源自polvere，指「討人厭的粉末」）——這類表達性字尾正是義大利語的美妙之處。這個術語逐漸引伸到石頭本身，然後擴及採石場。

　　這個傳統一直延續至今。我看過一位美國雕刻家像電影暴民一般咒罵連連，他從波瓦奇歐買了一塊罕見的乳白色大理石，看起來很棒，但裡面有嚴

重缺陷。而其他大理石公司則像以前一樣不斷尋求更好的白色大理石；一家福瑞公司最近在它的卡隆卡拉採石場（Cava Calocara）中採到美麗無瑕的白色石頭，它就位於卡拉拉上方。

　　無論如何，今日波瓦奇歐的白色大理石就像在米開朗基羅時代一樣受到讚賞，它仍在繼續開採，不像許多採石場的礦脈已經枯竭。但透亮的白色大理石已愈見稀少，不是光有錢就買得到最好的石頭：讓那些不受寵的雕刻家惱恨萬分的是，這些大理石大都落到當地一位優秀的雕刻家手中，結合大理石與現代主義那一代藝術家的最後一人，也就是吉吉‧瓜達奴奇（Gigi Guadagnucci）。「法朗哥‧巴拉提尼的波瓦奇歐白色大理石是全世界最好的，」他直率地說。「它不比某些大理石白，但它比較堅韌，更能承受雕刻。」瓜達奴奇應該很瞭解才是：他九十高齡還在雕刻，比米開朗基羅放棄鑿子、與世常辭多出兩年，他翼狀的抽象雕刻作品，纖薄的刀鋒邊緣使它們幾乎化為透明，將大理石雕刻技術推向極限。經營波瓦奇歐的巴拉提尼大剌剌地利用吉吉和米開朗基羅的名聲；他把採石場命名為米開朗基羅採石場。

　　現在他已經取得他夢寐以求的石頭，米開朗基羅可以放個假，和他的父親及兄弟共度聖誕節；一四九七年十二月二十九日，巴杜西銀行的紀錄顯示他又回到佛羅倫斯，透過史洛奇銀行領取一筆二十達克特的現金。另一筆一百三十達克特的錢則匯入盧加的布翁維西銀行，顯然要花在開採和運輸上。就算是為了買石頭，這也是一大筆錢，大約為技巧精湛的手工藝匠兩年的薪資。但他要買的可不是普通的石頭。

米開朗基羅回到卡拉拉，安排完成粗削，將石頭運到海岸，裝上開往羅馬的船。為了完成這些工作，他帶著信任的專家同行：巴杜西銀行顯示有兩筆支出，總共超過十五達克特，以僱請一位「鑿石大師米歇爾」。米歇爾‧皮耶羅‧皮波（Michele di Piero Pippo），綽號巴塔格利諾（Battaglino），「小鼓掌者」的意思，他是米開朗基羅在塞蒂尼亞諾的老友。米歇爾比米開朗基羅年長十一歲，是幫助這位年輕天才首次和後續石頭開採上、極為珍貴的助手。三月十日，事情似乎進展得很順利；一位朋友看見米開朗基羅返回羅馬。

然後，絲毫不出人意料的，當米開朗基羅想從卡拉拉運出大理石時，有人從中作梗。比荷雷斯樞機主教寫信給卡拉拉侯爵，亞伯利科‧馬拉皮納（Alberico Malaspina），承諾要為石塊付一筆錢，請求他放行，讓船啟航。四月，樞機主教寫信給佛羅倫斯領主，抱怨「我們之中的一個人」被擋在卡拉拉，並請求佛羅倫斯人說服侯爵排除任何障礙，並在合理的價錢下讓大理石出港。英國歷史學者麥可‧赫斯特（Michael Hirst）曾經對〈聖母悼子〉所用石塊的出處做了相當仔細的研究，他推測，船隻遲遲無法啟航的原因是卡在關稅問題，亞伯利科顯然對外銷大理石課稅。關稅最後總算付清，六月中旬、在米開朗基羅首度出發前往卡拉拉的七個月後，他引領期盼的石頭終於抵達羅馬。

花在運送這一塊原石的力氣，只不過是米開朗基羅運送雕刻數十座雕像的大理石的所必須付出的開始罷了，不過這些也顯示了他為取得能滿足願望的大理石得付出多少代價。它值得嗎？這塊石頭展現了首都前所未見的大小

和品質，本身就是個傳說。當這塊巨石從台伯河碼頭卸下時，就連憤世嫉俗的羅馬人都驚奇不已。根據托波利諾說，他們大呼，「這是純白，沒有任何紋路、斑紋或髮線的大理石！」一年半後，當二十四歲的天才完成雕刻時，他們將更為驚嘆。

即使像對待黑手黨證人那樣以防彈玻璃保護它（免受破壞或攻擊，就像一九七二年有位精神錯亂的匈牙利地質學家，用大榔槌敲打雕像，尖叫著「我是耶穌基督！」）梵諦岡〈聖母悼子〉予人的第一印象仍相當震撼。金字塔的形狀賦予它形象上的莊嚴，而雕像的每個姿勢都是精雕細琢過的修辭：瑪莉亞朝上的左手和朝下的頭，以最輕柔的雕工加上透明的面紗；溫柔卻有力的右手手指——她的手非常大，比她兒子的手還要大——緊抓住兒子的遺體；即使失去了生命，柔軟的軀體仍帶著舞者的優雅橫放在她的膝前。一切都是動人地優雅，同時沉重、規律地抓縐與收攏的長袍瀑布般落下母親的肩膀、在兒子下方如浪峰般騰起。然後是這座雕像誘人的拋光——每個表面都用瓦沙利所推薦的材料，「浮石、的黎波里（Tripoli）的白堊、皮革和小絡麥草」磨亮、呈現一致的水漾光輝。

米開朗基羅再也不曾對雕像表面進行過如此完善的拋光，唯有五年後的〈布魯日聖母像〉（Bruges Madonna）差可比擬：它是梵諦岡〈聖母悼子〉的姊妹作，不過它被流放到最陰暗的比利時，因此鮮為人知，但它卻擁有更深沉的嚴肅、哀傷和表達性（而非裝飾性）的生命力。布魯日的瑪莉亞和她剛學步的兒子，兩個人都悲哀地往下看，越過觀賞者的眼神，彷彿預知未來的痛苦和犧牲；他們的五官雕刻完整，連眉毛都絲毫不差，已不止是石頭上精

雕細琢;他們肌膚還的細緻更勝精緻的瓷器。

〈聖母悼子〉的瑪莉亞幾乎是個天真的姑娘,跟布魯日的聖母一樣年輕或更年輕,儘管實際上她的年紀應該還要再年長近三十歲。康狄夫這位米開朗基羅忠誠的搭檔說,當他問起這個年齡錯亂現象時,米開朗基羅回答道,「你難道不知道貞潔的女人,比那些嚐過禁果的女人看起來更年輕嗎?處女從未領略過挑動情慾的慾望,因此她的身體不會改變,能永保青春。」而某些傳記家令人啼笑皆非地引用這段話,認為這是米開朗基羅保持獨身和痛恨肉體關係的嚴肅證據,其實這是他慣常冷嘲熱諷的典型自負表現。

最後,無論如何,〈聖母悼子〉波動的節奏、持續的光澤與完美緩和的悲愴,使她超越凡俗。眼神隨著水漾表面飄移滑動,模仿真實衣物的舞動皺褶似乎找不到任何定點;這是米開朗基羅唯一簽名的作品,精湛技巧最後超越作品本身的意義。雕刻家被石頭誘惑,就像他用它來誘惑我們一般。

十四個世紀以前,另一種大理石誘惑著富裕的羅馬人。當帝國的生活方式變得愈形奢華,品味隨之變換,於是莊嚴的盧納大理石得和產自其他地方、色彩更鮮豔、圖案更花俏的石頭共享市場。這是不斷自我重複的循環過程:古典時代的希臘白色大理石品味轉向泛希臘化時期(Hellenistic)[3]的彩色石頭;哥德式教堂和文藝復興時代的嚴謹石頭,屈服於十六和十七世紀的庸俗色澤;在十八和十九世紀新古典主義復興時代,白色和灰色大理石又重佔鰲頭,但到二十世紀末期,品味又轉向繽紛色彩。問題是,相同的雜質——金屬斑點和內含沉澱物的紋路——一方面賦予石頭色澤和圖案,另一方面也

破壞了石頭方解石──水晶結構，使它脆弱易碎，無法拿來作為雕像，或用在戶外用途。許多義大利教堂的祭壇是綠色、金色、紅色、黑色和紫色大理石華麗庸俗的混合體，而安置在其間的聖人、外面的正門和飛簷，則使用簡單的白色卡拉拉大理石。

你可以在卡拉拉那個雜亂無章、搖搖欲墜，但資訊豐富的大理石博物館中，鮮明地感受到大理石的宇宙體系。數百種一碼寬的拋光石板鑲在牆壁上，色彩繽紛，令人眼花撩亂。首先是卡拉拉的石類，像惠斯勒[4]的〈夜曲三聯畫〉（Nocturne）般，呈現幾乎是微妙優雅的單色變種：白色或含有細微斑點的細花白大理石；紋路輕巧的夢幻白；像雪茄煙霧般旋轉的中花白；發出溫暖光芒的歡樂白；還有扭曲的大花白。就像名字所示，米黃大理石的變種擁有較深和較為溫暖的金色調。巴底格里奧大理石展現莊嚴的灰色色澤，有時死板地像戰艦上剛上的新漆，有時則帶著白色的漩渦或條紋圖案，有個詩意的名稱：花朵和虎紋大理石。卡拉考特大理石有濃密的漩渦花樣，像乳脂冰淇淋，但帶著更為精緻，幾乎是金屬般的金色、棕綠色和像變調銀色般的紫灰色色澤。西波利諾大理石（「小洋蔥」）有淡綠色和淡白色的可愛條紋，就像洋蔥的橫切面；瑟布利諾大理石則展現灰色和白色條紋的相似花樣。

接下來，博物館的大理石收藏開始深入阿普安的心臟地帶，顯得更加多元。首先，它展示鄰近的托斯卡尼和利久立省──盧加、斯佩吉亞和西恩納（Siena）──的石頭。色澤變得愈來愈鮮豔，圖案也愈來愈繽紛：馬薩的黃褐色古典桃花和擁有暗色漣漪的皇室巴底格里奧大理石；利久立繽紛的雲霧紅和紫羅紅；史塔澤瑪（Stazzema）更豔麗的瓦利卡拉卡塔紅、神奇山谷花紋

和龐特札梅賽紅；西恩納省分有蒙塔倫地紅和灰綠色的艾魯斯科條紋，後者是白色條紋與黑色斑點。維洛納省分出產深紅色大理石——珊瑚紅和萬壽紅。奧斯塔山谷（Valle d' Aosta）和義大利阿爾卑斯山脈是無數綠灰色蛇紋石類的心臟地帶；其中的羅馬綠蛇紋石，呈現了令人吃驚的精細度和清晰的綠色、黑色、褐紅色、灰色和白色等各類色澤——像熊的毛皮或染上雪的針葉樹林。我們從卡拉拉往更外圍移動，就會看到比利時閃耀著光芒的純黑石頭，和法國氣派十足的褐紅色大理石。愈遠的地方愈斑斕炫目：令人吃驚的埃及布雷西亞綠、帶有異國風味華麗閃電條紋的摩拉托灰，以及像地毯市集般光彩耀眼的其他土耳其圖案。華麗的石種讓人聯想起玫瑰配種所產生的、近乎無止盡的色彩和圖案——除了玫瑰花農從來無法育出藍色玫瑰外（雖然基因配種者希望培育出藍色玫瑰），這裡展出最狂野的石種是巴西的海洋藍花崗石，有著深沉的佛青色。

在數百種豔麗圖案的襯托下，卡拉拉精緻的乳白色和煙灰色大理石顯得相當低調，就像去參加嘉年華遊行卻穿著教堂禮服般。但壓抑是它們的力量；使異國出產的大理石呈現漩渦色彩的雜質也造成缺陷和裂縫，讓它們易受天候侵蝕、在鑿子敲擊下碎成片片。佛羅倫斯聖母百花教堂上的西恩納紅色大理石，在數以萬計的偉士牌機車的廢氣中逐漸受損，而它旁邊的卡拉拉白色大理石則絲毫不受影響。

追求異國情調石種的品味甚至傳到盧納，此地的富裕市民把從阿普安白色大理石上賺來的錢，花在進口地中海東部的鮮豔大理石上，用來鋪排繁複

精緻的地板。然後，因這類奢華行徑而興起的貿易活動，隨著帝國的崩潰而瓦解。從第四和第五世紀開始，盧尼加納（Lunigiana）和帝國其他地方的大理石採石場逐漸閒置荒廢，這時，侵略者從東方和北方長驅直入。荒廢的原因並不是義大利人和其他早期基督教民族停止使用大理石——既然有這麼多異教遺跡可以循環再利用，何必大費功夫進行開採？神廟和宮殿被掠奪殆盡，拿去建築抵抗侵略者的防禦工事，和創造像奧維多大教堂正面浮雕與比薩洗禮堂裡尼可拉‧比薩諾的講道壇這類傑作。重複使用的石頭被運至令人吃驚的遠方：羅馬競技場的大理石鑲板不只用來建造羅馬的康瑟拉莉亞殿（the Cancellaria）和法尼榭宮（Palazzo Farnese），還用在威尼斯的聖馬可大教堂上。有些裝飾威尼斯宮殿的斑岩在地中海上不斷旅行往返；它們在埃及開採和雕塑成柱子，外銷至羅馬，然後從衰敗的羅馬運至如日東昇的康士坦丁堡，接著再遭十字軍掠奪、帶到威尼斯，裁剪成圓盤。

　　在其他地方，儘管新的大理石就幾乎躺在他們腳邊，工匠們還是重複利用老舊的作品：小亞細亞的艾芙洛狄西亞 5 離全球最棒的白色大理石採石場之一不到兩英哩，但十四世紀的雕刻家仍用早期的半身胸像雕刻新作。這種手法持續到二十世紀：梵諦岡眾多博物館中的旋轉階梯，仍鑲著從古老列柱上切割下來的西波利諾大理石。無法重複使用的雕像和其他手工藝品可拿去烘烤，以製造水泥所需的石灰；虔誠和實用性並行不悖，因為人們相信栩栩如生的古老雕像中，潛藏著怪異的邪靈，燃燒則能夠驅逐惡魔。甚至有建築師信誓旦旦地說，「大理石板不值得偷，因為它們無法放進熔爐中融解。」

　　人們依舊會少量開採大理石，為了一個古今皆然的理由：製造石棺。古

老的當局只在一點上有所爭論，那就是大理石究竟是幫助保存遺體，還是會加速它們的腐敗。不過在盧尼四周（盧納後來被改名爲盧尼），光是異教徒採剩的大理石就撿不完，在第五世紀，有些大理石還被拿來建造一座基督教教堂。中古時代的魚市場則是劫掠城市神殿而來。無論如何，盧尼熬過動亂時代，在西羅馬帝國崩潰後浴火重生，成爲拜占廷帝國的海軍基地。它也從汪達爾人[6]和第七世紀倫巴族人[7]及第九世紀撒拉森人[8]的掠奪中倖存下來。主教成爲臨時統治者，被神聖羅馬帝國封爲伯爵。在九六三年，皇帝奧托一世（Otto I）賜予統治的阿達貝托主教（Bishop Adalberto）極大的權力，他的威權涵蓋「卡拉拉宮廷，此地的別墅和工作坊，耕種的田地和葡萄園，草地、牧場、森林、河流和瀑布、磨坊和漁場、山丘和山谷、平原和山脈、還有本地和外來男女僕人的財產和人身，這些全都隸屬於盧尼教堂。」這個詳盡的財產清單是卡拉拉第一份已知的歷史文件，但其中卻未提到作爲此地富裕基石的大理石。使盧尼欣欣向榮的大理石貿易不但沉寂下來，還被遺忘。

很快地，盧尼沒落了、大理石採石場重新興盛，而卡拉拉則隨之壯大。馬格拉河的淤泥堵塞了盧尼賴以生存的海港，讓它離海岸有一英哩之遙，四周爲虐蚊肆虐的沼澤。居民大舉搬往較爲健康的高地，而統治的主教最後則在一二〇四年將他的宮廷遷到薩爾札納（Sarzana），馬格拉上方七英哩遠的市鎮。但他和後繼者繼續以「盧尼主教」的身分統治這個地方，而破落都市的記憶則依然留在盧尼加納——指從盧尼到馬格拉河谷，以及從卡拉拉到阿普安阿爾卑斯山脈之間的地區——這個充滿回憶的地名，而米開朗基羅則在三個世紀後來到卡拉拉。

卡拉拉這個地名的語言根源眾說紛紜，就像阿嘉莎‧克莉絲蒂。小說中的嫌疑犯般令人摸不著頭緒。但它們都可追溯到一個共通的來源，那就是大理石。雷佩堤曾經下結論說，卡拉拉這個地名和卡利翁涅河，以及主要道路卡利歐納路（Via Carriona）等名稱，全都出自法文的carrière，源自古老的拉丁字眼，carrarae，也就是「採石場」。如果真是如此，「卡利翁涅」會是最先出現的地名，而「卡拉拉」似乎是指在城鎮發展之前、沿著卡利翁涅河兩旁延伸出去的土地。即使在今天，卡利翁涅河流域仍界定著卡拉拉市政府的行政領域。

一個較不可信的假設則主張「卡拉拉」源自拉丁文的quadraria，與義大利文的「弄成直角」（squadratura）和「將石塊弄成方塊」（riquadratura）兩字相同字源。其他權威人士則將「卡拉拉」追溯到前羅馬語，比如凱爾特文的kair，意指「石頭」，因此衍生了普羅旺斯的cairrar，即「採石場」，和法文的carrière。吉諾‧波提格利歐尼（Gino Bottiglioni）則認為它源自古老的利久立語kara，也是「石頭」之意，字尾的aria則意味著「石頭之地」。伊特魯里亞學者威漢‧汪卻（Wilhelm Wanscher）認為它是個伊特魯里亞字，源自埃及文（kar意味著「神廟」和太陽神拉〔Ra〕）：因此是Kar-Ra，「太陽的神廟」。汪卻對另一個當地地名也提出了與上述相符的解釋，雖然不甚可信：他認為「阿普安」源自埃及文的api-an，意味著「有翅太陽的回返」。

另一個語源學將「卡拉拉」追溯到遙遠的印歐語系kar，那是英文字「堅硬」（hard）的字源，而karrikâ味著「石頭」，衍生出威爾斯文的carreg和愛爾蘭／蘇格蘭蓋爾文的carraig，與英文的「峭壁」（crag）有關。較為平實的理

論認爲「卡拉拉」這個字源自carro，也就是「cart」，指從採石場拖拉石塊下山的沉重牛車。十四世紀的隱士學者：聖傑若梅（Saint Jerome），對此提出了精闢卻不甚可信的古怪理論：他認爲，卡拉拉這個字眼結合了carro和Iara，後者是盧納的訛誤。Ergo則是從盧納來的牛車。

這倒符合了不屈不撓的本尼米諾・葛米那尼所記錄的卡拉拉起源神話——故事記載道，根據傳說，羅馬是由特洛伊王子埃涅阿斯[10]所創建，除了卡拉拉的創始者是希臘人，而非特洛伊難民。這一整船的可憐人從內戰導致的都市毀滅中死裡逃生，漂流到遠處尋找他們能安身立命的地方，一路來到厄立特里亞[11]。他們問聲名遠播的厄立特里亞女預言家（米開朗基羅將她畫在西斯汀教堂天篷壁畫的顯著位置）該往何處去。她建議他們不斷航行，直到他們找到「一座直達海岸的美麗險峻山脈。將船停在這些山脈前，用它們的石頭興建你們的城市。這城市將會爲人所知，它的象徵和力量則是車輪。」

卡拉拉像車輪的轂般座落在狹窄的山谷間。它的輪輻是更陡峭狹窄的山谷，後者向四面八方深入大理石山脈，成爲托拉諾、米賽麗亞、貝迪札諾和科羅納塔這些由羅馬人建立的採石場前哨，而在森林遍佈的山丘裡還有格拉南納（Gragnana）、卡斯托波吉歐（Castelpoggio）、科代納（Codena）和貝吉歐拉佛卡林納（Bergiola Foscalina）等村落。這樣的地形使卡拉拉得以成爲開採的大理石通往海岸道路上的天然中心，即交通樞紐。城鎮與一個叫維札拉（Vezzala）的古老小村接壤，它作爲交易中心和倉庫，而在人與山的戰爭中，它也及時作爲前線村莊的指揮中心。

卡拉拉的象徵顯然就是車輪，而這個意象也滲透進了日常生活中。它的

城市座右銘是「我的力量就在車輪裡」。它的鬧區廣場鋪設著巨大車輪狀的灰色和白色大理石，只有從空中鳥瞰才能完全欣賞其精妙。在卡拉拉十二世紀的大教堂對街有一個不起眼的小酒店，現役的和退休的採石工人都在此打發餘暇；它沒有招牌，門旁只掛著一個紅色的、現已褪成粉紅色的車輪，銘記此座右銘。大教堂的正面有個罕見的裝飾性玫瑰窗，造型為放射性的輪輻與車輪的中空車轂；在一個小城市的中型教堂中，這顯得格外華麗。

這座大教堂是羅馬風格的瑰寶、當地的第一座教堂，幾乎完全以本地採石場的大理石裝飾：包括托拉諾和米賽麗亞盆地的夢幻白、條紋白和白色大理石，還有科羅納塔盆地的灰色巴底格里奧和黑色大理石。沿著長長的東側飛簷是一排動物浮雕——快活而滑稽地呈現了達爾文食物鏈中野豬、山鹿、狗和獅子相互追逐的場景——在在展現中古奇想的愉快筆觸。大教堂內有一對精緻、舞蹈般的〈報喜〉（Annunciation）雕像，根據許多記載，它是受到法國影響、風格柔和的比薩哥德式傑作，或也有人說它是來自佛蘭德斯[12]莫桑地區、以卡拉拉大理石所雕刻的破格之作，後來才運到此地。

卡拉拉大教堂並非是其大理石最後和最好的顧客；從十一世紀開始，這整個地區開始興建許多教堂和大教堂，因而促使採石場的復興。先是從海洋貿易中致富的鄰近城市熱那亞和比薩引領風潮，比薩的大教堂、洗禮堂和斜塔則讓大理石老闆忙碌了好幾十年。但對石頭的飢渴也逐漸影響到較為質樸的教區：五漁村中的佛迪諾佛（Fosdinovo）和柯尼利亞（Corniglia）也有白色大理石教堂，周遭圍繞著閃閃發光的大理石人行道，整體感受光芒萬丈，不似在凡間，非常吸引人，讓人聯想到天堂的至福境界。

在十三世紀早期，作為市政府的卡拉拉被納入盧尼主教─伯爵的管轄區。但主教的控制在十四世紀初期變得鬆懈，而卡拉拉和它的大理石則經由繼承、贈與、竊奪、征服和公然出售，從一個外地領主換到另一個外地領主──從盧納到比薩，再到盧加手中；轉手經過熱那亞葛拉狄諾·史賓諾拉（Gherardino Spinola）；帕馬的羅西家族；當地軍閥史皮內塔·馬拉皮納（Spinetta Malaspina）；維洛納的馬斯堤諾·史卡拉（Mastino della Scala）；米蘭的維斯康提（Visconti）；然後回到盧加；再轉到佛迪諾佛的馬拉皮納家族與他們佛羅倫斯支持者的手上；接著陷入盧加、佛羅倫斯和米蘭間的拉鋸戰；然後又掉進佛迪諾佛的馬拉皮納家族和薩爾札納的康波佛雷哥索（Campofregoso）家族的征戰中──這個不斷更替領主的遊戲混亂不堪，最後因為義大利政府在二次大戰後完成了政權移轉而告終。

新老闆和舊老闆沒什麼兩樣。這類名義上統治者的連番交迭，似乎使一般人對國王和老闆都沒什麼敬意；無政府主義者的座右銘，「我們不是主子或奴隸」成為卡拉拉的中心思想，而一塊鑲在鬧區的大理石板則驕傲地宣布，在一九四六年義大利舉行公民投票以決定是否保留皇室時，三三四一七位卡拉拉人中，只有三七八八位投票贊成共和國。他們歷經這些劇變，試圖穩固市民權力、固執地保存某種程度的自治和穩定，並重建自羅馬瓦解後便衰退的大理石工業。一三八五年，當吉安·蓋勒索（Gian Galeazzo）推翻他那位不受歡迎的伯父、成為米蘭公爵時，卡拉拉主動向他稱臣，但條件是：如果事情演變得不盡理想，他們可以取消這整件事。

採石場在當時早已興興向榮。一位十四世紀的佛羅倫斯詩人法朗哥·薩

凱蒂（Franco Sacchetti）曾經開玩笑說，由於卡拉拉四周有數量如此龐大的大理石雕像，訪客也許會誤把它們當成了真人。採石場在十五世紀、文藝復興初期結束時，總共約有二十處，是「鄰居」（vicinanze）的財產；這個字眼即使在今天，都會引起廣泛的迴響。「鄰居」字面上的意思是「鄰近四周」，大致等同於我們的「社區」，但它還有更深的傳統、責任和相互扶持的含意。它特別指幾個不同的採石村莊、每個村莊都擁有自己的教區教堂和採石工人的中間幹部。每個社區的所有家庭都共同擁有一片不可分割的土地財產，是為agre，其中應該包括採石場。大理石老闆是在社區贊助者的庇護下經營採石場，而非以自己的頭銜。

十五世紀中葉，這些老闆組成一個類似公會的組織，叫做「大理石公會」，致力於採石場的經營，尤其要防範外來者入侵。大理石老闆在相當平等的條件上戮力合作，至少原則上是如此。採石場協會中的所有合夥人需分攤相同的風險、報酬和勞工。如果某人無法完成他的工作責任，他得派一個學徒或另一個採石工人來代替他。如果沒有做到這點，他就得補足他沒上工的天數、付清罰金，不然就會喪失協會資格。但這個「表面的平等」在米開朗基羅抵達之際就已經開始崩壞了。開採、運輸和出售大理石的特殊困難，促使出現更精細的勞力分工，並逐漸分化了大理石公會的凝聚力。採石場的經銷權所有者變得跟其他地方的經營者愈來愈像，他們僱請臨時工人，而非和合夥人分攤責任與收入。

當時的卡拉拉已在較為穩定和較為鄰近的領主統治之下。馬拉皮納（「壞刺」）是個有權有勢的封建氏族，踩著敵對家族的屍體攀登到權力顛峰，通常

也不比盜匪好到哪兒去；而且自從帝國勢力瓦解後，就開始爭奪這塊土地。他們莊嚴雄偉的城堡和可歌可泣的歷史遍布盧尼加納周遭的地區。即使在今天，他們環繞大理石山脈所建立的城堡（或如詩如畫的廢墟）仍點綴著山巔；不管你往哪邊看，至少都可以看到一座城堡，所以十五世紀的旅行者很少能逃過城堡的嚴密監視。佇立在山脊的蒙內塔城堡（「錢堡」）是一個風景如畫的廢墟，它俯瞰著中古風味的村莊佛索拉（Fossola），現在是卡拉拉的社區，也是我的棲身之所。另一個城堡保存完整，連中庭的濕壁畫都完好無缺，卻古怪地杳無人跡（它現在正在為觀光客進行整修），可怕地凌駕在馬薩市中心的上方。

十五世紀末期，馬薩侯爵吉安科莫・馬拉皮納（Giacomo Malaspina）得到卡拉拉的控制權，儘管四周有熱那亞、佛羅倫斯和盧加等大敵環伺；他們已奪下附近的城鎮並伺機發動流血戰爭，但侯爵最後還是牢牢掌握住政權、並將其傳給他的兒子安東尼歐・亞伯利科。亞伯利科趕走他們、克服了兄弟鬩牆的問題，竟然還有時間為市民做些改善計畫。他為了將大理石資源運用到極致，與猜忌心強的當地業者簽訂協約，重新組織採石勞工體系，並在大埋石外銷上徵收大筆關稅。他也許過於貪婪，但他是個能力強、學術素養高，和人文主義派的王子，有點類似梅迪奇家族的老式典範——當米開朗基羅前來尋找大理石時，這個主人讓他覺得非常舒適自在。

但社區的後裔仍然潛藏著反抗的火花。雕刻家派蒂・瑪提德・尼可麗（Patty Matilde Nicoli）是卡拉拉最古老和最顯赫的大理石工作坊的後代，她記得她的父親吉諾（Gino）曾經開車到無政府主義者掌控的採石場，想尋找一

塊特別的大理石。當他的車子駛近時，雖然烈日當空，冰雹卻紛紛落在車子四周；上面的採石工人對著他丟擲石塊和圓石。他提出抗議，工頭便回答，「這不是我們的錯，誰叫你開的車跟政府督察員的車長得一模一樣。我們告訴過他，如果他膽敢再上來這裡，我們會殺了他。」

　　這裡是義大利的狂野西部——一個可以迅速致富，卻又遙遠、緩慢、貧窮的土地，地處偏僻，但離主要都市中心又不是太遠。細看十九世紀城鎮採石工人的照片，你很容易就會將他們誤認為同時期的美國牛仔和亡命之徒：留著相同的翹八字鬍，穿著厚跟靴，頭戴寬邊帽。他們走起路來也是大搖大擺，以同樣粗暴的方式大喝大鬧；在最後一場戰爭之後，許多人仍然隨身攜帶槍枝。你可以在維多利歐酒吧嚐到一點古老時代的況味：從採石場退休的老人聚集在這裡，高舉便宜的小酒杯，扔下橋牌，大聲咆哮，相互揶揄，氣氛彷彿是老年的兄弟會。但這不算什麼，白髮蒼蒼的酒館老闆維多利歐‧達奇（Vittorio Dazzi）哀嘆道。今天，他的店是僅存的幾家老派酒館之一，在晚餐時間全都空盪無人。但在採石場裁減勞工前，他回憶道，「以前有上百家酒店，全部爆滿，一整晚座無虛席。」他一面猛搖頭，一面說起消失的競爭對手，還有靠他的酒撫平工作疲憊的顧客們。「很多都不在了，很多都不在了。」

　　儘管如此，卡拉拉仍舊是個古怪的地方小鎮。我第一次從路奇‧布洛提尼那兒聽來的一般說法是，南方的馬薩人和北方的利久立人是節儉和小心謹慎的農夫，而卡拉拉人是礦工，生活隨著景氣活絡或破產而大起大落，他們不是等著下一次挖到寶，就是快活地花著上一次賺來的錢。他們很講究，即

使家中已經沒有任何食物，還是要穿著體面地出門。安東內拉·古克尼亞（Antonella Cucurnia）成長於一九四〇和五〇年代的卡拉拉，他記得一般勞工階級都穿著得很體面，即使他們只是去鎮上閒晃、購物，或——特別是——去歌劇院聽歌劇。歌劇是卡拉拉的熱情和驕傲所在。狄更斯[13]記得他曾在一八四〇年，一個「漂亮的小劇院」（即阿尼莫西學院劇院）剛開幕時造訪此地。這個劇院很快就成為創辦它的、剛開始嶄露頭角的大理石中產階級的社交和文化聖地。他指出，「在大理石採石場的工人間組織合唱團，是當地有趣的風俗，他們自學、聽旋律學會歌唱。我在喜歌劇中和《諾瑪》（Norma）[14]的一幕中聽到他們的歌聲；他們唱得很好；不像唱得荒腔走板的一般義大利人（某些拿坡里人除外）。」在這些高聲歌唱的石匠中，有一位便是阿里斯蒂德·馬澤伊；我祖母說，在他移民到美國前，她的父親曾在卡拉拉的合唱團裡唱歌。

顯然，卡拉拉語的清脆快速並沒有扼殺採石工人唱出悅耳歌聲的本能。也許採石場的危險和長年不斷的石頭貿易賭博，激發了誇張情緒、華麗表現和美學鑑賞的能力。卡拉拉詩人和編年史家安東尼奧·多雷提（Antonio Doretti）回憶道，只要喝下一杯酒，「從採石場來的男人會吃一片麵包，抹上橄欖油，加上鱈魚乾，然後跑去看歌劇。他們是歌劇的奴隸。」

一八九二年，大理石大亨們建立了一座更新、更大的歌劇院，即位於法利尼廣場中心（現在稱為馬特歐提廣場，是個停車場）的波利特瑪歌劇院（the Teatro Politeama Verdi）。劇院的音效在義大利是首屈一指，觀眾也是要求最苛和最精明敏銳的。卡拉拉成為嶄露頭角的巨星和傑作登場的三大地點之

一，另外兩個地方是帕馬和雷久（Reggio）。野心勃勃的新作經常選在此地試演；如果作品能使卡拉拉人滿意，他們便可以準備移師到米蘭的斯卡拉歌劇院或其他大劇院。普契尼[15]自己就在一九〇一年於此地指揮《托斯卡》（Tosca）。

今天，阿尼莫西劇院已將它新古典的正面和大理石內裝修復完畢，主持戲劇和音樂演出。威爾第劇院由於修復草率而飽受損傷，現在是個電影院；它裝飾性的大廳天花板歌頌的是多尼采第[16]、貝里尼[17]和威爾第[18]，下方的海報卻在預告由「〈神鬼傳奇〉和〈神鬼傳奇2〉製片」打造的最新動作影片。國際無政府主義者聯盟的總指揮部在此，他們將劇院上方的舞廳和大廳作為國際無政府主義者研究中心，翻修後便會正式啟用；現在，無政府主義者那些粗糙的大型上漆標語，像罷工旗幟般掛在上層窗戶下方，懸在城市的中央廣場之上。

但在一個安靜的夜晚——如今，寂靜很快便降臨卡拉拉——你彷彿還能聽到昂首闊步的男高音和激昂的女高音大聲歌唱，普契尼的音樂在空氣中激盪，大理石大亨坐在包廂內，採石工人坐在一樓，全穿著最體面的西裝，為這位女高音和那段歌劇獨唱展開一場辯論。我不禁想到在橡膠鼎盛期、在巴西瑪瑙斯（Manaus）建立的歌劇院，橡膠業大亨和工人也穿上他們最好的西裝參與盛會，而圍繞在歌劇院周遭千哩之內的，只有亞馬遜叢林。

譯注

1 菲利普・布魯克斯（Phillip Brooks）：一八三五至一八九三年。美國牧師和作家。

2 卡諾瓦（Canova）：一七五七至一八二二年。威尼斯古典主義雕刻家。

3 泛希臘化時期（Hellenistic）：指亞歷山大大帝時代的希臘文化及其散播和融合的希臘和近東文化。

4 惠斯勒（Whistler）：一八三四至一九〇三年。美國畫家和蝕刻家。

5 艾芙洛狄西亞（Aphrodisias）；位於小亞細亞南部。

6 汪達爾人（Vandal）：日耳曼民族的一支，公元四至五世紀攻入法國和西班牙，四五五年攻佔羅馬。

7 倫巴族人（Longobard）：公元五六八年攻入義大利北部，建立王國的日耳曼人。

8 撒拉森人（Saracens）：敘利亞和阿拉伯沙漠之間的游牧民族。

9 阿嘉莎・克莉絲蒂（Agatha Christie）：一八九〇至一九七六年。英國偵探小說作家。

10 埃涅阿斯（Aeneas）：羅馬神話英雄人物。

11 厄立特里亞（Eritrea）：義大利東北部。

12 佛蘭德斯（Flanders）：歐洲西部，包括比利時、法國北部、荷蘭西南部部分地區。

13 狄更斯（Charles Dickens）：一八一二至一八七〇年。英國作家，所寫小說忠實反映英國十九世紀資本主義社會的醜陋現實。

14 諾瑪（Norma）：貝里尼（Bellini）的歌劇之一。

15 普契尼（Puccini）：一八五八至一九二四年。義大利歌劇作家。

16 多尼采第（Donizetti）：一七九七至一八四八年。義大利十九世紀浪漫主義歌劇作家。

17 貝里尼（Bellini）：一八〇一至一八三五年。義大利歌劇作曲家。

18 威爾第（Verdi）：一八一三至一九〇一年。義大利浪漫主義歌劇作曲家。

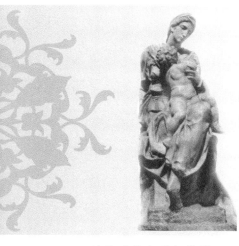

第6章
孤兒大衛

這的確是米開朗基羅，

展現的奇蹟，讓石頭，

起死回生。

——吉歐奇奧・瓦沙利，《米開朗基羅傳》（*Life of Michelangelo*）

在雕像完成的那天，

石塊就有了生命。

——瑪格麗特・尤瑟娜（Margueite Yourcenar），〈偉大的雕刻家〉（The

Mighty Sculptor），《時代雜誌》

　　米開朗基羅在完成了樞機主教的〈聖母悼子〉後，接下來該何去何從呢？他的家鄉佛羅倫斯可能提供了答案——就在一篇積極鼓吹市民權力、宣

揚愛國情操，卻飄散著不祥氛圍的散文中。今天，每個人都知道政治是拙劣的藝術，但這項政治性的任務卻製造出至今仍讓人興奮和驚詫不已的傑作──不僅是米開朗基羅最爲人所知一件作品，也是一座空前絕後的著名雕像。無庸置疑地，這是自羅馬帝國隕落以來、第一座真正的石頭巨像；這個作品開啓了文藝復興盛期；當然，它（他）也是「全世界最美麗的男人，」一位報紙作家在五百年後如此稱呼〈大衛〉。根據原石的幾任主人所言，那根本是一塊太高、太薄又太軟的大理石，而且還被一個才華平庸的雕刻家「搞砸了」，當它暴露於空氣中「熟成」了之後，又經過整整兩個世代才臻至完整。

屹立在佛羅倫斯大教堂中庭已三十五年的華麗白色大象，外表早已不復當年，逐漸失去了它原有的樣貌。在大教堂正面豎立一座〈大衛〉像，這個想法最早可以追溯到──也許是十四世紀，當時大教堂的監督委員會第一次想到在大教堂高壇周遭的拱壁上，豎立一系列共十二位先知的大理石雕像。一四〇八至〇九年，南尼・邦可 [1] 和偉大的多那太羅創造了第一批雕像，分別是真人大小的〈以賽亞〉和〈大衛〉。但這些雕像太小，而且位在五十五英呎高的上方，下方的教衆根本看不清楚。隨後，多那太羅的將他的〈大衛〉像（請別和他那座較爲知名的戴帽青銅〈大衛〉搞混了）安置在較爲適當的地方，也就是維奇歐宮；在那兒，它代表了一種新的市民精神。一四一二年，多那太羅簽下合約，決定爲大教堂創造另一座更大型的〈大衛〉。他訂好了大理石、畫好了草圖，計畫後來卻胎死腹中──這或許也是多那太羅衆多未完成的作品之一。他和米開朗基羅一樣行程滿檔，可能因爲抽不出時間而作

罷。多那太羅和朋友菲利普・布魯涅內斯基後來設計了一座赫拉克勒斯[2]雕像，代表另一個自由的化身，佛羅倫斯人則將它視為異教的準先知。它會比照原來的建築石材裹上一層貼金箔金屬板，顯然是想與羅德島上的巨大神像[3]一較高下。這項工程同樣也終止了，一同擱置的包括用先知雕像環繞大教堂的計畫。

然而，多那太羅的門生阿戈斯蒂諾・杜奇歐[4]，仍在一四六四年以赤陶土完成了巨大的〈赫拉克勒斯〉。阿戈斯蒂諾的下一個任務，就是完成多那太羅在近五十年前放棄的計畫，即十一呎高的〈大衛〉像。查理・西蒙（Charles Seymour）這位專家主張，他實際上只是高齡七十八歲的多那太羅的雕刻「助手」，而當時的多那太羅去鄉多年，才剛剛回到佛羅倫斯，一心想看見他早期的夢想成真。確實，像這樣一項前所未有、萬眾矚目的立體雕像工程，阿戈斯蒂諾似乎不是個恰當的人選；他的名聲主要來自浮雕雕刻，而且因為從教堂偷竊銀器遭到放逐二十年、一年前才剛回到佛羅倫斯。

這個巨像本來要依照古羅馬方式加以組合，也就是用幾塊石頭——根據合約是要用四塊，但實際上六塊比較可行，因為身軀、頭部和四肢各需要一塊。在找不到記錄解釋的情況下，事情有了變化，最後變成一項嚇人的挑戰：用單一一塊石頭來雕塑巨像。

於是阿戈斯蒂諾出發前往卡拉拉，尋找適當的石頭。不幸的是，說到開採大理石，阿戈斯蒂諾可不是米開朗基羅。他沒有去比較偏遠的波瓦奇歐採石場、白色大理石的母脈、米開朗基羅找為梵蒂岡雕刻〈聖母悼子〉的超級石頭的地方；他在方蒂斯克里蒂——位於卡拉拉大理石盆地中心的古羅馬

採石場，找到一塊巨石——有九個手臂長，但非常薄，而且也不是特別白的大理石。無論如何，他總算將它完好無缺地運回佛羅倫斯。阿普安大理石溯亞諾河而上，用牛拖著駁船運至佛羅倫斯。一年裡，亞諾河泰半的時間都很淺，載著重物的駁船不易通行，所以船家都會等到十二至五月的雨季才出發。石塊是在一四六六年十二月上旬抵達佛羅倫斯的，表示它是在河水湍急的情況下展開航行的。最近發現的運輸記錄顯示，它在抵達佛羅倫斯的西格納（Signa）港之前，就得提前卸下石塊，然後用牛車拖行；而且牛車陷入溝渠中，還得將石塊從泥濘中拉出來。藝術歷史學家約翰·包樂提（John Paoletti）表示，這次摔落才是造成〈大衛〉腿部髮絲般裂痕、令今日的管理者大為苦惱的主因，而非後來的棄置多年；可能也因為如此，在米開朗基羅之前的雕刻者，都不想用它來進行雕刻。

後來，就在一四六六年十二月二十日，又一次因為沒有記錄可循的原因，阿戈斯蒂諾決定解約，計畫也告暫停。一般的說法是，原石已被他嚴重糟蹋到不堪使用，他如果不放棄嘗試，就會遭到大教堂的監督委員會解雇。這種傳聞來自康狄夫那不清不楚的記載（他錯誤地寫著，一位無名氏工匠在「一百年前」從卡拉拉運來這個切割得很糟的石頭）。但就像包樂提指出的那樣，阿戈斯蒂諾其實沒有多少時間——頂多只有兩個禮拜——就對石頭造成無可彌補的損害。他認為這項工程直到一四七六或一四七七年才又重新開始，由一位比阿戈斯蒂諾更有成就的雕刻家，安東尼奧·羅瑟里諾⁵，在短時間內得到了這份工作。不管他有沒有損害那塊石頭，羅瑟里諾後來都沒有用它進行雕刻。

查理・西蒙在記錄中找不到「失敗或官方互相推諉的線索」，針對計畫為何終止，他提出一個不同的理由：阿戈斯蒂諾的老師，也就是它的秘密作者，多那太羅死於該年。無論如何，記錄裡的確提到一個「失敗的線索」：米開朗基羅在一五〇一年簽下這項工作合約，約中指出這塊石頭「切割得很糟糕」。

不管怎麼說，這個記錄也和過去一樣，有助於提高米開朗基羅的榮耀和聲譽。

<div align="center">＊　　　　＊　　　　＊</div>

一四六六年，就是阿戈斯蒂諾開始與放棄此項工作的同一年，梅迪奇家族成功鎮壓了一場由共和派煽動者尼可洛・索德里尼（Niccolò Soderini）蓄意挑起的政變。包樂提認為，在當時過熱的政治氣候下，大教堂的巨像也許就像一尊挑釁意味十足的「共和派表現」——當米開朗基羅於三十八年後完成雕像時，也證明它確實如此。於是這項計畫遭到擱置。

石塊被棄置在大教堂中庭，愈來愈「熟」，直到世紀交替之際，雕刻一座巨像的計畫才重新變得迫切起來。佛羅倫斯最近才從推翻梅迪奇家族、薩伏那洛拉焚書燒畫，以及薩伏那洛拉上火刑架等各種創傷中浴火重生。重生的共和國賦予市民更寬容和民主的投票選舉權，但也需要所有能得到的幫助。它的四面有餓狼環伺著：西班牙、德國、法國、教會、野心勃勃的軍閥凱撒・波吉耳，甚至佛羅倫斯的古老貴族階級；這其中的任何一者都可能攻擊脆弱的共和國。政治領袖尼可洛・馬基維利[6]敦促佛羅倫斯放棄傳統上既無效率又危險重重的舉措：僱用那些一盤散沙的傭兵，並組織自己的市民軍隊。

佛羅倫斯已經無法像羅倫佐‧梅迪奇時代般高明地運用聯盟求生，只得轉而依靠自己的人民。在這個沉迷藝術的時代，藝術遂成為宣傳和提升意識的關鍵媒介。而這就是米開朗基羅得以著力的地方。

一五○一年夏天，佛羅倫斯最有權勢的公會和大教堂贊助者，羊毛公會，重啓先知雕像計畫。大教堂的監督委員會再度思索，如何處理那塊孤兒般的大石。羊毛商人和編織工對「大衛」這個特定主題有特殊的情感：羊隻則是他們的財富來源，而他是保護羊隻的牧羊人。那麼，應該將這項工作委託給誰呢？

瓦沙利細述皮耶洛‧索德里尼（Pietro Soderini）「是當時民選的終生執政官，常提到說要將它委派給達文西。」但實際上索德里尼是次年才被選上的，而達文西從沒雕刻過大理石，也討厭這類骯髒的工作，似乎不會是可能的人選。另一位雕刻家，安德烈‧康圖奇[7]對這個石塊興致勃勃，但米開朗基羅卻出手搶到這份工作。已經失望過兩次的大教堂當局心焦如焚，看著回頭浪子著手搶救這塊棘手的大石。

記者常常將米開朗基羅的詩歌比喻，也就是概念潛藏在石頭中的意象，當作他雕刻手法的字面描述：他以某種禪宗般的境界接近一塊石頭，將心靈放空，等著它為他顯示裡面的雕像。然後，他像爵士樂即興創作者般無意識地開始進行雕刻，用槌子及鑿迅速又猛烈地敲掉大理石。許多現代雕刻家的確採用這類「直接雕刻」的手法，速度也許沒那麼猛烈，也沒有模型或事先畫好的草圖可供依循——但這絕非文藝復興時代的做法。

以論述藝術家技巧的文藝復興時期論文而知名的作家，瓦沙利和由金匠轉行的雕刻家切利尼，為我們粗略描繪出一個更深思熟慮的程序。在用鑿子雕刻大理石前，雕刻家應該先經過仔細思考，先行用蠟或陶土製造一個小模型──切利尼寫道，「大約是兩個手掌高」──然後再製作第二個真實大小，甚至更費時費力的模型，通常是使用陶土。陶土很柔軟，卻容易受到捉摸不定的溫度所影響，蠟則有最大的彈性──即使在雕刻家對最後作品進行雕塑時，還是能修改這個模型──可惜卻最不持久。他可以先將蠟溶解，加上少量的動物脂肪、松脂和瀝青，使蠟變得更柔軟；松脂能增加黏性，瀝青則將蠟染黑，並幫助它定型。他可以加上顏料來修改色調，最常使用的是紅土、朱砂或紅鉛──因此，許多留存下來的模型都是燒過的、像耳屎一樣的赭色調──但也有使用白鉛或增添綠色的銅綠。他也許會先立起一個用木頭或鐵絲支撐的支架，然後將蠟塗抹在上面；這能使模型站立並定型。

　　陶土模型是以乾陶土（「乾燥的泥土」，因此很容易受水侵蝕或破裂）或燒過的赤陶土所製成。燃燒讓陶土快速產生質變，實際上逆轉了岩石化為陶土時的長期侵蝕作用，並將之重新組合成像石頭一樣的物質；因此，赤陶土可以像石頭一樣持久，也比大理石更容易對抗天候與其他傷害。不過，陶土在乾燥時會縮小，如果將它像蠟般抹在固定的支架上，還會裂開。就算是最小的實心陶土作品，在燃燒時都免不了裂開或爆裂。因為，即使在乾燥過程後，陶土裡面還是含有水分，而水分會化為膨脹的水蒸氣。雕刻家用實心陶土塑造一件作品，如果他想要燃燒它，他會從背部或底部、或以鐵絲將它切成兩半，將中間挖空、取出多餘的部分，再用一片濕陶土將兩半黏合。雕刻

家（和陶工）在潮濕的陶土中混入先前燃燒過的陶土，稱之為「陶渣」，以幫助水氣蒸發，並防止破裂。

因為考量到重量的關係，與實物大小相同的陶土模型通常不是實心的。模型的製作方式是把陶土抹在用乾草或麻繩包起來的木頭支架上，讓陶土在乾燥時縮小。將馬毛或布條混入陶土中可保持其彈性；瓦沙利也建議加入一點烤過的麵粉，以減緩乾燥的過程。

這些似乎都違背了米開朗基羅幾個顯而易見的藝術宣言的其中一項：雕刻的過程是「取走」，而「增添」則屬於繪畫，即使經由增添陶土或蠟來完成。這個區分有部分是人為的：模型家塑造形狀，然後切除多餘的部分以琢磨之。但它反映出一個更深奧的、起自米開朗基羅年輕時所沉浸的新柏拉圖哲學，亦反駁了柏拉圖將雕塑藝術斥為單純「模仿」理論的原則。取走是一種探索，一種哲學努力——剔除多餘的部分以臻真理。而逐步增添，不管是用顏料，或在青銅鑄造前用陶土或蠟，都會製造出幻象和虛假。

甚至對今天的雕刻家而言，這個差別也不僅僅是簡單的學術分類，而他們是如何與它妥協這點，或許可以闡明米開朗基羅的觀點。「我在學生身上看到這兩種手法。」凱・史密斯（Kyle Smith）說，她是旅居海外的雕刻家，在離卡拉拉南方十五英哩遠的瓦第卡斯特洛（Valdicastello）山村、她的工作坊中教授雕刻新手（許多是從美國前來參加體驗課程的觀光客）。「有些學生用取走的方式以尋求形式。有些人則要一直增添才能找到它。兩種過程迥然不同。用陶土時，你的工作速度很快，根本連想都不用想。但用石頭時，創造時刻往往會被一直推延，雕刻過程強迫你接受不同的觀念。那是與石頭的

對話。石頭有它自己的個性和紋理，它告訴你該怎麼做。」

　　有時候它會一個字一個字地說給你聽。將近四百五十年前，切利尼寫道，一塊有缺陷的石頭「在我的敲擊下就像是假的」。艾利科・東尼尼（Erico Tonini）是卡拉拉大理石企業的第三代傳人，告訴我如何傾聽石頭的聲音。「這是從我們在方蒂斯克里蒂的採石場來的白色大理石，非常乾燥、堅實，紋理很棒，」他說著，輕敲一塊直立的白色石板；它發出金屬般、幾乎像鈴聲的清脆聲響。「而這個從吉歐亞來的大理石。紋理比較粗糙，質地較脆弱。」他輕敲，大理石發出像混凝土般單調的砰擊聲。

　　切利尼極力鼓吹精確的模型，而他精心製造和技巧精湛的作品也顯示了這一點。但他跟瓦沙利都承認——

　　許多健壯的漢子直接用鑿子猛烈地敲擊大理石，而不願從設計精良的小型模型做起，但，儘管如此，如果他們有實物大小的模型，對成品的滿意度肯定會更高。偉大的多那太羅就是很明顯的例子，就連令人驚嘆的米開朗基羅也同時採用這兩種方法。但我們大家都知道，當他的天分並不滿足於小模型時，他以最謙卑的心打造和大理石一樣大小的模型；這些在聖羅倫佐聖器室都可以看得到。

　　但如果米開朗基羅確實像切利尼所宣稱地那樣，製作了許多實物大小的模型，奇怪的是只有一件保存下來，那就是聖羅倫佐墳墓中、米開朗基羅從未執行過的「河神」。他的模型在他在世時就價值不斐，但只有一個以陶土、

赤陶土和蠟製作，粗糙卻充滿活力和動作的小模型留了下來。大模型自然也應該受到取得者的小心珍藏才對。而當米開朗基羅省略製作實物大小模型這個步驟時，他的作品難道就會因此而蒙塵嗎？他很難為巨大的〈大衛〉製作那樣的模型，而根據瓦沙利所言，他所仰賴的只是一個蠟製的小模型。他的準備工作依情況而有所改變，或許，還要看他對腦中的創作概念有多少自信而定，就像他在畫西斯汀天花板下的弧形壁畫；他省略掉草圖，直接在乾得很快的石膏上畫出人物的輪廓。

不過，瓦沙利同時也指出，米開朗基羅在繪畫中也使用小模型，並以移動它們來調整陰影、依透視原理縮短線條，並嘗試他無法用人類模特兒所辦到的姿勢，最明顯的例子就是〈最後的審判〉中的飛翔天使、惡魔和墜落的靈魂。這也解釋了聖十字教堂中橫坐在他墳墓上、比喻「繪畫」的雕像，為何手中拿著是雕刻模型這種顯見的矛盾。

整個佛羅倫斯都屏息以待，米開朗基羅得為阿戈斯蒂諾或其他雕刻家已劈砍過的粗糙形式想出合適的形象。他究竟是怎麼做到的仍然是個謎，因為他在大教堂的工作坊中豎起木製屏風，圍住石塊，就像瓦沙利說的，「沒有人看見他是如何工作的。」但雕像非比尋常的形式和外表的痕跡提供了一些蛛絲馬跡。這個石塊非常薄，寬和深的比率大約是七比四。這解釋了為何大衛的上身得略微往前傾斜：為了合乎石塊的形式，米開朗基羅得將大衛的上身放置在伸展的左腿與雙腳上，而且雕像也沒有仰頭的空間。

某些現代批評家抨擊道，雕像平板的身軀是個致命的妥協，導致所謂的

「人性極度淺薄的一種觀點」。但這是迫切性引發另類創造和表達方式的經典範例：扁平的身軀和向前的傾斜賦予〈大衛〉一種預期的張力，彷彿他正在推動一個看不見的障礙，準備在跳過它之前凝聚所有的力量。

　　石塊的限制也界定了大衛獨特的髮型。它像船首般往前飄，最後形成尖銳、鳥喙般的額髮。從上方觀看雕像時，可以明顯發現頭部已被粗切成正方形、面朝前，並受限於石塊的薄度。米開朗基羅沒有雕刻一個粗短平板的臉，反而是讓頭部轉向對角線，鼻子、下巴和額髮正對著一個角落。這讓髮型變得古怪，但也讓米開朗基羅雕出〈大衛〉的長形側面；最重要的是，這讓他能將生命力注入阿戈斯蒂諾或其他人粗切過、僵硬、面朝前的形式中。把一個原本正面站立、全神貫注的軍人，雕塑成一個身軀扭轉、生氣勃勃的年輕運動家，正要從石塊中踏步而出──就像瓦沙利所說的，他的確讓它起死回生。

　　但不管好壞，他都無法讓這位年輕的拉撒路[8]化身成為文化素養高超的知識分子；先經手處理過這個石頭的人分配給頭部的高度並不夠。米開朗基羅用超大的四肢和五官來強調大衛的年輕，但得削減額頭和頭蓋骨的部位。康狄夫寫道，「他精準地雕刻出這座雕像，沒有增添任何一塊石塊，它的頭頂和底座上仍看得到大理石原本粗糙的表面。」

　　在當時也許是如此。但在二〇〇四年三月八日，當我攀爬上修復者的鷹架，仔細凝視這座巨像時，那個粗糙的老舊表面已經變得難以辨識。雕像磨損得很厲害，天候讓整個頭頂以及其他暴露的水平表面全都變得粗糙。

米開朗基羅從這個太薄、前途黯淡又靠不住的大石頭所雕刻出的成果，完全是前所未有的壯舉。但我們還要問一個問題：阿戈斯蒂諾或其他雕刻家對這個石頭所進行的粗切，實際上對這個成果有沒有幫助？兩腿間的縫隙與侷促的胸、肩似乎是早已削出的。米開朗基羅因此受限於雕像的規模，而無法實踐他早在〈梯邊聖母〉中就展示的、隨後也在西斯汀天篷壁畫中發揮得淋漓盡致的、魁梧有力的形式偏好。〈大衛〉瘦小纖細的特質和活潑的青少年軀體，在巨大的頭部和手（像小狗的足掌）的襯托下，顯得活力十足而生動萬分；他也許有十七呎高，但實際上卻是個正面對更大危險的孩子。

　　與這個從來不曾在自己家鄉雕刻過公共雕像的在地藝術奇葩所做的交易，遠遠超乎大教堂監督委員會和佛羅倫斯共和國的預期。他們以適度提高工資作為回報：他們原本和米開朗基羅簽訂兩年的約，每月僅付他六達克特，比手工藝匠的薪資還少；一年後，他們將薪資提高到四百達克特。但米開朗基羅的成就帶來另一個問題：這個壯觀的巨像要放在哪裡？若照原先的計畫、將它放在教堂的扶壁高處，顯然會浪費這個驚人之物。從〈大衛〉的眼睛是直視前方而非往下，以及米開朗基羅對臉部表情、腳趾甚至內彎的右手手指等細節的精雕細琢，全都無法從遙遠的下方觀賞到，就表示他並不希望將這座雕像放在高處。

　　因此，監督委員會召開三十五人的會議，好決定放置它的地點。這個夢幻小組包括歐洲文化極盛時期的許多頂尖人物：波提切利、達文西、佩魯吉諾[9]、菲利波諾·利比[10]、皮耶羅·考西摩[11]和安德烈·羅比亞[12]。畫家的數目遠多於雕刻家。他們的審慎協議比大部分的主要教會和政治會議還令人記憶

深刻。彷彿美學觀點和牽扯到的個人嫉妒還不夠複雜似的，他們所選擇的地點也包含過多的政治意涵。一位委員建議將它放在大教堂的顯眼處，比如大門上方：這能保留原本的宗教意圖。但幾乎每個人都想將它放在領主廣場，那是佛羅倫斯的政治中心，靠近民眾宮殿，離新近民主化的大議會只有咫尺之遙。

從神聖到世俗這種象徵的轉移再清楚不過。偉大的羅倫佐的柏拉圖學院也許只待追憶，但新古典主義的精神仍然洋溢在前宗教改革時代，也沒有任何藝術作品比〈大衛〉更能重新捕捉、放大並充盈古典的概念。何況，佛羅倫斯人才剛剛擺脫薩伏那洛拉的地獄之火，並不急於再度混合政治與宗教。

但要放在領主廣場的哪裡？身兼木刻雕刻家和建築師的吉利亞諾[13]和安東尼奧・桑加羅[14]（他製造出精巧的車輪懸吊系統，以便移動這座精緻的雕像）提出最合理和最受歡迎的選擇。他們注意到被太陽曬得柔軟的大理石巨像非常脆弱，為了安全起見，遂提議將它放置在廣場南方、有屋頂的蘭吉迴廊（Loggia dei Lanzi）內，這裡有許多佛羅倫斯最偉大的雕像瑰寶，而數以千計的國際學生中，有許多人晚上會到那裡喝啤酒和親熱。

如果大多數市民的意見贏得勝利，〈大衛〉今天也許就會安全地佇立在迴廊內，有屋頂保護、公開讓大眾觀賞，依舊堅守在它的市民崗位。但當局採納了慣常對此類建議所做的回應：他們說，「謝謝，」然後放手去做他們早就打算要做的事。他們將多那太羅的〈茱狄絲〉（Judith，另一個受歡迎的愛國精神象徵，但比〈大衛〉要小，且更陰鬱）[15]丟到一旁，將這個新的市民吉祥物安置在維奇歐宮門口旁的迴欄上。這下，沒有人會錯過這個訊息：這

是個隨時準備反抗暴君統治的城市。

這個訊息在一五一〇年由法蘭西斯哥‧格拉納奇 [16] 所畫的優秀畫作，〈穿著盔甲的男人畫像〉（Portrait of a Man in Armor）中再度受到強化。他是佛羅倫斯畫家，曾引介米開朗基羅進入羅倫佐‧梅迪奇的雕像花園，當時兩人都是吉爾蘭達的學徒。在畫的前景，一個勇敢的男人拔出他的劍，準備保衛家鄉。〈大衛〉在他身後佇立，對他的決心發出迴響。

米開朗基羅曾經是、後來還是梅迪奇的黨羽，但他似乎對那個訊息毫不懷疑。他在一張草圖上潦草寫下一個美妙簡潔的警句，宣稱了他堅守理想的心志：

大衛拿著彈弓

而我拿著弓

米開朗基羅

一些藝術歷史學中最優秀的學者絞盡腦汁，試圖解釋這幾個晦澀的句子：他們爭論說，「弓」（bow）指的是邱比特的弓（現代拼法是arco），或豎琴的弓形外型，或發射理智之箭的弓，或米開朗基羅對著敵手達文西所射出的天才之弓（儘管他們真正敵對的時間尚未來到）。最後，查理‧西蒙用一個解釋推翻掉以上假設，我們可是等了五百五十五年才聽到正確答案：米開朗基羅在這兒指的是弓形鑽孔機，為十五世紀雕刻的基礎工具。它可用來完成深浮雕和明暗細微的變化，對某些雕刻家而言，它是個便利的工具，或說它

會形成不良的惡習：他們會無法克制地鑽著頭髮和布料摺痕，直到它們看起來像瑞士乳酪。米開朗基羅總是很審慎地使用它，而他所發的誓則令人動容：就像大衛以他的彈弓和生命來捍衛家鄉，米開朗基羅也獻上他的藝術和生命。

今日，雕刻家擁有一大套氣動工具，米開朗基羅的鑽孔機也許顯得不切實際和過於古老。但就像其他手動工具般，弓形鑽孔機（今天也稱做violino）仍然讓耐心十足的雕刻家得到氣動工具所無法提供的優點。年輕雕刻家蘇珊娜·包克不知道米開朗基羅曾經賦予弓形鑽孔機如此深奧的意涵：她只是單純地使用它。「氣動鑽孔機會燃燒大理石，讓它熟透，」她解釋說。「弓形鑽孔機則保持它的鮮嫩。」

因此，對自由的尊敬和對石頭的尊敬合而為一。不消多久，米開朗基羅便違背他的誓言，再度為梅迪奇的主子們效力。但他在往後的主要雕刻工作中，從來無法再度擁有如此徹底的成功——即贊助者、環境條件、他自己的才能和判斷的美好聚合。只有在繪畫中，他才將品嚐到另一個這類勝利的甜蜜滋味；他創造偉大雕像的努力，後來變成長達數十年、斷斷續續的試煉，產生許多未完成、未能執行或令人遺憾的妥協傑作。他的主要工作在開始時愈不順利，似乎就發展地愈好：比如從一個不斷更迭主人的石頭所雕刻的〈大衛〉；在抗議和脅迫下展開的西斯汀教堂天篷壁畫；還有在聖彼得大教堂所搶救的巨大瑣事。

有什麼樣的雕刻家，就有什麼樣的雕像。如果雕像能承受痛苦，那〈大

衛〉的考驗在藝術史中可謂前所未有。它的折磨從它完成前就開始了：在一五〇四年五月十四日午夜，四十個搬運工人擊破圍在大教堂工作坊四周的牆，小心翼翼地將它搬出，展開五個街區遠、目的地為領主廣場的四天旅程。擁護梅迪奇的黨羽對著共和國巨像扔擲石塊，迫使當局在巨像周遭設置武裝警衛。

一五一二年，當共和國崩潰時，佛羅倫斯人注意到幾個顯示上帝憤怒的徵兆，其中最令人議論紛紛的是一道閃電擊中了雕像並撼動它的底座；後來，某些觀察家將足踝的裂縫歸咎於此。一五二七年，共和國再度成立，都市騷動再次襲擊佛羅倫斯的市民吉祥物。擁護梅迪奇的暴民衝進〈大衛〉身後的宮殿，而共和國平民正等在那兒防堵。當他們丟完攻擊暴民的石頭後，平民便剝下窗戶磁磚、抓住家具，用任何可以拿來丟擲的東西繼續攻擊。瓦沙利當時也在場，還只是個少年。他說，一個長椅飛過來，擊中〈大衛〉，將它的左手臂打裂成三段。三天後，那三段手臂仍然躺在人行道上，於是瓦沙利和另一個年輕藝術家，法蘭西斯哥·薩維亞提 [17] 將它們撿起來，交給薩維亞提的父親，後者後來將它們交給科西莫·梅迪奇公爵。手臂直到一五四三年才重新接好，而梅迪奇家族早在一五三〇年就重新掌權，這顯示梅迪奇並不急於修復這個殘破的共和國象徵。

佛羅倫斯最後局勢穩定，進入獨裁政治，石頭或長椅不再飛來飛去。但雨水、狂風、污染和時而有之的冰風暴，擊打著暴露在外的巨像上，更一步侵蝕早已熟透的大理石。根據十九世紀的紀錄顯示，一個破裂的簷槽流下濃稠又細長的水流，將雕像弄濕。但最近的檢查顯示，沒有漏水所會導致侵蝕

的明確證據，但檢查的確發現可能來自檐槽的鏽跡。

十九世紀盛行藝術「修復」，長期受損的巨像無可避免地遭到修復者的再三擦拭。一八一二年，它接受當時的標準處理：首先，進行溫和的清洗，然後抹上一層也許混合有亞麻子油的黃蠟，這能使雕像恢復活力，米開朗基羅可能也有使用這個手法。這類方法封閉了多孔的石頭，在孔中灌入濃稠的銅綠，有時摻雜了茶、煙草汁和其他染料，讓雕像的肌膚栩栩如生，爲文藝復興和巴洛克雕像的特色。卡拉拉的石頭雕刻家仍舊如此處理他們的墓碑和其他作品：不然，就像卡拉拉工作坊經營者卡洛・尼可利（Carlo Nicoli）說的，「大理石看起來會死氣沉沉，跟鬼一樣。」

但品味會改變。啓蒙時代和新古典主義復興帶來追求白色的時尚，從白色假髮到種族意識形態不一而足。米開朗基羅不朽的聖母和貝爾尼尼[18]巴洛克式的幻想（兩者都遭到蠟封又年久變色）逐漸退流行，贊助者更想要卡諾瓦飄逸優雅和僵硬死白的寧芙雕像。十九世紀和二十世紀的雕刻家不爲雕像上蠟，也不塗保護性的銅綠，而是直接送出光亮新鮮的作品。

我們仍在與這個「白就是對」的傳承掙扎，無論是在藝術保存或在政治方面。這個想法在佛羅倫斯主教堂博物館內表現無遺：它珍藏有移自教堂正面的雕像。等它們被移入室內時，在一八八〇年代雕刻的〈亞當和夏娃〉（Adam and Eve）尚未經過處理，鼻子和手指被等同於噬肉細菌的礦物質成分損害得相當厲害。反之，在四百五十年前，由多那太羅所雕刻的先知仍舊活潑明快、完好無缺，因爲蠟和油在其上形成一層顏色陰暗的保護。同樣地，阿雷索萊西兄弟宮哥德式正面的雕像在十九世紀中葉放入，也是未經處理，

已有部分腐壞，而鄰近的中古雕像則完好無缺。

這類教訓並沒爲令阿利斯托德莫·科陀利（Aristodemo Costoli）感到苦惱，他是在一八四三年簽約清理〈大衛〉的雕刻家；在官方許可下，他用百分之五十的鹽酸清洗雕像，那是今天所使用的、用來蝕刻混凝土的商業鹽酸濃度的兩倍。可以確定的是，這個清洗使得雕像變白、凹坑處處和到處是孔。管理人現在知道雕像非常容易受損，決定製造一個石膏鑄模作爲後備，以免災難降臨；這個策略與將濱絕物種的配偶子冷凍起來、希望以後能藉由複製或倒退繁殖，使牠們再現於世的手法毫無不同。這類策略的問題在於在保育的辛苦工作之外，它提供了一條簡便的出路，反而使所提議搶救的傑作或自然物種陷入更糟糕的困境。（捕捉最後幾隻嚴重濱絕的蘇門達臘犀牛的計畫便很不切實際，牠們被人工養育，結果無法生育，造成許多死亡或家族分散。）石膏的重量加劇，或許還扯裂了〈大衛〉纖細的足踝，在皮膚上留下侵蝕的石膏痕跡。

顯然，巨像那富於愛國情操的守夜就要接近尾聲。如果不去處理它，它今天可能還能站在它的崗位上，但莽撞的清洗破壞了這種可能。後繼的委員會爭辯並歸咎於科陀利，並達成必然的結論：一八七三年七月三十日，米開朗基羅的巨像被運載到梅迪奇創辦的學院內那個特別製作的圓形大廳。全球最傑出和寓意深長的公共雕像，搖身變成博物館的展示品，吸引付錢的觀光客前來；一個由專家製作的大理石複製品被安置在原來地點，雖然精巧細緻，但還是看得出來是複製的。

然後，經過了一百三十年，辯論再度展開。〈大衛〉成爲一連串藝術修

復工作的最後一個雕像，這個動作的必要性值得懷疑，但卻帶來無法抗拒的誘惑魅力，標示著吹捧修復原則和現代科技及名聲崇拜之間的合流。就像梵諦岡那些監督西斯汀教堂濕壁畫早期修復的官員，佛羅倫斯的文化主管拒絕了較為保守的手段，而採納了運用濕布的全面清洗（但沒有使用梵諦岡用的強烈鹼性清潔劑）。一位著名的米開朗基羅學者詹姆士・貝克（James Beck）登高一呼，提出一張陳情書，上面全是傑出學者的連署；他呼籲在進行獨立檢查前終止這項計畫。再一次，當局放手一搏，用近身觀察的旅遊行程、華而不實的多媒體廣告和興奮的歷史與科技「發現」，將之訴諸媒體和大眾輿論。

　　無論如何，這次的故事有不同的曲折。佛羅倫斯博物館監督長安東尼奧・包路奇（Antonio Paolucci）遴選頂尖的修復專家，阿娜絲・帕隆奇來進行這項工作：她那合乎米開朗基羅〈人馬怪物之戰〉和梅迪奇墳墓原作精神的極致精密清理，博得了滿堂彩。甚至連貝克都為這個選擇歡呼。但在透過數百張照片鑑定〈大衛〉的狀況後，帕隆奇極力主張使用柔軟的毛刷和電動擦除機進行乾燥的清理，這是精細費力的過程，卻可確保最大限度的修復控制。（我後來到阿雷索短暫停留，去看她用這個手法修復萊西宮的裝飾雕刻。那就像在懸崖當牙醫。）包路奇堅持要她使用濕布。帕隆奇拒絕這個建議，捍衛她的專業自主權，並指出水「這個大理石的大敵」會讓表面的侵蝕性石膏過濾到石頭中，使得〈大衛〉看起來單調平凡。

　　這個僵局僅只提供了能登上報紙頭條的、藝術故事所需的細微衝突，但其結果卻是個反高潮。乖戾粗暴、有時誇張的貝克在反抗國家驕傲和優雅熱

忱的藝術主管時，毫無勝算。他們像梵諦岡官員般固執己見，譴責貝克譁衆取寵、控訴他主張「反修復恐怖主義」，並找到另一位修復專家來進行濕洗。一如往常，媒體推崇這個結果。有些甚至宣稱雕像又回復「原始狀態」——對任何藝術品來說，這都是個不可能的概念，而用在損害嚴重的〈大衛〉上更是荒謬。但官方報告反而較爲低調：在清理上花了三十萬，加上二十萬元的研究和出版費用後，「在光影之下，它的表面現在看起來較爲一致和勻稱。」包路奇甚至削弱這個謙卑的自誇，說它是個除了專家以外、大眾「看不出異狀的修復」。「〈大衛〉和以前一模一樣，」他宣稱。「這是我們從一個極爲精巧的最小限度干涉，所想得到的確實成果。」

實際上，結果引人側目。在使用泥布清洗、用礦物質油漆溶劑輕拍各處、以大理石漿糊黏補許多凹痕和裂縫後，〈大衛〉變得更爲均衡優雅，身軀整潔，毫無污跡。但這就是其兩難困境。在以前，觀賞者可以瞇上眼睛，想像一個活生生的人物，身上因沾滿戰爭的塵垢而髒兮兮，隨時準備從底座踏步而出。但現在，他油灰般的皮膚和放在隔壁大廳、那些年代較晚的雕刻家所做的熟石膏模型沒有兩樣（天眞的觀光客還以爲這個大廳中的作品也是出自於米開朗基羅）。他混亂不堪的舊時痕跡被溫和地洗去，看起來更像一座雕像——一座生不逢時的雕像。

譯注

1 南尼‧邦可（Nanni di Banco）：一三八〇至一四二一年。義大利雕刻家。

2 赫拉克勒斯（Hercules）：羅馬神話中的大力之神，曾完成十二項英雄事蹟。

3 羅德島巨神像（the Colossus at Rhodes）：建於西元前300年間，位於希臘羅德島羅德港。傳

此巨大神像,由青銅鑄成近100呎高,完工後不久就毀於地震。

4 阿戈斯蒂諾・杜奇歐(Agostino di Duccio):一四一八至一四八一年。義大利文藝復興早期
雕刻家。

5 安東尼奧・羅瑟里諾(Antonio Rossellino):一四二七至一四七九年。義大利文藝復興早期
雕刻家。

6 尼可洛・馬基維利(Niccol „ Machiavelli):一四六九至一五二七年。義大利政治哲學家,
文藝復興主要人物,以著作《君王論》聞名。

7 安德烈・康圖奇(Andrea Contucci):一四六〇至一五二九年。義大利文藝復興盛期雕刻
家。

8 拉撒路(Lazarus):一個在世間受盡苦難,死後進入天堂的病丐。

9 佩魯吉諾(Perugino):一四四六至一五二三年。義大利文藝復興時期畫家。

10 菲利波諾・利比(Filippino Lippi):一四五七至一五〇四年。義大利文藝復興盛期畫家。

11 皮耶羅・考西摩(Piero di Cosimo):一四六二至一五二一年。文藝復興佛羅倫斯畫家。

12 安德烈・羅比亞(Andrea della Robbia):一四三五至一五二五年。義大利雕刻家。

13 吉利亞諾・桑加羅(Guiliano da Sangallo):一四四三至一五一六年。義大利雕刻家和建築
師。

14 安東尼奧・桑加羅(Antonio da Sangallo):一四五三至一五三四年。義大利文藝復興時代
佛羅倫斯建築師。

15 茱狄絲(Judith):古猶太寡婦,相傳因自動獻身給亞述大將荷洛分內斯(Holofernes),趁
夜殺害他,而拯救全城。

16 法蘭西斯哥・格拉納奇(Francesco Granacci):一四七七至一五四三年。義大利佛羅倫斯畫
家。

17 法蘭西斯哥・薩維亞提(Francesco Salviati):一五一〇至一五六三年。義大利矯飾主義畫
家。

18 貝爾尼尼(Bernini):一五九八至一六八〇年。巴洛克雕刻家和建築師。

第 7 章
繪畫家與雕刻家

觀賞者可以繞著雕像走動（他本該如此），

但是一幅畫卻將他緊緊抓牢。

——瑪莉·麥卡錫（Mary McCarthy）

《佛羅倫斯的石頭》（*The Stones of Florence*）

〈大衛〉奠定了米開朗基羅當代重要雕刻家的名聲。即使在他完成這項作品前，他的委任工作已經多到做不完。一五○一年三月，他仍渴望更多工作（這是在簽下〈大衛〉合約的三個月前），於是接下了另一份大型工作：為西恩納大教堂的華麗祭壇雕刻十五座小雕像，類似他為波隆納所做的那三座。五百達克特的薪資相當優渥，而且贊助者位高權重：他是法蘭西斯哥·托德奇尼·皮科隆尼（Francesco Todeschini Piccolomini）樞機主教，也就是後來的教宗庇護三世[1]。但這份工作主要是為另一位雕刻家收拾爛攤子，確實不甚吸

引人，不只米開朗基羅意興闌珊，就連被驅逐在外、十二年前曾打斷米開朗基羅鼻樑的皮耶托‧托利亞諾，也接過這份工作；他在開始雕了一位聖人之後就放棄了。米開朗基羅的合約中特別要求他，必須接手他宿仇著手過的雕像。但米開朗基羅沒有完成那座雕像，或其他十座皮科隆尼所要求的作品：他在一五○四年交出四座雕刻精美的雕像，但最後還是廢除了合約。

在那時，甚至在他完成〈大衛〉前，他所接下的委任工作量已經不是任何一個藝術家可能完成得了的。一五○二年，他開始〈大衛〉的小型青銅雕像，因為皮耶洛‧索德里尼和佛羅倫斯領主想以此安撫一位大權在握、又非常欣賞多那太羅那些戮殺巨人的著名小惡魔雕像的法國將軍。他在短時間內也完成了莊嚴的〈布魯日聖母〉，和〈泰迪聖母瑪莉亞〉與〈皮提聖母瑪莉亞〉的半成品——了不起的效率，以及圓形造型的表現手法、深浮雕和精雕細琢。「所以他不會完全忽略繪畫，」康狄夫寫道，他還繪製了他唯一完成、並流傳至今的架上畫，〈聖家族與襁褓中的施洗者約翰〉——一幅教人意猶未盡、卻相當驚人的聖家族研究。流動的形式和豐富的立體感是基本風格，但嚴肅的明亮色彩、特別是代表瑪莉亞的藍色長袍和粉紅色短袖束腰外衣，則充滿了哥德式風格。而且他開始雕刻真人大小的〈聖馬太〉（Saint Matthew），那是他至今所接受過第一個、最大型的委任工作，讓他的作品能與多那太羅的完全區分開來。

一五○三年四月二十四日，在索德里尼的鼓勵下，大教堂監督委員會與米開朗基羅簽約，要他用大理石雕刻十二位使徒，每個都要有四個手臂高（大約七呎），一年雕刻一個，每年薪資為四十八塊佛羅倫斯金幣，大概是今

天七千兩百塊美金，約期長達十二年。他們在他完成〈大衛〉前就和這位剛嶄露頭角的巨匠簽約，算是撿到便宜。他們的合約中還包含一條不尋常的條款，不過米開朗基羅顯然覺得甚合己意，甚至還可能是他自己提出的：他得親自前往卡拉拉，尋找工作所需的大理石。

這回到採石場的第二趟旅程，是米開朗基羅人生歷程中最隱晦曖昧的插曲之一。大部分的傳記家都沒有提到一五〇三至一五〇四年的旅程，這期間也沒有信件保留下來。一位仍專心浸淫於雕刻巨像的雕刻家，手邊有那麼多委任工作等待著手時，竟然還會有時間回到卡拉拉，這點不禁令人嘖嘖稱奇。但在他因買現成的石頭而大失所望、又在尋找〈聖母悼子〉石材上取得驚人的成功後，如果他還會將這份工作交給別人，也一樣會讓人覺得不可思議。解開這個謎團最確切的線索，就潛藏在米開朗基羅二十年後的記述中：當教宗尤里艾斯二世傳喚他到羅馬時，他在文中列舉了所必須放棄的多項佛羅倫斯合約：「關於我仍然得為聖母百花教堂雕刻的十二位使徒，其中一個已完成粗雕，而另一個大家都看得到，而我也已將大部分的大理石運送完畢。」由此顯然可以看出，即使在〈大衛〉的工作塵埃落定後，米開朗基羅還是為了尋找石頭，再度回到了卡拉拉。

他成了阿普安大理石之路的老手。他也建立了執行永遠也完成不了的工程的模式──很失敗，但也有所突破。在使徒的粗雕中，他創造了一件粗糙、未完成的大師新作，而且無意或有意地開創了一種與他脫不了干係的雕刻風格：未完成（non finito）。

藝術歷史學家往往解釋，米開朗基羅的「未完成」是一連串因素所造成

的無心之過，包括他的工作行程過於緊湊、贊助者過於熱切（尤其是教宗），還有在完成手邊的工作前就急於展開新的工作所致。利伯這位米開朗基羅的心理分析傳記家則爭辯說，他沒有完成超過三分之二的雕像，是因為那會使他痛苦不堪：大理石和卡拉拉採石場是這位無母之子的「安全毯」，一個「替代缺席的母親的慰藉」。完成雕像將會「分割他與石頭的羈絆」，並可能重新喚起他「早年、深沉的分離焦慮」。因此他選擇迴避「會帶來那份痛楚的最後結局。」你不必買佛洛依德全集，就可以看出米開朗基羅的確對石頭有一種特殊的情感牽絆；在完成令人屏息的〈聖母悼子〉後，米開朗基羅不再追隨皮格馬利翁的腳步。他不再盡力磨亮石頭、讓它像真實的肌膚般發出光芒，反而選擇呈現石頭的本質。

　　尤其在〈泰迪聖母瑪莉亞〉和〈皮提聖母瑪莉亞〉中，他似乎耽溺於展現他那既大膽、又表現力十足的各種雕刻技巧，以及富有節奏感、光影交錯的特徵。這類作品可以被稱做「未完成」嗎？兩件作品都送到委任的顧客手中，他們的名字已經透過作品而不朽：塔德歐・泰迪（Taddeo Taddei）和巴托洛謬・皮提（Bartolomeo Pitti）都沒有將作品送回做刨光處理。瓦沙利寫道，兩件作品都「備受欣賞和讚美」，他並讚揚更形粗陋的〈聖馬太〉「完美」。米開朗基羅這位在以前追求極致磨光的雕刻家，現在建立了一套新的美學原則，即「未完成」，以及本質與看不見的概念。

　　〈聖馬太〉比一般未完成的雕像更豐富，也更欠缺。其他文藝復興雕刻家會粗略為整座雕像塑形，彷彿它現在是被包裹在沉重枷鎖中，然後再鑄造模型、細部雕刻每個部分。他會用鉛錘線和測徑器將尺寸，換算模型到最後的

石頭作品上，一面雕刻還會一面重新檢查尺寸。米開朗基羅則透過〈聖馬太〉和稍後四個未完成的、從尺寸雷同的卡拉拉大理石雕塑而成的雕像，揭露了一個非常不同的美學概念，也就是逗留的囚犯（prigionieri）──又稱為「奴隸們」──現在就佇立在佛羅倫斯美術學院的大廳，成為〈大衛〉的榮譽警衛。他沒有繞著雕像雕塑，而是雕進它們，雕塑每個層次──首先是往前伸出的腿，然後是扭曲緊繃的腹部──之後再進行下個步驟。一個雕像不甚恰當地被稱做〈方頭的奴隸〉（Blockhead Slave，但稱為〈阿特拉斯俘虜〉〔Atlas Captive〕較貼切）：米開朗基羅從前方和右側兩個方向雕塑，雕像仍緊貼著背後的石牆，夾擠在粗糙的頂端和下方的石頭之間，呈現出囚禁與壓迫的強烈意象。但〈聖馬太〉和剩下的〈甦醒的俘虜〉（Awakening Captive），則展現米開朗基羅最純粹和嚴格質樸的形式手法。在兩件作品中，他都雕刻進石頭中（然後，他開始沿著右側作業〈甦醒的俘虜〉）。雕像昂然站立──或說似乎躺在岩漿池中──身體面向正面，頭部則充滿表情地轉向右側，拼命掙扎，就像一位學者所寫的，「想從大理石子宮中掙脫出來。」聖人的軀體緊張而扭曲，正準備掙脫桎梏；俘虜的肩膀則呈現放棄或精疲力盡地卜垂，沉入伏起的洪水中。它們的掙扎雖然痛苦，但卻活靈活現，同時喚醒了誕生和死亡的意象。它們同時是物質和精神的俘虜。

　　身為畫家而非雕刻家的瓦沙利，在這般直接的手法中看出極簡明的技巧，「教導其他雕刻家如何無誤地從大理石中雕刻雕像，總是能明智地移除石頭，永遠準備好往後站一步，並在必要時改變方向。」現代石雕家彼得‧拉克維比瓦沙利瞭解雕刻藝術，認為米開朗基羅製作這些未完成作品的手

法，既不安全也不容易：這是「粗雕雕像棘手且困難的技巧，對那個時期和對米開朗基羅自己而言都非比尋常……它是啓發性的過程，而非實用過程。」那絕非是瓦沙利所想像的安全策略，它是種躍入未知石塊中的境界。米開朗基羅不僅僅是設計和執行，他也更進一步探索這種技巧，完全符合他詩歌中尋找潛藏在石頭中的概念的比喻。

任何一個上過人體素描課的人來說，應該都很熟悉這種差異：有些學生會小心翼翼地畫出外形的草圖，確定比例正確，然後才進行塑型和細部描繪。他們的繪畫在素描本上顯得完美無缺，但看起來往往很死板、僵硬。另一些人則從一個點開始盡情繪製，邊畫邊修改細節。他們的肖像常常在紙張上顯得生氣蓬勃，儘管比例不甚正確，卻富有生命力，好像會呼吸。

聖馬太正是如此反抗著石頭的監禁。站立不穩的甦醒的俘虜，若是掙脫石頭而單獨挺立，一定會往後倒。米開朗基羅讓〈阿特拉斯俘虜〉的頭部保持石塊的模樣，是因爲他沒有足夠的石頭好雕刻它嗎？他沒有爲現存於羅浮宮、兩個完成度較高的〈俘虜〉之一〈反抗的俘虜〉留出完整的右手臂，所以人們在拍攝它時，往往從左邊取景。

這很適合用來類比繪畫，因爲米開朗基羅的「啓發性」手法並非衍生自立體雕像，而是來自混合了二度與三度空間的浮雕雕刻。他在〈聖馬太〉和〈俘虜〉中回到他的源頭，也就是他年輕時期發現自己的雕刻天分的浮雕作品〈人馬怪物之戰〉。他也追溯到更遙遠的過去，即羅馬帝國時代的完美深浮雕技巧。羅馬人在像圖拉眞紀念柱這樣的傑作中的手法和他相同：依循連串平面、逐步雕進石頭中，留下粗糙的背景。這類手法早在一個人身上就見過復

興了：堪稱比薩文藝復興原型的偉大先驅者，尼科拉‧比薩諾，就是用這樣的手法來雕刻比薩洗禮堂的講道壇；後來，他的兒子喬凡尼採取一個平面接著一個平面的技巧來雕刻立體雕像。這個技法在下兩個世紀間逐漸退流行，直到米開朗基羅重新採用。所以，他不僅是個復古者，也是個革命家。

　　米開朗基羅遵守浮雕傳統，幾乎他所有的雕像都有個主要觀賞角度：正面、後面或側面——甚至當它們並未放在符合這類聚焦的適合地點時。只有一座他從未執行的〈赫拉克勒斯和卡可斯〉（Hercules and Cacus）雕像的小模型，和一個為尤里艾斯二世陵寢製作、後來卻放在佛羅倫斯維奇歐宮的〈勝利之神〉（Victory）的大理石雕像，提供了可能的多重觀賞角度。但是，米開朗基羅的後繼者卻將多重觀賞角度提升為正統手法，以流暢的三百六十度運動，代替他雕像中強烈情感凝聚的焦點。我們歡欣鼓舞地在詹波隆那²的〈掠奪薩賓婦女〉（Rape of the Sabines）、貝爾尼尼的〈戴芙妮與阿波羅〉（Daphne and Apollo），或卡諾瓦的〈邱比特與賽姬〉（Eros and Psyche）四周打轉，對它們流暢的動感回味無窮，但卻找不到像米開朗基羅的〈摩西〉或〈晨〉那種、只能正對著臉部的單一觀賞角度。

　　到了十八世紀，科技為這類啟發性手法敲起了喪鐘。當時，法國發明了定位器（或者，如卡拉拉的工作坊所稱呼的il punti，「打點機」），這機器使得複製更為精確，模型的地位也更形重要。從前，雕刻家使用測徑器和鉛錘線來轉換尺寸，在大型測量中還得仔細計算數據。而「打點機」在義大利被迅速採用並改良，使得雕刻家不需要再做推估。這個「機器」銜接在一個T型

框架上，擺在石膏模型鑽的三個洞間，還有要雕刻的石塊上：一個多關節的手臂記錄一個模型或藝術原作上某點的精確位置和深度，藉由滑動的關節，雕刻家（或複製者）能不斷地放下打點機，並在石頭的相同地點精確雕刻。轉換足夠的點，你就能得到一個粗糙但正確的複製。調整你所要轉換的每個點之間的距離，便能將模型伸展成任何尺寸。打點機的使用方式，其實就像個三度空間的比例繪圖儀。這個過程倒並不完全仰賴機械；雕刻家仍然得填補細節和完成塑型，表達細微的差別與表現技巧，羅伯特‧葛夫稱之為「點與點之間的音樂。」但它確實對組織化的生產有推波助瀾的功效。雕刻家現在可以將他們的小模型送到卡拉拉或彼得拉桑塔的工作坊，然後將它轉換到大理石上。他們可以不碰一根鑿子，就雕刻出石頭雕像。這讓專做複製的藝術家們生意興隆，大理石工藝的產量和品質更為提升，造成雕像氾濫——寧芙和聖母像，半身胸像和米開朗基羅〈聖殤〉的複製品充斥在全球的教堂、花園和大廳中。這些引發了現代主義派的反彈，對學院傳統和大理石本身感到厭煩的輕蔑，並如飢似渴地追求直接與個人的表達方式。

從那個角度來看，米開朗基羅的〈俘虜〉和其他「未完成」雕像，已流露早熟的現代精神，和蘇丁[3]與波拉克[4]的繪畫一樣直接而充滿個人風格。而且，比如，不若描繪大象或小孩那般瀟灑奔放的繪畫筆法，我們無法輕易地駁斥這些「未完成」的精力為藝術家的怠慢懶惰。在〈聖馬太〉，甚至在〈阿特拉斯俘虜〉和〈甦醒的俘虜〉中更是如此，米開朗基羅花了不少功夫保留下包裹痛苦肖像的石頭子宮。就某種程度而言，在界定正面觀賞角度之後，敲除殘餘石塊和繼續雕刻立體雕像，會是比較容易的事，但他卻持續以更大

的努力雕刻進石頭中。他並不想打破石頭的形狀，將它削減爲流線型的人類輪廓。他看出他作品散發的震撼力部分，其實是來自於他未移除的石頭。

不論他的意圖爲何，外在條件和他自己的超級野心，都不允許他完成許多他已動手處理的作品——這樣的作品數量高達三分之二——甚至連多花點時間在他最珍愛的大理石上都不可得。在他於一五○四年完成〈大衛〉後，另一個愛國藝術計畫召喚著他，這次是繪畫，而非石頭，而他熱切又憂慮地面對這個媒介。

在面對眾多外國勢力的威脅下，佛羅倫斯共和國廢除了更動頻繁的政府體制，這原本是爲了防範獨裁政治，因此執政官的任期只限兩個月；如今他們遴選皮耶洛‧索德里尼爲終生執政官。索德里尼除了穩重、誠實、外交經驗豐富和備受尊崇之外，還在恐懼王朝政治的佛羅倫斯擁有一項傑出的資格：他膝下猶虛，因此不能將權位傳給任何後代。但是，隨著後來局勢的轉變，他也根本不可能有此機會。

根據梅迪奇家族的政治顧問瓦沙利筆下廣爲流傳（或是捏造）的一則軼事，索德里尼在編年史中是個絮絮不休的笨蛋。故事是說，執政官對幾乎完成的〈大衛〉感到滿意，但覺得它的鼻子太厚。米開朗基羅在確定從索德里尼站的位置無法看見鼻子後，偷偷舀起了一些大理石灰，在假裝鑿擊石頭時讓灰紛紛落下。「這樣好多了，」索德里尼說，儘管雕像並沒有任何改變。「你賦予它生命。」米開朗基羅對著自己微笑，「而同情那些自以爲瞭解、卻不知道自己在說什麼的人。」但米開朗基羅對於愚人，或至少對於受過教育

的愚人，可沒抱持多大的同情心。索德里尼也絕非藝術的門外漢。如果他的運氣好些，或他交付給米開朗基羅的工程沒被打斷的話，他極有可能可以以贊助者的身分留名千古，與尤里艾斯二世和羅倫佐‧梅迪奇齊名。

　　一五〇四年，索德里尼和他的顧問馬基維利仍在奮力提升市民精神，向世界展現一個強大的佛羅倫斯。他們再次轉向米開朗基羅。索德里尼和領主已委任當時最著名的畫家達文西，在寬廣的市政會議大廳畫幅巨大的濕壁畫。然後索德里尼想到另一個不錯的點子：請米開朗基羅在議員和執政官座位後面空下的一半長牆上作畫。將達文西誘引回來本身就是個妙計，這位佛羅倫斯之子先前在米蘭為斯佛薩獨裁者服務。而讓達文西和米開朗基羅為愛國主題競爭，則是個更加絕妙的點子。就像知識淵博的馬基維利可能領悟到的，這是場哲學兼藝術的競爭。直到今日，米開朗基羅與達文西仍代表著界定西方藝術的兩個極端，在哲學中則分別體現柏拉圖和亞里斯多德的理論。米開朗基羅熱衷於新柏拉圖主義，是個徹頭徹尾的理想主義者，在石頭與鑿子的辯證中追求基本形式。雖然拉斐爾在〈雅典學校〉（The School of Athens）中將達文西畫為柏拉圖，但他其實是雕塑藝術中的亞里斯多德：這位博學的自然哲學家透過觀察和白堊與畫筆的演繹來瞭解自然。

　　雖然索德里尼是米開朗基羅忠心的朋友，但在推動這場競爭上，他則顯得無情而狡詐。每位藝術家都將繪製一幅佛羅倫斯軍事史上的勝利插曲，而相似點也僅止於此。達文西選了安佳里（Anghiari）之戰：此戰中，佛羅倫斯驅逐了米蘭傭兵——幾乎就在一個世紀前，保羅‧烏切羅於三幅〈聖羅馬諾的戰役〉（Battle of San Romano）中所展現的尺度已無人能出其右，直到達

文西畫出極致的憤怒張力，以及人與馬的激烈喧囂，才算超越了前人。不像保羅，達文西運用暈染的繪畫技巧來呈現實際氛圍：戰役的灰塵漫天、激昂與騷亂。他對暴力和混亂一直有種迷戀，這點可從他的繪畫和筆記本中看出。他雖然厭惡戰爭，卻極少在繪畫中抒發此點。

米開朗基羅則選擇了和〈大衛〉相同的非傳統敘事手法。他捨棄繪製戰爭進行或隨後的勝利場面，決心捕捉戰前的預期心理以及矢箭漫天飛舞前的緊張氛圍。他描繪佛羅倫斯軍隊脫掉長褲——在奔流到比薩和海洋的神聖亞諾河中休憩，而比薩的英國傭兵（在畫外）此時正展開突襲，卡辛那之戰於焉展開。強壯的佛羅倫斯士兵急忙抓起他們的衣服，彷彿在峽谷中嬉耍的情人被逮個正著，衝起來要保衛他們的城市。

如此一來，米開朗基羅就能發揮他最擅長的優點，也就是男性裸者，而且理由很充分：他沒有必要像一般畫家那樣讓赤裸的神祇和賽特斯[5]入鏡。他不必直接呈現戰役，就能點出戰爭的戲劇性和危險性。雖然許多論者指出，他扭曲的肖像和誇張的姿態所呈現的「暴力」形象，但米開朗基羅其實是在迴避描繪文藝復興藝術從一開始就沾染上的、在下個世紀演變成瘋狂時尚的明顯暴力風格。他沒有讓大衛提著歌利亞[6]的頭，他描繪茱狄絲後來的勝利，而非砍殺荷洛分內斯的場景。在他的〈聖殤〉系列中，耶穌的傷口也幾乎看不見。他也沒有塑造過遭到鞭打的基督、怒髮衝冠的聖賽巴斯丁[7]，和其他廣受歡迎、代表神聖痛苦的肖像。

與此同時，他還能傳遞一個特殊而及時的訊息：當時的佛羅倫斯正準備和宿敵比薩攤牌。他的〈卡辛那之戰〉明白地為馬基維利想建立的市民民兵

背書，並警告自鳴得意的危險。如果他有機會完成這幅畫的話，必然能達到
這些目的。

　　米開朗基羅和達文西所遺留下來的設計草圖讓我們深感惋惜。如果藝術
家們沒有毀約的話，這兩位十六世紀的巨匠將會激發出什麼樣的火花？達文
西這位一流的藝術─科學家對濕壁畫的嚴謹和限制沒有耐心，也常因技巧上
的實驗而毀壞自己的傑作；他源源不絕的發明才能差點使他在米蘭的〈最後
晚餐〉（Last Supper）毀於一旦。他的〈安佳里之戰〉是幅佳作，但其所採用
實驗性的媒介：油和蠟，則誤讀了普林尼反對在牆壁上用蠟作畫的警告。當
畫遲遲未乾、也許是背後的牆壁太過潮濕時，達文西竟然用火罐加熱，好讓
它乾得快一點。結果這成了場災難：畫的上方被嚴重燻黑，下方則融化，蠟
流下來。幾十年後，在佛羅倫斯科西莫‧梅迪奇公爵的指示下，瓦沙利在達
文西損壞的傑作上畫上誇張但技巧精湛的濕壁畫。這個行動很簡便地抹消了
共和國設計的最後痕跡。

　　米開朗基羅只在設計草圖上創新，所採用的技巧其實相當安全。他的進
度只到為牆壁畫了張巨大的草圖，然後就被教宗尤里艾斯二世傳喚至羅馬，
接下一項讓他苦惱了四十年之久的委任工作。但那張草圖又提升了他早已名
聞遐邇的聲譽。瓦沙利的故事是這麼說的（康狄夫可能受到米開朗基羅的慫
恿，將這個故事告訴了瓦沙利），米開朗基羅完成設計稿，是為了將它當成展
示樣品。結果相當轟動：它高掛在市政會議的教宗廳內，成為揮舞著木炭
筆、從四面八方慕名而來的朝聖者的聖地。它是十六世紀早期畫家流連忘返
的地方，來的許多人裡包括了拉斐爾、安德烈‧薩托（Andre del Sarto）、賈

科波‧蓬多莫[8]、利多佛‧吉爾蘭達（Ridolfo Ghirlandaio）、羅索‧菲倫蒂諾[9]和巴西歐‧班迪內利[10]，他們來此致上敬意，並描摩肖像。瓦沙利聲稱，那些肖像就連「米開朗基羅自己，或其他人的手」也無法超越。

不幸的是，我們對〈卡辛那之戰〉的瞭解，大部分是透過米開朗基羅的朋友，亞里斯多提（巴斯提諾）‧桑加羅（Aristotile〔Bastino〕 da Sangallo）對其中段部分僵硬和過分裝飾的複製畫。亞里斯多提的版本似乎是個雕琢過度、過分延伸的解剖學練習：一群激動的肖像呈現不甚和諧的戲劇張力。據說達文西曾經以一個狀似真誠的告誡來抨擊米開朗基羅，從這複製畫看起來此事不假：「喔，注重解剖學的畫家，你要小心，若骨頭、肌腱和肌肉的描繪過於尖銳的話，你就無法展現裸者的情感，於是變成一個呆板的畫家。」

儘管如此，米開朗基羅親手繪製的幾張草圖，提供了與亞里斯多提那遲鈍的藝術表達一個強烈的對比，並略略暗示了為何那些草圖會如此震懾米開朗基羅的同輩人物。它們的肖像親密、活潑生動，而且表情非常豐富：那是最極致的雕刻。說起來，〈卡辛那之戰〉的設計，似乎確實是源自中楣雕刻和他自己的〈人馬怪物之戰〉，而非來自繪畫傳統。一如他的雕像，他對景觀著墨甚少：它的肖像所站立的岩石山崖根本不像亞諾河的蒼鬱河岸；它展現出的是米開朗基羅雕像基座那堅硬岩石的大型版本。也許，當他發現不用將這個雕刻概念轉變成自己不熟悉的繪畫媒介時，是鬆了一大口氣的。

文藝復興的老格言說，「比較總是醜陋的。」但在文藝復興盛期，人們執著於比較（paragoini，當時用的是這個字），顯而易見的是，英文的「典範」

（paragon）一詞，意味著理想範例或傑出模範，與「比較」源自同一個字根。競爭是優秀之母，而文藝復興時代對優異表現的讚美則更甚於其他。

　　米開朗基羅假裝不在乎，無疑地也嘗試跳脫出這種比較。但他也跟他的敵手一樣執念於此。比如，他試圖趕上或超越古代大師的水準，也同意在達文西的地盤上與他展開對決。在他的信件，還有康狄夫和瓦沙利的傳記中，他都表現出對教宗建築師多拿托・布拉曼帖[11]和其弟子拉斐爾的輕蔑，因為他們在超越、糟蹋和削弱真正的大師上，似乎做了過多無情（無疑也是無用）的努力。「拉斐爾有〔嫉妒我的〕好理由，」米開朗基羅在這位藝術家於二十二年後英年早逝時暴躁地寫道，「因為他的藝術都源自於我。」他對同時代的雕刻家們倒沒有如此苛刻，也許是因為他知道他沒有真正的敵手。但他對在他成長過程中具有影響力的往昔大師也未謹慎發言：他有次曾告訴康狄夫，多那太羅的作品超越任何批評，除了它缺乏完成度外，因此，欣賞他的作品最好是遠觀，而不可褻玩。「未完成」的大師竟然會說出這種話，著實令人納悶，而且並不是真的恰當或公平；多那太羅的許多雕像，原本就是要放在佛羅倫斯大教堂的高處觀賞的。

　　達文西並不打算費心假裝避開這醜陋的比較：他的《繪畫論》（*Treatise on Painting*）中充斥著比較。他總是推崇繪畫，認為它的地位遠勝於雕刻。他最知名的反對雕刻短文，呈現了其獨特、神經質的一面：他認為雕刻工作很骯髒。「畫家在作品前舒適地坐著，穿著優雅，提起一支輕輕的毛刷，沾上可愛的色彩，」這位溫文儒雅、謙恭有禮的畫家寫道。他的家「非常乾淨，充滿著可愛的畫作。他常有音樂相伴，或是有人在旁朗誦各種優美的文學作

品，那聽來令人心曠神怡，沒有鎚子和其他噪音的干擾或分心。」這些全是爲了幫助引出作爲所有藝術和科學根基的繪畫的「心靈勞動」；在達文西的時代，藝術和科學仍屬同一範疇。

反之，雕刻家的勞動野蠻而粗俗：「他用手臂勞動，拼命槌擊，取走將雕像密封其中的多餘大理石或石塊。這是一成不變的單調運動，往往伴隨著大量的汗水，與灰塵結合後成爲泥濘；他的臉糊著麵粉似的大理石粉末，使他看起來像個麵包師傅，臉上還沾滿了小碎屑，彷彿置身於暴風雪中；他的家髒兮兮，滿是碎屑和石頭灰塵。」話中顯然盡是對米開朗基羅的嘲諷。他是當代最著名的雕刻家，以其粗野和吝嗇聞名；傳說，他和他汗如雨下的助手因粗野的勞動而精疲力盡，四個人一起攤在一張床上休息，簡直像馴馬圍場裡的牲畜。

這個惡意的侮辱，似乎是在回敬來自米開朗基羅同樣惡意的侮辱。米開朗基羅堅持他只是位雕刻家，在完成西斯汀天篷壁畫的十四年後，他仍堅持在自己信件的末尾署名「雕刻家米開朗基羅」；值此之際，達文西則宣稱他是所有藝術的大師。「我可以用大理石、青銅或陶土雕刻，」他寫信給米蘭公爵，尋求工作。但他的雕刻職涯甚至比米開朗基羅的還要乖舛。他的傑作將是一個前所未見的青銅巨像，以紀念死去的法蘭塞斯哥·斯佛薩一世公爵（Duke Francesco Sforza I）。但後來法國入侵、推翻了斯佛薩家族，達文西於是回到佛羅倫斯。法國士兵快活地用他巨大的陶土模型馬練習打靶。米開朗基羅也沒有放過達文西。一位同代人記載著，有天，幾位紳士在佛羅倫斯斯皮尼宮（Palazzo Spini）閒晃，「爭辯著但丁的一段文章」，此時，達文西和

米開朗基羅都剛巧經過。但丁的書迷大聲歡迎達文西，並詢問他的意見。「米開朗基羅會解釋給你們聽，」達文西說，試圖逃跑。米開朗基羅認為達文西在嘲笑他，反唇相譏，「你自己來解釋：你設計了一匹要用青銅鑄造的馬，但卻沒有鑄造它，還可恥地棄之不顧。」難怪達文西在「聽過他的話後，臉色通紅地離開」，從此對雕刻家心懷怨恨。

達文西對雕刻藝術還有一項較為嚴厲的批評：雕像不真的是雕刻家的作品，它是由「自然和人類的兩隻手共同創造的，但多半是靠自然的手。」這般字眼會出自一位頌揚觀察自然並推崇繪畫、認為繪畫是呈現完美觀察的藝術—科學家之口，實在令人詫異。但對達文西而言，繪畫和研究是主宰自然的方式，而不是與它合作。

今天，許多藝術家都不做此想。他們接受、甚至追求意外的發現，呈現他們的創造素材並探索其內在特質，而非試圖將它們轉變成迥異的事物：例如達文西將油和礦物顏料轉變成〈蒙娜麗莎〉（Mona Lisa）。一位藝術家安迪·哥德斯沃斯（Andy Goldsworthy）用樹葉、樹枝、冰柱、土壤和其他土地上的東西，塑造莊嚴崇高但轉瞬即逝的雕像。他稱呼他的一個系列作品為〈與自然的合作〉（A Collaboration with Nature）。

米開朗基羅像他當代或後代的一些藝術家般，對山丘、山谷和樹木沒有多大興趣。當達文西和其他當代畫家用細部描繪的景觀來襯托他們的主題時，他所追尋的則是風行於前幾個世紀的極簡主義（minimalism）。他的景觀很基本，幾乎不存在，上演人類戲劇的光禿舞台才是他念茲在茲的關懷重點：岩層在纖細畫中讓人聯想到卡拉拉的採石場。甚至他的伊甸園也呈現相

同的枯萎景觀：一棵枯萎、挺立的樹，而非殘株。在早期的〈聖家族與襁褓中的施洗者約翰〉中，他的確在遠方畫上了基本的傳統景觀，但在中景部分，則是他特有的年輕裸者懶洋洋地躺臥，看起來就像採石場的礦坑。

雖然如此，米開朗基羅應該能瞭解哥德斯沃斯所欲呈現的藝術概念。他描述他的作品是與最具體形式的自然合作，即潛藏著概念的石頭；他的合作對象絕非一個抽象的「自然」。這個概念根植於新柏拉圖主義，支撐他對雕刻的捍衛，一如達文西對它所做的攻擊。

這場辯論並沒有隨著達文西於一五一九年去世而落幕；它持續了好幾十年，變成文藝復興知識分子的執念。一五四七年，人文主義學者貝內得托‧瓦奇就兩種藝術的價值，觀察當時優秀的畫家和雕刻家。絲毫不令人意外的，雕刻家稱頌雕刻，畫家則輕蔑它。一位叫做賈科波‧篷多莫的畫家向雕刻致敬，認為它是個「高貴和永恆」的藝術，但他隨後還是呼應了達文西：「對這個永恆的特質而言，雕刻受惠於卡拉拉的採石場，遠勝於藝術家本身的技巧。偉大的大師在那裡找到大理石，而大理石對他們的榮耀、名聲和榮譽所做出的貢獻，是遠超過技巧本身的。」

米開朗基羅現在已高齡七十七歲，顯然對這類辯論感到疲憊，但他仍不肯讓步。他記述說，他一直相信「繪畫愈接近浮雕，就表示畫得愈好，而浮雕愈接近繪畫，則表示作品愈差」，而「雕刻是繪畫之燈，它跟繪畫的關係就像太陽與月亮。」但他在此並不是指所有的雕刻：「我所指的雕刻是以取走的方式完成的雕像；用增添方式完成的雕刻和繪畫差不了多少。」只有雕刻值得稱頌，而即使是在石頭中修補錯誤，都會損及這個原則。

米開朗基羅隨後向瓦奇致敬，並呼籲停戰：「我現在讀過你的論文，你用哲學術語說，有相同目的的事物是相同的，我也改變了我的心意……雕刻和繪畫源自相同的智力活動，這點應已足夠，因此，它們應該能取得和解，並將這些爭論拋諸腦後。」但事實上，這是指桑罵槐的讓步：他宣稱，如果「絕佳的判斷力必須超越更大的困難、障礙和辛勞時，卻無法產生更好的結果的話」，兩種藝術才能取得平等地位。既然雕刻顯然需要付出比繪畫更大的辛勞、克服更大的障礙，因此，它理所當然是更為高超的藝術。他刻薄地下結論說，「如果寫文章說繪畫比雕刻高貴的傢伙」——想到達文西了嗎——「對他所寫的其他東西沒什麼瞭解的話，那我的女僕可以寫得比他更好。」雕刻和繪畫也許可以達成和解，但藝術家們的爭執則會永遠持續下去。

譯注

1 庇護三世（Pius III）：一四四〇至一五〇三年。登基不久後即去世。

2 詹波隆那（Giampologna）：一五二九至一六〇八年。文藝復興晚期矯飾主義風格雕刻家。

3 蘇丁（Soutine）：一八九三至一九四三年。俄國表現主義派畫家。

4 波拉克（Pollock）：一九一二至一九五六年。美國抽象表現主義派畫家。

5 賽特斯（satyr）：希臘神話中森林之神，好色，性好嬉戲。

6 歌利亞（Goliath）：《聖經》中為大衛所殺的巨人。

7 聖賽巴斯丁（Saint Sebastian）：為羅馬軍官，在二八八年殉教。

8 賈科波·篷多莫（Jacopo da Pontormo）：一四九四至一五五七年。義大利矯飾派畫家。

9 羅索·菲倫蒂諾（Rosso Fiorentino）：一四九四至一五四〇年。義大利佛羅倫斯派畫家。

10 巴西歐·班迪內利（Baccio Bandinelli）：一四九三至一五六〇年。義大利矯飾派雕刻家，作品深受米開朗基羅影響。

11 多拿托·布拉曼帖（Donato Bramante）：一四四四至一五一四年。義大利建築師，以設計聖彼得大教堂而聞名。

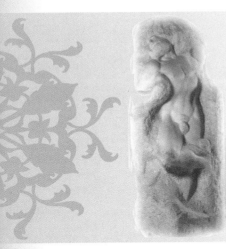

第*8*章
夢想之墓

我是藏在活生生的石頭中那冰冷死硬的石頭

偽裝成一位會思考、哭泣和寫作的男人

————法蘭西斯哥・佩脫拉克（Francesco Petrach），抒情詩一二九

　　教宗尤里艾斯二世對藝術的贊助和其餘事務上都擁有極大野心。米開朗基羅〈聖母悼子〉的榮耀在羅馬迴盪不已，而他新近的雕塑〈大衛〉，名聲也已傳播到羅馬，因此，尤里艾斯會在一五〇五年年初傳喚這位嶄露頭角的巨星是可以理解的。因此〈卡辛那之戰〉的濕壁畫工程不得不中斷，再也沒繼續下去——至少常聽到的是如此。但人們很少探索這件事背後的政治糾葛，在這之中我們發現一個暗藏玄機的問題：反共和國機制是否導致達文西和米開朗基羅放棄佛羅倫斯大議會廳堂的壁畫，並造成這些痕跡最後被毀滅掉？

　　索德里尼政府想利用濕壁畫來激勵人心，並幫助脆弱的共和國取得合法

地位。但強有力的敵人正聚集力量攻打它和迫使其執政官下台——敵人不只是外國勢力和地區宿仇，還有許多佛羅倫斯的貴族。索德里尼是最古老的貴族後裔，但他拒絕當他們的工具。反之，他追求菁英階級和大眾黨派之間的利益平衡，以提高稅收和民兵取代不牢靠的傭兵以鞏固共和國的安全。而民兵是馬基維利的遠大理想，可是這些手段使他的大公們戒心大起，他們將他視爲階級背叛者，並痛恨大議會這個民主化機構。

在這些失望的貴族中，有三位有權有勢的銀行家堂兄弟，賈科波、阿拉曼諾（Alamanno）和古利安諾・薩維亞提（Guiliano Salviati）。賈科波非常富有，娶了羅倫佐・梅迪奇的女兒，因此未來將成爲教宗利奧十世的妹婿。（他是米開朗基羅忠誠的友人，在雕刻家爲教宗利奧所建的巨大且命運多舛的聖羅倫佐教堂計畫中，他扮演了重要角色）阿拉曼諾在佛羅倫斯的政治和文化生活中特別活躍；馬基維利將一本書獻給他，在他死後，歷史學家弗朗西斯科・奎齊亞迪尼（Francesco Guicciardini，他的女婿）¹稱頌他是「城市中最優秀的人，無與倫比。」阿拉曼諾和賈科波協助索德里尼選上執政官，阿拉曼諾在政府獲得重大勝利後——也就是重新征服比薩——扮演重要角色。但索德里尼變得愈來愈不安，因爲共和國政府的平民主義者轉向，並和支持梅迪奇的死硬派產生共識，死硬派人士想要瓦解共和政府。奎齊亞迪尼哀嘆道，他的父親反對他娶阿拉曼諾的女兒，因爲阿拉曼諾「極力反對執政官，並加入叛亂的行列」，因此，僵化敵對的情勢似乎不可免。

當攤牌時刻步步逼近時，米開朗基羅似乎在不知不覺中成爲富有銀行家和新平民政府首腦兩造敵對者之間的棋子。身爲佛羅倫斯首屈一指的藝術

家，他在政府爭取市內民心和外界尊敬的爭奪戰上，是個價值連城的武器。失去他將意味著索德里尼想要委任他的〈卡辛那之戰〉、青銅〈大衛〉和其他工作計畫化為幻影。雖然此點長期以來遭受忽略，但阿拉曼諾‧薩維亞提為米開朗基羅爭取教宗委任的工作上，也許扮演了樞紐角色，他讓米開朗基羅前往羅馬，進而破壞了索德里尼的計畫。

但這連串事件中的一個環節早為人所知：吉利亞諾‧建築師桑加羅是米開朗基羅的老朋友和良師，他為未來的教宗尤里艾斯服務多年——即古利亞諾‧羅維雷，為文科利（Vincoli）聖皮耶洛的樞機主教。一五○三年，當尤里艾斯登基成為教宗時，吉利亞諾去親吻他的腳丫，他的老顧客將他扶起來，指派他為梵諦岡建築總監。自此之後，米開朗基羅在教宗的宮廷內總算有個重要的朋友。大家一致認為是吉利亞諾‧桑加羅請尤里艾斯委任米開朗基羅來設計他的陵寢；尤里艾斯（也是義大利最優秀的藝術家和工藝匠）因為幫了佛羅倫斯的老同事搶到委任工作而聞名，他把整個佛羅倫斯藝術社區的人吸引到羅馬。但有權威人士指出，阿拉曼諾‧薩維亞提才是真正鼓勵教宗雇用米開朗基羅的人。薩維亞提的確有動機，也有機會；他至少從一四九二年起便認識桑加羅，當時，他和他的堂兄弟資助桑加羅設計的建築計畫。他在促進米開朗基羅和教宗完成交易上所扮演的角色遠大於銀行家——不僅轉換資金，還改變效忠對象。

從薩維亞提的檔案紀錄中我們發現，在一五○五年二月二十五日，佛羅倫斯薩維亞提從銀行匯出一百佛羅倫斯金幣和一筆非常優渥的旅行津貼給米開朗基羅，他那時已經是梵諦岡財務大臣法蘭賽斯哥‧阿利多西（Francesco

Alidosi）樞機主教的助手，這也是米開朗基羅從一位教宗那所收到的第一筆錢。三天後，他收到共和國的最後一筆款項，總共是四十佛羅倫斯金幣，為〈卡辛那之戰〉草圖的最後一筆款項。四月二十八日，阿利多西樞機主教送給阿拉曼諾‧薩維亞提一張一千達克特的支票，那是用來支付給米開朗基羅「為教宗陛下設計墳墓」的「部分款項」。阿利多西送出支票後，收到許多來自薩維亞提的信件，薩維亞提在信中保證米開朗基羅是個「非常可靠的人」，並宣稱「因為這個理由，沒有必要向他索取保證金」，阿利多西於是回信說：「多虧你代表米開朗基羅做出保證，教宗非常安心。」雖然薩維亞提沒有明確委託米開朗基羅和教宗簽約，但他冒著風險當米開朗基羅的保證人。這種做法很不尋常，阿拉曼諾‧薩維亞提在這個計畫中確實冒了很大的風險。幸運的是，他沒有機會看到這些風險的發展：他在陵寢計畫歷經波折前便過世。

米開朗基羅抵達羅馬，旋即陷入一連串的紛亂中：即使以文藝復興的標準來看，尤里艾斯頭兩年的政績都算不同凡響。傳記家和小說家最愛拿他和米開朗基羅的相似處做文章。就像米開朗基羅那樣，尤里艾斯教宗是個精力異常充沛、非常果斷的人，他出身卑微——他的祖父和父親是漁夫——雖然大部分是靠著裙帶關係往上爬，他還是取得傑出非凡的成就。他那位更為卓越的叔叔教宗西克斯圖斯四世（Sixtus IV[2]，西斯汀教堂的就以他的名命名）封了尤里艾斯和其他五個兒子及姪子成為樞機主教。尤里艾斯在某些方面像他的叔叔西克斯圖斯，不像米開朗基羅，例如對食物、酒、女人（至少在年輕時代是如此，他最後死於梅毒，有三個女兒）、年輕男孩（他的敵人如此宣

稱）、藝術和自己的紀念碑都有絕大的胃口。眾人恐懼他的脾氣暴躁更勝於米開朗基羅的乖戾無常；他老是帶著一根棍子，到處敲打惹惱他的畫家、樞機主教和馬屁精。

從拉斐爾的名畫中，我們很難想像尤里艾斯的這類特質：他在畫中是個骨架粗大但疲憊萬分的老人，有著凹陷的雙頰，憂慮而泛著水光的雙眼似乎在沉思一生的悲傷。尤里艾斯在畫中那把稀疏的白鬍子（他是在最後幾年才留了這把鬍子）加強傷感脆弱的印象，但在現實中又是另一個完全不同的故事。聖彼得也許留了落腮鬍，但他的後繼者都沒留，當尤里艾斯留鬍子時，他其實是顛覆了千年的傳統。在五○三年左右，教會下令不准神職人員留長髮或鬍子，而刮鬍子還是留鬍子哪樣比較神聖，成為長期爭論的引火點，最後演變成宗派分裂。羅馬教宗將鬍子刮乾淨，而東方的宗主教則留有一把鬍鬚。一一一九年，土魯斯議會威脅要將「像俗人一般留長髮和鬍鬚」的神職人員逐出教會。但對尤里艾斯這位教宗戰士來說，虔誠的傳統在迫切理想的壓力下黯然失色，他急於從外國君主手中解放義大利，以及重新征服脫離教宗管轄的波隆納和其他省分。因此，他舉起劍，放下刮鬍刀，發誓把所有的侵略者和佔領者趕出半島前，不再刮鬍子。

這位在十六世紀早期於義大利投下如此深長陰影的教宗，試圖影響往後數個世紀，而選用大理石來當作媒介，是非常理所當然的事。尤里艾斯後來強迫米開朗基羅鑄造一座他的青銅巨像，雕像威風凜凜，紀念他征服波隆納的事蹟。但青銅紀念碑很容易成為反覆無常和戰爭的獵物——它很容易被融

化，拿來鑄造成鐘或大砲和其他有用的東西，就像後來堅毅不屈的波隆納人對待尤里艾斯那樣。

反之，大理石至少能傳達某些永恆的希望，是種不朽的象徵。幾乎每種信仰和意識型態的闡述者都選擇以大理石來興建神聖或世俗神廟。它代表了貴族和神權政體、民主政治和金權政治，聖彼得大教堂和古典異教徒信仰的石頭。它是興建帕德嫩神殿、泰姬瑪哈陵，和美國華府的石頭，它也是希臘奇蹟、義大利文藝復興和新古典主義復興的奠定基石。紀念碑除非是以大理石打造而成，否則不能算是個紀念碑。以大理石雕刻國家英雄——如林肯和傑佛遜，大衛和凱撒——會有神聖的尊嚴。大理石冰冷的純潔特質更讓色情藝術取得正當地位，即使是在清教徒時代也是如此：古代、巴洛克時代和維多莉亞新古典主義復興那些無數疲倦無力但神聖的裸者可資見證，用木頭或陶土絕對無法達到這個效果。這些大理石雕像同時散發貞潔和性感的氛圍。

無庸贅言，大理石象徵奢華、權勢和輝煌氣派——在建築、藝術、裝飾，甚至都市計畫中都是如此。每種政治體制的形式都在大理石中尋找合法性，尤其是用卡拉拉大理石，它能修飾各種撼動人心的結構，並為它增添光彩。郵輪和曼哈頓閣樓、雜亂延伸的沙烏地清真寺、超大的海珊半身胸像、聖彼得大教堂、尼古拉沙皇的私人神廟、曼谷百年的雲石寺（Wat Benchamabophit，第五國王的廟宇）、倫敦的新斯里史旺敏拿拉楊神廟（Shri Swaminarayan Temple）[3]、科威特埃米爾（emir）[4] 和加彭共和國以石油致富的總統豪華宮殿、亞馬遜歌劇院、美國國家美術館、芝加哥阿莫科大樓和柬埔寨暹拉格蘭飯店，都用閃耀的卡拉拉大理石做為建材，炫耀它們的壯麗輝煌

和建築師意欲不朽的野心。摩洛哥的中古蘇丹拿一磅磅珍貴的棗糖做生意，購買卡拉拉大理石鑲嵌他們的宮殿和噴泉。法國國王試圖取得它的專賣權；直到法國大革命前，皇室一直擁有白色大理石的專營特權，而且只有在特別准許之下，才能進口使用。拿破崙在興建紀念碑和使用大理石上更是不餘遺力；阿普安採石場對他來說如此珍貴，為了管理，他把自己的妹妹伊萊莎封為卡拉拉公主。

墨索里尼決心重新捕捉羅馬的輝煌榮耀，像其他暴君般熱切地尋求大理石。他建立了一座「新羅馬」（但在戰爭被奪走了），也就是羅馬世界博覽會，簡稱EUR，那是個光輝燦爛但卻氣氛陰鬱的大理石城市，他以此象徵法西斯主義的理想，並在一九四二年主辦世界博覽會。在博覽會的墨索里尼法院，現在稱做義大利法院，他興建了一座大理石體育場，周遭環繞了六十座新古典主義風格的運動家雕像。廣場中最引人注目的是一塊堅硬的方尖石碑，它是從一塊五十六呎、三百噸重、於一九二六年在方斯蒂克里蒂上方的卡邦內拉採石場開採而來的石頭裁製而成。那是在至今開採過最大塊的石頭。即使在今天，儘管當地人抱著深沉的反法西斯情感，他們還是以敬畏和驕傲相互混合的心情，將它稱做「il monolito」，意味著巨型獨石。鐵路、卡車或其他有車軸的車都無法負荷它的沉重，於是它緩緩滑下山坡，穿越城市，抵達海港，工人用五十噸的木材做了一個保護棺，將它包起來，然後搬上從整棵樹幹鋸下來的滑橇，沿著一長串木頭滾筒拖行，木頭滾筒上還抹了好幾千磅的綠皂。數千公尺的鋼鐵纜線將它固定，之後讓它下降到道路上，剩餘的路程則由六十多隻牛拖行前進，牠們可是忍受了長期的痛苦。

在戰爭前夕，墨索里尼將兩座巨大雕像的工作委託給法斯托‧袂羅提（Fausto Melotti）[5]，這兩座巨像比〈大衛〉更高，更為龐大，而袂羅提是個抽象主義派雕刻家，但在一九三〇年代誤入歧途，投入社會寫實主義的法西斯陣營。兩座雕像都在卡拉拉的尼可麗工作坊打造，這工作坊在今日是該市最後一座古老且具歷史意義的工作坊。第一座男性英雄雕像早就送往羅馬。第二座雕像是〈哺育的母親〉（Alma Mater），一位二十呎高的女性威嚴高雅地挺直坐著，半身赤裸，衣幔像瀑布般蓋過她的雙腿，一個體型過小的學步孩童棲坐在她的膝蓋上。要把它送往羅馬時，不巧戰爭爆發了；戰爭期間它就坐在路邊，等戰爭結束後，顧客也對它興趣盡失。於是吉諾‧尼可麗將它撿回。今天，〈哺育的母親〉昂然挺立在工作坊忙碌的手工藝匠和大理石灰塵雲霧中，成為眾多被遺棄的卡拉拉雕像中最為壯觀的一座。

那些在山丘上等著被開採的大理石具有某種特質，激勵雕刻家、教宗和獨裁者產生宏偉的概念。尤里艾斯的陵寢是個浩大的工程，它促進一個更為龐大的計畫，也就是興建基督教世界中最大的教堂：聖彼得大教堂。但米開朗基羅最初的設計和首次尋找適合的大理石建材之旅——那次他在卡拉拉停留最久——所留下的記錄稀少得令人沮喪，只有他在旅程結束時和當地船家及鑿石工人簽訂的簡短合約，以及他在之後寫的一封信。那年沒有留下任何合約或墳墓的草圖；一五〇五年可說是米開朗基羅的隱晦之年。

我們從康狄夫和瓦沙利的記載中得知，陵寢原本的最初概念是個巨大的大理石墳墓，寬二十五呎，深四十呎。陵寢裡面有個橢圓形墓室，教宗的石

棺則放在中央。陵寢外面的第一層將呈現征服的全景，在今日看來，不免傳達施虐受虐狂的弦外之音。總共有八個拱形壁龕，每側有兩個，裡面放置穿著長袍、有雙翼且得意洋洋的勝利女神雕像，她們站在頹然倒下或畏縮蜷伏的男性裸者之上。這些壁龕的兩側是頭像方碑，它們是凸出牆面的半身胸像，兼具建築和裝飾功能，支撐著上方的飛簷；這個主題與死神特爾米努斯（Terminus）息息相關，而且非常適合陵寢。在一張留存至今的早期設計圖中，頭像方碑的頭部原本沒有鬍鬚，長相年輕，但四十年後，在終告完成但布局變小了的陵寢中，這些頭像有了鬍鬚，年邁而且古怪。這可能意味了米開朗基羅對這個計畫的態度改變了。

在頭像方碑下，壁龕旁邊是赤裸的俘虜（prigionieri），這個詞的譯法不一，有人譯為「囚犯」和「俘虜」，或譯為較不正確的「奴隸」，雖然這種譯法較能引發共鳴。它們在突出的基座上，痛苦地扭曲轉動身軀。康狄夫為米開朗基羅寫道，這些雕像代表文藝和雕塑藝術，「象徵所有的精湛技巧都是死亡的俘虜，教宗尤里艾斯也不例外，然而沒人像教宗一樣極力偏袒和培養它。」瓦沙利是科西莫一世（Cosimo I）[6]的宮廷藝術家，對暴君的特權比較司空見慣，因而提供了另一種毫無根據且不可信的解釋：這些俘虜代表「所有臣服在這位教宗之下的省分」，而其他無法辨識身份的雕像則象徵「獨創的藝術」，代表死亡囚犯，就像教宗所培養的文化。

在飛簷上方的結構角，落坐著四座更為巨大的雕像，由摩西、聖保羅，以及由女像柱所環繞並代表積極（很適合尤里艾斯）和沉思的兩座女性雕像。留存下來的描述中沒提及教宗本人的雕像，雖然似乎應該在上面立上一

座的：一位卡拉拉的鑿石工人在三年後向米開朗基羅報告說，教宗的石像已經粗雕完成。

不像羅馬隕落後的興建計畫，這整套計畫非常激進大膽，新奇到幾乎成爲異端。不同於教宗和其他著名的基督徒所用的牆壁墳墓和石棺，米開朗基羅的獨創結構不啻是個異教神廟，一座皇帝的墳墓，豎立在基督教世界的心臟地帶。戰士教宗鼓掌叫好。米開朗基羅同意在五年內完成陵寢，薪資是一萬達克特。這意味在開採大理石、結構設計和工程監督外，每年平均要雕刻八座雕像。甚至連他都無法如此快速雕塑大理石。這是他頭一次得聚集一個工作小組，並得分享他總是小心翼翼看守的創造工作。但米開朗基羅不是吉爾蘭達，放手分配工作絕不符合他的天性。

<p style="text-align:center">＊　　　＊　　　＊</p>

米開朗基羅仍然以閃電般的速度進行這項工作，就像他在靈感湧現時的表現。康狄夫記載說，尤里艾斯非常高興，立即派米開朗基羅去卡拉拉開採所需的大理石，並預先支付他一千達克特。一五○五年六月三十日，米開朗基羅離開佛羅倫斯後不到三個月，又返回家鄉，存入六百達克特。然後他趕往卡拉拉。米開朗基羅在十六世紀早期發現的卡拉拉，比現今等待自由獨立的雕刻家進駐的卡拉拉更爲狂野和原始。今天的卡利翁涅河兩旁有護牆、已疏浚，並且損壞不堪。河水裡全是鋸材場和塑材場所丟棄的大理石廢物和住家傾倒的垃圾，因此，水色時而白時而褐；而最靠近這條河的魚，則是大理石噴泉上的魚雕像。但在一五一四年，它仍是條洶湧的河流；卡拉拉的代理主教還爲「某個卡拉拉人在卡利翁涅河濫捕鱒魚」展開法律訴訟。

狂野的周遭環境和高山空氣影響了米開朗基羅。這段時間的記載留存下來的很少，但康狄夫在《米開朗基羅傳》中所記載的軼事最能激起迴響：

　　米開朗基羅和兩位助手，以及一匹馬，在山脈裡住了八個月之久，除了食物外，他沒別的必需品。某天，他從山上眺望岸邊一望無際的景觀，於是想到一個點子，要為在遙遠海上的水手雕塑一座連他們也看得到的巨像。此地的石頭很好雕刻，加上古人的先例，都鼓勵著他。這些古人留下他們粗雕的雕像，在米開朗基羅尋尋覓覓時也許就這麼巧地出現在某些適合的地點，他們雕刻也許只是為了要打發空虛，或其他緣由，反正這些雕像是他們作品的紀念碑。

　　瓦沙利附和以上的說法，他寫道，米開朗基羅「構想許多在採石場雕刻巨大雕像的絕妙點子，他想在那留下自己的紀念碑，就像古人做的那般。」

　　我們不清楚康狄夫和瓦沙利指的「古人」是誰。也許，米開朗基羅的靈感來自於查爾（Chare）[7] 著名的羅德島青銅巨像——世界七大奇蹟之一——或是芝諾多羅斯（Zenodorus）[8] 的尼祿（Nero）[9] 大理石巨像，但普林尼對尼祿雕像的記錄未必確實，他說雕像有一百呎高。但他想到的可能是西元前三世紀的建築師狄諾克拉底（Dinocrates）[10]。建築作家馬可斯·維圖維斯（Marcus Vitruvius）曾經記敘，他穿得像赫拉克勒斯，手裡拿著短棍，身披獅子皮地走近亞歷山大大帝，因而大帝注意到他。當亞歷山大問起這個奇怪的闖入者是誰時，狄諾克拉底回答道：「我是一個馬其頓建築師，我的設計能

讓你的皇家盛名發揚光大。我提議將亞陀斯峰（Mount Athos）雕刻成一個男人，左手將拿著一個寬廣的城市，右手則舉著一個巨大的杯子，匯聚山裡所有的河流，倒入大海。」那個雕像當然是亞歷山大，他很喜歡這個點子；他的雕像將高高盤據在聖山山巔，位於突出於愛琴海的賽薩羅尼基半島（Thessalonikan peninsula）頂端，人們遠遠就可看見他，世上的任何紀念碑都比不上這個雕像雄偉。亞歷山大甚至預見一個城市將在雕像底下成長苗壯，但當他發現那裡的土地無法支撐如此浩大的雕像時，就放棄這個計畫，轉而命令狄諾克拉底在埃及設計一個新城市，就是今天的亞歷山卓。

　　相反地，米開朗基羅從來沒有向贊助他的教宗提議在卡拉拉的沙格羅山（Monte Sagro）頂端雕刻他們的雕像。當教宗克利門七世提議在聖羅倫佐教堂對面豎立一個五十呎高的巨像時，米開朗基羅冷嘲熱諷勸退這個主意，也只有他敢這樣跟教宗說話。他故做謙卑地提議說，為什麼不讓雕像坐下來，然後把下面挖空，騰出地方來開間理髮店，這樣多少可以支助雕刻所需的龐大開銷？雕像手中握的羊角容器可以做理髮店的煙囪，裡面還可以設置一個「漂亮的鴿房」，而它空空如也的腦袋瓜可以做鐘樓。他表明了他的看法，山巔的雕像也許大膽又英雄氣勢十足，但若豎立在城市中央只會顯得低俗傲慢。克利門於是打消這個主意。

　　在他的家鄉，米開朗基羅顯得冷靜、明智、一絲不苟，但在山脈間，他的想像力狂野奔放。大理石山坡的赤裸，歷經數個世紀的剝除、劈砍，在在都使它們的骨架結構和肌肉系統歷歷如目，彷彿米開朗基羅那些過於講究解剖學的草圖。這些山脈深深吸引著藝術家，它毫不在乎自己沒有蒼鬱樹林和

綠色山丘，就像藝術家也不在意豪華長袍一般。在卡拉拉，米開朗基羅發現等同於人類裸者的地貌，而裸者是他藝術中最初和最終的主題。就像他在人類形體上看見上帝的旨意，他也在採石場景觀中看到人類的意志。

米開朗基羅從未雕塑拉什莫爾山，但他似乎在山側雕刻了紀念他停留期間的小型紀念碑，而在許久以前就有一位雕刻家於此留下作品。在第一世紀，一位奴隸鑿石工人在卡拉拉大理石地帶中心，也就是米賽麗亞盆地中央一個俯覽忙碌採石場的岩石剖面上，雕刻了一個奇特的淺浮雕。浮雕上有三幅肖像，分別是赫拉克勒斯、朱庇特（Jupiter）[11]和酒神，站在雕刻的柱子之間，背景是座神廟。這類許願性的浮雕稱做「艾狄庫拉」（aediculae），在採石場普遍可見；奴隸在去上工的路上會向浮雕祈禱，懇求能擁有赫拉克勒斯的力量和朱庇特的智慧，幫助他們熬過苦日子，還有酒神的恩典使他們在工作後能撫平疲憊，如同現代採石工人會豎立祭祀聖母瑪莉亞的小廟宇。奴隸、帝國、大理石男爵和天才雕刻家來來去去，但「艾狄庫拉」卻幸運地留存下來。一八六三年，就像該處的告示板所說的，為了「防止它完全毀壞」，已被移到卡拉拉美術學院的庭院存放。

在那時，採石場已經採用了它的名字：方蒂斯克里蒂（Fantiscritti），在卡拉拉語中指「小孩」（infanti）和「書寫」。Fanti指的是由業餘雕刻家所雕刻的三座矮胖的小型神祇。Scritti指的是數個世代以來雕刻家在前往大理石礦床的路上，於浮雕下方或旁邊的潦草簽名。這些簽名包括塗鴉史上某些最著名的人士：「貝爾尼尼」、「卡諾瓦一八〇〇」（字跡非常潦草）、「吉歐・伯洛・一五九五」（詹波隆那嚴謹工整的羅馬字體），及另外數十位雕刻家。

最小的簽名也是最古老的，簽在佛羅倫斯英雄赫拉克勒斯的木棍和腿之間：為米開朗基羅・包那羅蒂相當具有特色的典型簽名，「MB」，其中B黏在M的右邊。若他真的雕下了他的名字縮寫，而非後代雕刻迷偽造的話，那他似乎開啟了塗鴉的傳統。就算他沒有簽名好了，美術學院館長羅伯特・馬吉亞尼（Roberto Maggiani）還是認為「這是個美麗的故事」。

大約在五十年後，米開朗基羅聽到別人傳言他在阿普安山巔變得精神錯亂時，顯然還是相當敏感。在康狄夫新近出版的傳記中，他指示康狄夫在描述他那誇大妄想的願景段落旁加上一個旁註：「他們說，瘋狂降臨到我身上。但如果我能活得比現在的年紀還要多出四倍之久，我一定會在那裡嘗試一下瘋狂行徑的滋味。」

他並非最後一位在這些山脈間屈服於「瘋狂」的藝術家。卡拉拉成就許多著迷於大理石的藝術家，以及他們內心的奇想、怪異或瘋狂。「那是個奇幻地域。」珍娜瑪莉・菲拉喬（Jenamarie Filaccio）說，她是來自俄亥俄州青年鎮（Youngstown）的雕刻家，一九七○年代定居於此，成為大理石工作坊中第一位使用鋸子和鑿子的女性。二十年後，她逃到附近的拉斯佩吉亞，這個城市比較傳統，人們的生計仰賴海軍基地，而非超寫實的採石場。「我必須離開，」她解釋道，「卡拉拉讓人無法自拔。你在那裡變得不修邊幅，完全不顧自己的健康。你受重傷但卻拖了數個月都不去管它。我想應該是因為太過靠近山脈、海洋以及那些逆流有關。那裡的能量非常有壓迫感。」

卡拉拉以最佳和最糟的方式，將它的心臟和歷史銘記在牆壁上。塗鴉的

凹痕幾乎布滿所有你接觸得到的鬧區牆面，包括市政府——其中混合了偽嘻哈標記、無政府主義象徵、反法西斯和反全球化口號，以及傳統的「我愛妳，席薇雅」這類誓言。儘管如此，塗鴉者通常不會在雕像和石頭作品上亂寫；文化藝術破壞者還是抱有榮譽感，而卡拉拉仍然尊重它獨有的傳承。

那個傳承寫在大理石上，寫在數十個紀念石板、許願肖像，和奇怪的雕像上，它們裝飾著古老的卡拉拉每一面牆壁和廣場。許多是由偶然機運所造成，它們是古時和現代雕刻家丟棄一旁的未完成作品，但它們構成一部綿延不絕的編年史。第一章是在古老的卡利歐納路，也就是採石場路沿途的一塊孤石，道路與卡利翁涅河銜接，河流則從採石場往下坡奔流。它以一個未完成的羅馬雕像作為開場，雕像位於中古城牆遺跡中，當地人稱其為il Cavallo，或用卡拉拉語來說是il Cavàd，也就是「馬兒」。它的騎士馬可斯·科提爾斯（Marcus Curtius）是早期共和國的年輕羅馬人，他最做犧牲了，但卻不受保護動物權利人士的青睞。李維（Livy）[12]是這麼記述的，在大約西元前三九三年，廣場裂開，出現一個大火坑，整個羅馬似乎即將遭到吞噬。科提爾斯騎著馬跳進火坑。而地獄之火在吞噬羅馬最棒和最勇敢的人後，心滿意足，於是將那個坑合攏起來。

採石工人將庫齊歐（Curzio，科提爾斯的義大利文名字）視為異教守護神，為他的故事增添一段曲折：在「最邪惡和貪婪的皇帝」統治期間，庫齊歐是一位士兵，負責監督悲慘的採石場奴隸。他替奴隸說話，結果自己被關了起來。天上的眾神受夠了羅馬的罪惡，打開一個火坑，從裡面散播出瘟疫，一直蔓延到卡拉拉。庫齊歐在羅馬囚犯船上大聲唱歌，他知道如何解救

這個帝國，儘管把它毀滅掉亦不足惜。他爲迫害他的土地所做的犧牲特別吸引卡拉人，因爲那是注定毀滅的英勇行爲。

一直以來，牛車車伕在往返採石場的巔簸路上會向庫齊歐致敬。現在，他們的子孫開著十六輪卡車，因爲卡車的重量壓壞柏油路，並常堵住交通，因而改走較遠的道路。而一輛接著一輛巴士的觀光客在看過採石場後飛也似地前進，忙著購買紀念品，根本沒注意到「馬兒」雕像。

有一個擁護團體虔誠地照料卡拉拉的戶外大理石藝廊，他們是當地的無政府主義者，在每年五一勞動節戴著紅黑色圍巾，蜂擁地穿越市鎮。他們唱著老歌，表演聖十字苦路（Stations of the Cross）[13] 的場景，在每個紀念當地勞工英雄和反法西斯殉難者的雕像和石碑上，掛上紅絲緞花圈。庫齊歐雕像佇立的卡利歐納路下坡有個最令人引以爲傲的神廟，掛著一個質樸無華的淺浮雕，紀念吉賽拉・比安奇・拉澤利（Gisella Bianchi Lazzeri）和雷納托・拉澤利（Renato Lazzeri），他們是「一九二一年七月二日，在此遭到法西斯黨員謀殺的母子」，當時一群黑衫黨黨員（Blackshirt）[14] 將雷納托妹妹衣領上的紅花——也就是社會主義象徵——扯下來，因而爆發衝突。「他們失去了生命，而義大利人民在往後的二十年失去了自由。」

對街則有古怪的三座雕像，他們是肌肉健碩的非洲男人，在卑微的勞動中慟哭和賣力工作：他們舉起上面公寓的鐵製陽台。這些小型古怪的男像柱與米開朗基羅的俘虜相互呼應，據說他們是「四個摩爾人」（the Four Moors）的模型，也就是四個被鎖鍊鑄住的青銅奴隸雕像，分別代表世界的四個角落，由皮耶托・塔卡（Pietro Tacca）[15] 爲托斯卡尼利佛諾的佛迪南一世公爵

（Duke Ferdinando I）所雕刻的紀念碑。

在半個街區外，於淚橋旁的蛤殼噴泉上坐著另外一個雕像，它不像「馬兒」那般年代久遠，但卻風化得非常厲害。這雕像稱做女海妖（La Sirena），是在十六世紀風潮鼎盛期間豎立的許多紀念碑和噴泉的其中一座。它背後有個古老的故事，今天人們仍說給小孩聽，故事緣起於使珍娜瑪莉・菲拉喬慌亂失措的山海緊密接合景觀。「那個故事開始時很美麗，結局卻很悲哀，」記錄了這故事中的一個版本的葛米那尼指出，「就像許多卡拉拉的故事一樣。」

第一位卡拉拉人是個叫做亞隆特（Aronte）的伊特魯里亞預言家，但丁曾經在《地獄篇》裡提到他，羅馬詩人盧康（Lucan）則說當盧納陷於龐貝和凱撒之間的戰爭時，城內只剩下他一個人。卡拉拉的故事這般記述，亞隆特住在方斯蒂克里蒂上方的巖穴裡，他從那裡可以看見「地上、海洋和天空中所有美麗的事物」。有一天，有個女海妖從海洋順著清澈的卡利翁涅河游上來時遇見他。他們一見鍾情，原本可以從此過著快樂幸福的生活，卻遇上一個就算不是預言家也能料到的阻礙：女海妖不會老，但亞隆特會。

值此之際，女海妖悲痛欲絕的母親得知她女兒的下落，並派一隻魚將她抓回來。魚差使發現女海妖坐在一個枯槁和鼾聲如雷的老頭身邊。剛開始時，她不願聽從母親的召喚，但是，當她再次看著亞隆特時，他似乎變得更為老邁了，因此，她悄悄跟他道別，坐在魚兒身上離開。當她抵達今日為卡拉拉的地點時，偉大的神祇朱庇特出現，責問她為什麼拋棄丈夫。

「他老得哪裡也去不了，我受夠他了。」她回答。

「妳膽敢單獨丟下一個悲慘的老人，讓他孤苦無依？」朱庇特怒吼著，將女海妖和魚兒變成大理石。因此他們今天仍舊佇立在淚橋這個石橋旁邊。

亞隆特的故事是個警惕，警告每個追求年輕美麗女人的老頭。它對採石工人來說也許正中要害，他們往往因勞動、職業傷害、酒和煙而蒼老得非常快，妻子多半活得比他們久。

大理石貿易也使得卡拉拉顯得老邁不堪；它呈現出老舊工業城鎮的尋常荒廢景象，歷經數個世紀以後更是蒼涼。擠在卡利歐納路旁的中古房舍石牆承受著一天駛過九百輛重型卡車的震動，形狀變得前後扭曲歪斜，活像卡通裡的景像，這類摧殘直到二○○三年才停止。至少從一七二八年開始，觀光客便將卡拉拉稱為一個垃圾場，當時，法國法學家和哲學家孟德斯鳩（Montesquieu）[16] 曾經在這裡度過一夜。「卡拉拉人是最粗野和管理最差的人民，」他後來抱怨道，「我所看到的男人、女人和小孩都無可比擬地粗俗不堪。王子則像舞台上的王子般大剌剌四處遊蕩。我情願做法國或西班牙國王的步兵隊隊長，也不願意接受這個王子的統治。」流亡海外的德國畫家葛歐·克里斯多·馬提尼（Georg Christoph Martini）[17] 在差不多那段時間也來訪，發現卡拉拉公爵宅邸總算有個值得欣賞的東西：一個大理石桌。相反地，當他去拜訪附近的佛迪諾佛侯爵時，馬提尼露骨地稱讚他別墅的濕壁畫和噴泉，他的「壯觀華麗的桌子」，他「符合最新時尚的」銀夾克，還有他那些「受過最佳教育、教養良好，又能成熟地交談」的小孩。

一個世紀之後，狄更斯發現卡拉拉以一種粗野和（尤其是對那些拉大理

石的牛而言）野蠻的方式，展現「非常無拘無束和風景如畫」的風味，但他特別指出「有幾位觀光客願意留住」。他拜訪「一座大工作坊，裡面都是著美麗精巧的大理石複製品」，他驚嘆道，這些「精緻的形狀」竟是「產生自這些辛勞、汗水和折磨！但我馬上發現一個類比和解釋，那就是所有的美德都來自悲慘的情況，而所有美好的事物都誕生於悲傷與苦惱。」

　　即使在當時，只有像狄更斯這樣過度樂觀的人才能在卡拉拉粗獷環境下看到鑽石。今天，卡拉拉中心地帶只有一座年代久遠、還算時髦迷人的三星級旅店（當然是叫做米開朗基羅旅店，店主是盧西安諾・拉塔茲〔Luciano Lattazi〕，一個殷勤文雅的矮子）；大部分的觀光客都住在南方的海灘度假村，北上來採石場迅速轉一圈參觀。見多識廣的卡拉拉人在拿他們城鎮的情況與附近彼得拉桑塔和薩爾札納蓬勃的觀光採石村比較時，都搖著頭，喃喃低語，「Carrara nonè valorizzata.」這個句子有很多種意義，任何一種都說得通：卡拉拉沒有改善。卡拉拉沒有發展。卡拉拉不值得欣賞。

　　卡拉拉的建築和文化傳承未能得到充分賞識此點可在梅迪可宮（Palazzo del Medico）的祕密廂房中得到證實，那是卡拉拉十七世紀的宮殿，由自米開朗基羅之後數世紀以來最富有的大理石氏族興建，它在十九世紀早期成為瑪莉亞・碧爾翠斯・艾斯特（Maria Beatrice d'Este）的愛巢，她是莫德納（Modena）公爵夫人和卡拉拉的「皇后」。甚至連大部分的卡拉拉人都忽略了這個奇特的寶藏；我有天傍晚剛巧碰見盧吉洛（Ruggiero），他正在小酒店到處續攤，我才從他那得知這件事。

有次，我又偶然碰到他，盧吉洛邀請我去一個氣氛不同的地方喝酒，我們大步走過鵝卵石街道到亞伯利卡廣場，那是卡拉拉最壯麗的廣場。那裡有扇巨大的木門，木門大開，裡面的樓梯間只有馬車大小，微弱的電燈泡閃爍著，滅的時候比亮的時候多。我們摸索著走上陰暗的石階，直到樓上，然後轉進一個曾經風光一時的玄關，牆壁上全是裝飾性濕壁畫，還掛著骨架被拆下的雕刻紋章盾牌。濕壁畫的石膏表面燒焦裂開，有些地方早已剝落，露出下面的灰泥土牆，我後來得知，那是在紅色旅（Red Brigade）[18]猖獗的時代被炸壞的。裡面是個平凡、佈局雜亂延伸的房間，漆上鮮豔的青綠色和孔雀藍，到處是可折疊的桌子和撞球桌，一個角落有個小酒吧、大螢幕電視和賓果球筒，另一個角落則放著卡拉OK音響系統。這是宮殿的現代設備，它現在是全功能的大眾娛樂中心。

在房間的一側裝了一個玻璃門，門內是宮殿原本的會客室，幾乎保存完好：裡面是氣派非凡的濕壁畫、石膏浮雕和大理石——到處都是大理石，有各種你想像得到的色彩和形狀。紅色、黑色、灰色、綠色和金色的大理石上都有濃密的紋路，它們並排著，令人眼花撩亂，在這其中最耀眼的是白色大理石閃閃發光的雕刻，這個裝飾若擺在最具巴洛克風格的羅馬教堂亦不遜色。在一般的城鎮裡，這樣的房間要買門票參觀，並印在觀光地圖裡。在這裡，它們卻是過剩的房間，供賓果和卡拉OK俱樂部使用。晚上，經營這個卡拉OK／賓果／撞球廳的西西里島年輕家庭坐在氣派的裝飾下，圍著一大碗義大利麵吃飯。你只要出五歐元就可以加入他們的大餐，吃完飯後還能和大家一起發自內心地高歌一曲。狄更斯絕對會很開心。

家長安德烈說，是的，這是個應該被保留的塊寶。但就他所知，文化資源官員從來沒有來這裡看過。它在卡拉拉，卻被人遺忘。

譯注

1 弗朗西斯科・奎齊亞迪尼（Francesco Guicciardini）：一四八三至一五四〇年。義大利歷史學家和政治家。

2 西克斯圖斯四世（Sixtus IV）：一四一四至一四八四年。曾經涉及佛羅倫斯戰爭，贊助文藝活動，修復和興建多處教堂。

3 斯里史旺敏拿拉楊神廟（Shri Swaminarayan Temple）：為印度以外最大的印度教神廟。

4 埃米爾（emir）：穆斯林國家酋長、王公、統帥的稱號。

5 法斯托・袂羅提（Fausto Melotti）：一九〇一至一九八六年。義大利雕刻家。

6 科西莫一世（Cosimo I）：一五一九至一五七四年。第二任佛羅倫斯公爵和第一任托斯卡尼大公，即科西莫・梅迪奇公爵。

7 查爾（Chare）：古希臘雕刻家。

8 芝諾多羅斯（Zenodorus）：西元前二〇〇至一四〇年，古希臘數學家。

9 尼祿（Nero）：三七至六八年。羅馬皇帝，以統治殘暴聞名。

10 狄諾克拉底（Dinocrates）：希臘建築師，亞歷山大大帝的技術顧問。

11 朱庇特（Jupiter）：羅馬神話中的主神，相當於希臘神話中的宙斯。

12 李維（Livy）：西元前五九至西元後一七年。羅馬歷史學家。

13 聖十字苦路（Stations of the Cross）：描繪耶穌最後數小時身背十字架，走向加爾瓦略山途中所經歷的事蹟。

14 黑衫黨黨員（Blackshirt）：一次大戰後的義大利法西斯組織。

15 皮耶托・塔卡（Pietro Tacca）：一五五七至一六四〇年。義大利巴洛克時期雕刻家。

16 孟德斯鳩（Montesquieu）：一六八九至一七五五年。法國政治思想家。

17 葛歐・克里斯多・馬提尼（Georg Christoph Martini）：一六八五至一七四五年。德國畫家。

18 紅色旅（Red Brigade）：義大利秘密恐怖組織，專門從事綁架、謀殺、破壞等恐怖行動，在一九七〇年代活躍，一九八〇年代被義大利政府解散。

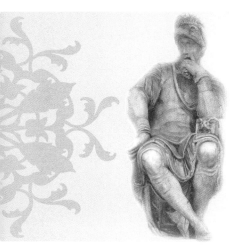

第9章
石頭的兄弟情誼

> 一個石匠,沒錯,如果你要這麼說的話。一個巨大的石匠,但僅此而已!
>
> ——左拉(Emile Zola)[1],《羅馬》(Rome)

　　早在米開朗基羅經過這些山脈之前,另一位天才帶著流放的狂熱和苦澀的怨恨中,曾經來到此地,看見他靈魂遭到折磨的形體呈現在阿普安採石場上。能證明但丁曾經過這裡最顯的著證據就在他筆下描述的景觀,地點就在沿著卡拉拉到科羅納塔的路上:山崖垂直陡降數百呎,深入黝黯的礦坑,其中頻頻迴響著詭異的咯咯和嘎吱聲。這就是卡拉奇歐(Calagio),為阿普安山脈最深的其中一座礦坑;如今,搭著建在岩牆上巍巍顫顫的狹小電梯便可抵達礦坑深處。對面,另一座白色石頭斷崖高高拔起,上面佈滿黑色污點和挺直的石南植物,肉眼看不到它的最高處。在你看得到的高度處掛著一片十呎

長的厚板，就像牛皮紙，密密麻麻且小心翼翼地雕刻了古典羅馬式的字體
（當然是用托斯卡尼方言）：

　　亞隆特躺在深處，

　　在盧尼的山峰之下，

　　由住在下方的卡拉拉人開採，

　　他的家是一個白色大理石洞穴，

　　他在那可自由地觀看星星和海洋，

　　他的視野一望無際，到處徘徊

　　這段描述伊特魯里亞預言家（以及女海妖不幸的丈夫）亞隆特的詩節，
來自但丁《神曲》第一部《地獄篇》的第二十首詩篇，米開朗基羅和他那時
代的人一樣，都熟悉和尊敬這部詩集。任何詩人的詩都不曾出現在如此壯闊
和合適的背景上。艾伯特・葛列歐提（Erberto Galeotti）曾是卡拉奇歐的礦
主，他於一九九〇年代掛上那塊巨大的石板。他為什麼要為了一段小詩而如
此麻煩和辛苦呢？「因為他寫的是卡拉拉！」葛利歐提回答，而這個答案說
明了一切。

　　不像《神曲》的其他段落，但丁所描寫的卡拉拉並非出自想像或參考古
老書籍而寫。一三〇六年──但丁自佛羅倫斯被長期流放的期間──他親眼
看見開往「海洋和星星」的洞穴。當權的歸爾甫派（Gulph party）[2] 中兩個黨
派爆發暴力衝突時，他是共和國的最高執政官。當時支持憲法而反對教宗的

市民被稱做白歸爾甫派（也就是但丁的黨派），而支持教宗的貴族則被稱爲黑歸爾甫派。但丁和議員試圖以放逐兩派的麻煩製造者來達成和平，爲了公平起見，他還放逐了他的好友兼良師，古多・卡瓦康提（Guido Cavalcanti）——但丁的《神曲》第一部即獻給卡瓦康提。儘管如此，教宗還是派了一支法國軍隊協助黑歸爾甫派奪回權勢。但丁的財產被沒收，並於一三〇四年遭到流放，如果他膽敢回返家鄉的話，就會被處以火刑。他在波隆納、維洛納和翠維諾（Trevino）四處漂泊，最後在盧尼加納找到庇護，待了一年左右。他追隨著卡瓦康提的腳步，但卡瓦康提的命運遠爲不幸：在盧尼的沼澤中感染到致命的瘧疾，因此獲准回佛羅倫斯等死。

　　儘管有此悲慘的先例，但丁停留在馬格拉這段期間，後來證實對義大利最偉大的詩集創作至爲重要，許多人認爲《神曲》是所有語言中最傑出的作品。大部分的馬拉皮納侯爵是支持封建和帝國制度的吉伯林派（Ghibelline party），他們在義大利中部和歸爾甫派戰爭。但他們還是讓但丁在他們位於薩爾札納、穆拉佐（Mulazzo）、吉歐加羅（Giovagallo）和其他地方的城堡和要塞住下來。佛迪諾佛是馬拉皮納城堡中最大和保存最好的其中一座城堡，它佇立在阿普安山腳，非常壯觀，離卡拉拉北方只有六英里，它因馬拉皮納、以及「但丁曾經睡過這裡」而感到自豪，即使但丁似乎只在那裡住過一夜，而馬拉皮納家族則是在之後四十年才得到這座城堡。一三〇六年十月六日那天對馬拉皮納家族來說是個大日子，對但丁來說則是場大勝利，他在此施展的政治技巧遠比在佛羅倫斯來得成功。馬拉皮納家族爲了爭奪薩爾札納、卡拉拉和其他地方的控制權，已經和盧尼的主教及伯爵交戰數十年之久。法蘭

賽奇諾‧馬拉皮納（Franceschino Malapspina）候爵和他的堂兄弟莫洛羅（Moroello）以及庫拉多（Currado）派遣但丁前去談判。這位新使者騎著馬抵達附近的卡斯托諾佛馬格拉，即主教所在地——今日的主教仍舊統轄著卡拉拉北部的山丘。馬拉皮納對但丁談妥的條件非常滿意，這些條件促使他們後來搖身成為地區強權，能夠擴大卡拉拉的大理石貿易，並在兩個世紀後，收容另一個流浪四方的佛羅倫斯人，那就是米開朗基羅。

之後，這位外交詩人在佛迪諾佛度過一夜，在睡覺前還寫下一或兩段不朽的詩節。據說他曾睡過的房間和床舖仍然保持原狀，好像他剛下樓去吃早餐似的；然而那裡的家具卻太新了點。寫字桌上放著但丁的半身胸像，一個壁龕裡畫著復活的濕壁畫，裡面有一位馬拉皮納的皈依者。城堡的宴會廳裡有一連串十九世紀繪製的大型濕壁畫，描述他在當地的外交功績。但幾十年前，一群羅馬的唯靈論者跑去他睡過的臥室招魂。報紙報導說，在一個招魂會上，房門傳來巨大的叩門聲，門口卻沒人。最後，但丁出現了，他一向是個多話的人，「在稍稍請求之後，想當然爾地，他便以地方方言回答許多問題。」

但丁在莫洛羅‧馬拉皮納於吉歐加羅的城堡住得較久，他和莫洛羅後來發展的友誼填補了兩人政治上的極大縫隙。莫洛羅不僅屬於敵對的黑歸爾甫派，還是其最強悍的領導人物之一，他的豐功偉業為他贏得「馬格拉幽靈」這個令人毛骨悚然的綽號，他也間接造成但丁的不幸遭遇。他領導黑歸爾甫派在康波皮賽諾（Campo Piceno）戰勝白派，贏得艱苦的勝利，並征服佛羅倫斯的重要衛星城市皮斯托雅（Pistoia）。這場顛覆戰役瓦解了但丁所服務的

政府，導致他財産被沒收，遭到放逐。

　　但丁對女性魅力敏鋭的觀察力可謂遠近馳名，也因此彌補了他和莫洛羅兩人之間的派系差異；他爲莫洛羅的妻子阿拉吉雅深深感到著迷，他在《煉獄篇》中向她致敬。詩中，她的叔叔教宗阿德里安五世（Adrian V）[3]的鬼魂告訴他：

> 我在人間有個叫阿拉吉雅的姪女，
>
> 她天性純眞，我們的家族
>
> 無法用邪惡的先例改變她：
>
> 她是我在上面的唯一心靈支柱

　　詩歌本身是個跨越政治鴻溝的橋樑。莫洛羅似乎很珍惜詩句間展露出的美意和誠意：有首十四行詩以莫洛羅的名字流傳下來，據稱是他所寫，但有些學者認爲那是但丁爲他所寫的。不管他有沒有寫過詩歌，莫洛羅都對詩歌、後人和但丁有著無法估量的貢獻：他將《神曲》從佚失的文學計畫灰燼中搶救回來。

　　當但丁逃離佛羅倫斯時，他遭遇了一連串的中年危機，因而僅只完成了頭七首詩篇。另一位偉大作家喬凡尼・薄伽丘（Giovanni Boccaccio）[4]曾經在稍後記載，但丁將這些詩篇藏在「某間教堂」的櫃子裡，但以爲它們佚失了，就像在那個混亂時代的許多作品。他的朋友幫他的妻子搜尋文件，這份文件或許可以幫她從但丁被沒收的財產中拿回嫁妝，結果他找到一本筆記，

上面即但丁所寫的詩篇，他在萬分困惑之下，將它交給另一位也是詩人的朋友狄諾·佛雷科巴蒂（Dino Frescobaldi）。佛雷科巴蒂將它交給莫洛羅，莫洛羅隨即津津有味讀了起來。他是個「通情達理的人」，旋即將但丁叫來，問他知不知道這是誰寫的。但丁聲稱那是他的作品時，「候爵哀求他，不要讓這般莊嚴崇高的開始淪落到令人不難過的結局。」但丁聽了後非常開心，雖然他曾因遺失這些傑作而沮喪萬分，並且「完全放棄了他的遠大願景」，但他隨後發誓要「試著尋回我的最初創作靈感，並照天意的恩典，繼續寫下去。」

因此，可以預料的是，根據但丁的另一位朋友伊亞諾修道士所言，他原本想將《煉獄篇》獻給莫洛羅·馬拉皮納，後來卻因編輯疏失而不了了之，但在《地獄篇》裡，但丁不斷稱讚莫洛羅的軍事成就——因為這些讚賞是從地獄深處發出，更顯得高昂激烈。在那首詩中，但丁強迫冒瀆的小偷凡尼·福奇（Vanni Fucci）坦承他的罪行，而凡尼則預言但丁的黨派將遭推翻以報復，他預言說：

馬格拉溪谷幽靈，由戰神發出

包裹在混亂的雲朵中，

像個刺骨和狂暴的暴風雨，

將在康波皮賽諾凶猛猖獗，

霧靄將在那突然裂開，

留下每個白歸爾甫派淌著鮮血。

我說這些話是為了報復你！

這是對搶救你一生傑作的仁慈主人古怪的讚美，但似乎是馬拉皮納家族所能欣賞的讚美。一位歷史學者曾說，馬拉皮納家族是「偉大的戰士和慷慨的主人，以及詩的贊助者」。任一個曾經在十二月中被太陽烤得焦熱，然後於寒冷的三月在馬格拉顫抖的人都能作證，但丁的確熟知當地「混亂的雲朵」和「刺骨和狂暴的暴風雨」氣候。

　　但丁和莫洛羅‧馬拉皮納的複雜關係夾雜著和解與救贖。這個主題在《煉獄篇》的第八篇中被強調出來。在一群最終皈依而從地獄中獲救出來的靈魂中，但丁碰到一個祝福他旅程的人，那個人後來表明他就是庫拉多‧馬拉皮納，莫洛羅和法蘭賽奇諾的堂兄弟。庫拉多向但丁打聽「馬格拉溪谷和附近土地的消息」，並將他「在此地得到淨化」的愛送給馬格拉溪谷的親戚。但丁宣稱他從未到過那裡（煉獄之旅發生在他寫此主題七年之前），但他讚美盧尼加納和馬拉皮納家族，後者的名聲響徹「整個歐洲」：

你家族的名望遠播

包含君主和土地兩者的榮耀，

甚至那些從未見過他們的人也曾聽聞。

我發誓，如同我希望成就遠大名聲般，

你備受尊敬的氏族從未忽略

財富和刀劍的榮耀。

名望和自然如此偏袒他們以致於

即若邪惡的小偷〔皇帝〕將世界傾斜，

他們仍舊走於正途並輕蔑邪惡的道路。

　　庫拉多深受感動，回答說，七年後，但丁將對這些事物會有更深的理解，遠比冗長論調所能傳達。的確，七年後，他在盧尼加納找到庇護，為馬拉皮納家族所收容。

　　一些熱情的讀者將但丁對馬拉皮納家族和他們所統治的土地所做的許多隱喻視為《神曲》地理環境的藍圖。鄧南遮指出，但丁的九層地獄的模型來自於「卡拉拉人挖掘土地」的採石場，在他的時代，那仍舊是個浩大的土木工程。看過卡拉奇歐的冥界礦坑之後，我相信這是真的，但《煉獄篇》所顯示的特定地理環境和阿普安地區比較類似。

　　這些相似點甚至在但丁和維吉爾（Virgil）⁵開始攀登煉獄峰之前就出現。但丁走近山峰後，對其高聳的斷崖嘖嘖稱奇，山峰如此陡峭，「以致於相較之下，雷利西（Lerici）和特比亞（Turbia）之間那片狂野崎嶇荒地，就像開闊平坦和容易攀登的山梯」。雷利西是個斷崖處處的小漁村，後來變成度假勝地，橫越從卡拉拉來的馬格拉河，位於詩人海灣——這個名字很貼切；五個世紀後，另一代浪跡天涯的桂冠詩人，雪萊（Shelly）⁶和拜倫（Byron）⁷將在此停留，而雪萊在從利佛諾搭船回此地時不幸溺斃。煉獄之行後，但丁越過王子山谷，也就是有許多馬拉皮納候爵駐守的馬格拉河谷，後來即遇到庫拉多‧馬拉皮納。他之後經過煉獄之門，就像經過卡拉拉的天然隘口，引

導旅者進入阿普安大理石山脈。他發現自己抵達一個梯形丘，此地位於一個「三個人高」的險峻山堤之下，伸展到一望無際的遠方——這個描述非常符合卡拉拉採石場的梯形丘。它由「清澈的白色大理石形成，以如此傑出的雕刻爲裝飾，使波呂克勒托斯（Polykleitos）[8]和自然的鬼斧神工都黯然失色。」

除了這些明確的指涉之外，當地學者利維歐・嘎朗提（Livio Galanti）整理出但丁的煉獄和卡拉拉的地理環境之間較不明顯的暗喻。嘎朗提將「前煉獄」的形而上學「等候室」，也就是懺悔的靈魂在攀登山峰前聚集之所，與馬拉皮納的宮廷相較，但丁在一三一二年重新回到宮廷，靜候皇帝的軍隊離開，這樣他才能重返佛羅倫斯。他認爲但丁碰到羅馬禁欲派卡托的海灘就是卡拉拉將大理石運往外國的海灘。他指出，但丁在第十部詩篇中，描述農夫用乾草叉叉上荊棘堵住熟成的葡萄四周樹籬空隙的作法，正是馬格拉山谷農夫特有的竅門。最後，嘎朗提做出一個大膽的結論：但丁在一三一三年第二次停留於盧尼加納期間，寫下《煉獄篇》的前八部詩篇。

但最關鍵的指涉也許是但丁向馬拉皮納家族的慷慨致敬的那行詩句，他們「從未忽略財富的榮耀」。我的堂兄路奇是「耶和華見證人」（Jehovah's Witness）[9]的信徒，不相信但丁所抱持的那些天主教迷信，他有另外一個理論。「但丁住在馬拉皮納家族那時吃得很好，這是件好事。要不然，他會將庫拉多放在地獄，而非煉獄。」

卡拉拉人對但丁拜訪當地自有一套故事。一則故事是說，他有晚住在格拉南納（Gragnana），這個村莊位於從卡拉拉到佛迪諾佛的公路上，它的居民以比這地區所有強悍頑固的人民還要難以應付而聞名。隔早，觀察敏銳的詩

人看到一堆磚塊掉到腦袋瓜很硬的格拉南納人頭上，他裂嘴而笑，站了起來，好像什麼事都沒有發生過，因此，在格拉南納有一座大理石碑文寫道：「世界上最強悍的人住和死於此地」。

另一則卡拉拉的民俗故事說道，但丁很聰明，但米開朗基羅則更聰明──是「所有外來者中最聰明的人」。當他住在卡拉拉時，米開朗基羅會和鑿石工人以及牛車車伕一起喝酒和吃飯，他們一起工作了一整天。因為「卡拉拉人喜歡看看你靈不靈光」，他們曾經用狡猾的問題來測試他那出名的好記性。

有一天晚上在吃晚飯時，米開朗基羅和採石場伙伴爭論起包心菜如何煮才最好吃。餐廳老闆記下每個人的偏好：用水煮熟、油炸、塞肉、烘烤、生吃，或煮得半軟……二十年後，米開朗基羅又回到卡拉拉尋找大理石，跟同一批工作人員在同一家餐廳吃飯。餐廳主人不懷好意地問他每個人喜歡的包心菜煮法。「他要煮熟，」米開朗基羅神態自若地回答，「他要油炸，他要塞肉……」

「太神奇了！你這個傢伙！」餐廳主人驚呼。米開朗基羅於焉證實自己比偉大的但丁還要聰明。

神聖的米開朗基羅這位羅倫佐‧梅迪奇的門客和莊嚴的〈摩西〉及〈大衛〉的創造者，竟然會和工人伙伴爭論包心菜的微妙差別，說來實在令人難以想像。但這約略顯示了這個男人的性格和作為，當他坐在梅迪奇家族桌旁和進入教宗宮廷之前，他在鑿石工人家中被扶育長大，因而其階級地位常常

顯得曖昧不清。

　　米開朗基羅是個差勁的勢利鬼和攀權附貴者，他從驕傲但懶惰的落魄士紳父親那遺傳到這個特質，而他自己的野心則讓這些缺點更為凸顯。他難以說服人地宣稱他是著名的卡諾薩（Canossa）伯爵──三個世紀前托斯卡尼的統治者──的後代。這樣他就成為中古時代首屈一指的領導人物之一的後代或親戚，卡諾薩的瑪提達（Matilda of Canossa）[10]──「偉大的女伯爵」──統治了半個義大利，驅逐帝國軍隊，將教宗諸國（Papal States）[11] 捐給梵諦岡，被尊稱為戰士和聖人。有些學者認為她就是那位謎般的「漂亮夫人」瑪特達（Matelda），也就是但丁在煉獄山峰頂端的伊甸園碰到那位完美世俗人生的光輝象徵。可見，米開朗基羅很會挑選他的祖先。

　　米開朗基羅也用盡心機，努力提升他家庭的社會地位。剛開始時，他將他賺來的錢投資在佛羅倫斯四周的農地，增加收入。當他的財富穩定後，他指示姪子也就是他的繼承人李奧納多在古老的聖十字區買棟宅邸，因為「位於城市的豪宅有助於提升我們的地位，它比農田還要顯著，何況我們還是非常高貴的家族後裔。我總是試圖復興我們家族的名聲，但我的兄弟都不值得我這麼做。」他扮演家長的角色，命令他的弟弟吉蒙多（Gismondo）不要再當農夫，離開質樸卑微滿足感的農田，「這樣別人才不會對我指指點點，這很讓人羞愧，說我有個在塞蒂尼亞諾耕田的弟弟。」他還鼓勵李奧納多做個「高尚的人」。

　　米開朗基羅堅持說，他從來沒有淪落到像某些手工藝匠般經營工作坊店鋪。甚至在老年時，他回憶過往時仍舊充滿驕傲，當他還是羅倫佐・梅迪奇

家中的年輕小伙子時，他常常在餐桌旁，坐在「偉大的」羅倫佐兒子們前面，儘管這點只反映了他很守時，而非地位很高，因為在羅倫佐家中有個規矩，愈早到的人就能坐得離羅倫佐愈近。

　　然而，米開朗基羅在待人處世和禮節上相當粗魯。他在早年因穿著邋遢和健康習慣不佳而惡名昭彰。這可能也是遺傳自他的父親，傳聞父親曾經建議他：「不要洗澡，擦一擦就好，不要洗澡。」這也說明了他追求藝術時的專心致志。瓦沙利記載道：「即使在他變得非常富有時，他還是住得像個窮人。」他和康狄夫都寫道，他們的偶像常常只吃麵包和喝酒充飢，而且是邊工作邊吃。康狄夫指出，他穿著同一件衣服和狗皮靴子工作、睡覺，他長時間穿著那雙靴，以致於腳都脫皮了。

　　米開朗基羅熱切讚頌人體的完美，將它視為上帝的容器和反照，但他也能夠全心全意欣賞那個容器較為粗俗的層面，他虔誠的靈感來臨時，將這份欣賞傾洩入詩中。他自己仰著背繪畫西斯汀天篷壁畫的自畫像旁，寫了一首著名的詩，詩中哀嘆這份崇高的勞動對他身體所造成的影響：「我在這個試煉中長了甲狀腺腫瘤，就像在隆巴迪的水讓貓長瘤一般……我留了一大把鬍鬚，覺得記憶力衰退，胸部好像妖怪一樣……我的腰部好像移位到內臟，而我的臀部像個平衡錘。」而他在七十多歲時寫下的這些詩句較不為人所知，但表現手法更為鮮明，他於其中哀嘆老年的盧弱：

　　在我門口我留下巨大的糞便，

　　因此那些吃了葡萄或藥的人

得去別處將它們全都拉出來。

我學到尿和尿道的所有知識，

這個小裂縫每早都將我弄醒

　　他顯然不會在卡拉拉採石工人和鑿石工人粗野的陪伴中，為世俗的嘲弄感到尷尬或茫然若失。

　　米開朗基羅雖然渴望從士紳階級往上爬，但他和佛羅倫斯及羅馬上流社會格格不入，他有時乖戾粗暴，往往得小心機警，因而常是孤單一人。但他對卑微和需要幫助的人總是很親切慷慨——資助和收留運氣不好而到羅馬找他的佛羅倫斯旅人，贈送嫁妝給窮苦人家的女兒，否則她們嫁不出去。他和商人及手工藝匠在一起時能放下戒心，因為他們是用赤手打拚天下，而不是用財富和影響力策畫陰謀詭計。他與卡拉拉和聖拉維薩的鑿石工人的書信往來誠懇而溫馨。

　　米開朗基羅特別喜歡他熱忱的工頭多明尼哥‧喬凡尼，出生於塞蒂尼亞諾，他在信件中以充滿愛意的誇張語言稱呼他為「我親愛的大師朋友多明尼哥，卡拉拉、鑿石工人托波利諾」。托波利諾這個暱稱意味著「小老鼠」，是種表示敬意的稱謂，至少在卡拉拉是如此；特別靈巧的採石工人能在岩石間飛快地來來往往，像老鼠般敏捷地穿過狹窄的通道，他就會被稱做「托波」（老鼠）。米開朗基羅原先在佛羅倫斯雇用托波利諾幫他粗雕雕像；幾個月後，他將他派往採石場，因為這個工作更適合他的才能。瓦沙利曾經說過一個故事，儘管所有的證據都顯示托波利諾天份不足，他仍自認為是個雕刻

家。每次他運送大理石到羅馬時，他都會附上一、兩座粗糙的雕像，就像巡迴樂隊試圖引發巨星的關注和傾聽他們的作品。當他和米開朗基羅見面時，托波利諾總是會問大師對他雕刻的墨丘利（Mercury）[12]有何看法。「你難道看不出來這個墨丘利的膝蓋和腳丫之間缺了三分之一手臂的長度嗎？」米開朗基羅回答道，「你將他雕刻成侏儒和跛腳！」沒有問題，托波利諾回答說；他裁掉墨丘利的小腿，接上新的大理石塊，雕刻新的小腿和腳丫，用靴子隱藏住接縫。米開朗基羅從來不會使用這類權宜之計，因而對這位沒受過學校訓練的工頭反應出的天真和機敏，感到瞠目結舌。

瓦沙利接著指出，米開朗基羅的確在另一位鑿石工人身上看到雕塑石頭的天賦，但這位鑿石工人可從來不自翔為雕刻家。米開朗基羅哄騙他雕刻一座雕像，並且一步一步指導他。最後，這個人發現他在不知不覺中完成了傑作，於是向米開朗基羅道謝：「由於你的幫助，我發現自己從不知道的才能。」瓦沙利寫道，米開朗基羅後來將這座雕像放在尤里艾斯的陵寢。我認為這種說法過於厚顏，並懷疑米開朗基羅是否用無稽之談來哄騙老實的傳記作家，或將這故事當作緣由，以說明另一個雕刻雕工特別粗俗。這則故事凸顯了米開朗基羅較為迷人的優點：對平民的慷慨和尊敬。在山上的漫長日子嚴酷而危險，但他還是在過份緊湊的人生節奏和煩躁不安的心境中找到逃避之所，那就是卡拉拉採石場和小酒館中的那份石頭兄弟情誼。

許多搬到卡拉拉去住的人和卡拉拉當地人都想破腦袋，試圖瞭解這塊土地，它混合了高尚和通俗文化——比如，狄更斯提到高唱歌劇的採石工人

——並且目光狹隘和世界主義的精神共存。它像沙漏中的沙被擠在狹窄的山谷間，一端開向海洋，一端衝上阿普安山脈的大理石山牆。它既開放又拘謹。由於地理和歷史條件的緣故，使它和鄰近地區隔絕，但同時又讓它和更遙遠的地方緊密連結。由於大理石的關係——在卡拉拉，所有的事物最後都回到大理石——距離是以水來測量，而非陸地的哩數。將大理石從此地運到義大利半島各地——包括遙遠的米蘭波河（Po River）——的價碼，跟運到倫敦一樣。

　　經過二十一個或（如果把神祕的伊特魯里亞人算進去的話）二十三個世紀的開採後，卡拉拉也許已成為世界上長久開採和外銷相同自然資源的最古老經濟體制；它的採石場歷史久遠，遠比石油「資源」還早，更別提石油輸出國家組織或產石油區。它是個大理石島，就像古巴和海地希斯潘諾拉島（Hispaniola）是糖島一樣——卡拉拉也是某種開墾園地；卡拉拉人有時會抱怨，他們的態度反映一種後奴隸心理狀態，不理會所謂的市民責任。「我喜歡卡拉拉的原因之一是這裡的狗可以自由奔跑。」有人說。沒錯，你可以從人行道上看出來，它們是糞便地雷區，比巴黎或佛羅倫斯還糟。在非常整齊乾淨的薩爾札納，車停得太靠近人行道就會被警察開罰單；但在卡拉拉鬧區，車子到處非法停放在人行道和廣場上。

　　這般馬虎莽撞的反面則是極端的慷慨，甚至連那些手頭很緊的人也不例外。在酒館中，一定會有一個卡拉拉人要請大家喝酒，這時，如果還有人堅持要自己付帳的話，那他就太不識相了。淘金的心理仍然普遍存在；大理石獵人像蜜蜂般工作，但他們花起錢來絕不手軟。在採石場中，財富大起大

落：在景氣乍好和突然破產的世界中，何必在乎小事情？

　　大理石從業人員時而狡詐聰明，他們像賣馬兒般交易石塊，將大理石翻個面隱藏缺陷。儘管如此，卡拉拉人在日常交易中卻展現小鎮人的老派正直。在羅馬（甚至在托斯卡尼其他的地方也是如此），如果你不檢查菜單的價碼就點菜，店家就會大大敲你一筆，而你也莫可奈何。但在卡拉拉，我從來沒被敲詐過。在那些觀光勝地——甚至只有四十分鐘車程的比薩——強迫顧客付小費的美式小費罐已經開始出現。但你若在卡拉拉的酒吧留下一個銅板，女侍會叫住你，大喊你忘了拿零錢，彷彿你冒犯了她的尊嚴。

　　當地的自豪和金錢都在他們稱之為「豬油脂戰爭」中陷入危機。賦予豬油脂這般卑微的食材如此深沉的神祕感、懷舊情緒和鑑賞評斷，聽起來好像是美食之爭的一種反諷，彷彿它就像西雅圖的鮭魚、緬甸的米或阿根廷的牛排一樣。但真正的科羅納塔醃豬油脂具有以上的所有特點，外加大膽的排他性。它畢竟在精神和傳統上——更別提現在在法律上——是一個幾百人村莊的特產，不屬於其他地方。它雖然不是這個村莊的經濟來源，但它卻是和石頭相關的產品：使用大理石醃製的肉類。它的吸引力不僅在味覺上：雪白、原味、柔軟而半透明，看起來像最棒的白色大理石。如果他們可以的話，那邊的人會大啖大理石嗎？是的，他們幾乎這麼做了。

　　科羅納塔是卡拉拉最高和最偏遠的村莊，它是唯一一座採石工人下坡工作的村莊，它給人的感覺像個邊遠前哨站。邊疆的生活方式仍在此地延續：在村莊下方，一座路邊小廟宇可不是某個可憐的傢伙於喝完一肚子酒後，開

車滾落山脊的地點；它是一位憤怒的丈夫射殺離開的妻子和收留她的情人的地點。這個社區愈來愈以醃肥肉爲重心。

幾個世紀以來，豬油脂便宜又具高熱量，一直都是以腳丫攀登山脈和手掌劈開山石的男人的主食。但這裡是義大利，它像酒、麵包或燻火腿般變成一種美食傳統。經過幾個世紀的改良，一種豬油脂文化逐漸發展而成，確保它安全可食，增強它的美味，而在其他地方它只會是個極爲低廉的商品。正統的豬油脂以岩鹽、香草和香料層層覆蓋，像乳酪一般放在「康切」（conche）——也就是加蓋的大理石盆——中放置至少六個月熟成，最久可放一年。迷迭香、黑胡椒和大蒜是普遍使用的醃料：人們還使用牛至、肉桂、香茅、肉豆蔻、八角、茴香、芹菜、香薄荷、芸香、薄荷、維紀草、甜薄荷、紫水酥、薊罌粟、乾香石竹，以及各種可能想也沒想到的東西來醃豬油脂，因爲每戶製造醃豬油脂的家庭都嚴守食譜的祕密。這些混合物在白色油脂表面上形成一層粗糙褐色外殼，就像覆蓋在大理石外並填充其空隙的泥土外殼。切下一片油脂等於重現了切割大山的場景。

正確的調味讓醃豬油脂香味迷人；將醃豬油脂放在舌頭上後，它幾乎融化成純粹的香氣。不是所有的醃豬油脂都很好吃，也不是全都是純白色。呈現粉紅色的金色微暈，像淡淡的白沙米黃大理石的醃豬油脂最香。若油脂中的培根瘦肉吸收太多鹽分，就會蓋過風味。醃豬油脂是生吃的（豬油脂迷堅稱這樣最好吃），切得像紙一樣薄，配麵包和蕃茄。醃豬油脂披薩也是當地標準食物，稍微將麵包片燒烤一下，直到豬油脂開始融化，這時風味最佳。

我沒把肉帶進房子裡，但我卻能在這裡誇張地描述吃豬油脂的最佳方

式？在此地很難拒絕醃豬油脂的誘惑。它的神祕性甚至滲入宗教：屠夫守護神聖巴托洛謬（Saint Bartholomew）也是科羅納塔的守護神。割下豬的背部肥肉製造醃豬油脂的過程不禁讓人聯想起巴托洛謬在殉教時被剝皮的場景。這個殉教似乎也引發米開朗基羅藝術創作中最驚人的靈感之一：他在〈最後的審判〉中，將自己描繪成巴托洛謬被剝下的皮，詭異地懸掛著。

每年，科羅納塔都會慶祝聖巴托洛謬日（正好在八月，能取得最大的觀光效應），並舉行為期三天的醃豬油脂慶典。此時，他們也懸掛著聖安當（Saint Anthony Abbot）[13]的畫像，後者依照傳統偽裝成養豬人。據說這位第四世紀的隱士治癒了帶狀包疹，也就是「神聖的火」；直到最近，醃豬油脂還被拿來治療皮疹。

對於老邁的採石工人而言，一塊醃豬油脂是午餐的主食，搭配麵包、蕃茄和洋蔥，還要暢飲三公升的酒。在戰爭和時機不好的時候，人們可能只有麵包可吃，因此渴望著酒和醃豬油脂。「你在那時只有這麼多老麵包可吃。」一位剛退休的採石工人告訴我，他叫阿克提諾・薩維亞提（Agostino Salviati），我們在科羅納塔的廣場聊天時，他邊說邊指著他的一段手臂。「你將麵包泡在水裡讓它變軟。美國人會說：『義大利人好愛乾淨，還用水洗麵包。』」

薩維亞提現在富裕多了。「我今天早餐時吃了醃豬油脂，」他微醺裂嘴而笑，「有配酒喔。」他和另一位也在領養老金的退休採石工人安東尼歐・狄亞芒提（Antonio Diamante）仍在慶祝他們的自由，或是說以酒澆愁，試圖適應沒有工作的日子，而工作曾經是他們的生活重心和驕傲。採石場工作者

因年紀、職業傷害、自動化機械和其他因素而退休，他們靠製造醃豬油脂來打發倦怠無聊的日子。喬凡尼‧瓜達尼（Giovanni Guardagni）製造「摩塔德拉香腸」（mortadella[14]，比較像很有咬勁的色拉米香腸，一點也不像一般柔軟的摩塔德拉香腸）和醃豬油脂。他仍舊強壯和精神飽滿，很懷念採石場的工作。「我得停止上工，因為我母親又老又病了，」他解釋說，「萬一她怎麼樣，我在上面工作，沒人來得及通知我。」他聳聳肩膀，反正現在的採石場工作也不一樣了。「我對機器一直沒有多大興趣。那些懶惰鬼可以去操作機器。真正的工作還是得靠手完成。我用手將石頭修成方塊，什麼工作都做過。」他讓我看他雕鑿「康切」用的鑿子，那是讓醃豬油脂熟成的大理石盆，傳統做法只用一塊大理石雕成。「康切」的形狀看起來古怪，很像羅馬石棺，在死氣沉沉的石頭內，古老的神祕人生因此憑添了一份新韻味。

科羅納塔南方卡納隆內山脊（Canalone ridge）的白色大理石是阿普安山脈最堅硬的大理石，只有它能用來做品質一流的「康切」；其他石頭漏孔太多。一個從單一大理石塊雕成的「康切」能保存醃肥肉三年，並可使用兩百年之久。一些醃豬油脂製造者現在使用以機器鋸成的大理石厚板黏成的盆，但他們的醃豬油脂不能放那麼久；據說，用這種盆也無法完整醃製豬油脂。

醃製過程從中古時代——或許甚至從羅馬時代——就已發展完善。羅馬人喜歡醃製的肉類和魚，甚至為此喪命；香腸（botuli）是他們許多特產之一，它的名字來源就是一種致命的食物毒素。基本調味料似醃豬油脂時所使用的混合香草，但還加上魚醬，它是一種用鹽醃和調味過的發酵魚所做成的醬。魚醬（garum，源自希臘字garon）相當於越南和泰國的魚露、柬埔寨的

發酵魚醬，和義大利的鯷魚醬，它的名字顯然與garam有語言上的淵源，後者在數個印度語言中意味著「香料」或「辛辣調味品」。歐拉齊歐・歐利維利（Orazio Olivieri）在他新書中討論醃製豬油脂，他下結論說，科羅納塔醃豬油脂代表羅馬文化的香料和醃製技巧，以及愛吃豬肉的阿普安利久立人的凱爾特（Celtic）[15] 傳統的「交會點」。如果希臘人從印度學到鹽水醃製的技巧，那麼醃豬油脂也代表了與亞洲的文化交流。

中世紀的卡拉拉市政府禁止在低地放牧豬隻以鞏固這些傳統，這樣做可能是爲了防止牠們弄髒街道，侵入花園和穀類田地。相反地，市政府當局命令科羅納塔和其他山區村莊飼養豬隻，牠們的食物來源是豐富的野生栗子。這個農業分工反映在十九世紀的一首卡拉拉童謠中：

托拉諾的米糕

貝迪札諾的栗子麵包

貝吉歐拉的蕪青菜

卡斯托諾波吉歐的馬鈴薯

科羅納塔的豬油脂

這樣你就有一頓好吃的飯

也許，歐洲對當地特產的執著——法文是「鄉土」（terroir）——源自於中古時代的農業精密分工。在這裡，每個地方都有其特色，不可取代，而它們的名字也是不可以被挪用的屬名，或可以賣賣的名牌；香檳是從香檳區來

的酒，奇揚第紅酒則產自奇揚第。但科羅納塔醃豬油脂還是新產品，廣大的市場還沒這樣區分它。

一位義大利美食作家在一九五○年代發現醃豬油脂，其後掀起風潮。在一九九○年代，科羅納塔醃豬油脂取得崇高地位；愛好者將它走私進美國，偷偷引進紐約和洛杉磯時髦的餐廳。值此之際，義大利和歐盟的食品警察則試圖讓醃豬油脂製造者捨棄大理石「康切」，改用塑膠或鋼鐵大桶來醃製珍貴的豬油脂，並要他們在現代化、消毒過和鋪著白磚的工廠裡醃製，而非在潮濕的老舊石室裡作業。科羅納塔的醃肥肉製造者引用古老傳統和現代生物學來反駁這種改變：生物學證據顯示，骯髒的污染物不會滲透到「康切」、鹽和具有抗氧化和防腐功用的香草中。

但成功帶來另一個問題。許多號稱「科羅納塔醃豬油脂」的產品在各地上市，數量之大，遠超過科羅納塔所能生產的，這些大都是蒙提諾索（Montignoso）一家大型工廠的產品，位於馬薩的另一邊，現已停產。馬薩人竟然偷走科羅納塔的醃豬油脂！捍衛肥肉的人怒吼著「UFOs」，也就是不明豬油脂物體。最後，在二○○四年十一月，他們贏得關鍵性的戰役，成為當地報紙的頭條新聞：歐盟給予科羅納塔醃豬油脂PGI，即「受保護地理性標示」地位，布魯塞爾說：「如果醃豬油脂不是來自科羅納塔，你就不能說它是科羅納塔的產品。」

因此，科羅納塔贏得戰爭。卡拉拉則沒有這麼幸運或聰明。這個城市是大理石傳奇的起點，卻眼睜睜地看著藝術精力、魅力和財富不斷流向它最羨妒的敵手手中，即彼得拉桑塔，而這個篡位的過程則始於米開朗基羅。

1 左拉（Emile Zola）：一八四〇至一九〇二年。法國自然主義小說家。

2 歸爾甫派（Gulph party）：該派反對神聖羅馬帝國皇帝，並與吉伯林派相互鬥爭。

3 阿德里安五世（Adrian V）：一二七六年去世，在位僅五週。

4 喬凡尼‧薄伽丘（Giovanni Boccaccio）：一三一三至一三七五年。義大利作家和詩人。

5 維吉爾（Virgil）：西元前七〇至一九年。古羅馬詩人，作品對歐洲文學產生重大影響。

6 雪萊（Shelly）：一七九七至一八二二年。英國浪漫主義詩人。

7 拜倫（Byron）：一七八八至一八二四年。英國浪漫主義詩人。

8 波呂克勒托斯（Polykleitos）：西元前五、四世紀的希臘雕刻家。

9 耶和華見證人（Jehovah's Witness）：一個國際基督教組織。

10 卡諾薩的瑪提達（Matilda of Canossa）：一〇四六至一一一五年。為她時代中的關鍵人物。

11 教宗諸國（Papal States）：羅馬教宗在七五六至一八七〇年間擁有統治權的義大利中部領土。

12 墨丘利（Mercury）：眾神的使者，專司商業、旅行和手工技藝等。

13 聖安當（Saint Anthony Abbot）：二五一至三五六年。埃及基督教聖人。

14 摩塔德拉香腸（mortadella）：一種豬肉和牛肉香腸。

15 凱爾特（Celtic）：西歐一支民族，包括高盧人、愛爾蘭人和威爾斯人等，語言屬印歐語系。

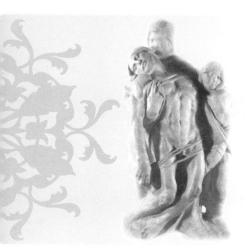

第10章
青銅的痛苦

他需要以仁慈和鼓勵引出他的天性,但如果他見到愛和受到良好待遇,
他雕塑出的作品會讓世界驚奇。

——皮耶洛・索德里尼

在一封給他兄弟的信中推薦米開朗基羅

這位兄弟是教宗尤里艾斯二世的樞機主教

毫無疑問,米開朗基羅曾和托波利諾以及採石工人多次共進頓醃肥肉午餐,但這似乎並沒對他的動脈造成傷害。他火力全開,努力工作,十一月上旬就開採出第一批石頭,甚至完成第一批雕像的粗雕。現在他需要船夫運送這些沉重的寶藏。很自然地,他往北方尋找;附近利久立拉瓦納(Lavagna)和維內雷(Venerre)海港的船員運送卡拉拉大理石的經驗很豐富;卡拉拉人是住在山區的陸地人,他們一旦將石頭運到船上,就束手無策了。

一五○五年十一月十二日，米開朗基羅和兩位拉瓦納船員簽訂合約，並在卡拉拉公證，多蒙尼克‧帕哥洛（Domenico di Pargolo）和喬凡尼‧安東尼歐‧麥羅（Giovanni Antonio del Merlo）將負責運送兩座重達三十四「卡拉」（大約是三十二噸）的雕像，從阿文札──卡拉拉那時的海港──運抵羅馬。每位船長的小船裡將運載一座雕像。卡拉（carat），也就是卡拉塔（carrata）──請別和測量寶石的克拉搞混──一直以來是義大利測量煤和石頭的重量單位，直到二十世紀才改採公制。卡拉意味著「一車的載貨量」，或表示兩條牛在地面上所能拖行的重量。令人吃驚的是，它和我們使用的「噸」相當接近，一卡拉大約是八百五十公斤。

　　單單將石頭運上船這過程就是個大工程。卡拉拉直到十九世紀末期才有海港，海沙沖刷到馬格拉河，形成一個長而淺的沙灘。牛會將大理石盡可能地拖到所能拖行的地方，然後人和牛得將船拖過滾動的圓木，把它拖上沙灘，直到船和石頭並肩排放。石塊放在斜坡上，以船上的絞車舉起來，然後輕輕推放到甲板上；最後，再把船拖回河口，等待漲潮。

　　難怪帕哥洛和麥羅會得到六十二達克特的允諾──這是手工藝匠一年的薪資──將三十四卡拉重的雕像運到羅馬的台伯河港（Ripa del Tevere），抵達河港後，他們會卸貨，將雕像拖進城市。從這裡開始就是該輪到雕刻家來負責和憂慮的了；他得提供讓石塊滑下船隻的木頭，以及用來拖運石塊的牛車。這個過程每個階段都很危險；如果河水太高或太淺，或是石塊在滑動中沒平衡好，三十噸重的珍貴大理石最後會陷落在台伯河下的泥濘裡。這只是第一批興建教宗那座輝煌壯麗的陵寢所付出的勞動和風險罷了。

目前為止一切順利；米開朗基羅期望很高，幸好一開始時一切順遂。一個月後，十二月十日，就在他要離開卡拉拉前往羅馬前，他和兩位採石工人，吉多‧安東尼奧‧比亞吉歐（Guido d' Antonio di Biaggio）和馬特歐‧古卡雷洛（Matteo di Cuccarello）簽訂另一紙合約，這次是運送另外七十卡拉重的大理石。這次合約中還包括「四顆大石頭」，其中兩顆各八卡拉重，每卡拉的運費值四塊半達克特，另兩顆各五卡拉重，每卡拉為四達克特。剩下來的差額則計算在運送重達兩卡拉的數顆小石塊上，每卡拉是兩達克特。這個價碼反映出大型且完整石塊較為稀少，以及難以開採和運送。

　　米開朗基羅這份合約在執行尤里艾斯巨大陵寢計畫的過程中，創下一個里程碑：他創立一個體系，即使他不在當地監工，尋找、開採，以及按照他所規定的方式粗雕石頭這些艱苦又緩慢的工作，還是可以繼續下去。因此，米開朗基羅透過盧加的巴杜西銀行付錢給馬特歐‧古卡雷洛，他承諾在兩個月內準備好五十達克特。那個時代卡拉拉和馬薩都還沒有銀行分行，由於米開朗基羅經常有數百噸的大理石量交易量，即將改變這個情況。五位卡拉拉大理石老闆，包括波瓦奇歐的經營者札保羅‧馬西諾（Zampaolo il Mancino，「左撇子」）、皮耶托‧馬特歐‧卡松（Pietro di Matteo di Casone）、賈科波‧安東尼諾‧卡達納（Jacopo di Antonino il Caldana，「害臊的人」）、馬特歐‧古卡雷洛，和安東尼奧‧比亞吉歐已經在組織新公司以迎合那滿足米開朗基羅的需求。

　　米開朗基羅眼見一切順利，便返回羅馬等待大理石運來，準備雕刻。陵寢的四十年漫長工程於焉展開。

康狄夫遵循大師的指示，將它稱爲「陵寢的悲劇」。他之所以寫《米開朗基羅傳》，就是爲了解釋這個悲劇，並爲米開朗基羅的失敗提出藉口，因爲米開朗基羅不但沒有完成他的傑作，還讓這項工程成爲他的重擔和恥辱。

　　米開朗基羅返回羅馬不久，事情就出錯了。一五〇六年一月三十一日，他以焦慮不安的語調寫信給父親，首先，他（像平常一樣）提及佛羅倫斯的地產，他寄錢回去買一塊農田，之後，他提到他在羅馬的近況。

　　如果我的大理石會來的話，我就沒什麼好擔心的了，但我似乎運氣很差，因爲自從我回到這裡後，就沒有碰到好天氣。幾天前，一艘船進港，它運氣非常好，沒有沉沒，因爲天候狀況非常糟；後來當我要卸下石頭時，河水突然暴漲，把石頭淹沒了，因此我到現在仍然一籌莫展；無論如何，我承諾教宗，並讓他保持樂觀和希望，免得他對我感到不悅，我希望天氣轉晴後就可以開始工作。如係天意。

　　在信的最末，米開朗基羅請他父親將他留在佛羅倫斯的草圖送來，並且不斷提醒他父親：「要確定將草圖包紮完好，免受天候破壞，確保任何小紙張都不能受損，一定要好好提醒信差，因爲那些是很重要的文件。」他也請父親提醒米歇爾——即米歇爾·皮耶羅·皮波，綽號「小鼓掌者」，他曾在八年前和他在卡拉拉一起準備〈聖母悼子〉的石塊——要他趕往羅馬，在在可以看出米開朗基羅急於推動尤里艾斯工程進度的急迫心情。

190　米開朗基羅　Michelangelo

不久後，米歇爾到羅馬加入米開朗基羅的工作，運來更多的卡拉拉大理石。石塊被拖到聖彼得廣場，放在聖卡琳娜教堂旁，總重大約一百卡拉（九十噸）。「石塊的數量如此之多，」康狄夫寫道，「散佈在廣場上，人人都很興奮，教宗更是開心了。」但這只是短暫的歡欣。當羅馬人對米開朗基羅放在他們城市心臟地帶的大片白色石頭嘖嘖稱奇時，他卻擔心著付款的問題。在所有的石塊抵達前，他回了一封語氣很不好的信給他最疼愛的弟弟，包那羅托（Buonarroto），因為包那羅托來信向他要錢（部分是要拿來買父親的藥），並請他在羅馬代為尋找工作。關於工作，米開朗基羅回答道：「我不知道該幫你找什麼樣的工作，也不知該去哪裡找。」他很想幫助這窮困的家，但他現在沒有辦法送錢過去，因為「我在這裡有值四百達克特的大理石，而我還欠人家一百六十塊」，他手上沒有多少零頭。

當剩餘的大理石從卡拉拉運來而教宗卻沒再付他錢時，他的處境變得更為艱難。最後，米開朗基羅和教宗之間爆發了一場意外，從這件事可以清楚看出兩個人的脾氣都很暴躁，簡直是出埃及記的藝術史版本。五月二日，米開朗基羅回到佛羅倫斯，他在信中向朋友兼教宗聯繫人吉利亞諾·桑加羅說明他為什麼離開教宗的宮廷：在聖禮拜六（Holy Saturday）[1]的教宗桌，他聽到尤里艾斯說，「他不想再為任何大或小的石頭花一毛錢了；我非常驚訝，在離開前，我提起他還欠我錢的事，並請他付一些錢給我，這樣我才能繼續工作。教宗陛下叫我禮拜一回去找他；於是我禮拜一、二、三和禮拜四都回去見他。最後，在禮拜五早上，他拒絕接見我，甚至把我趕出來，那個叫我打包走人的人宣稱知道我是誰，但他只是照命令辦事。」

米開朗基羅遭到拒絕，這位擅長突然消失的大師再也忍無可忍。米開朗基羅告訴男僕：「告訴教宗，如果他想找我的話，他得到其他地方找找看了。」就轉身離去了，瓦沙利是這樣記載的。「他沮喪萬分。」瓦沙利寫道，他回到聖卡琳娜教堂的宿舍打包行李，指示助手「去找個猶太人，把房間裡的東西賣了。」然後在馬背放上馬鞍，匆匆往佛羅倫斯而去。尤里艾斯馬上接獲通報，派了五個朝臣想抓他回來。他們在波吉邦西（Poggibonsi）追上他，但那裡已經屬於佛羅倫斯的領地。米開朗基羅對他們的要求和教宗的威脅嗤之以鼻，但同意回封信給教宗（信早已佚失），他在信中請求尤里艾斯的原諒，但發誓說：「像罪犯般被趕走」之後，他永遠不會回去了。

為什麼對陵寢計畫如此熱衷的尤里艾斯突然關上大門並不再付錢呢？米開朗基羅又為何逃離得如此迅速？這些問題是文藝復興藝術史上重大謎團中的一部份；歷代以來，不明究竟的學者想破了腦袋，但卻忽略了一個極合理的解釋。米開朗基羅在寫給吉利亞諾・桑加羅的信中暗示他受到威脅。他寫道，不只是「沮喪」讓他逃離，「還有別的緣由，但我不想談；我只想說如果我還留在羅馬，我的墳墓可能比教宗的先蓋好。這就是我突然離開的原因。」那個「別的緣由」一般認為是一場陰謀，或說米開朗基羅是這麼覺得的，此陰謀的策畫人則是教宗的御用建築師，布拉曼帖。在往後的日子裡，每次發生不幸的事，不管這些不幸事件是否由他所引起的，米開朗基羅都認為是布拉曼帖和他的弟子拉斐爾在後面搞鬼。

布拉曼帖是個才華洋溢的建築師，早在七年前就在羅馬奠定他的聲望，除此之外，他還是個經驗豐富的濕壁畫畫家，也熟稔於操弄教宗宮廷虛偽圓

滑的政治。他取代了米開朗基羅的朋友吉利亞歐‧桑加羅，接手那個時代最大宗的建築工程：重建具有一千兩百年歷史、衰敗不堪的聖彼得大教堂。這項重建計畫是配合米開朗基羅的超大規模陵寢設計引工程，因為相比之下這座老舊的大教堂顯得不合宜。就像桑加羅引介佛羅倫斯朋友──包括米開朗基羅──給教宗一樣，布拉曼帖這位烏比諾出生的人也試圖以他的老鄉來取代佛羅倫斯人，其中最著名的就是拉斐爾。拉斐爾兩年後抵達羅馬，取代了達文西的老角色，成為米開朗基羅的假想敵。因此，狡猾的布拉曼帖想以替換或傷害桑加羅剩餘的托斯卡尼派成員，來鞏固他的地位，而且他從米開朗基羅開始下手。

米開朗基羅透過康狄夫和瓦沙利說道，布拉曼帖和他的黨羽趁米開朗基羅不在時改變教宗的心意，讓米開朗基羅為教宗的叔叔西克斯圖斯四世所建蓋的西斯汀教堂繪製天篷壁畫。他們邪惡的目的是迫使米開朗基羅放下他的長處，也就是大理石雕刻，轉而進行他不熟悉的藝術，使他失敗──因為那不只是繪畫而已，而且是濕壁畫，那是最困難的繪畫媒介。再者，他要畫的濕壁畫地點可不簡單，他得在六十呎高的拱頂天花板作畫。

但這種說法被一份重要文件反駁，那是一封米開朗基羅的朋友皮耶洛‧羅瑟利（Piero Rosselli）於一五○六年五月十日寄給他的信，大約在他逃往佛羅倫斯兩周後寄出。皮耶洛‧羅瑟利是個小有名氣的佛羅倫斯建築師，在羅馬為吉利亞諾‧桑加羅工作。羅瑟利在信中提到他昨晚和教宗的一場會議，教宗也將布拉曼帖找來。他們的談話無可避免地轉到逃亡的米開朗基羅身上。「桑加羅明早會去佛羅倫斯將他帶回來。」教宗說。「教宗陛下，」布

拉曼帖說，「那不會有結果的，因為我和米開朗基羅談過很多次，他一次又一次告訴我，他不想畫天篷壁畫，儘管你想交給他那份工作。米開朗基羅長久以來只對陵寢有興趣，他對繪畫興趣缺缺。」布拉曼帖又說，米開朗基羅不該繪製天篷壁畫。「我想他沒有興趣，因為他沒畫過多少畫像，而特別是這些畫像的位置很高，必須採用遠近縮小法，那可和在地面繪畫很不一樣。」

羅瑟利為他的朋友辯駁，因此對布拉曼帖說話時也「非常無禮」。他告訴教宗，布拉曼帖「從來沒有和米開朗基羅說過話，如果有，你現在就可以砍下我的頭。米開朗基羅隨時等待教宗陛下的召喚，很快就會回來。」

也許，布拉曼帖是想將這份西斯汀委任的工作自米開朗基羅手中搶走，分配給他的弟子。但更有可能的是，他是在保護他的贊助者，免得他將重要的工程交給一個資格不符的藝術家，因此，他只是在陳述真相：米開朗基羅的確不想畫拱頂。無論是哪個動機或者兩個動機兼具，都比米開朗基羅的陰謀論要來得可信，米開朗基羅聲稱布拉曼帖設下圈套，想害他失敗。但如果布拉曼帖推薦他結果卻以失敗收場，兩個人的名望都將受損。

不論布拉曼帖是試圖說服教宗把西斯汀委任的工作交或不交給米開朗基羅，在羅瑟利的信中有幾點是無庸置疑的：就像許多傳記家指出的那般，尤里艾斯不是從一五○八年才開始對米開朗基羅施加壓力，要他製作天篷壁畫；這件工作於一五○六年春季就在兩人心中輾轉考慮。也許，尤里艾斯在一五○五年第一次將米開朗基羅叫到羅馬來時，就已經有這個想法。而米開朗基羅的確很不想接這份工作。

這個理論解釋了教宗為何拒絕接見米開朗基羅，而米開朗基羅又突然逃

離的緣故。尤里艾斯也許是迷信，或改變了事情的優先順序，陵寢的工程就冷卻了下來。因此，他命令米開朗基羅死心，並轉向天篷壁畫的工作。米開朗基羅後來宣稱他當然不願意接下那份工作，我們從他早期笨拙的繪製和摸索都能證實這點。因此米開基羅拒絕這項工作，堅持繼續履行陵寢的合約，還為此購買了昂貴的大理石，結果引發尤里艾斯那著名的暴躁脾氣。教宗可能是說，除非米開朗基羅同意畫天篷壁畫，否則他都不會付錢；教宗也可能大發雷霆，警告米開朗基羅如果他不畫天篷壁畫，就會被吊死。覺得深受侮辱和威脅的米開朗基羅於是逃之夭夭。稍後，米開朗基羅編造了──或在他匆匆逃亡中想像了──布拉曼帖想利用西斯汀委任的工作對他設下圈套。那是個很好的藉口，也忠實反映了他對那份工作的焦慮不安。

　　米開朗基羅隨後安頓在佛羅倫斯，認為自己已經脫離險境，旋即拾起他以前停下的工作，彷彿他從未曾離開過。他繼續為大教堂雕刻〈聖馬太〉，可能也開始進行另外兩項因尤里艾斯請他去羅馬而中斷的工作：即〈卡辛那之戰〉草圖和為法國鑄造的〈大衛〉青銅像。

　　但索德里尼心裡還想著另一座愛國雕像，這是米開朗基羅完成第一件城市工程〈大衛〉大理石雕像後的自然結果，而自從這座〈大衛〉巨像放在維奇歐宮入口的一側後，就一直在困擾著索德里尼的問題：入口的另一側該放什麼？不對稱相當刺眼，而答案很明顯：放第二座巨像。在《聖經》中屠殺巨人的大衛是佛羅倫斯共和國追求自由和捍衛和平安全的兩種象徵之一，而兩位古老的英雄代表這兩種象徵，其中一位是大衛。另一位則是赫拉克勒

斯，他是屠殺怪物的英雄，象徵力量和堅定不變的信念。赫拉克勒斯在佛羅倫斯的集體意識和儀式祭祀中比大衛更受尊崇。這座城市十三世紀的印鑑即是他的肖像，而一旁的銘文則反諷地預告梅迪奇暴君的來臨：「赫拉克勒斯的棍棒馴服佛羅倫斯的墮落腐敗。」

誰比米開朗基羅更適合雕刻這座雕像，尤其他又是第一座巨像的創造者？而他在青少年時就被赫拉克勒斯神話吸引。一四九三年，羅倫佐・梅迪奇死後，他到處尋找工作，就在那時，他得到一塊八呎高的大理石，於是玩著玩著便雕刻了一座赫拉克勒斯雕像。對一個十八歲的藝術家而言，在沒有贊助者支持和大師指導之下獨立創作，這是非常大膽的行徑；許多功成名就的雕刻家不會輕易嘗試大型英雄雕像，何況自從羅馬隕落後，大型雕像就很少見。但米開朗基羅顯然成功了，因為佛羅倫斯內強力反對梅迪奇統治的主要家族之一，史洛奇（Strozzi），買下了〈赫拉克勒斯〉。菲利普・史洛奇（Filippo Strozzi）在三十七年後被迫賣掉那座雕像，當時他帶頭反抗梅迪奇，結果遭到帝國軍隊圍城，以示懲罰。買主喬凡尼・巴提塔・帕拉（Giovanni Battista della Palla）將它當成禮物送給佛羅倫斯眾望所歸的保護者，法國國王法蘭西斯一世。雕像在楓丹白露佇立了一陣子，然後就此失蹤。

現在另一個赫拉克勒斯籠罩著米開朗基羅的天際。一五○六年八月索德里尼寫信到卡拉拉給亞伯利科・馬拉皮納侯爵。這封收藏於馬薩市政府檔案的信件從未出版，因為它抬頭和後面簽署的日期不同，因此被人忽視：

致親愛的兄弟，偉大的馬薩馬拉皮納侯爵亞伯利科閣下

偉大的閣下：我們命令聖母百花教堂的監工審查你的大理石，我們很開心地執行這個任務。我們將會永遠為您效力，我們讚美、頌揚和推崇您。無論如何，我們應該通知您，那塊大理石的老闆摔裂了一塊非常巨大的大理石，我們希望閣下不要計較這項損失，我們保證將讓您滿意。在這件不幸的事故中，有件令人高興的事，因為我們提議把那塊摔裂的石頭雕刻成一座前所未有的巨大雕像。

祝閣下一切順遂

佛羅倫斯市政廳，一五〇六，八月七日。

皮耶洛‧索德里尼，佛羅倫斯人民的終生領導

　　索德里尼提議的巨大雕像顯然就是赫拉克勒斯，雖然信中沒有提到，但米開朗基羅應該是他心目中的人選。在他逃回家鄉三個月後，佛羅倫斯的老鄉已經因他將雕刻另一座市民雕像而開始尋找大理石。這座雕像的成就將會等同或超越〈大衛〉。

　　但，脾氣暴躁的尤里艾斯二世再一次破壞了米開朗基羅的計畫。

<div align="center">＊　　　　　＊　　　　　＊</div>

　　米開朗基羅五月寫信給吉利亞諾‧桑加羅，並向教宗提出和解：「你既然代表教宗寫信給我，請你將這封信唸給教宗聽：教宗陛下應該瞭解我非常願意繼續陵寢工作，不管他希望陵寢是照什麼樣式興建，他都不必煩惱我會

在哪裡打造它，只要我們依合約在五年內完成並置於聖彼得大教堂內，他高興放在哪個角落都可以，我保證陵寢非常美麗；我確定，如果它能完成的話，世上將沒有比那裡更漂亮了。」教宗陛下需要做的只是將他倆同意的款項匯入佛羅倫斯，米開朗基羅就會將他早已向卡拉拉訂購的「許多大理石」運到那裡，而不是羅馬，這樣他就能在家鄉工作。他完成雕像後會送至羅馬，「這樣我做起來會更有效率和心情，因為在此我不用擔心別的事。」

十六世紀的雕刻家會說這些話很不尋常，在那時，甚至連炙手可熱的藝術家都像笨拙的工匠般，小心翼翼循著常軌而行，不敢違逆贊助者的古怪念頭。對教宗說這些話更是令人瞠目結舌——更何況他是在教會史上其中一位最令人恐懼的教宗，也是歐洲最強大的統治者，因此這封信讓人驚訝。我們可以了解米開朗基羅為何如此希望那一萬達克特安全匯入佛羅倫斯的銀行，並試圖擺脫教宗的干涉，和脫離教宗宮廷的詭譎多變。我們也可以了解對尤里艾斯而言這些是完全無法接受的條件，他不知曉米開朗基羅早已準備同時進行並完成在佛羅倫斯接到的工作。

康狄夫寫道，教宗送了三次「充滿威脅」的訓令到佛羅倫斯領主手中，命令米開朗基羅回返，如果要動用武力亦在所不惜。索德里尼對第一道訓令視若無睹，他希望教宗的脾氣過一陣子會好一些。但在接到第二和第三道訓令後，他通知米開朗基羅：「甚至連法國國王都不敢像你這樣考驗教宗的耐性，他不會再哀求了。我們可不願為了你，而讓國家承擔與他交戰的風險，你準備回去吧。」值此之際，米開朗基羅透過「某位聖方濟修士」，考慮是否要聽取奧圖曼蘇丹的提議，到君士坦丁堡建造一條橫跨博斯普魯斯海峽

（Bosporus）的大橋，這還只是蘇丹提出的許多工程之一。索德里尼說服他打消念頭，因爲死在羅馬，也比在君士坦丁堡混口飯吃來得強。爲了保護他免受教宗的憤怒波及，索德里尼給米開朗基羅一本佛羅倫斯外交護照，並請帕維亞（Pavia）那位影響力強大的樞機主教保證他的安全。

尤里艾斯現在就在附近的波隆納，那是他最近征服的土地。當米開朗基羅十一月下旬抵達時，尤里艾斯大發一陣雷霆，然後強迫米開朗基羅表達懺悔之意：他命令米開朗基羅鑄造他本人的青銅巨像，以紀念這次再征服的成功。那是個令人疲憊萬分的工作和一段悲慘的時日。一五〇七年的波隆納非常令人不舒服：熱浪當頭、瘟疫橫行，商人和房東趁教宗拜訪期間大撈一筆，物價暴漲，米開朗基羅不得不和三位助手分租一張床；對托斯卡尼人來說更是難以忍受，因爲此地的酒貴「又難喝得可以」。當之前的統治者圖謀奪回權勢，並且教宗特使的威嚴已瓦解時，整個城鎮「淹沒在甲冑中」，瀰漫著恐懼。米開朗基羅一向輕視肖像雕塑，他應該特別厭惡在被迫的情況下雕塑他的折磨者的肖像。教宗指定他做成眞人的三倍大，他也必須做得很像尤里艾斯本人，完全沒有後來他在聖羅倫佐教堂爲兩位「公爵」製作陵寢雕像的那種創做自由：理想化和張力十足的雕像，而非完全模仿眞人。

更糟的是，米開朗基羅得用他所不喜歡的青銅來頌揚尤里艾斯，當他還在羅倫佐・梅迪奇的花園時，都一直避免使用這種材料，而那時的常駐雕刻家喬凡尼・貝托多（Giovanni di Bertoldo）[2] 就是青銅鑄造大師。米開朗基羅如此厭惡青銅，甚至拒絕完成一座較小、神情較爲愉快的〈大衛〉，而交由他的助手在一五〇八年代他完成這件作品。「那不是我的本行。」他乾脆這樣

說，但今天的大理石雕刻家中有許多人對青銅鑄造抱著同樣的態度，他們可以為我們補充理由。除了「奪走」雕塑大理石時那種樸質和冥想的過程，青銅鑄造包含了一連串的製造模型、鑄模、修正，再度鑄模、再度修正，和最後完成的數個階段。鑄模本身會在模子中蒸發，可是肉眼卻看不到——對熱愛青銅鑄造的人來說，這像個魔幻過程，但厭惡它的人，則認為是個呆板、缺乏獨創性和間接的過程。這個蒸發過程還會細微地改變最後作品的尺寸和比率，因為青銅本身很厚，它在失蠟過程中會變得比藝術家原先的模型還要大。「它看起來就不像是你的作品。」一位現代大理石雕刻家抱怨道。

在波隆納，每件事情似乎都出錯。米開朗基羅帶了兩位佛羅倫斯雕刻家來協助他，拉波・安東尼歐・拉波（Lapo d' Antonio di Lapo）和洛多維科・古立莫・羅提（Lodovico di Guglielmo Lotti），但他們總是幫倒忙。拉波傲慢且脾氣乖戾，當米開朗基羅派他去買鑄模所需的蠟時，他欺騙米開朗基羅，將價錢漲了好幾倍，並中飽私囊。米開朗基羅解雇拉波時，也得一併解雇洛多維科，因為洛多維科替拉波說話。他們後來回到佛羅倫斯，到處毀謗他。也許他們就是無法調適自己的心態，因為他們得為一個三十一歲的天才工作，年紀比他們年輕很多：「真正讓他們火大的是，」米開朗基羅寫道，他們，「尤其是拉波，無法瞭解為何我是大師，而不是他們。」

在這些煩人的事情中，還有一位討人厭的皮耶托・阿多布朗狄尼（Pietro Aldobrandini），他透過米開朗基羅的弟弟包那羅托向他施壓，要米開朗基羅在波隆納——在當時和現在都是金屬製品中心——為他定製造一把匕首。當波隆納的刀劍工匠怠工時，阿多布郎狄尼把錯怪罪到米開朗基羅和他弟弟，

使他們以書信爭論這件事。最後匕首完成時，阿多布朗狄竟然拒絕付款。這就是藝術家的人生；即使米開朗基羅雕刻了〈大衛〉和教宗的勝利雕像，還是有人敢賴他的帳。雪上加霜的是，他最會惹麻煩的弟弟──偶爾縱火、長年無所事事的喬凡西莫納（Giovansimone）──想來波隆納拜訪他。米開朗基羅沒有多餘的地方、資金和時間招待客人，他叫喬凡西莫納別來──（但有根據）──告誡他那裡瘟疫正在橫行，政治動盪不安。

最後，在六月下旬，米開朗基羅完成巨大的〈尤里艾斯〉，但他碰到一件惱人的事，這件事也是他厭惡青銅和懷念大理石的另一個緣故。由於作品的尺寸太大，他僱用有經驗豐富的青銅鑄模師傅也感到很難製做，青銅熱加得不夠，而且倒入的青銅只夠雕像的下半身。一個膝蓋處被切除的〈尤里艾斯〉也許是波隆納人樂見之事，但顯然這樣不能交差。米開朗基羅和助手得把火爐拆掉，取出沒有倒入模型的青銅，重新組合火爐，再融化金屬，然後完成鑄模。最後，一五〇八年二月，他們完成教宗的青銅像。可惜這次征服的勝利為期短暫：三年後，本提沃利家族（the Bentivogli）重新奪回波隆納，暴民拆解巨大的〈尤里艾斯〉，將它搗碎，如同後來蘇聯的列寧雕像。剩下的碎片運到菲拉拉（Ferrara）公爵阿豐索・艾斯特（Alfonso d' Este）──教宗的宿敵──手中，將碎片鑄造成大砲，用來驅逐躲在戰壕裡的教宗駐軍，也許他用的還是大理石砲彈。

米開朗基羅記載道，在「青銅的痛苦」事件之後，他的口袋裡只剩四塊半達克特（儘管他的記載有時不太可信）。他最後終於能自由返回佛羅倫斯。很顯然他希望能住在那裡；他在聖十字區的老舊社區買了一棟房子。

索德里尼和領主仍然希望他為維奇歐宮雕刻第二座巨人守衛，而卡拉拉人也找到一塊合適的大石頭，品質超群。一五○七年八月，索德里尼寫信給亞伯利科侯爵，「米開朗基羅這位雕刻家在波隆納住了幾個月幫教宗鑄造青銅雕像，他現在已快完成工作，馬上就會回來。等他抵達這裡，我們會立即派他去您那裡檢查您提到的大理石。」

但米開朗基羅沒有時間搬進他的新房子。在他回到佛羅倫斯幾週後，尤里艾斯教宗又將他傳喚至羅馬，佛羅倫斯人只能祈禱他趕快回來，並向卡拉拉人致歉。近一年半後，一五○八年十二月，索德里尼又寫信給亞伯利科。這封信的開頭是一些私人事務，有關索德里尼欠亞伯利科一些珠寶的錢；索德里尼現在還無法還錢，但承諾會「趕快將錢付給他」。在信件末尾，索德里尼請侯爵「代他和他妻子向瑪丹娜·露克蕾西雅（Madonna Lucretia〔侯爵夫人〕）致意」。如果這兩個國家首腦的信件顯得太過於親密的話，那是因為索德里尼和馬拉皮納家族、佛羅倫斯和卡拉拉之間有著姻親關係，兩者也因石頭貿易而息息相關；索德里尼的妻子阿根提娜（Argentina）是附近的佛迪諾佛侯爵羅倫佐·馬拉皮納的妹妹。

索德里尼的信件籲請亞伯利科將那顆遭到冷落的大理石塊收好，等待行蹤不定的大師回返：「他還沒粗雕這石塊，因為教宗陛下不允許米開朗基羅大師——也就是我們的市民——離開羅馬到這裡來超過二十五天。由於在義大利沒有其他人能夠雕刻出如此品味絕倫的作品，因此，他得親自去您那邊審視石頭並監督粗雕工作，而不了解他創作理念的人，會毀了那顆石頭。因此，只要他還沒回來，我們或閣下都不安心交給其他人，所以我們只能希望

他會立即回返。」

　　這段期間，在另一封目前只留存下片段的信件中，索德里尼試圖安慰亞伯利科：「您已表現出如此的耐性，我向您保證，這位米開朗基羅大師雕塑的雕像將與古代雕像並駕齊驅，那塊大理石絕對不會浪費。」

　　我們只能想像，若米開朗基羅有機會發揮他在雕刻〈大衛〉時所學到的經驗，在佛羅倫斯愛國情操迴盪不去的時期，他將會在他的家鄉創造出何等驚人的壯觀巨像。這次，他不必與被糟蹋過和熟透的石塊妥協；他會得到卡拉拉最好的大理石，並能一開始便依據他的意志雕刻。

　　但尤里艾斯，他的贊助者和復仇女神，心裡已經有另一個計畫。

譯注
1 聖禮拜六（Holy Saturday）：基督教節日，定在大齋期末，即復活節前一天。
2 喬凡尼・貝托多（Giovanni di Bertoldo）：一四三五至一四九一年。義大利雕刻家。

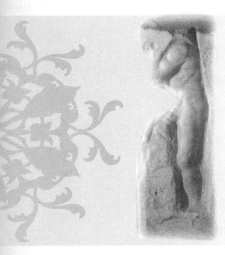

第11章
用石頭繪畫，
用顏料雕刻

他深愛卡拉拉的採石場，那些奇特的灰色山峰，甚至在中午時都傳達出它在夜晚時的莊嚴和沉寂，他月復一月徘徊在山中，直到它們黯淡的灰色轉移到他的繪畫中。

——華特・派特（Walter Pater）

〈米開朗基羅的詩〉（The Poetry of Michelangelo）

　　當一五○八年春天米開朗基羅返回羅馬時，他仍舊抱著微渺的希望，一心想重新開始那命運多舛的陵寢工程。採石工作在卡拉拉重新展開；六月二十四日，馬特歐・古卡雷洛寫信來，說門尼諾・拉瓦納（Menino de Lavagna）的船又運了二十一卡拉（十九噸）的石頭上路，包括四塊「非常美麗，品質良好」的石塊。這些石頭中有一塊是要來雕刻教宗本人的雕像。另一塊更大的石頭在阿文札海灘等待運送過來。

和往常一樣，這趟運送過程並不順利。門尼諾好不容易把船拖上海灘，將大理石運上船，結果船卻卡在阿文札動彈不得達「十五天之久」。馬特歐建議米開朗基羅多付額外幾個達克特給船長，好讓他在困境中感到些微的安慰，何況「你找不到任何想開船去那裡的人」，並協助船員逃避進口大理石到羅馬的關稅，「因為他們是窮苦的人，這樣他們會喜歡你」。這封信說明了有船的人才能發號施令──米開朗基羅在九年後才體悟到馬特歐的警告。

　　米開朗基羅現在有了大理石，但卻不能做任何事；他在兩個禮拜前記錄他收到五百達克特的定金，那是「繪製西斯汀教堂拱頂的定金，我得從今天就開始動工」。尤里艾斯再度堅持由米開朗基羅創作，而他這次沒有逃跑或反抗。也許他已學會認命，接受令人疲憊的工作；歷經了波隆納的青銅雕像試煉之後，在拱頂畫濕壁畫似乎就沒那麼悲慘了。他也想接受這項挑戰；他對雕塑的願景被突然中止的陵寢計畫和心不甘情不願的青銅雕像弄得百般挫折。現在，他似乎重新放開眼界，嘗試一項他以往認為是和雕刻相對立的藝術媒介。在他收到定金的隔天，就預付粉刷大師賈科波‧羅瑟利（Jacopo Rosselli）十達克特，請他刮除舊天花板底層，重新塗上一層灰泥。

　　西斯汀天篷壁畫重新引起繪畫和雕刻之間一直可以爭辯的藝術問題，其中夾雜了一些曲解和許多反諷。在電影〈萬世千秋〉中，由卻爾頓‧西斯頓所扮演的米開朗基羅與他在〈十戒〉中所扮演的摩西相互呼應。（摩西這角色使卻爾頓‧西斯頓一舉成名）。這位米開朗基羅逃離由雷克斯‧哈里森（Rex Harrison）[1]所扮演的專橫傲慢教宗，不是前往佛羅倫斯，而是卡拉拉。他在卡拉拉很愉快地與採石工人一起開採石頭，結果教宗的警察找到了，其

中一個警察給他裝著酒的羊皮，於是他就逃往阿普安阿爾卑斯山脈，像摩西攀登西奈山一樣。當他抵達最高的山巔時，太陽西沉於利久立海（我可以證明那是很壯觀的畫面），散發光芒的雲朵聚在一起，形成一個景象：即西斯汀天篷壁畫的中心景觀，上帝將生命之光傳遞給亞當。西斯頓／米開朗基羅看見這幅景象，似乎是在召喚他，於是就從山上下來，返回羅馬繪製壁畫。

　　那是個庸俗而誇張的場景，顛倒是非，米開朗基羅在阿普安山巔看到的應是巨大紀念碑的願景。可這部影片卻玩弄一個抗拒被鑄造成畫家的雕刻家的名望，似乎是個不妥的騙局——他追求的雕刻藝術，最後在大理石母脈中形成了繪畫的概念。這個摩西式的時刻倒是演出了一個廣義的真相：西斯汀濕壁畫的確是米開朗基羅不朽的雕刻野心及非凡成就，這份野心太巨大，無法以頑強的石頭媒介達成。因此，他將陵寢的創作概念湧現在天花板上。

　　米開朗基羅以〈大衛〉展現單一雕像的超群絕倫，瓦沙利寫道：「任何觀賞過這座雕像的人，就不再需要看其他雕刻家的作品了。」因此，米開朗基羅想追尋更大的挑戰：他要以史詩般的規模、結合雕刻與建築，並用大理石捕捉整個宇宙——就像但丁以詩歌展現——他將用石頭呈現。但他這三方面的嘗試幾乎都以挫折收場。聖羅倫佐教堂正面沒完成，成為一堆多餘的大理石，為盜匪所偷取。尤里艾斯二世的陵寢將在四十年後「完成」，悲哀地縮小格局，在形式上不斷妥協。而最成功的聖羅倫佐新聖器室則是個煞費苦心卻尚未完成的傑作，具體現表了米開朗基羅創造它時的所有矛盾。

　　他輝煌的願景在濕壁畫中——而非石頭——全盤展現。米開朗基羅這位超級雕刻家在不斷的抗議和受到脅迫下接受這份英雄式的繪畫工程，創造出

可謂是世界上最偉大的濕壁畫全景，成為他最名聞遐邇和最受歡迎的傑作。

　　避開在觀光季高峰，你仍然能在拜訪米開朗基羅的雕刻傑作時享受一點安寧，在一小群人之間穿梭，駐足欣賞佛羅倫斯美術學院和聖羅倫佐梅迪奇禮拜堂的〈大衛〉，或梵諦岡的〈聖母悼子〉，和羅馬聖彼得鐐銬教堂的〈摩西〉。如果你運氣好，還可以在大教堂博物館裡單獨觀賞另一座令人心跳停止的晚期作品〈聖殤〉。但在西斯汀教堂你沒有這種機會；參觀它先是一連串的等待（在梵諦岡博物館外要等，在教堂外又要等），然後是緩慢移動和在人群中推擠的試煉，你夾在八千位訪客中；中央空調每天都最大馬力送風，承受巨大的壓力，而守衛頻頻用歌劇投影器放映不准拍照的告示。這道不准拍攝的規定卻不見於梵諦岡博物館其他地方，那是配合日本電視台（Nippon Television）的規定，它在一九八○和九○年代花將近四百萬清洗西斯汀壁畫時，取得獨家播放權。

　　西斯汀壁畫較受歡迎，也反映了繪畫和雕刻之間的差異。也許是因為雕刻的立體，促使它成為較保守和較親密的媒介，要求全神貫注和投入。你可以走近一座雕像，在它四周打轉，跟隨它的形式，在它所放置的地方真正分享它所佔據的空間（當然也有運氣不好的時候，比如，考慮不周到的博物館設計師將它安置在粗糙的幾何壁龕內，隔了一層玻璃好像它需要防腐似的，用呆板的工業燈光照亮，英國倫敦皇家學院所藏的〈泰迪聖母瑪莉亞〉就是如此）。而一幅畫則得使出渾身解數，在你面前開展，用色彩誘惑你的眼神，將你吸引進它的空間內。電影和電視節目有著預先定好的節奏，模仿夢的境界，它們交待了更多的細節，卻沒留下發揮空間給觀賞者：電影和電視節目

與繪畫的對比，就像繪畫與雕像的對比。

　　儘管如此，米開朗基羅的繪畫卻更形簡單又複雜。他的繪畫中完全沒有梵諦岡同代畫家貝利尼、吉奧喬尼（Giorgione）[2]和提香所呈現的詩意自然主義，他們使用佛蘭芒人（the Flemish）所發展的新式油畫，描繪大地景觀、光線和空氣。相較之下，米開朗基羅光禿的背景和線條分明的人物顯得刺眼而突兀。他是個復古者，也是個創新者；他的《聖經》劇在十四世紀義大利藝術風格的鮮明早晨空氣中展開，並揚棄他那時代的濃密氛圍。

　　米開朗基羅在人物上展現技巧精湛的畫技和絕妙的遠近縮小法，但他很少運用錯覺的手法創造藝術空間，就這方面他毫無說服力。他的人物和團體在私人空間裡或坐或站，就像在壁龕裡的雕像。景深瓦解和蒸發，如同在棒球場內野中用長鏡頭觀賽。在西斯汀天篷的壁畫〈洪水〉（Flood）中，中景人物緊緊依附在岩石上，而那些岩石似乎正在漂浮，而非突出於水面；這些中景的人物跟處於前景、攀爬到土地上、較爲接近我們的人物一樣高；團體分散開來，像米開朗基羅素描本裡的描摹，彷彿他沒有學到馬薩喬——或更早的喬托——在這一世紀以來的教訓。甚至伊甸園裡的亞當和夏娃都沒有佔據相同的圖畫空間。米開朗基羅以四個穹隅極爲成功地結合了這個空間，他在天花板的角落描繪拯救希伯來民族的血腥事件，但既使在這裡，荷洛分內斯的體型還是跟旁邊的茱狄絲一樣大，彷彿與她分享同一個平面，並奪回被她割下的頭顱，下一個穹隅中的歌利亞與大衛也是如此。

　　在各種人物範疇中他們的比例大小更顯得混亂。先知和女預言家變成了巨人，隨著天花板的方向，他們的體型愈來愈大。從嚴肅謙虛的澤迦利亞

（Zechariah）³ 到誇張華麗的約拿可見一斑。裸者的體型則較小，儘管隨著圖畫方向看去，他們也變得較大。為了戲劇效果，《聖經》長畫的比例完全被弄混了。但這些不相稱的人物完全不會干擾我們的視線，或破壞天篷壁畫的動態和諧，而這份和諧的概念基本上來自於雕刻而非繪畫。先知、女預言家、裸者，和肖像／女畫像全都安穩坐在他們的壁龕中，以台石支撐；人造大理石的建築格局和他們銜接，而在這個過程中，他們所躍然而出的《聖經》和古典世界於焉取得和諧。米開朗基羅在西斯汀教堂天花板上，透過繪畫得到雕刻和建築的輝煌結合，他一直有這個願景，但卻從來無法在製造陵寢中實現。裸者代替陵寢中所設計的〈俘虜〉，以兩種模式輪流呈現：瘋狂般的苦痛和夢幻般的安眠。先知和女預言家則等同於原先陵寢設計中四個角落的巨大雕像：那位留著鬍子沉思的耶利米通常被當作自畫像，他亦是〈摩西〉弓身坐著的版本，為米開朗基羅預計完成的四個雕像中唯一完成的作品。

「躺著做苦工。」米開朗基羅如此稱呼繪畫，但這苦工帶來安慰，尤其是在速度上。四年內他在擁擠的天花板上畫了三百四十三個人物，是他陵寢計畫中雕像數目的八倍，而他五輩子也雕刻不了這麼多雕像。這樣龐大的數量讓他可以發揮繪畫中古怪和崇高的特殊技巧，他在雕像中則很少如此肆意揮灑（如在〈酒神〉旁惡作劇的農牧之神，〈瀕死的俘虜〉身後未完成的人猿，在梅迪奇洗禮堂中〈夜〉的面具和貓頭鷹，還有在羅倫佐‧梅迪奇花園中佚失的農牧之神頭像）。繪畫還有其他特點，天篷壁畫表現了讓人無法置信的扭曲身軀、反覆無常的滑稽畫，並且也是各種極端面貌的百科全書。這場表演的巨星是古梅恩女預言家（the Cumean Sibyl）⁴，她肩膀巨大，手臂如同

黑猩猩，頭部嬌小，還有過份正經的約翰‧拉斯金（John Ruskin）[5]所謂的「以怪異的藉口展現胸部的乳頭，彷彿衣服是像生石膏般在身上鑄模。」基督那位在半圓壁裡的祖先非常適合當費里尼（Fellini）[6]電影的臨時演員。

　　西斯汀天蓬壁畫實現了陵寢計畫，但也是它的逆轉和倒置。墳墓朝向生命的結束，而天蓬壁畫卻慶祝生命之始，以及希伯來國家血腥的開端。無論如何，天蓬壁畫和米開朗基羅其他的梵諦岡濕壁畫是唯一一項他完成大型且複雜的工作，康狄夫和瓦沙利都說，米開朗基羅那時已無法親自做完最後的修潤。我們沒有確鑿的證據證實他對天蓬壁畫的結果感到滿意，他自〈人馬怪物之戰〉之後的作品也是如此。這個時期米開朗基羅的信件比以往更集中在討論金錢、房地產和處理那些任性的兄弟的難題上。他只在大壁畫工程開始時曾經特別提過這些事，並哀嘆工作進行不順利，「因為困難度高，而且這並非我的本行」，完成作品後他還是抱怨「這十五年來總為龐大的工作量弄得疲憊不已，為千種煩憂而苦惱萬分，沒有一個小時的快樂。」這就是這位最會抱怨的人表達他對作品滿意的方式。

　　西斯汀天蓬壁畫的故事並沒有隨著米開朗基羅拆掉鷹架而結束。它像〈大衛〉一樣，是一幅有具有生命的藝術作品——在最近這幾年還引發騷動和爭論。繪畫與雕刻之間的爭辯在它的生命中繼續進行，尤其是在一九八〇年代這幅壁畫進行前所未有的大規模清洗時最為激烈，那是有史以來單一藝術作品所進行過最著名和最昂貴的清洗。

　　對任何陷入藝術品修復之戰的派別來說，清洗過的天蓬壁畫所展現出的

鮮豔色調和突兀的對，實在比令人震驚——橘色和綠色、藍色和淡黃綠色、鮮紅色和紫羅蘭色，熱鬧萬分出現在相同一件光輝璀璨的衣服上。然而，對某些人來說，這是件恐怖之事，但對其他人而言，他們覺得很開心。幾世紀以來，藝術家和批評家都頌讚天蓬壁畫是全息圖的原型，在其中雕刻的願景奇蹟地轉換到二度空間，並忽略繪畫的次要特質：色彩。康狄夫和瓦沙利極力讚美這幅壁畫的繪畫技藝、明暗對照法，特別是遠近縮小法的精湛技巧，卻對色彩未置一詞。但那些論及色彩的人卻不做此想。保羅‧賓托（Paolo Pinto）是個梵諦岡色彩畫家，在他一五四八年出版的《繪畫對話》（Dialogo della pittura）中，用尖酸的評論駁斥米開朗基羅的用色：如果米開朗基羅的繪畫能融合提香的色彩，你就能看到「繪畫的傑作」。梵諦岡的洛多維哥‧多爾契（Lodovico Dolce）[7] 更為坦白：「我對米開朗基羅的用色沒什麼意見，因為每個人都知道他不在乎這點。」米開朗基羅本身則對他的用色或色彩的角色未發一語；繪畫是藝術的基礎，不管媒介是什麼。當他觀賞提香的作品時，還發脾氣說梵諦岡人沒有徹底地研究過繪畫。

十九世紀批評家呼應這種米開朗基羅不重視色彩的觀點，以浪漫主義的熱忱讚賞他的表達方式意味深長。華特‧派特（Walter Pater）看見卡拉拉的「黯淡灰色」轉移到濕壁畫上。羅曼‧羅蘭（Romain Rolland）讚揚天蓬壁畫中「二十位野蠻裸者，活生生的雕像」和「栩栩如生的人類形體，像樹幹般的身軀和像柱子般的手臂。」一個世紀後，學者西德尼‧佛利堡（Sydney Freeberg）對此觀點詳盡闡述：「米開朗基羅的用色都是從他最初的雕刻概念衍生而來。主要色調是建築的虛構框架和身處其中的赤裸人物，他們肌膚柔

和，像古老的大理石。」而穿著衣服的人物，尤其是先知，讓佛利堡聯想到另一種雕刻素材，「舊青銅的銅綠色：他們的衣料喚起金屬的記憶。」

這些衣料現在喚起不同的金屬聯想，那就是閃閃發光的錫箔。清洗似乎揭露了完全嶄新的米開朗基羅：一個深藏不露的色彩畫家、第一位野獸派（Fauve）[8]畫家。清洗工程的主要修復者，吉安路奇·科拉盧西（Gianluigi Colalucci）宣稱，米開朗基羅之後五個世紀的西方藝術史將重新改寫；而他所使用的碳酸氫銨、氟嗎林和羧甲基纖維素清洗劑，把真正的米開朗基羅從幾個世紀的煙霧、塵垢和誤解中解放了出來。藝術雜誌記者大衛·艾瑟狄安（David Ekserdijian）聲稱，嚴重誤導我們數世紀以來欣賞米開朗基羅這位畫家的兩種看法「陰暗謬論和雕刻謬論」現已推翻了。根據科拉盧西的說法，現在甚至應推翻拉斐爾〈雅典學校〉畫中天才米開朗基羅孤獨沉思的形像：「米開朗基羅繪畫呈現出色彩的表面娛悅和令人困惑且不連續的人物比例，是捨棄情感和熱情之作。這是先驗式的繪畫。」清洗去除了「那褪色的陰暗和不規則面紗……它們熄滅了色彩，遮掩了形式，使得畫作效果陰沉。清洗揭露了色彩的重要性，並且推翻了原本輕易就攫住人類心靈陰暗憂鬱的誤解。」

因此我們得到吃了百憂解的米開朗基羅：我們一直誤以為他是貝多芬，其實他是拿著畫筆的巴哈，充滿歡愉和希望。現在他是我們這時代的米開朗基羅了。自從他繪製天篷壁畫的五個世紀以來，色彩和其他繪畫要素的相對重要性不斷改變其優先次序，就像（有時候是符合的）對白色和色彩繽紛的大理石的品味那般，變來變去。在十九世紀，合成顏料提供畫家不受拘束的色彩和強烈度。印象主義派擁抱色彩，掃除其他考量：細膩線條和景深、素

描和明暗對照法、心理細微差別和敘述細節、精緻的上光和洋漆的光輝，只用燦爛的純淨色彩表達。自那時候開始，我們便沉浸在更進一步平面化的繪畫中，以及各派畫家對純粹、濃厚色調的探索，這些畫派龐雜，包括馬蒂斯、波爾納（Bonnard）[9]、康定斯基（Kandinsky）[10]、蒙德里安（Mondrian）[11]、羅斯科（Rothko）[12]和霍克尼（Hockney）[13]。學生坐在陰暗的教室中，看著幻燈片認識大師的作品；在那之後，真正的傑作看起來似乎暗沉陰鬱。我們在色彩的海洋中游泳，潑濺水珠，越過電視和廣告牌、雜誌和超市包裝、狄士尼卡通電影和漫畫。讓電視台贊助西斯汀修復計畫顯得更為恰當。

那些對此改變哀嚎並堅持老式米開朗基羅雕像概念的人，很快就被斥為美學上的勒德份子（Luddites）[14]或——更糟糕的說法——忿忿不平的藝術家。藝術歷史學家凱琳・威爾—嘎利斯・布朗特（Kathleen Weil-Garris Brandt）稱他們為「文化震撼」的受害者，雖然表示同情，卻也批評他們：「對今天的藝術家、對那些仍然抱持著學院傳統而遭到當代藝術主流駁斥或忽略的人來說，清洗西斯汀教堂的是一種痛苦的個人損失。」但那些反對者，即藝術家和少數學者，提出更強有力的聲明。他們堅稱米開朗基羅在濕壁畫的濕石膏乾燥後，重新再乾壁畫上修潤，這樣他的色彩黯淡又柔和，加強陰影和光亮，強化立體感，並與構圖相結合。他們指出，清洗者的碳酸氫銨濕布會輕易溶解乾壁畫上讓顏料附著而使用的黏膠和蛋彩，而蛋彩就會使那層黏膠和有機污染物轉變為黃色。他們也指出，使用在陰影和輪廓的煤煙顏料和葡萄黑顏料，其化學成分和被清洗掉的煤灰一樣，因此在清洗中很容易被忽略。

若濕壁畫更為持久，那麼米開朗基羅為何要在乾壁畫上作畫？因為繪製

濕壁畫的限期緊湊，在每段濕石膏在凝固變硬前——一天的時間——就得要畫上畫作，因此它也被稱為「一日」（giornata）。任何潤飾和修正——這都是米開朗基羅眾人皆知的創作過程——則必須在乾壁畫上進行，要不然就是將這段壁畫刮除，重新再畫。米開朗基羅有很多時間修潤乾壁畫。他在天花板花了四年時間，其間只有三個月生病或暫時離開。而清洗只揭露了四百四十九幅濕壁畫的「一日」工作量。

為了反駁上一段提到的常識觀點，提倡修復的人仰賴最為反覆無常的權威，那就是瓦沙利。他讚揚濕壁畫是「最有陽剛氣息的」手法，鼓勵實踐者「大膽作畫」，並「不要在乾壁畫上修潤，因為它除了是非常拙劣的手法外，還會使得圖畫的壽命變短。」瓦沙利也對米開朗基羅表示尊崇，讚美西斯汀天篷壁畫是藝術蒼天之光。但是，我們可以由此而確定，它的創造者只在濕壁畫上作畫嗎？

事實上，很少有藝術家如此，可能除了瓦沙利之外——雖然他的藝術誇張，但技巧高超。瓦沙利駁斥乾壁畫是一廂情願、不切實際的論點；當另一位小有名氣的畫家在純粹的濕壁畫上作畫時，他稱讚這是項偉大的成就，但他承認「許多藝術家」會修潤乾壁畫。事實上大多數藝術家確實如此：瓦沙利在布魯涅內斯基興建的聖母百花教堂的圓頂上創作濕壁畫裝飾，效果很好。但陽剛氣息不足的斐德利科・祖卡里（Federico Zuccari）[15] 卻用純粹的乾壁畫完成後續繪製，像達文西的乾壁畫傑作，它冒出泡泡，從牆上剝落。

那像迷霧般緊貼在「老舊」的西斯汀天篷壁畫的陰鬱色澤當然是人為現象，是數世紀以來教宗香爐和梵諦岡祕密會議儀式火焰所留下的煙霧殘渣，

原本塗在壁畫上保護並使色彩鮮豔的黏膠最後反而讓畫作變黃且黯淡，當然還有空氣的污染。新近揭露的色彩使人振奮，尤其是半圓壁的下半部，在長期以來沾染到的灰塵最多，多虧當初作畫的速度很快，在清洗時保存得最好。但天花板的整體效果現在變得較差；畫中的個體現在如此清晰且令人感動，它們像鮮豔、混亂的首飾擠在一起，呼喊著構圖把它們結合在一起。肌膚色調極不和諧；壯觀的先知約拿是天篷壁畫的最後一幕，現在卻色澤華麗庸俗，呈現不協調的紅色。以前，他敬畏地縮著身軀；現在，他的肌膚黝黑，扭曲著臉。不是上帝的光芒強型照射在魚肚上，就是可憐的約拿在尼尼微的城牆外待了太久，連個無花果樹遮陰都沒有[16]。

其他人物也是如此，之前他們似乎從拱頂表面挺身而出，現在他們平展在俐落的輪廓中。科拉盧西非常高興能解決掉「情感和熱情」層面，但深度和立體感也隨著消失，栩栩如生且精力充沛的對比也流失乾涸了。最後，你的眼睛必須自行判斷；但這些時日，在藝術修復的科學奇蹟和驚人的「發現」所造成的騷動中，這種判斷愈形艱難。你不妨比較修復前後所拍攝的照片，讀者最好保留任何濕壁畫「以前」的照片，因為現在它們是彌足珍貴且已消失了的文獻。有一次我去參觀，由於沒有舊時的照片，於是在梵諦岡博物館的書店中徘徊不去，直到我找到一本便宜的德文版紀念書籍，裡面有些修復前的照片。店員看到我在看的書時，他說：「我也比較喜歡之前的壁畫。」

你可以將這個結果看成一個兩難困境。清洗重新展現了米開朗基羅濕壁畫根本的鮮豔色彩，他的敘述現在更為清晰。但他微妙精緻的修潤卻已永遠消失了。爭議的重點不在色彩本身；令人感動的色調造成騷動，但它們其實

只是一團紅色、橘色、藍色、洋紅色、淡黃綠色，和緋紅色的混合體。米開朗基羅的願景是同時展露深沉的繪畫性和雕塑性。他在西斯汀天蓬壁畫中證實繪畫和雕刻可以和平共存，但最後繪畫終究還是取得了勝利。

譯注

1 雷克斯·哈里森（Rex Harrison）：一九〇八至一九九〇年。英國電影演員，曾贏得奧斯卡獎。

2 吉奧喬尼（Giorgione）：一四七七至一五一〇年。義大利文藝復興盛期威尼斯派畫家。

3 澤迦利亞（Zechariah）：公元前第六世紀的希伯來先知。

4 古梅恩女預言家（the Cumean Sibyl）：對凱撒宣告基督教世界來臨的女預言家。

5 約翰·拉斯金（John Ruskin）：一八一九至一九〇〇年。英國藝術和社會評論家，作家和詩人。

6 費里尼（Fellini）：一九二〇至一九九三年。二十世紀義大利最有影響力的電影導演。

7 洛多維哥·多爾契（Lodovico Dolce）：一五〇八至一五六八年。義大利繪畫理論家。

8 野獸派（Fauve）：二十世紀初法國一個激進的表現主義畫派。

9 波爾納（Bonnard）：一八六七至一九四七年。法國畫家，以色彩強烈聞名。

10 康定斯基（Kandinsky）：一八六六至一九四四年。俄國現代抽象派畫家。

11 蒙德里安（Mondrian）：一八七二至一九四四年。荷蘭畫家，風格派運動藝術家和抽象畫創始者之一。

12 羅斯科（Rothko）：美國抽象表現主義派畫家。

13 霍克尼（Hockney）：一九三七年生。英國畫家，六〇年代英國大眾藝術重要人物。

14 勒德份子（Luddites）：一八一一至一八一六年間，英國主張搗毀機器的工人。

15 斐德利科·祖卡里（Federico Zuccari）：一五四二至一六〇九年。義大利矯飾主義派畫家和建築師。

16 上帝原本要毀滅尼尼微，約拿收到上帝的命令，要他到尼尼微城傳遞這項警告，後來神改變心意，原諒尼尼微城中的人。

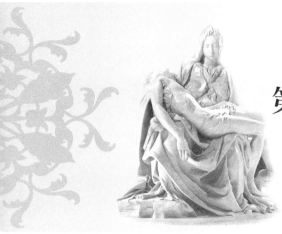

第12章
應許之地

要花數個月的耐心才能馴服山脈。

——米開朗基羅寫給伯托·菲利卡亞（Berto da Filicaia）的信

一五一八年九月

　　日後的幾個世紀可以盡情辯論米開朗基羅如何完成西斯汀天篷壁畫；但此時的他勇往直前。在佛羅倫斯和羅馬，改變來得迅速而猛烈。一五一二年八和九月，在揭示天篷壁畫的前兩個月，盤旋於脆弱的佛羅倫斯共和國外的豺狼終於突襲。執政官皮耶洛·索德里尼——米開朗基羅的朋友和贊助者——在關鍵時刻時忽略了顧問馬基維利對現實政治的建議。他不肯和義大利領土上你爭我奪的外國勢力保持安全距離，靜待贏家出現；反而是依附佛羅倫斯的傳統保護者法國，拒絕加入尤里艾斯二世反抗法國的神聖聯盟（Holy League）¹。法國國王法蘭西斯一世沒有報復並撤退軍隊。但神聖聯盟的西班

牙部隊卻屠殺佛羅倫斯衛星都市普拉托（Prato）的居民，隨即進逼城市。神聖聯盟在波隆納聚集，決定指派一位教宗特使前往佛羅倫斯，那就是喬凡尼·梅迪奇樞機主教，偉大的羅倫佐次子。索德里尼遭到放逐，而樞機主教以勝利之姿騎著馬進入佛羅倫斯，由他的堂弟和心腹古利歐陪同，古利歐是羅倫佐遭到暗殺的兄弟，也就是古利安諾·皮耶羅·梅迪奇（Giuliano di Piero de' Medici）的私生子。

　　米開朗基羅年輕時住在梅迪奇家中就認識這兩位梅迪奇成員，但在新政權下，他還是怕被懷疑，擔心他的家族會陷入險境。「保持低調，除了上帝之外，別和任何人親密交往。」他勸告弟弟包那羅托，「別說任何人的好話或壞話，因為沒有人知道局勢將會如何轉變。」當謠言四起，說米開朗基羅批評梅迪奇家族時，他請求父親想辦法遏止謠言，但他的理由並不充分，他說只是重複「大家」對普拉托其他暴行的看法：「如果〔梅迪奇家族〕真的做了那些事，那表示他們犯了錯誤——但這並不代表我相信大家的說法。」他要包那羅托祕密調查是誰洩露出去的，這樣就知道該防範誰了。米開朗基羅的審慎顯示他絕非英雄，但卻切合實際：梅迪奇新近復甦的權勢不久便直逼羅馬。

　　梅迪奇的權勢增強時，教宗尤里艾斯的勢力就相對衰減了。戰士教宗沒有多少時間享受他征服的勝利，或米開朗基羅為他繪製的「世界驚奇」。一五一三年二月二十一日，忍受了長期的煩憂、苦難、歡愉和疾病的教宗過世了，享年六十九歲，他的過去成為燦爛、神聖的記憶。他在臨終前想起了陵

寢，留給繼承人一萬達克特，並要求把它建蓋完成。五月六日，米開朗基羅重新簽約，這次的設計需要較小的樓面空間，只有三面牆，捨棄一五○五年四面陵寢的結構，可以擺置在任何容得下它的教堂之內。布拉曼帖最新設計的聖彼得大教堂無法容納原先構想的陵寢，因此這個縮小了格局的新方案比較有機會安置在教堂的某個角落。但如同瓦沙利和其他人所記載的，這工程並沒有因此而變成「較小」：陵寢和原先設計的一般高，天使舉起教宗斜倚的雕像，兩側是聖人，而巨大的聖母瑪莉亞和聖子在上方飄移。它將是座石頭之山；若你瞇著眼睛審視目前留存下來的設計草圖（現存米開朗基羅幾乎毀損的副本），很容易聯想到卡拉拉的大理石山脈。米開朗基羅將在七年內完成它，價碼從一萬達克特提高到一萬六千五百達克特，而且規定他不能同時接下其他會影響進度的工作。

三月十一日，繼承父親角色、成為沒有頭銜的佛羅倫斯主子的喬凡尼·梅迪奇樞機主教，登基成為教宗利奧十世。他後來封高尚仁慈的堂弟古利歐為樞機主教，並讓他掌管佛羅倫斯。梅迪奇過去的承平時期——優雅、穩定和祥和的時光——似乎又回來了。

「上帝賜與我們教宗職位。」據說教宗利奧曾如此宣示，「因此讓我們好好享受它。」他是個身軀圓胖的教宗，追求美好時光，為放縱自我的人文主義者和享樂主義者，他熱愛詩歌、宴會和與才氣橫溢的人為伴，也很喜歡葡萄牙國王送的寵物大象。利奧也熱愛藝術，但偏愛拉斐爾優雅的繪畫，而非米開朗基羅糾結的肌肉和精神的痛苦衝突。他暫時與教宗尤里艾斯的繼承人維持良好關係，尤其是尤里艾斯的姪子，烏比諾公爵法蘭西斯哥·瑪莉亞·

羅維雷（Francesco Maria della Rovere）。他也想讓米開朗基羅早日完成陵寢工程，因此沒有交付其他工作給這位兒時同伴。

羅馬市政官員理解教宗利奧的意思，於是隔年選了一位名氣較小的雕刻家，多明尼哥・波隆涅斯（Domenico Golognese）──而非米開朗基羅──來雕刻利奧的雕像。米開朗基羅大可感謝自己不用再雕刻另一位教宗的雕像，雖然他眼睜睜地看著委任工作交派給別人時可能會嫉妒和生氣，但這次他似乎真的可以完成尤里艾斯的墳墓了。

但美好時光卻沒有持續多久，對米開朗基羅、教宗利奧，和義大利而言，都是如此。

米開朗基羅再度開採卡拉拉的大理石，但並不順利。馬特歐・古卡雷洛和其他四位鑿石工人在一五〇六年成立一家合夥公司，提供大理石給米開朗基羅，現在卻得勤跑法院而非採石場；因為他們沒有履行合約支付佣金給合夥人吉多・安東尼奧，因此被安東尼奧告上法院，想把錢從另四個合夥人那拿回來。即使後來這件訴訟塵埃落定，開採和運送卻變得緩慢。可能是一五一三年春天，米開朗基羅完成天篷壁畫返回卡拉拉訂購更多的大理石。夏季末他生氣地寫信給巴達薩・卡吉翁（Baldassare di Cagione），也就是札保羅・馬西諾的兒子，卡吉翁是五位合夥人之一：「巴達薩，我實在很吃驚，因為很久以前你就寫信告訴我，已經準備好很多大理石了，這幾個月以來，天氣很棒，非常適合運送，你還收了我一百達克特金幣，什麼都不缺了，可是，我不知道為什麼你還沒把大理石運過來。」「盡快」將大理石運過來，米開朗

基羅催促說：「我只想提醒你，你這樣胡作非爲且破壞了別人對你的信任，實在不好。」

　　這只是米開朗基羅和卡拉拉供應商原本良好的關係中出現摩擦的最初徵兆。我們無法確切判定陵寢計畫延遲了五年的緣故，但可能是因爲他接了西斯汀委任的工作。當時，米開朗基羅一頭埋入教宗尤里艾斯的工作，拒絕爲大理石再付「一毛錢」，即使馬特歐‧古卡雷諾仍然運送大理石給他，並勸他幫助那些運送大理石的「窮苦人家」。由於米開朗基羅收不到尤里艾斯的錢，依據他吝嗇的天性，確實會將手頭上的拮据傳給在食物鏈下方的卡拉拉鑿石工人；米開朗基羅的經濟史是一段很長的喊窮和吝嗇的歷史，直到老年，當他累積了土地和金錢大筆財富後，才以慈善捐助作爲贖罪。如果他在一五○八年伸直手臂擋開了卡拉拉人，那麼一五一三年時，就不能怪他們不把他當做一回事，卡拉拉人輕蔑他，視他爲賴帳不還的人。或者，引爆衝突的原因也許是他們所供應的大理石不符合米開朗基羅的特定規格，或因爲他們像巴達薩一樣，沒有準時運抵。這就是他的行事風格；他是個要求很高、知識淵博又追求完美的顧客。

　　此時，米開朗基羅轉而尋找其他可以協助他的人。一五一三年七月，他派人前往佛羅倫斯尋求米歇爾‧皮耶羅‧皮波的協助，米歇爾就是「小鼓掌者」，於十五年前幫他開採和粗雕梵諦岡〈聖母悼子〉的石塊。米開朗基羅請米歇爾前往卡拉拉，他自己則在羅馬對雕刻已收到的石頭。他開始雕刻三座雕像：身軀高而結實的〈反抗的俘虜〉、現存於羅浮宮且表情若夢的〈瀕死的俘虜〉，以及氣勢凌人的〈摩西〉。〈反抗的俘虜〉是他命運多變的藝術生涯

中碰到缺陷最多的其中一塊石頭，兩肩之間有一道長長的裂縫，畫過雕像的臉部，彷彿一把短彎刀將它劈開；儘管他極厭惡有缺陷的石頭，他還是繼續雕刻，這點倒是令人百思不解。

在原本的設計中，〈摩西〉只是位於第二層四個角落的其中一座雕像；現在它卻成爲縮小版陵寢的焦點。這座陵寢最後蓋在聖彼得鐐銬教堂，那是古利亞諾‧羅維雷樞機主教成爲教宗尤里艾斯二世前所管理的天主教堂。〈摩西〉擺在這裡有兩個缺點。首先，在地面那層觀賞，它的身軀顯得太長、上臂過於誇張；如果我們是從下方來看，看起來就較爲自然，而原先的設計用意也是如此。第二，摩西坐著，頭部轉向左方大約六十度，如果你是站在前方觀賞，它姿態莊嚴，卻不夠讓人印象深刻，因爲它眞正的觀賞角度是從臉的正面，這樣才會捕捉到它那銳利卻憂傷的眼神。如果你從側邊而非教堂中心走近陵寢，你就會看到這個角度的摩西。從米開朗基羅壯觀的〈摩西〉和另兩座後來雕刻、不甚具有吸引力的雕像，以及托瑪索‧波斯科利（Tommaso Boscoli）那座雕塑完美的教宗尤里艾斯斜躺雕像，到〈女預言家〉（Sibyl）與〈先知〉（Prophet）這兩座空洞愚蠢的粗糙雕像就可看出，這個方向望去使得雕像更具平衡感。〈女預言家〉與〈先知〉是由梵諦岡雕刻家拉斐洛‧蒙特盧波（Raffaello da Montelupo）[2]簽約負責雕刻，但後來拉斐洛病了，於是交由他一位不甚用心的助手完成。此外，從側邊觀賞的角度也協調了低層雕像精緻古怪的特質和上層雕像僵硬死板的表現。

儘管陵寢有許多缺陷且令人失望，〈摩西〉仍然成爲史上從石頭塑出最強有力的作品。它揉合了米開朗基羅其他作品的特有因素：梵諦岡〈聖母悼

子）那如岩漿般流洩而下的衣料；〈古梅恩女預言家〉那結實粗壯、如彎鉤般有力的左手臂；西斯汀天篷壁畫中上帝滿臉皺紋、凶猛地創造日月的表情；〈亞當的創造〉（Creation of Adam）中先知以西結和上帝那尖銳的輪廓及如飄動漣漪般的白色鬍髯，以及〈大衛〉張大眼睛緊張凝視的眼神。但這個「洪水製造的人」──一位批評家如此稱呼〈摩西〉──有他自己的震懾之處，然而這種震懾卻被憂傷或遲疑，甚至可說是自我懷疑而減緩，使它免於成為賽西・B・德米爾（Cecil B. DeMille）[3]所導演的老套英雄摩西。

嚴厲的立法者留著隨風飄盪的鬍髯，顯然是留有鬍子的戰士教宗的象徵，守衛著他的陵寢，但這座雕像也代表了雕刻家嗎？「每個畫家都有優秀的自畫像。」當有人問到米開朗基羅為何他畫中一隻牛身上的割痕要比其他部位來得自然時，他是如此嘲諷地回答的。〈摩西〉呈現了創作者理想化自身堅定信仰的自畫像，雖然米開朗基羅本人有時膽小羞怯，但摩西卻毫無恐懼又莊嚴威武，雙眼睛更是流露出這股自信。他具體提出了藝術家不只是工藝匠，還是願景家和預言家的現代概念，而這種觀點即是米開朗基羅所開啟的。就像摩西能夠領導他的人民抵達應許之地，可是他卻無法超越自己一樣，藝術家也能為別人指出一條他自己沒能走過的精神路徑。

米開朗基羅的摩西雕像成了後人想像摩西的典型，遠比〈大衛〉做為大衛的典型強而有力。據說，〈摩西〉公開展示後，長年以來，羅馬的猶太人會在禮拜六聚集到聖彼得鐐銬教堂膜拜它，公然違抗它左手臂下所夾著的石板所銘記的十戒之第二條（second commandment）[4]，而且還是在安息日的基督教教堂中膜拜！三個世紀後，一位抱持懷疑論點的猶太人佛洛依德，發現

自己為這個「莫測高深和高妙的」雕像感到震懾和侷促不安:「我有時候會小心翼翼地避開〔教堂〕內的半陰暗處,彷彿我是他所盯著的暴民,這群暴民沒有堅定的信仰、既無信念亦無耐性,當他們重新獲得虛幻的偶像時則雀躍萬分。」賽西·B·德米爾則選擇了前模特兒和足球員卻爾頓·西斯頓飾演〈十戒〉(The Ten Commandments),他在西斯頓的宣傳照片上畫上白色鬍鬚,意外發現西斯頓很像米開朗基羅的〈摩西〉。難怪西斯頓在後來的訪問中,不時把這個角色和他在〈萬世千秋〉中飾演的米開朗基羅搞混。

為了新陵寢計畫,米開朗基羅被分配到位於羅馬中心、馬賽洛·科維(the Macello dei Corvi,這個街道名稱意味著「烏鴉的屠殺」)路上的一棟大房子,它有寬大的工作空間,庭園則從圖拉真廣場(Trajan's Forum)伸展到聖馬可廣場。從一五一三年至一五一六年年初,他都住在那,致力於〈摩西〉和〈俘虜〉雕像。和聖卡琳娜教堂後方老舊擁擠的宿舍不同,這個工作坊放得下仍然堆放在聖皮耶托廣場和台伯河船塢的大理石塊,這樣舒適的工作環境深得他心,雖然來得晚了許多,就像他之後所說的,幾乎所有堆在聖彼得大教堂旁的石塊都被偷光,「特別是小石塊」。

也許這就是為什麼他使用一塊令人不甚滿意的石頭來雕刻下一座雕像的原因,那是個兼差工作,在違背他與尤里艾斯的繼承人所簽署的專屬合約下進行,而他接下這份兼差也許是為了安撫位高權重的贊助者。一五一四年,三位羅馬大公——其中一位是聖彼得大教堂的教團會員——說服或哄騙他雕刻一座真人大小的赤裸耶穌,只付他兩百達克特,打算將它放在古老的米內

瓦聖母教堂，這尊耶穌像站立著，扶著十字架。

這是米開朗基羅較不受歡迎的其中一部作品，可能是因為耶穌的正面全裸（儘管在神學上沒有犯錯），另外的原因是它的形式和技巧間的不協調：臀部太過凸出，龐大壯碩的腹部之下是不相稱的細腿，風格古典的斜肌，以及典型甜美、英俊的五官在在都破壞了原本強而有力且意義深長的藝術概念。這些錯誤反映出，當米開朗基羅一五一九年返回卡拉拉時，他把第二個〈升起的耶穌〉版本交由助手完成的事實。他得再用一塊新石塊重新雕刻，因為大理石又出了問題。第一次，一道黑色紋理出現在耶穌的臉部，就像〈酒神〉的雙頰。他放棄這座雕像，並把它送給梅特羅・瓦利・波卡利（Metello Vari Porcari），即三位贊助者中的一位。但波卡利堅持要一座完整的雕像，也許為了政治理由，米開朗基羅服從了。

他需要品質更穩定的大理石，可是他忠貞的老助手米歇爾都在卡拉拉進行地不甚順利。隨後他發現了一個新希望：阿普安山脈下一個名字迷人的小鎮──彼得拉桑塔。

彼得拉桑塔距聖拉維薩離卡拉拉南方只有十二英里，但其歷史和文化則大不相同。卡拉拉是個內陸「島嶼」，是奴隸的後代在羅馬盧尼廢墟上開發了採石村莊；一開始他們就仰賴大理石採石場，而且小心翼翼地保護這些採石場免受外地人闖入經營。反之，彼得拉桑塔是個較晚建立的中古城鎮，在語言和習俗上隸屬於托斯卡尼，以盧加和佛羅倫斯的衛星城市之姿成長起來。

城鎮的名字讓旅行作家感到詩意盎然。pietra santa意味「神聖的石頭」，

多數人認為指的是當地的大理石；有記載顯示，有一種儀式就在這石頭上舉行：搶匪的頭會在石頭上被砍斷。事實上這名字的源頭和石頭沒有關連。一二一五年，盧加共和國指派一位米蘭貴族古卡多‧彼得拉桑塔（Guiscardo Pietrasanta）到此地控制這個介於山海的戰略性咽喉；他在古老的倫巴族堡壘上建了一座以他之名命名的城鎮。在隨後的幾個世紀裡，彼得拉桑塔和聖拉維薩歷經了君主更迭時常會發生的血腥過程：盧加、比薩、科瓦亞（Corvaia）、瓦雷奇亞（Vallecchia）、熱那亞和佛羅倫斯的當地伯爵輪番更替。當佛羅倫斯最高統治者阿斯托雷‧吉安尼（Astorre Gianni）在一四二九年征服聖拉維薩時，他仿效羅馬征服利久立的前例：他將原本當權的家族趕進教堂，屠殺所有的男人，再把衣衫破爛的女人趕回已遭毀壞的家。

　　一四九四年當法國入侵者讓盧加重新奪回政權時，聖拉維薩人也許喘了口大氣。但佛羅倫斯仍在為保有這片土地而戰，當喬凡尼‧梅迪奇成為教宗利奧十世時，他用教宗中肯的典型態度解決爭端：他將彼得拉桑塔和周遭地區賜給他的出生地佛羅倫斯。這項轉讓包括一項特別的獎賞：聖拉維薩附近幾個前景看好但尚未開採的大理石礦床。沉迷於大理石的佛羅倫斯人終於有了自己的大理石山了。

　　聖拉維薩座落在阿普安山麓走廊，這山麓走廊比卡拉拉的還要窄狹，那裡的兩條山脈河流聖拉河和維薩河，近乎完美地以九十度角會合。雖然聖拉維薩和陽光遍灑的彼得拉桑塔平地只間距三英里，但兩者迥然不同。聖拉維薩像是個山脈城鎮，冷冽又常下毛毛雨，四面圍繞著陡峭的綠色山牆，彷彿就要從上面壓下來。大理石場、卡車場和鋸石廠沿著原先為提供電力給鋸材

場的河流兩旁散布。鋸石場將大理石碎石丟入河中，讓它們從山坡上沖刷而下，河流閃爍，散發出白色光芒。

城鎮中心沿著迂迴的橋樑而座落在聖拉河上，其中最令人印象深刻的建築是堡壘般的宮殿，佛羅倫斯的梅迪奇公爵偶爾會來這裡避暑，現在已改建為圖書館和精緻小巧的民族學博物館，它旁邊有個看起來像是洞穴似且停工已久的鋸石場。小城鎮裡有從法國、德國和中國遠來的雕刻家，在工作台上敲擊著，想將此地發展成一個野心勃勃的雕刻合作中心。這些雕刻家今天會在此活動，以及鋸石場和河床中的白色碎石，都可以間接歸功於米開朗基羅。

從聖拉維薩南方爬上聖拉峽谷升大約三英里，就會看到如詩如畫的阿爾提西莫山（Monte Altissimo）。有一條路直上峽谷東側的頂端，我經過一個村莊，房子的窗板都靜悄悄地關上，那裡還有一座遺世的大教堂：十三世紀建成的皮耶維禮拜堂。這教堂有兩個引人注目的特徵：精緻的小玫瑰窗和許多愛奧尼亞式柱子，有些柱子已傾倒在地，有些則孤獨地挺立著。這些柱子應是大理石門廊的遺跡，這門建於一五一八至一五三六年間，在二次世界大戰中毀損，當地人說，這是米開朗基羅設計的。據說，那個玫瑰窗也是他雕的，被稱為「米開朗基羅的眼睛」。它正好眺望今日已棄置、擁有五百年歷史的拉卡佩亞大理石採石場，它的岩架和其所在的山坡仍然點綴著用手鑿成的巴底格里奧大理石塊和其他前工業時代遺跡。米開朗基羅可能是玩著畫出玫瑰窗的設計草圖，或以此來感謝當地主人的招待，這樣說或許令人難以想像：如果米開朗基羅要設計玫瑰窗，應是充滿動感的弧線。

阿普安地區有許多藝術品點綴著，據當地的傳說，那些都是米開朗基羅的作品：「米開朗基羅曾在這裡雕刻過作品」這句話在此地成為朗朗上口的格言，就像在美國東部的「喬治‧華盛頓曾經在這裡過夜」一樣。歐托諾佛（Ortonovo）就位於卡拉拉北方，這個山頂村莊有間教堂，正門上有雕刻；附近卡斯托波吉歐村莊的教堂有個十字架；在馬薩的聖洛可與吉科莫教堂中有另一個十字架，那裡年輕時髦的神父告訴我，他們原本不知道這是個寶藏，直到一位佛羅倫斯的專家帶來好消息。這些聲稱似乎都不甚可信，另一個專家在二○○四年春季將一個小型木製十字架歸為米開朗基羅的作品，儘管可信度不高，還是成為頭條標題，博物館還特別開放展覽。

　　但在聖拉維薩地區還有一個更為盛大的工程亦歸功於米開朗基羅：開發阿爾提西莫山的大理石。這個名字有點誤導：所謂「最高的山」只有一五八九公尺（五二一三呎）高，比阿普安的其他十多座山峰還要矮小。但很少山脈呈現出如此荒涼和一望無際的景觀，很少能產出如此純粹的白色大理石，包括可和波瓦奇歐競爭的純白大理石。但令人失望的真相是，米開朗基羅從來沒用使用過阿爾提西莫山的石頭，儘管他嘗試過。但他的確曾在還沒人來過這山坡時探測過此地，為大理石礦床立下標界，可能還閃避過漫天落下的栗子。他的做為激發了後人。

　　從聖拉峽谷上到阿爾提西莫山三分之一的路段上，就在「米開朗基羅的眼睛」的禮拜堂下方，拉卡佩亞採石場挖進山脊，特朗比瑟拉（Trambiserra）採石場則橫越河流。米開朗基羅在那裡找到大理石，還差點喪命。

<p style="text-align:center">＊　　　　＊　　　　＊</p>

伊特魯里亞人在聖拉維薩下方的聖拉河岸定居下來，顯然在那裡開採最靠近的大理石礦床：該地附近發現的許多大理石柱狀墓碑出自瑟拉吉歐拉（Ceragiola）採石場，那裡離聖拉維薩南方只有一英里。羅馬人取在此地取代伊特魯里亞人後，四處駐軍在阿普安阿爾卑斯山脈，也許發現了位於城鎮北方那個地勢較高的大理石礦床，這礦床在聖拉河峽谷上方，甚至散布到阿爾提西莫山。但沒有證據顯示他們曾經開採這些大理石，雖然瓦沙利聲稱「所有的古代人都在那裡工作，那些大師非常優秀，他們使用這些大理石雕刻他們的雕像。」瓦沙利顯然是把彼得拉桑塔和卡拉拉搞混了，因為在前一頁，他才在讚揚卡拉拉的波瓦奇歐採石場，說它是純白色大理石的產地。他也許聽說過當地過於自傲的說法，他們自翊古代人曾經在彼得拉桑塔開採過。或者，瓦沙利是特意宣傳聖拉維薩／彼得拉桑塔悠久的歷史，因為他的贊助者科西莫一世公爵當時正試圖開發這兩個地方。

到了十四世紀晚期，有些白色大理石從拉卡佩亞運抵佛羅倫斯：在一三七四年，這些白色大理石用來裝飾新的聖母百花教堂。但這裡採石場的發展遠比卡拉拉落後。教宗利奧和古利歐·梅迪奇樞機主教在此建立佛羅倫斯的控制權後，決心改變這種局面，也造成米開朗基羅詭譎多變的人生中最神祕和苦惱的陰謀之一。

這場陰謀的核心圍繞在米開朗基羅所需要的大理石。一五一四年三月，利奧將彼得拉桑塔和聖拉維薩封給佛羅倫斯不久後，一位聖彼得大教堂的監工抵達此地，改善通往聖拉河、拉卡佩亞和特朗比瑟拉大理石礦床的簡陋道路。一五一五年五月十八日，聖拉維薩善良的老百姓提出有利於教宗和佛羅

倫斯的計畫：在教宗和佛羅倫斯人的溫和敦促下，他們正式立契出讓那些未開發的採石場給佛羅倫斯共和國。鄰近的彼得拉桑塔領袖為此舉大聲歡呼，希望佛羅倫斯首都好好利用這些資源，順便帶動此地區的繁榮。卡拉拉的大理石老闆一向在大理石貿易中享有近乎專賣權的生意，競爭激烈。

兩周後，米開朗基羅請他弟弟包那羅托轉交一封「寫給卡拉拉的信」給神祕人，並指示弟弟「祕密進行，這樣米歇爾〔‧皮耶羅，監工〕、大教堂監督委員會或其他人才不會知道此事。」我們不知道寄送地址，但米開朗基羅也要求包那羅托確認信件交到路奇‧葛拉迪尼（Luigi Gerardini）手中，再由他把信直接轉交那位神祕人士。

這神祕的通信事件指出兩種可能，但卻有著迥然大異的詮釋。葛拉迪尼是個聖拉維薩的姓氏，米開朗基羅可能暗中詢問那裡的大理石狀況。如果真是如此，他不會希望卡拉拉知道此事，因為會引發卡拉拉的嫉妒，並讓他和供應商的關係更為惡化。但比較可能的是他寫信給卡拉拉某位人士，也許是為了向那位卡拉拉人保證，他仍然想買他們的大理石，或是利用最近聖拉維薩冒出的威脅作為他們交易中的籌碼。因此，他不希望讓大教堂監督委員會和經紀人米歇爾得知此事，委員會的人偏向於支持發展聖拉維薩的採石場，而米歇爾不久後便到彼得拉桑塔作業。他早已預見兩個大理石產地將有激烈的競爭，唯恐被夾在中間，兩邊不討好。

他也很快便領悟到，教宗利奧在得到聖拉維薩採石場後，就會對大理石工程深感興趣，並命令他工作。這使他更感到需要儘速完成教宗尤里艾斯的陵寢。之後米開朗基羅再次寫信給包那羅托，請包那羅托轉匯一千四百達克

特給他買材料和支付其他花費，「因爲我在這個夏天必須努力盡快完成這件工作，因爲在那之後，我可能必須爲教宗服務。」

在聖拉維薩，採石場的準備工作正在展開。資助聖母百花教堂的羊毛公會同意興建採石道路，好讓大理石順利運抵，完成大教堂的工程。在採石場正式讓渡給佛羅倫斯兩個月後，也就是米開朗基羅寄給他弟弟那封神祕的卡拉拉信件兩個禮拜後，他從古利歐・梅迪奇樞機主教的財務大臣和工程負責人多明尼哥・布尼賽格尼（Domenico Buoninsegni）那裡聽說，道路已經「快要完工了」。米開朗基羅請包那羅托試圖聯絡米歇爾，看看事情究竟進行得如何了，「這樣我才能下決定。我知道我不能仰賴米歇爾，但他至少可以回答我這個問題，就是我這個夏天是否可從彼得拉桑塔拿到大理石。」

三個禮拜後，也就是一五一五年七月下旬，米開朗基羅仍然在吵著要石頭。他寫了另一封信給包那羅托，要他轉寄給倔強的米歇爾──「我不是不知道他是個瘋子，但我需要一定數量的大理石，我不知道該怎麼辦。我不想親自跑去卡拉拉，因爲我沒辦法派任何人去，雖然我應該如此做，但不會騙我的人不是瘋子就是惡棍。」一個禮拜後──他不可能這麼快就收到他最後請求的回音，因爲一封信從羅馬寄到佛羅倫斯需要五天──他又寫信給包那羅托，要他調查「米歇爾或任何人是否在聖拉維薩興建大理石道路」，並催促他趕快回信。自從他返回羅馬後，不久便哀嘆道，他「沒有進展，只能試著製作模型等雜事，如此我才能在兩三年內完成那項重大工程，我還請了一堆人幫忙。」但兩件事讓他停滯不前：從佛羅倫斯存款領到陵寢的資金，這點

很快就解決了，然而取得興建陵寢所需的大理石，則拖了好幾年。

　　包那羅托盡力協助米開朗基羅取得大理石，但我們只能猜他大概怎麼做；雖然米開朗基羅的收信者保存了許多他寄來的信件，但米開朗基羅此時卻沒保留他收到的信件，因此，記錄文獻嚴重偏向一邊，令人感到沮喪。「你沒辦法做什麼，」他回信給包那羅托，「我會盡量解決這件事。」他轉而請求另一位更有力的大理石供應者，雕刻家多明尼哥‧「札拉」‧阿勒桑德羅‧巴托洛‧方賽利（Domenico "Zara" di Alessandro di Bartolo Fancelli），他是塞蒂尼亞諾首屈一指的石匠家族後裔，其家族在卡拉拉名聲響亮，為西班牙王子和貴族製造壯觀的墳墓。米開朗基羅寫了一封信給札拉，並指示包那羅托謄寫數個副本，也將它們送出去，希望這樣他至少會收到一封；雖然卡拉拉離佛羅倫斯只有八英里，但信件往返非常不可靠，這對米開朗基羅來說是另一項讓他擔憂之事。

　　三個禮拜後，這位傑出的石頭雕刻家仍然沒有石頭可用。一位托斯卡尼雕刻家主動詢問南下羅馬來幫助他的事；米開朗基羅回答說很高興接受他的幫助，但「我沒有大理石可用」。他在萬般沮喪中，寫信請求亞伯利科侯爵的大臣安東尼歐‧馬薩（Antonio da Massa），希望得到幫助。

　　安東尼歐大臣顯然沒有回信，這表示米開朗基羅在卡拉拉的大理石存貨所剩不多。但他最後終於在十月上旬收到札拉‧方賽利的回音，說他前陣子生病了，無法寫信；還說他發現「一些漂亮的大理石」。他不知道這些大理石的尺寸是否符合米開朗基羅的需求，但敦促他派信任的人來監督開採工作，他願意提供任何協助。米開朗基羅在卡拉拉的人脈似乎又開始奏效。

在南方的羅馬將有重大改變。已故教宗尤里艾斯的姪子，法蘭西斯哥‧羅維雷公爵拒絕在隆巴迪的反抗法國人戰爭中，支持教宗利奧。利奧於是將法蘭西斯哥逐出教會，將烏比諾公國從羅維雷家族手中奪走，轉封給他自己的姪子羅倫佐‧梅迪奇，也就是偉大的羅倫佐的孫子，羅倫佐‧梅迪奇遂取代了法蘭西斯哥的地位。

這種轉變對米開朗基羅和他的陵寢工程產生重大影響。現在已經沒落的羅維雷繼承人無法再繼續捍衛他的時間和才華。教宗利奧不僅無意讓他完成尤里艾斯的陵寢，他現在還有放棄這項工程的動機，因為這項工程只會頌揚他的羅維雷敵人，以及使他相形見拙的前任教宗。利奧心中有另一個更大的工程，而米開朗基羅是理想人選。

譯注

1 神聖聯盟（Holy League）：十五世紀末和十六世紀初，由羅馬教宗成立的歐洲國家聯盟，以保護義大利免受法國統治。

2 拉斐洛‧蒙特盧波（Raffaello da Montelupo）：一五○四至一五六六年。義大利佛羅倫斯派雕刻家。

3 賽西‧B‧德米爾（Cecil B. DeMille）：一八八一至一九五九年。美國二十世紀前半期最成功的導演之一，為右派人士。

4 十戒第二條（second commandment）：「不可為自己雕刻偶像……不可跪拜那些像……也不可侍奉它……」

第13章
全義大利的鏡子

中古時代和文藝復興時期，建築師最苦惱的就是建築物的正面。

——詹姆斯・S・阿克曼（James S. Ackerman）

《米開朗基羅的建築》（*The Architecture of Michelangelo*）

聖羅倫佐教堂位於佛羅倫斯聖母百花教堂東邊兩個街區之外，自梅迪奇家族崛起獲得財富和權勢的近一個世紀以來，這座教堂就具有舉足輕重的地位。在一四二〇年代，第一位偉大的梅迪奇家長喬凡尼・比齊，就曾委任當時正在興建聖母百花教堂圓頂的布魯涅內斯基在聖羅倫佐建蓋一間聖器室。由於聖母百花教堂圓頂的規模龐大，工程難度極高，現今較受世人矚目，但布魯涅內斯基卻是第一個在聖羅倫佐成功界定了文藝復興建築新古典主義風格的人。文藝復興始於聖羅倫佐，並發揚光大。

布魯涅內斯基於一四二八年完成舊聖器室（它今日的稱謂，和米開朗基

羅的新聖器室區分），其圓頂優雅地重現了較大的教堂圓頂——俗稱爲「熊媽媽」和百花教堂的「熊爸爸」。它們界定城市的天際線，也分別界定了它們的時代：教堂代表佛羅倫斯中古時代末期，而聖羅倫佐則代表文藝復興的城市。後來老科西莫將父親喬凡尼・比齊和母親的墳墓安置在舊聖器室，如此一來，聖羅倫佐便成爲梅迪奇家族的禮拜堂。喬凡尼・比齊也指示布魯涅內斯基沿用新的建築原則重建整座教堂，而內部建設直到布魯涅內斯基死後才完成，成爲十五世紀其中一項頂尖的建築成就。

但教堂卻缺少了最輝煌的一面：正面。這正面單調地聳立在聖羅倫佐廣場，爲一個粗切棕色巨石所構成的粗糙牆面，彷彿在嘲笑佛羅倫斯虛假的秩序和安定。對梅迪奇教宗而言，讓梅迪奇教堂得到輝煌壯麗的正面將是一大勝利，如此一來，它在家鄉的地位將等同於重建的聖彼得大教堂。當利奧表明此意願時，佛羅倫斯和羅馬的頂尖建築師紛紛交出設計圖爭奪這項工作——包括巴喬・安奧洛（Baccio d'Angolo）[1]、吉利安諾和安東尼歐・桑加羅（Antonio da Sangallo）[2]、安德烈和賈科波・桑索維諾（Jacopo Sansovino）[3]，甚至在烏比諾的拉斐爾，拉斐爾秉持他繼承了剛去世的老師布拉曼帖的傳統。米開朗基羅也試圖應徵這份工作，但卻拒絕其他人協助他打造模型，結果模型沒弄出來。儘管如此，一五一六年夏天他還是開始和巴喬・安奧洛合作，不知什麼原因他還是得到了聯合委任工作：巴喬興建教堂的正面，而米開朗基羅則爲它雕刻雕像。讓成熟老練、能力高強的建築師和最頂尖的雕刻家合作似乎是個合理的安排。但米開朗基羅不是個良好的合作夥伴，巴喬不久後便體會到這點。

米開朗基羅現在手上有了聖羅倫佐的工程，他便向尤里艾斯教宗的繼承人尋求轉圜空間。這位繼承人現在權勢如日落西山，無法堅持原先的專屬條款，因此，一五一六年七月他們又簽署了第三次的陵寢合作合約。陵寢的規模將會縮減大約三分之一，介於一五〇五年預定規模大型的陵寢和一五一三年其他教宗在聖彼得大教堂的牆壁墳墓之間。兩側圍牆寬度將會減少一半，雕像的數目也相對縮減，從四十座雕像減到二十二座；第一層的每側牆壁也只有一個壁龕，裡面將安置一座兩個俘虜環繞著勝利女神的雕像。米開朗基羅的完成期限從一五二〇年延展到一五二二年。在施工期間，羅維雷家族將免費提供他一棟位於馬賽洛·柯維路上的房子居住（結果他在那裡住到老死），他還可以在佛羅倫斯、卡拉拉，或任何他喜歡的地方雕刻陵寢雕像。

現在他有更多時間了，但還有兩個龐大的工程等著他完成，而這兩項工程都需要大理石。

一五一六年四月，米開朗基羅騎馬到佛羅倫斯，審視聖羅倫佐工地，並與他未來的夥伴巴喬·安奧洛交換意見。夏季季末，他派遣他唯一信任的採石大師到卡拉拉：那就是他自己。這次，米開朗基羅尋找當時流亡在羅馬的佛羅倫斯前執政官皮耶洛·索德里尼和他妻子阿根提娜·馬拉皮納，也就是卡拉拉的亞伯利科·馬拉皮納侯爵的堂妹，他想向這兩個人求助。幸運的是，索德里尼回給米開朗基羅的信件保存了下來，因為從一五一六年年初，米開朗基羅便開始保存他收到的大部分信件（以及他的筆記），這使得文獻紀錄現在成為忙碌的雙向軌道。如今，我們能得知他與每個人的長篇長距離信

件往返內容，他的通信對象從鑿石工人到梅迪奇高職神職人員等不一而足。我們從中可近身觀察文藝復興盛期時藝術家、贊助者、同事和工匠之間的關係，也可一窺米開朗基羅的心靈和個性。這是他漫長人生中其中一段最艱困和混亂的時期的書信記錄，但這段時期並不像他創作〈大衛〉和西斯汀天篷壁畫那樣以大獲成功作為結尾，因此，這些記錄在今日往往遭到忽略。

阿根提娜夫人為米開朗基羅寫了一封介紹信給她哥哥羅倫佐，即佛迪諾佛侯爵。她在信中請求羅倫佐禮遇和慷慨招待這位雕刻家，尤其是在他生病的時候。她解釋，這般關懷將會得到回報，因為這位米開朗基羅是個「建築、工藝和設計堡壘的專家，並深受我的配偶喜愛，他是位高尚的人，文化修養很高又優雅大方，在當今全歐洲中可謂數一數二。」

她的信件以誠懇的家族成員方式結尾：「我丈夫身體狀況良好，頭痛稍緩，他要我向您夫人，美麗的比安卡，以及特奧朵西雅夫人致意。卡特琳娜向您及特奧朵西雅夫人獻上千般關懷，我也是。」這般溫馨信件與米開朗基羅大部分信件中無止盡地為達克特、大理石和期限討價還價的內容大異其趣。它也意味了卡拉拉一帶的馬拉皮納統治者和索德里尼的前佛羅倫斯政府之間關係特殊，儘管索德里尼被梅迪奇及其支持者所推翻。這亦暗指隨即將引發的政治危機，米開朗基羅後來受困在梅迪奇和卡拉拉人的利益衝突中。

阿根提娜‧索德里尼的信件也許在大理石國度中引起了廣大的善意迴響。一五一六年八月下旬，在佛羅倫斯的米開朗基羅收到「害臊的人」卡達納的一封信，後者是十年前提供他大理石的五位卡拉拉大理石老闆之一，他後來因為收不到錢而中止米開朗基羅的契約。現在，卡達納將不愉快的過去

放到一旁。「請指示我。」卡達納寫信給「優秀的大師米開朗基羅」，宣稱他最近開採了「不少漂亮的石頭，大到有十五個手臂寬」，超過二十七呎，還有許多石頭在波瓦奇歐等著大師。「來這裡看看，您一定會滿意。」

米開朗基羅在數天後抵達，透過米歇爾的妹婿法蘭西斯哥‧佩利西亞，他用二十達克特在卡拉拉的大教堂廣場上租了一間房子。佩利西亞是供應商，曾在一五〇八年提供米開朗基羅部份建蓋尤里艾斯陵寢所需的大理石。今日，這棟塗著暗粉紅色灰泥，以傳統黑色百葉窗和些許鄉下大理石裝飾的四層樓房子，是一棟公寓，裡面還有間小煙草店。外頭只掛有一小塊大理石板，記載著它的不凡之處：「當米開朗基羅為了讓他心靈的意象成為永恆時，他來到我們的大理石之山尋寶，並多次住在這裡。」在一五一六年，米開朗基羅在這棟房子裡有足夠的空間讓他雕塑模型，甚至雕刻石頭；在發明氣動鑿子和尖銳刺耳的圓鋸前，雕刻家仍然可以在城市中心工作。這棟公寓離古老的卡利歐納街只有短短的距離，霹啪作響的木輪牛車把大理石拖過來；這公寓離卡拉拉大教堂只有幾步之遙，米開朗基羅也許曾從那得到聖羅倫佐工程的重要靈感。

米開朗基羅在租下房子兩天後，與他之前的採石隊中的兩位成員——馬特歐‧古卡雷洛和「左撇子」馬西諾——在大教堂門口會面，馬西諾的好友貝托‧納多（Betto di Nardo）也來了。馬特歐當見證人，米開朗基羅僱用馬西諾和貝托幫忙開採石頭。米開朗基羅在九月底寫信給父親說，他已經開始在許多地方開採大理石，如果天候能維持兩個月的風和日麗，他預計能開採到工程所需的所有石頭。「之後我就能決定要在這裡或比薩工作，或者，我

會去羅馬。我希望能在這裡工作，但這裡發生了一些不愉快的事，使我心神不寧。」

什麼事情這麼快就出錯？米開朗基羅暗示的也許是發生在十年前、揮之不去的不滿情緒，當時他被迫中止陵寢計畫，轉向西斯汀天篷壁畫，使得馬特歐、卡達納和他們的夥伴懸在半空，收不到錢。馬特歐可沒忘記此事；當時還有人聽到他在抱怨米開朗基羅的行徑。但這份老舊的積怨似乎沒那麼強烈，連米開朗基羅這麼容易緊張的人都沒被嚇跑。他較為恐懼的反而是，如果他必須跟卡拉拉下方的新敵手聖拉維薩購買大理石的話，卡拉拉人將會大為憤怒。

但在聖拉維薩購買大理石一事似乎大有展望。九月底，米開朗基羅終於收到米歇爾——也就是「小鼓掌者」——來自羅馬的消息。米歇爾之前就到聖拉維薩去尋找建造佛羅倫斯大教堂使徒雕像所需的大理石，但他想在「確定」之後才寫信。信中他說：「多虧這裡的大理石產量豐富，我找到很理想的石塊。我正在開採一塊二十個手臂長的石頭」——這是很驚人的長度，比〈大衛〉還高兩倍，自古以來還沒人開採過這麼巨大的石頭。礦層非常深，米歇爾接著說：「我看不到底。但和正在開採的大型漂亮石塊相較，這就顯得微不足道了。我相信，你在我現在開採這位使徒雕像所需的石塊的礦床，很快就能找到符合你需求的大理石了。」

兩個禮拜後，小鼓掌者再度傳來好消息，口氣興奮得就像是觀光局的宣傳手冊：「這個村莊的人想為你效力，並承諾可以協助我們改善路況，一部分需要錢，一部分需要他們的勞力。」米歇爾為了證實他所言不虛，派村長

前去會見米開朗基羅：「他在各方面會盡力提供協助。你可以跟他討論任何事，我確定你會來這：現在你有個好幫手，能實現你的每一項設計。」這真的是個大理石與蜂蜜的土地；米歇爾在下封信中描述了「毫無瑕疵的」石塊，堅韌度恰到好處，「只要用楔子稍稍用力就能開採出來」，它們如此清澈，「就像照在井裡的月亮一樣光亮」。

　　米開朗基羅很清楚他不能就這麼輕易相信「瘋狂的」米歇爾。但他卻無法不受這些消息的誘惑，即使他仍在卡拉拉開採。十一月，建築師兼雕刻家巴喬·比吉歐（Baccio Bigio）那傳來了有關聖拉維薩石頭的報告，口氣熱情洋溢。比吉歐為米開朗基羅的合作夥伴巴喬·安奧洛在大教堂監督委員會底下工作。在教宗的要求下，比吉歐前去探勘聖拉維薩的礦床，並回報說，他「發現品質絕倫和堅韌無比的大理石，永恆不朽」。

<p style="text-align:center">＊　　　　＊　　　　＊</p>

　　十月中旬，巴喬·安奧洛從古利歐樞機主教的聯絡人布尼賽格尼那得到好消息：和他的堂兄利奧商討過後，樞機主教同意讓安奧洛和米開朗基羅共同設計教堂正面；他們只需與教宗會晤，並簽署合約款項。但他們必須趕在教宗回羅馬前，到佛羅倫斯和他會面，如此一來，「你們的朋友或其他友人才不會有插手干預的機會」。這些會破壞好事的朋友指的是誰？我們猜測，一個是吉利安諾·桑加羅，也就是米開朗基羅的良師，他很想接下聖羅倫佐的委任工作，可能也曾鼓勵米開朗基羅積極掙取，他也許希望能取代巴喬·安奧洛，成為米開朗基羅的夥伴。另一位當然就是拉斐爾，他雖然沒有搶到這份委任工作，卻很受利奧的青睞。但最有可能指的是佛羅倫斯雕刻家賈科

波‧桑索維諾，他是聖羅倫佐工程的另一位候補人選，他一直對這項工程抱持著高度興趣，這的確會使他與老友米開朗基羅發生衝突。

布拉曼帖和尤里艾斯二世已經逝世，但教宗宮廷內的鬥爭和權謀角力仍然未曾稍減。教廷對藝術仍很慷慨。「你們應該知道，」布尼賽格尼向兩位聖羅倫佐合作者保證，「〔金錢〕將不虞匱乏，因為我們已經編列大筆預算。」這些字眼讓米開朗基羅的想像力展翅高飛；他有可以實現他野心的預算。

米開朗基羅一定曾經將米歇爾欣喜若狂地回報有關聖拉維薩大理石的消息傳開。布尼賽格尼寫信給巴喬之後不久，便直接寫信給米開朗基羅，說教宗並不需要等這個「無稽之談」傳開，就已決心在聖拉維薩開採。因此，教宗會出資一千達克特來興建採石道路，這筆款項將由主教大教堂支付。布尼賽格尼建議米開朗基羅做好準備：「直到道路興建好前，你盡可以〔在卡拉拉〕開採大理石，但之後，你會從聖拉維薩得到你所需的石頭。」

此外，米開朗基羅的角色只局限在教堂正面，整體設計和建築則將由巴喬負責。「對教宗而言，」布尼賽格尼宣稱，「如果你只負責雕刻主要雕像，並將小雕像分配給你覺得適合的人，他也會覺得很滿意。」但那不是米開朗基羅的工作方式。不久後，他與巴喬的關係變得惡劣，他們的合作宣告瓦解，或無寧說，米開朗基羅扯斷他們之間的牽連。這可能無可避免；自從他是吉爾蘭達工作坊的傲慢學徒以來，天生就無法屈從於其他藝術家的自我或理念之下。從實際觀點看來，這份合作關係也許是他能完成教堂正面和陵寢的唯一方式。但他過於沉迷於自己設計的教堂正面——那不只是單純支撐雕像的架構，如同他為尤里艾斯陵寢所設計的一般，而是他首次真正投入建

築的努力，它本身就是個大型雕刻工作。

教宗利奧堅持要米開朗基羅和巴喬前往羅馬確定教堂正面的委任工作，並在設計上達成共識。但米開朗基羅熟悉如何拒絕教宗的召喚，而且他不像怕尤里艾斯那般恐懼利奧。現在，他終於抵達卡拉拉，他有工作要進行——這是在他全心投入教堂正面的工程前，試圖推動尤里艾斯陵寢進度而做的最後努力。一五一六年十一月一日，他簽訂合約，從他房東法蘭西斯哥‧佩利西亞的採石場購買大約十九個八呎高的粗雕雕像，足夠讓他完成陵寢的雕像。這次，他試圖降低瑕疵石頭的風險：佩利西亞同意提供「他的採石場中最美麗和最純白的大理石，它們是純白大理石，沒有任何紋理、裂縫或痕跡，就像他合約中提到米開朗基羅所看到的那些樣品一般。」米開朗基羅旋即從「左撇子」馬西諾那裡購買三塊波瓦奇歐大理石，一樣「清澈純白」，並預付他二十達克特預購一個月內從波瓦奇歐開採出來的其他石頭。

整個十一月，布尼賽格尼和佛羅倫斯總主教的財務大臣貝拿多‧尼可利尼（Bernardo Niccolini）不斷寫信給米開朗基羅，要他趕往羅馬。布尼賽格尼試圖挑起米開朗基羅佛羅倫斯式的榮耀感與疑心，向他透露他有競爭對手，特別是拉斐爾：「當你抱怨聞名遐邇的大好委任工作落到外地人手中時，我會說這全是你自己造成的，你該責怪你那份虛榮和抽象的想像力。」巴喬‧安奧洛也附和這個說法：「這對我來說至關重要，我認為沒有你的協助，我無法進行。教宗認為只有和你當面親晤，事情才會順利，不會出錯，而布尼賽格尼從來沒說過，教宗已經決定好設計方式了。」但米開朗基羅還是留在卡拉拉，像阿基里斯（Achilles）⁴般悶悶不樂地呆在他的帳棚裡，先是答應他

會去，然後又回信說他不去，最後完全不回信。

巴喬的口氣變得慌亂失措。他轉寄一封布尼賽格尼的來信說：「你可以看得出來，他對我們倆都很生氣，他抱怨你先是寫信說會去，然後又說你不能去。他對這件事似乎很憤怒，因為你去或不去會影響他的榮譽。他寫了很多信給我說，如果你不能去的話，我則應該一個人去，但我寫信跟他說，我絕對不想在沒有你的陪同下自己前往，因為設計還沒完全定案，沒有你，也無法定案……我請求你回信給我。我很驚訝你沒寫信給我。」

但米開朗基羅就像是在花園裡看到蛇一樣。巴喬·比吉歐已經在十一月到聖拉維薩審視那裡的大理石礦床，他認為在聖羅倫佐委任工作中也有發言權，他到處宣揚他和巴喬·安奧洛所負責設計的部分，而米開朗基羅只是協助他們，提供雕像。米開朗基羅激動地寫了封信給布尼賽格尼，指控兩位巴喬試圖將他排擠出委任工作。布尼賽格尼回信說他「不知道該如何評斷這件事」，並向米開朗基羅保證，如果他們肯趕快進行的話，這份委任工作絕對會交給他和巴喬·安奧洛：

樞機主教堅持要我寫信給你，讓你瞭解，如果你真想參與的話，教宗決心將教堂正面的設計委任給你和巴喬·安奧洛；我建議你，如果你想參與這份工作，最好馬上下定決心，因為他們想進行了。就我所知，教宗和梅迪奇大人非常想和你合作；但我老實告訴你，不要再遲疑，趕快下定決心，決定你到底要不要做；雖然你沒有察覺，這些人雖然對你很滿意，但他們已經有意開始這項工程，〔如果你沒有行動〕，他們會找其他人，盡力將它做好。

在布尼賽格尼寫這封信時，米開朗基羅已經獨自前往羅馬了；他正在做他指控巴喬所做的事，將他的夥伴排擠成次要人物。十二月上旬，他畫了一張正面的設計草圖，得到利奧熱烈的同意。然後他急忙趕往佛羅倫斯將設計圖交給巴喬，好讓他的「合作者」可以著手進行木製模型。

這是米開朗基羅的地位高於同代藝術家的證據，連基督教國度裡最有權勢的高位神職人員都願意忍受他這種高姿態的行徑，仍然吵吵鬧鬧地要求他參與。最後，他的狂妄自大和拖延似乎收到很好的效果，不管他原先是否有意如此：這段插曲顯示，教堂的正面設計工程，巴喬是相當仰賴米開朗基羅的，結果，一位經驗豐富的建築師被降格到次要、幾乎是助手的地位。不久後，米開朗基羅完全擺脫他的合作者，將整個正面委任工作占為己有。可是最終，他希望利奧之前就該不等他，尋找其他合作的。

米開朗基羅一五一七年一月上旬返回卡拉拉，大手筆揮霍教宗剛發下來的一千達克特，開始尋找大理石。他與幾位採石場老闆簽訂合約，但沒有人能馬上開始供應他所需的大理石。甚至連馬特歐‧古卡雷洛都願意放下累積已久的積怨，和他簽約。

但商業道路仍然崎嶇坎坷。二月，米開朗基羅旋即提出法律訴訟，要求和兩位供應商解約，他才在上個月和他們簽了四塊石塊的約。四月，他又與法蘭西斯哥‧佩利西亞解除那份野心勃勃的合約，在那份合約中，他要拿到十九座雕像的完美白色大理石；此外佩利西亞也無法滿足米開朗基羅要求的

品質。

米開朗基羅這時早已與一位叫李奧納多，又名卡吉內（Cagione）的人取得公開的夥伴關係，發展李奧納多在斯彭達（Sponda）所擁有的古老採石場。如果成功的話，它也許可以供應整個工程所需的大理石。米開朗基羅抓到訣竅，自己也變成供應商。但在下個月，他也終止了這個夥伴關係，只說「他有個好理由」，而他後來與李奧納多簽約，預定在來年向他購買一百卡拉（超過九十噸）的大理石。

石塊的尺寸至關重要；他倆談妥的價碼反映出開採和安全運送大塊石塊的困難。兩卡拉的價錢是每卡拉兩塊斯庫多（scudi[5]，這種貨幣的價值等同或稍大於達克特）。三到四卡拉的石塊則是每卡拉兩塊半斯庫多。因此，十卡拉的石塊每卡拉值四塊半斯庫多。（後來，米開朗基羅必須為大型石塊付出每卡拉七塊斯庫多的天文數字）沒有基座和柱頭的柱子每個要價四十塊斯庫多；這價位沒辦法成交，後來只得同意為有基座的柱子支付九十塊斯庫多。要毫無損傷地開採柱子所用的石塊非常困難，米開朗基羅也許曾和數個供應商重複簽約，希望起碼能有一個成功。

米開朗基羅與馬特歐·古卡雷洛簽署兩個柱子的合約，與馬西諾在波瓦奇歐的採石場簽約要求三座雕像，另外又和馬西諾和馬特歐簽了要求他們開採二十四塊石塊的約。這位特異獨行的雕刻家搖身變成從事多種商業貿易活動的主要人物，到處簽約和揮灑金錢。主要的大理石老闆現在大力開採以供應他石頭；卡拉拉在那一季成為一個公司城鎮，而他就是公司。

在那個電腦輔助設計問世前的時代，這項商業活動的主要文獻即是他的

筆記本或備忘錄，以及素描本，其中兩本有幸保存下來，紙張雖已泛黃但仍完好無缺，目前存放在包那羅蒂於佛羅倫斯的家中。其中一本筆記中有二十二棟建築的墨水繪製輪廓圖，整本筆記共有十二頁，卻只畫滿了四頁；許多圖畫以複數表示，總數是一九六塊石塊。另一本筆記則列舉了將近三百塊石塊，有四十二種形狀，畫滿了十八頁。其中一些內容重複，顯示一份是開採的依據，另一份則是米開朗基羅自己保存的副本。他的一些合約特別指定石塊切割的方式「必須依照前述大師米開朗基羅的本子」，他的工頭托波利諾也不只一次寫信跟他要備忘錄才能進行切割。

　　米開朗基羅在每本素描本中標明了尺寸（長、寬和厚），以及他的簽名雕刻方式，像烙印牛隻的記號——那是三個圓圈重複疊置，其中一個圓圈裡有M字，然後是向下的新月弧狀，是個凸出的T字，像個圖畫式的多桅小帆船。他常為了清楚展現這記號而犧牲景深，違逆規則，一次顯示三或四度空間。一些石塊是單純的長方形，其他的則非常類似袋狀形狀，我們可以從中看見雕像渴望突圍而出，就像米開朗基羅著名的十四行詩所寫的。重量等於金錢，能在採石場中去掉石塊中不必要的部分，運費就愈低。

　　米開朗基羅的合約也愈見精簡。他早期委任的工作，甚至他首度抵達卡拉拉時，合約均以拉丁文寫成，這是當時法律文件的標準語言。有時候，他會取得義大利文翻譯，但他的顧客和公證人則持續使用拉丁文。但在卡拉拉，他的權勢很大，足以讓他改變這種情況。他卡拉拉的公證人嘎蘭多‧帕朗奇歐托（Garlando Parlanciotto）開始用義大利文書寫米開朗基羅的合約，雖然他持續與其他顧客使用拉丁文。帕朗奇歐托在附註中註明理由：「我用方

言擬定這份合約，因為米開朗基羅先生無法忍受我們在義大利處理公眾事務時，卻不用我們所講的議大利語來書寫。」米開朗基羅是托斯卡尼的忠誠子弟，熱愛但丁，他也許覺得他可藉此推動但丁發動的改革：但丁用托斯卡尼方言（後來變成義大利文）書寫他的詩篇，而非用拉丁文。當佛羅倫斯學院的成員請求利奧十世將但丁的骨灰從拉芬納（Ravenna）移到佛羅倫斯時，也是用方言簽名。

一五一七年八月，採石場已經開採出足夠的石塊，可以準備進行下一階段的工作。米開朗基羅與馬特歐・古卡雷洛及幾位鑿石工人簽約，要他們將三個粗雕雕像、八塊石塊和六輛牛車的小石塊從波瓦奇歐馬西諾和雷翁內・普格利亞（Leone Puglia）的採石場拖到阿文札的海灘。這段三英哩的運費是四十七塊達克特，可能超過石頭本身的價碼。

許多錢都花在牛隻身上，牠們拖著沉重木材製成的牛車，木製車輪上滾了鐵邊，而車裡的石頭堆得像乾草一樣高。四個世紀後，狄更斯看到這些「五百年前的粗陋牛車仍然使用至今」時，不禁嘖嘖稱奇，並哀嘆牛隻的試煉，「因為這份殘酷的工作而飽受折磨和痛苦，十二個月內便精疲力竭死亡！」他還指出：「牛隻常當場死亡；不只牠們，有時牠們脾氣暴躁的主人會因疲憊不堪而滾落車下，被車輪碾死。」

其實狄更斯語出誇張；在世紀交替之際，一位觀察家發現卡拉拉拖拉石塊工作過度的醜牛平均壽命是三年，而從事一般工作的牛是十年。從當時所拍攝的照片來看，那些牛隻很悲慘，削瘦憔悴。「我敢打賭，採石場害死的

牛隻和阿根廷害死的一樣多。」烏伯托・墨瑞卡奇（Umberto Morescalchi）說，他以前是探石工人，現在則在編纂當地傳說。據說，牧場工人在賣牛隻給採石場時會痛哭失聲，彷彿哀求原諒，「喔，我可憐的牛，我送你到卡拉拉去受死！」

今日，將大理石移下山坡的速度較快，也較有人道精神，通常很安全，但仍讓人提心吊膽。石塊從岩石表面和礦床開採出來之後，效力強大的起重機和挖土機會將它們搬運到一塊平坦的空地上。通常只有幾位工作人員，他們拿著大型機器，做著幾十年前需要數十位工作人員做的工作，他們將碎屑切除，將石頭修成正方形以方便運送和切鋸。一個現代的採石工人可以取代以前一整隊揮舞著槌子、將石塊修成四方形的鑿石工人，他拿著鑽石刀作業，那是一種半公分厚的電動鋼纜，在鋼捆三爪分割頭間，穿過鑽石鑲嵌的圓筒。那些小鑽石顆粒非常堅硬，它們的使用期限遠比串起它們的鋼纜還要久。當鋼纜磨損耗盡時，就把鑽石折下，裝到新的鋼纜上。

沉重的卡車大隊在曙光乍現時轟隆隆駛到採石場，每天來往次數高達九百次。但不到三分之一的卡車是運載石塊的；其餘的卡車則是傾卸卡車，裝著泥沙、廢棄物和大理石碎屑下山，大理石碎屑幾乎是純粹的碳酸鈣，體積太小或形狀古怪的都無法進行切鋸。長久以來，採石場工人在挖到這些東西時，就將它們丟在原地，就像老照片所看到的，覆蓋了整個山側的廢棄物冰河。但在二〇〇三年九月二十三日，洪水淹沒採石場和城市，部分原因要怪罪於造成水道阻塞的侵蝕，卡拉拉市政府於是命令大理石公司運走他們的廢棄物。其實大理石公司早數十年來就會把大理石碎屑，甚至前幾個世紀留下

來的大河應用在其他工業。這些大理石碎屑可磨成碳酸鈣化合物的粉末，是種基本工業原料，可拿來製造紙張、玻璃、油漆、水泥、瀝青、鋼鐵、橡膠、塑膠、黏著劑、空氣污染洗滌器，甚至牙膏、鈣片和制酸藥片。說起來，我們的體內大概都有點卡拉拉的產品。

碳酸鈣今日的交易量比大理石還要多，操作它們的方式非常不同。歐米亞公司（Omya）[6]和伊梅利集團（Imerys）[7]這兩家跨國公司在卡拉拉和全球可謂獨占鰲頭。歐米亞公司超過五十間工廠遍佈在大約三十個國家。反之，在卡拉拉盆地的採石場則分成有九十餘家獨立的小公司，它們的利益時常衝突，並且黨派分裂，而土地的特殊使用權往往是由父親傳給孩子的。運載大理石石塊的司機可能也是繼承家業。卡車司機可能來自各方，他們搬運碎石，但運送石塊的工人是當地的專業菁英，他們來自以父傳子的公會，根植於古老的運貨馬車公會。六十年前，卡洛·歐蘭蒂（Carlo Orlandi）用牛車將石塊搬運下坡，他還能指出那古老的牛車路徑，現在則已是是一片森林，自從興建鐵路和道路後，古道就廢置了。今天，他的兒子和孫子開著十二輪聯結車來搬運石塊，這樣雖然比較快速，但道路狀況更為嚇人。

第一個關鍵處就在那個平坦的空地，在裡石頭被削除碎屑，並鑿成正方形，準備切割。司機隨即指引單斗裝載機的操作員將石塊精準地放在兩條連接到卡車車床上的沉重木條橫樑上，這可不簡單，你得準確地放下二十噸的石頭。石頭一定要維持平衡，不然它們會將整台機器拖落陡峭的山壁。為了安全起見，石頭只是輕輕綁在車身，這樣它們在城市穿梭時不會滑落，萬一掉落山谷時，又能脫離車子。司機們也不繫安全帶，如果你要繫安全帶的

話，他們會阻止你。

可是災難並不常發生，這實在也是種奇蹟。有些沒鋪柏油的採石場道路有好幾個轉彎處很狹小，非常難轉，因此司機會在一個路段前進下坡，直直逼近斷崖的邊緣，然後讓卡車車尾轉過來，倒車到下一個路段，直到後輪掛在斷崖邊緣。

米開朗基羅的麻煩接踵而來。當他努力要將大理石從卡拉拉的採石場運下來時，佛羅倫斯的贊助者催促他趕往聖拉維薩。但，此刻他終於與亞伯利科侯爵以及卡拉拉人修復關係，後來他在一個工作地點建立起自己的聲望，派遣一批採石工人去尋找最棒和最亮的石塊，又花了一筆小錢訂購石頭，這使得他不想再往不確定的新領域探險。因此，當他探勘聖拉維薩礦床後，回報說那裡的大理石「不堪使用」，並不適合他的目的，「運送到海港會很困難和昂貴」時，可能只是片面之詞。

一五一七年一月，古利歐樞機主教派遣一個高級代表團去視察聖拉維薩的大理石，團員包括雕刻家賈科波・桑索維諾、梅迪奇銀行家賈科波・薩維亞提，和「許多知識淵博的大師」。薩維亞提這等地位的人——他是教宗利奧的妹婿、梵諦岡財政家，以及歐洲最富有的人之一——會接下這類委任工作，顯示了聖羅倫佐工程的重要性和薩維亞提對米開朗基羅的高度推崇。他們回來時，稱讚聖拉維薩石頭「品質佳、美麗，且產量豐富」。薩維亞提下結論說，在那開採的花費比購買卡拉拉的大理石便宜。

古利歐樞機主教告訴米開朗基羅，即使花費較為昂貴，教宗利奧仍然想

使用聖拉維薩的石頭，而且不只是應用在聖羅倫佐工程上，還有羅馬的聖彼得大教堂和佛羅倫斯的大教堂，因爲這樣可以「促進和提升彼得拉桑塔的經貿活動，發展城市公衆利益」。他以父母親責罵小孩的口吻跟米開朗基羅說：「考量到你一面倒偏袒卡拉拉的行徑，讓教宗陛下和我都很吃驚，因爲你的說詞和我們從賈科波・薩維亞提那裡聽到的說法不符合。」他甚至指控米開朗基羅有見不得人的動機——也許他可從卡拉拉人那裡拿到回扣？「這些都讓人懷疑你是出自自己的方便，而偏袒卡拉拉的大理石，貶低彼得拉桑塔。你不該這麼做，我們總是如此信任你……因此，你必須分毫不差地照我們的命令辦事，如果你不這麼做，你就是違逆了教宗陛下和我們的命令，我們將會對你非常不滿。」

　　米開朗基羅在怒氣衝衝地離開尤里艾斯二世的十一年後，現在又得罪了另一位教宗顧客，雖然這位教宗並沒有那麼容易發怒。米開朗基羅的做法與傳統貿易保護方案相互衝突；這對梅迪奇堂兄弟也許是天主教教會的高級神職人員，但他們仍然是羅倫佐・梅迪奇的繼承人，家鄉政治家這個身份對他們來說最爲重要。聖羅倫佐教堂正面的修建對米開朗基羅來說是個藝術工作，但對教宗利奧和古利歐樞機主教而言，它也是個籠絡民心的政治手段；他們想藉由發展聖拉維薩採石場，來阻止金錢不斷流向卡拉拉，並鞏固佛羅倫斯控制一個具戰略價值、商機無限的土地。而米開朗基羅在他們的遊戲中扮演關鍵角色。

　　他們的助手布尼賽格尼像往常般扮演老好人。他用同情而非責怪的口氣，在古利歐寫信的同一天也寫給了米開朗基羅，再度重申梅迪奇家族眞的

想用彼得拉桑塔／聖拉維薩的石頭建造他們所有的工程，「即使是兩倍的花費亦不足惜」。「不只這樣，」布尼賽格尼繼續寫道，「他們甚至不希望你用〔卡拉拉大理石〕來興建教宗尤里艾斯的陵寢」——因為這不是他們的工程。但他提供米開朗基羅一個諷刺意味十足的安慰：樞機主教讓米開朗基羅決定正面壁龕中的幾位聖人的服飾，因為他可不想「越俎代庖，成為裁縫師。」

在這個利益衝突爆發之後，兩方各退一步，演變成大家熟悉的藝術家和贊助者之間的小步舞。米開朗基羅停止公開抗議，布尼賽格尼則鼓勵他繼續與卡拉拉人交涉大理石，承諾會在未來採購上，審慎尋求樞機主教的同意。但他也明確指出，米開朗基羅所能付出的最大價碼，大約是已經同意付出的斯庫多的一半。

然而引爆衝的關鍵點應該出在米開朗基羅的評價：米開朗基羅原本可以默默地使用一些卡拉拉石頭，沒有人會插手，但當他公開貶低佛羅倫斯的新大理石礦床時，這已超越應該謹守的界線。這位基督教國度中最著名的雕刻家就這樣詆毀了梅迪奇的重大瑰寶，這不僅威脅到他們的帳簿，也有損他們的威嚴。

但這些陰謀都只圍繞著一個泛泛空論打轉：教堂的正面設計這時仍然只是個空談。教宗和樞機主教對米開朗基羅十二月帶來羅馬的最初草圖大為讚賞，但只有草圖並不夠；他們要求模型，而巴喬・安奧洛正在佛羅倫斯製造模型。米開朗基羅在一五一七年冬天好幾次到那去視察巴喬的進度，但他對結果總是不滿意。最後，他在三月寫信給布尼賽格尼說，模型「還是一樣，只是小孩子的玩意」；巴喬的努力毫無進展。米開朗基羅為這個壞消息，誠

心向教宗和樞機主教道歉，但這對他來說並非壞事；他很高興能排擠掉巴喬，並已經安排一位塞蒂尼亞諾的鑿石工人來製作另一個陶製模型。

這位鑿石工人所製作的模型似乎不可能比經驗豐富的教堂建築師巴喬還要完善，實際上也是如此。理論上，米開朗基羅貶低巴喬的模型動機可能有三種：他們兩人在設計上意見不合。米開朗基羅也許是抓住這個藉口來排擠掉他不想要的合作者。或者，如學者詹姆斯‧Ｓ‧阿克曼爭辯說，米開朗基羅此時對教堂的正面有完全嶄新的構想，因此，他想要捨棄那代表他早期概念的巴喬模型。也許，上述三種理由都有。

不管他的動機為何，教宗和樞機主教表示贊同。「他們知會我，如果巴喬對你來說不管用，你可以雇用任何你想用的人。」布尼賽格尼寫道。米開朗基羅從巴喬的夥伴關係中解放出來，令人驚異的是，巴喬並不因此怨恨他，且仍然非常願意幫助他。但米開朗基羅仍尚未擺脫所有的合作夥伴：利奧承諾讓賈科波‧桑索維諾製作一些教堂正面的雕像，賈科波‧桑索維諾要來卡拉拉找米開朗基羅，且會住上一個月，幫助米開朗基羅開採石塊。考量到工程的規模（更別提仍然籠罩在前的尤里艾斯二世陵寢），這可能正是米開朗基羅所需要的協助。但他無法忍受任何合作關係，他也排擠掉桑索維諾，然後把罪怪到他的贊助者身上。桑索維諾氣得回了米開朗基羅一封藝術史中堪稱最憤怒的信：「我告訴你，教宗、樞機主教和伊亞喬波‧薩維亞提是守信的人，他們的話就像合約一樣，也就是說，他們是遵守承諾的堂堂男子漢，並非你說的那樣。你以小人之心度君子之腹，你不尊重合約，也不誠實，完全只衡量你自己的利益說話，反覆不已。」

這場決裂變成了一種模式，不斷在米開朗基羅與其他藝術家的合作關係中重演。對助手、鑿石工人、學者、虔誠的寡婦和英俊的朝臣──幾乎任何社會地位比他低或高的人──他都能維持溫馨和慷慨的長期關係。但對他的同儕，那些藝術界的夥伴和潛在的敵手，他與他們的關係總是走向苦澀的決裂，直到他年事已高，脾氣變得較為溫和，不再公開繪畫或雕刻後，才終告停止。有些關係的決裂會持續一輩子，但後來他們往往重修舊好。桑索維諾以苦澀的短語，結束了他們的友誼：「我受夠了。」但幾年後，他們又成為朋友。

　　即使布尼賽格尼默許米開朗基羅甩掉巴喬・安奧洛，他仍然敦促米開朗基羅加快腳步，完成教宗和樞機主教的模型。「你這樣拖延實屬不智，」他警告說，「你不想讓他倆覺得毫無斬獲吧？」但是，米開朗基羅依舊拖拖拉拉；六個禮拜後，他寫信說，由於一連串的理由，他仍然無法送出適合的模型。他製作了一個陶製小模型，但它「像薄烤餅般捲起來」；他還是會將它送過去，以證明他並沒有吹牛。

　　米開朗基羅的工作真的有在進行，只是他對聖羅倫佐有了嶄新的構想，這構想非常激進和極具野心，因此他還不想發表。但是，他卻以不同於過往的方式大肆宣揚這個構想，來為它鋪路。一般來說，他在描述自己的作品時，總是很謙遜，甚至刻意自我矮化，而交給槌子和鑿子替他發言。現在，他卻要求教宗仔細傾聽，因為他有「重要的事」要說：「我有足夠的精神執行這項聖羅倫佐的正面工程，因此，它在建築和雕刻上，都會成為全義大利

的鏡子。」但，他接著說，這個工程將會耗資龐大。他解釋說，已經購買的一部份大理石無法使用，「因為外表會欺騙人，尤其是那些我需要的大石塊。它們看起來相當美麗，但我切開一塊石頭，卻有著當初沒料想到的缺陷。」既有缺陷的石頭，又不堪使用的石塊，他的損失加加起來很快就達「幾百塊達克特」。他宣稱自己不介意簽訂合約，明訂價碼；然後，他就能將大理石運到佛羅倫斯，開始教堂正面工程的作業。否則，他就得把石頭運去羅馬，那裡有其他人需要他的服務，他會重新開始「他的工作」。不管是哪種方式，他都決心要離開卡拉拉，但卻不想說明理由。

他的言外之意很清楚：教宗和樞機主教最好識相點，別再告訴他該為大理石花多少錢，不然，他會帶著他已經開採的石頭，重新開始尤里艾斯陵寢的工作。教宗利奧會因一位已逝世的對手而失去這個時代中最卓越的藝術家。為了阻止這樣的事情發生，他最好準備一大筆錢在教堂正面的工程上：那是三萬五千塊達克特——相當於今天的數百萬美金，是〈大衛〉價碼的一百倍，尤里艾斯陵寢最初合約所訂的三倍多。

如果米開朗基羅能用較少的錢完成教堂的正面，他是會告訴他們的。「但考量到修建它的方式，」他言明，「這個價碼可能不敷使用。」

這是個大膽的策略，在還沒有提出設計方案前就先談定條件。結果卻奏效。布尼賽格尼回信說，古利歐樞機主教很「高興」聽到這消息，並鼓勵米開朗基羅留在卡拉拉開採，直到聖拉維薩採石場開放為止，這樣才不會浪費時間。「教宗想看看模型，雖然目前還不可能，他們願意耐心等待。」

儘管如此，一個月後，布尼賽格尼還是對米開朗基羅施壓，要他用木頭

而非陶土製好模型。他還警告米開朗基羅說，如果教宗在看過模型後，決定另一種設計的話，之前已經切割好的大理石都會落得無用之地。因此需要先詢問米開朗基，比如，米開朗基羅就曾為尤里艾斯陵寢雕刻至少七座雕像，但結果它們卻無法安置入最後的設計中。

這些警告毫無結果，米開朗基羅還是沒有將模型送過去，教宗利奧也沒有提出合約，聖拉維薩採石場的道路興建和開放也遙遙無期，因此，繼續在卡拉拉開採。令人訝異的是，米開朗基羅竟然會在設計理念停頓一長段時間後，仍然能依設計藍圖中的樣式切割大量的大理石。他的理念強烈到一個幾乎是狂妄自大的程度，四周龐大的大理石山脈鼓勵他解放想像力。這次就像他十年前在阿普安山脈為教宗尤里艾斯陵寢開採大理石時的輕率歲月，那時他夢想在山上雕刻自己的巨石紀念碑。

那時，泉湧的靈感不得不止歇；如果大理石山脈誘惑他，它們也背叛他。米開朗基羅在尋找完美大理石的漫漫數月中，給了尤里艾斯反悔或分心的機會，因而促成「陵寢的悲劇」。這次，他的靈感讓他在聖羅倫佐的案子上挫折更大。

聖羅倫佐的正面工程，迫使米開朗基羅這位建築新手必須面對文藝復興時期設計上最惱人的難題，那就是建築師所傳承的中古傳統和他們試圖振興的古典美學之間的分裂。文藝復興教堂保存了哥德式教堂正面的梯狀輪廓：一個高高的中央本堂，兩側是低矮的走廊，然後，為了融合整體結構，在中央高處設置玫瑰窗。聖羅倫佐的設計多了一道低矮走廊來強調梯狀效果。但

文藝復興正面常取古典廟宇來做為模型，呈現長方形，頂端則是寬廣的鼓室。古典和文藝復興正面的各種層次——柱子、壁列柱、柱頂線盤、中楣和橫樑——完全依照既定的比例安排，表達一種基本、確定的秩序。而哥德式梯狀輪廓則完全瓦解這個理性體系。

米開朗基羅在接連好幾次的草圖中，雖然常常是狂熱的亂畫，都在掙扎著想解決這對立。他顯然試著使用吉利亞諾·桑加羅所曾採用過的解決之道：將表面切割為三個層次，相對於布魯涅內斯基的走廊和本堂。但比例完全不對。他試圖切割層次，在中央本堂前加上第二排高柱，兩側則是低矮的山形牆，上面有浮雕中楣，這個設計有兩、三樓高。這個解決方案似乎較為可行，但看得出是個折衷方案。

然後，他採取合乎自己個性的激進手法：完全捨棄哥德式輪廓，覆蓋上巨大的長方形正面，那是種狂野西方（Wild West）風格的假正面，但仍保存本堂屋頂的鼓室冠頭。最後他在一五一八年年尾完成一個不太能完全傳達他理念的木製模型，但結果卻令人驚異地和諧，隱約讓人聯想起西斯汀天篷壁畫的假建築構造。他首先將正面視為一種柱廊牆壁，切割成放置雕像的壁龕和雕有浮雕的壁板，整體相當協調——它是個雕像的架構，就像尤里艾斯的陵寢。最後的設計仍然保有壁龕和壁板，但這些都包含在整體結構中，而這個形式本身就是個雕像。而且它是個立體雕像：米開朗基羅捨棄平坦的正面，決定興建一個前廊，也就是一個凸出的門廊。這樣做讓位於兩側的壁龕，可以再放置兩個比真人大的雕像，因此，所有的大理石雕像總數將達到十二座，加上青銅雕像和三十片浮雕壁板，這是個龐大的設計，比尤里艾斯

陵寢的設計還要雄偉。

前廊的設計是米開朗基羅最大膽和莽撞的創新。希臘人以堅固的大理石建造他們的神廟，即使他們住的是木造小屋。他們能這麼做是因為大理石礦床就在附近；在那時，將科林斯沙岩拖上十一英里外的山坡直抵德爾菲阿波羅神殿，運費比開採費用要多出七倍；將帕德嫩神殿的大理石載往九英里之外，比在潘特利肯山（Mount Pentelikon）開採它們的費用貴上十倍。羅馬、中古時代和文藝復興時期的建築師幾乎都使用近在咫尺的石頭，加上磚塊、水泥和碎石堆。然後，如果預算夠的話，他們會將大理石薄板貼在這些較為卑微的建材上。這是常識：大理石很昂貴，運輸更為危險，運費昂貴，卡拉拉也離當地太過遙遠。

但是，如果米開朗基羅無法雕刻一座山，他則會建造一座。他有教會的龐大財富做為靠山，他盡可以擺脫瑣碎的實用性，越過千年時光，像希臘人般打造建築：從遙遠的大理石礦床興建一座巨大的大理石建築物。這個立體的正面本身就是他所創造過最大的一座雕像。

他是從哪裡得來這個設計理念？藝術歷史學家威廉・華萊士在鉅細靡遺研究過米開朗基羅的數個聖羅倫佐設計後，指出一個靈感來源：那就是七星神殿（the Septizodium），瑟提穆斯・塞佛留那座仍然佇立在帕拉蒂尼山（the Palatine Hill）山腳的宮殿雄偉遺跡，是寥寥數個完全用大理石興建的羅馬建築之一。米開朗基羅應該看過這個遺跡；但另一個可能的靈感來源，其地緣關係則較為接近：那就是在好幾個月中，他每天都會經過的一棟建築，他會進去祈禱，細細品味用堅硬的大理石建造而營造出的莊嚴宏偉：即卡拉拉的

聖安德烈大教堂，就位於他向法蘭西斯哥‧佩利西亞租的房子的斜對面。

　　在卡拉拉，用堅硬的大理石興建似乎是個合理之舉，它位於採石場下方僅兩英里。但要在一百英里外，透過陸路、海洋和不可靠的河流運輸才能到達的佛羅倫斯也這樣做，不啻是異想天開，這個工程根本不可能完成，不然，它就可以和佛羅倫斯奇觀——布魯涅內斯基的圓頂——並駕齊驅，成為不朽之作。

譯注

1 巴喬‧安奧洛（Baccio d' Angolo）：一四六〇至一五四三年。佛羅倫斯雕刻家和建築師。

2 安東尼歐‧桑加羅（Antonio da Sangallo）：一四六〇至一五三四年。佛羅倫斯建築師。

3 賈科波‧桑索維諾（Jacopo Sansovino）：一四八六至一五七〇年。義大利雕刻家和建築師。

4 阿基里斯（Achilles）：希臘英雄，以勇猛無比和脾氣暴躁聞名。

5 斯庫多（scudo）：十六到十九世紀義大利流通的金幣或銀幣。

6 歐米亞公司（Omya）：為世界碳酸鈣生產巨頭。

7 伊梅利集團（Imerys）：為當今世界上礦業加工的巨商。

第*14*章
馴服大山

你們若有信心……就算是對這座山說：「你從這邊挪到那邊。」它也必挪去。並且你們沒有一件不能做的事了。

——《馬太福音》第十七章第二十節

小心（FA'L MODR）

卡拉拉問候語

　　佛羅倫斯的工程漸漸浮出新的難題。支撐聖羅倫佐教堂老舊門廊的地基過於薄弱，無法支撐米開朗基羅設計的龐大正面，除非把這面蜂窩狀的老舊牆挖開，才能鋪設堅固的地基。一五一七年七月，米開朗基羅收到消息，也代表這個工作總算「一點一點」開始進行了。隨之而來的是乍看之下很樂觀、但對他來說卻很不安的消息：兩位曾經試圖在教堂正面工程和他合作的巴喬——即安奧洛和比吉歐——被派往聖拉維薩，重新開始建設中斷的道

路。米開朗基羅又開始擔心他們會干預這項工程。一旦道路完成，米開朗基羅就必須前往聖拉維薩，這會破壞他辛苦在卡拉拉建立起來的良好關係。

可能因為如此，他拖延了教堂正面的工程設計和委任工作。八月二十日，他前往佛羅倫斯，在助手皮耶羅・烏巴諾的協助下，他在那年的剩餘時間中完成了大型的木製模型（和雕像的蠟製模型）。值此之際，滑橇和牛車繼續嘰嘰嘎嘎地從波瓦奇歐、斯彭達和羅澤托（Rozeto）採石場的軌道駛下，米開朗基羅的大理石堆積在卡拉拉的豬玀廣場。後來這廣場鋪上了大理石，圍繞著它的是宮殿和門廊，並另命名為亞伯利卡廣場，但在這時，它是大理石運送至阿文札海灘的預放地。

佛羅倫斯人在聖拉維薩展開工程，而米開朗基羅又在佛羅倫斯，這些都重新喚起卡拉拉供應商和鑿石工人之前對米開朗基羅的懷疑和憤慨。傳記家一般將卡拉拉大理石老闆針對他所發起的反抗運動解釋為單純的保護主義，試圖阻止米開朗基羅使用卡拉拉以外的大理石。但這只是大理石老闆所關心的其中一個重點罷了：他們不怕被米開朗基羅撇在一旁，他們怕的是再度受傷，怕他會像十年前一樣離開，留下一大堆未付清帳款的大理石。

九月，李奧納多・卡吉內這位供應商寫信給米開朗基羅澄清一項謠言，信中說道，他和馬特歐・古卡雷諾沒有說過米開朗基羅是個「騙子」，並向他保證，他們仍然想為他工作。但不管他們到底曾經說過什麼，有人的確在散播關於米開朗基羅的流言，甚至連亞伯利科侯爵都對他失去信任。十月，立場偏向米開朗基羅的卡拉拉公證人李奧納多・隆巴德羅（Leonardo Lombardello）寫信警告他：「侯爵對你的善意似乎愈來愈淡。」亞伯利科指

示隆巴德羅盤點米開朗基羅堆放在採石場和阿文札的所有石塊和雕像，顯然是要防止它們在未付關稅的情況下運走。

米開朗基羅那年秋天暫時回返卡拉拉，視察採石和運輸作業。一五一七年十二月，他將完成的模型送去羅馬，教宗和樞機主教非常開心。布尼賽格尼寫信說，他只聽到有關這個設計的一個「毀謗」：「那就是你無法在這輩子完成所有添加上去的設計。」這份警告在後來證實為真。

一月，米開朗基羅騎馬到羅馬，終於為教堂的正面工程簽訂一項合約。合約中指定他必須在八年內完成，提高他的薪資（當時是四萬達克特），並給他一個特殊待遇：他可依需要使用卡拉拉或彼得拉桑塔的大理石。這項特殊條款反駁了米開朗基羅和當代以及現代傳記家所說的浪漫觀點——儘管這個說法很動人——那就是他被迫違反自己的意志，到聖拉維薩尋找大理石。它其實反映了當時的真實情況：教宗延遲發佈使用卡拉拉大理石的禁令，因為在完成通往聖拉維薩採石場那條蓋蓋停停的道路前，卡拉拉大理石是唯一能夠使用的優秀石頭。同時，米開朗基羅的態度軟化了，不再抗拒使用其他地方的大理石，因為他漸漸害怕自己無法從卡拉拉得到所有他需要的石頭。

一五一八年二月，他在佛羅倫斯停留了一陣子，以籌措更多資金，然後返回卡拉拉。就他所述，他發現早期簽的合約和訂單仍然未執行，而「卡拉拉卻人試圖圍攻我」。他沒有詳細描述「圍攻」的情況，但流傳下來的故事是說，他「身陷重大危險」，受困在他的房子內，直到他同意修改他與大理石老闆所簽訂的合約中的「壓迫條款」為止。或許供應商發現了，米開朗基對大型的完美石頭及柱子的要求，史無前例地嚴苛，難以達成。因此，他們要求

改變條款，就像他也與尤里艾斯的繼承人改變合約那樣。

米開朗基羅二月上旬完成另一筆卡拉拉的大理石採購，他向「左撇子」馬西諾購買四塊石頭。三月，他前往彼得拉桑塔。他的態度似乎完全改變：以前，他堅持反對到彼得拉桑塔去，現在卻考慮在那買棟房子。布尼賽格尼急切想切斷他和卡拉拉那糾葛不清的關係，因此鼓勵他買房子，還提供他購置房地產的訣竅：「如果你能用一千三百達克特在維納西（Vernacci）買棟房子，別放掉這個機會！」米開朗基羅顯然沒有聽從這個建議，因爲，比卡拉拉擅於宣傳米開朗基羅事跡的彼得拉桑塔，一定會將這棟房子變成觀光景點。米開朗基羅曾經在彼得拉桑塔大教堂廣場上的一棟房子裡簽約，現在，這棟房子外面掛著大理石板，裡面的酒吧——那是全鎮上最舒適的酒吧——當然也就叫做米開朗基羅酒吧。

米開朗基羅從聖拉維薩寫信給梅迪奇家族說，那裡的大理石和勞動力看起來都頗有潛力。古利歐樞機主教欣喜若狂回了信：「我們很高興得知你發現彼得拉桑塔的大理石符合你的需求，而那邊的工人足以擔任工作……現在你已經沒有任何困難，只剩下道路，賈科波‧薩維亞提已收到指示，將會很快解決這個難題。」

聽起來很有希望，但實際清況則迥然不同。羊毛公會仍然沒有出資興建道路，儘管兩位巴喬曾在去年夏天於聖拉維薩停留，卻沒有人監督這項工程。米開朗基羅挑起了更多的責任，要求教宗和樞機主教賦予他更多權限，「因爲我知道最棒的大理石在哪裡，也知道該興建什麼樣的路才能運送它們，我想我可以改善路況，至於誰付錢都可以。」他透過薩維亞提和他弟弟包那

羅托請求羊毛公會授與他道路的使用權，如果他們不肯的話，也要讓他知道，「我才會離開這裡，因為這樣拖下去，我會走向毀滅，事情無一順遂。」

實際上，事情的發展一如米開朗基羅所料。他靠向聖拉維薩當然會引起卡拉拉供應商的憤怒和不滿。他還有一大堆石頭等著運送，但他卻找不到願意運載的船夫；忿忿不平的卡拉拉人在海岸一帶發起了反對他的罷工活動，米開朗基羅得一直找到熱那亞才終於擺脫卡拉拉船夫的勢力。他從那裡寫信道：「我帶了四艘船到海岸裝貨，但卡拉拉人收買了船主人，決心阻止我，因此我一籌莫展。我今天會去比薩再找其他的船。」他哀求賈科波・薩維亞提請他在比薩的經紀人幫忙尋找不會罷工的船夫。

一五一八年夏天，賈科波・薩維亞提的比薩分行經理為米開朗基羅安排船隻，試圖從海灘運送他那些沒人要接手的大理石，但徒勞無功。卡拉拉人也許脅迫或籠絡了這些船夫，最後他們也撒手不管。因此，米開朗基羅的大理石在阿文札海灘枯放了六個月，直到一五一九年年初才抵達佛羅倫斯。

值此之際，米開朗基羅在聖拉維薩也是諸事不順。在卡拉拉，米開朗基羅可以利用發展數世紀的採石和運輸體系，從古老的羅馬道路到採石業及石頭加工企業的聯合經營等不一而足。但在聖拉維薩，他找不到協助，甚至連技巧高超的鑿石工人都付之闕如。因此，他轉而動用自己家鄉的關係。一五一八年三月，他從塞蒂尼亞諾——也就是他孩童時期住的社區——帶了七位石頭大師來監督當地毫無經驗的勞工；他也僱用了易激動的老夥伴米歇爾——他早就已經抵達工作現場——以及一位從阿札納（Azzano）來的監工。

阿札納是位於聖拉峽谷到阿爾提西莫山路徑上的最後一個村莊。他們在多拿托·本提的家中簽訂合約，本提是佛羅倫斯的雕刻家，在位於聖拉維薩河流上游的里歐馬諾（Riomagno）居住和工作。

　　米開朗基羅抱著很高的期望，希望能在採石場開放後獲得利益，於是請求一向曾大力協助他的薩維亞提讓羊毛公會授與他特殊的使用權，這樣他和他的繼承人才能永久得到大理石，以符所需。但是，當他僱用的塞蒂尼西諾工人抵達這個大理石國度時，希望落空了。他們習慣在家鄉起伏的山丘中開採巨石，因此對於在陡峭的阿普安山坡開採可謂毫無準備，欠缺相關技術。四月十八日，就在米開朗基羅召喚他的家鄉團隊前來一個月後，寫了封信給包那羅托：

　　我從那裡帶來的鑿石工人對採石場或大理石一無所知。他們總共花了我一百三十塊達克特，卻還沒開採出一丁點的優秀大理石。他們到處哄騙大家，讓大家相信他們開採到好東西。此外，他們還同時幫大教堂監督委員會和其他人工作，可是他們已經拿了我的工資。我不知道誰在暗中鼓勵他們，但教宗會聽到這些事。自從我來到這裡以後，我大概浪費了三百達克特，卻沒得到任何我能使用的石材。我試著馴服這些山脈，並將藝術帶進這片土地，目前看來無異就像試圖喚醒死人。

　　佛羅倫斯石頭開採工的技巧遠遜於卡拉拉工人，這點並不令人驚訝。卡拉拉的大理石工人自小就在採石場工作，他們當學徒的時間比其他人長，大

約多了五到六年。他們不只學習開採、運送、修整和將石頭鑿成正方形，還要學會塑型、裝飾和雕刻。當鑿石工人的學徒完成學業而成為大理石工人時，他們會舉辦盛況空前的典禮，收到一套儀式性服裝，包括紅色貝雷帽、背心、色彩繽紛的綁腿、粗斜紋布斗篷，或拿坡里布料做成的披肩。雖然很少人留意到那就是美術學院外一座坐著的雕像所穿的衣服，它是由十九世紀大師卡洛・豐塔納（Carlo Fontana）所雕刻。雕像身材修長，蓄著山羊鬍子，看起來像十九世紀的波希米亞人，但他實際上代表皮耶洛・塔卡，這個人是十六世紀大理石供應商的兒子、詹波隆那的助手和繼承人，也是卡拉拉最頂尖的雕刻家。

塞蒂尼亞諾的石頭工人讓米開朗基羅大失所望，他已經開採的石頭還是滯留在原地，羊毛公會橫加阻撓，米開朗基羅大發雷霆。他在一五一八年四月憤怒地寫了封信給包那羅托，如果羊毛公會不肯授與他大理石的土地使用權，「我會馬上騎馬去找梅迪奇樞機主教和教宗，告訴他們我的情況，然後放手不管這裡的事，回到卡拉拉，在那裡，他們懇求我，就像他們懇求基督一樣。」他在簽名之後，潦草地寫了一個悲苦的後言：「我從比薩僱用的船隻從來沒一艘抵達這裡。我想我陷入了圈套，每件事都不順利。喔，我要詛咒我離開卡拉拉一千次！那就是我失敗的原因，但我會很快回到那裡。」

雖然他希望如此，但他仍得在那施展身手，想辦法使聖拉維薩的策略奏效。他需要道路，而每個牽扯到這件事的人都期望別人會興建道路。五月上旬，米開朗基羅寫信給布尼賽格尼，告訴他一個非常不同且相當樂觀的故

事。「這裡的大理石很美麗。」他說，而教宗利奧為聖彼得大教堂所需的大理石——做為建材而非雕像之用——可以輕易在科瓦亞（Corvaia）的採石場開採到。科瓦亞是位於聖拉維薩下坡的村莊。他需要的只是在海岸邊的沼澤地興建一條不長的道路來運送石頭。

但要抵達聖拉維薩上方的白色大理石礦床則是另外一件事。它意味著得拓寬長達兩英里的既有道路，並建造一條一英里長的新道路，也就是說，「要用十字鎬從山裡劈出道路來」。米開朗基羅宣稱，如果教宗不肯付錢造路，他就要收拾大理石回家了。「我不會去卡拉拉，因為我二十年來都沒從那裡得到我想要的大理石。因此那裡的人很憎恨我，〔既然我缺乏大理石〕我只能使用青銅。」那的確是個悲慘的想法。

但哪一種說法才是事實？米開朗基羅顯然對他弟弟比較坦白，而寫給布尼賽格尼的信，態度則變得較為圓滑。卡拉拉人也許沒有像歡迎耶穌般大力歡迎他，如果他真的想購買大理石的話，他們也就不會阻撓他「二十年」了。他也許是發出警告，等著利奧和古利歐樞機主教良心發現，以此敦促他們趕快建造承諾已久的道路。

一個月後，道路仍未動工，米開朗基羅大受挫折，於是就嘗試和卡拉拉重新建立之前的老交情。他不敢自己去卡拉拉，因此，他僱用了性情溫和的公證人，李奧納多・隆巴德羅，代他去和以前的供應商接觸，看看他們是否願意再度為他開採大理石，還有他們將開出什麼條件。米開朗基羅的老房東法蘭西斯哥・佩利西亞冷嘲熱諷地回答，他可以賣給米開朗基羅已鑿成正方形的石頭，但必須以它們的卡拉重量的平方來定達克特的價碼。即一卡拉的

石塊要一達克特（很便宜），兩卡拉要四達克特（有點貴），五卡拉要二十五達克特（簡直是敲詐）。但馬西諾和幾位老闆態度比較緩和。佩利西亞的兒子勸米開朗基羅不要理會他父親，他們能協調出合理的價碼來。馬特歐・古卡雷洛祕密寫信來說，他不僅會以非常合理的價錢把大理石賣給米開朗基羅，還會安排運送到比薩的事宜，運費只要半達克特，但米開朗基羅必須提供裝載石頭的滑動墊木和繩索。要運送石塊可不像說的那麼容易。米開朗基羅和薩維亞提比薩分行向一個又一個船家交涉，跑遍了比薩、利佛諾和波托文內（Portovenere），甚至連教宗尤里艾斯的繼承人羅維雷樞機主教都親自出馬，試圖在遠方的沙弗納（Savona）找到船家協助米開朗基羅運送陵寢的雕像，但樞機主教找到的船隻屬於小型沿海船隻，叫做「魯特琴」（luiti），只能載重八卡拉，顯然無法運載大型石塊。

兩艘「魯特琴」終於從波托文內抵達，把它們所能承載的石塊運到比薩。在比薩碼頭卻發生了另一場災難，新「馬頭」起重機舉起第一塊石塊時鐵繩斷裂，大家只好盡力把將船拉上岸，並冒著極大風險將另外兩塊石頭運到岸上。米開朗基羅的現場經理多拿托・本提建議他架設一座起重機，將船上的石塊從船上吊下來。薩維亞提比薩分行經理法蘭西斯哥・佩利（Francesco Peri）則建議他在熱那亞購買較大艘的船隻來運送較大塊的大理石，那裡的船可以承載十卡拉的重量。討人厭的任務接踵而來，冷酷無情地籠罩著米開朗基羅；他在開始這項工程時是個雕刻家，然後篡奪建築師的角色，承擔起開採大理石的責任，還得興建道路和宣傳採石場。下一步，他得成為運輸大亨。後來他沒有買船。

米開朗基羅和他的贊助者一直為運送上的困難而責怪亞伯利科侯爵（這並不太公平），十月，教宗陛下終於親自插手。利奧在古利歐樞機主教的要求下，發佈教宗訓令，指示亞伯利科停止阻擾大理石的搬運；米開朗基羅羅馬的朋友李奧納多・賽萊歐（Leonardo Sallaio）說「那是個特別的命令」，應該會使侯爵俯首聽命。亞伯利科對教宗和樞機主教道歉。他提供「理由充裕的藉口」，李奧納多告訴米開朗基羅，「他說他崇敬和熱愛教宗，他一向很尊崇你，並在所有的事上盡量助你一臂之力，但你因自己悲慘狀的況總是毫無回報，你總是橫生枝節，舉止怪異，你才是所有問題的主因。」

　　侯爵不是唯一因米開朗基羅的行徑動怒的人。據說，安吉內斯樞機主教（Aginensis）因他負責的教宗尤里艾斯陵寢一事毫無進展也感到「憤怒」。先前遭到米開朗基羅冷落的朋友，賈科波・桑索維諾則到處散播謠言，挑撥離間，引起古利歐樞機主教的疑心，說直到一五一九年一月，教堂正面工程的大理石將仍然滯留在阿文札。李奧納多只好試圖跟樞機主教保證，並給他看米開朗基羅從採石場寫來的報告，（一廂情願地）承諾他會在那年的春天將第一批雕像雕好。

　　沮喪的米開朗基羅試圖讓大理石在聖拉維薩上路。他在一五一八年八月從佛羅倫斯回返，發現事情還是毫無進展：他從彼得拉桑塔僱來的一批人已停止開採，卻拒絕還他預先支付的一百達克特定金。（後來米開朗基羅控告他們，總算拿回九十達克特）他從佛羅倫斯帶來的鑿石工人幾乎全數失蹤，只有兩位留下。但他卻跟贊助者報告說，道路即將完成，只剩幾塊裸岩需要切割，幾片旱田需要夷平外。「這些都是小工程，可以在十五天內完成，如

果有經驗豐富的鑿石工人在這的話,絕對不成問題。」至於在下面擋路的沼澤,他上次視察時,「他們正盡力將它填平。」

　　儘管他心情不快,米開朗基羅還是組織了一批毫無經驗的新進工作人員,帶他們前往未經開發的採石場。他們在那裡所面對的,不是成功就是失敗:開採支撐教堂正面的十二支巨大柱子,這些柱子具有視覺效果和實際的支持功能。柱子是新古典主義建築基本且重要的特色,而米開朗基羅依照他典型的個性,又預付了款項。希臘和中古時代的建築師,都會將柱子稱為「圓鼓石」的部分分段組裝。但就像他不用組裝的方式雕刻大理石雕像一樣,米開朗基羅也不肯用此方式組裝柱子;他認為,柱子是建築的四肢,就像人類軀體,因此,一定得筆直完整。他也不肯像無數的建築師一般,從羅馬遺跡搶奪現成的柱子;後來的聖羅倫佐工程,聖母百花教堂的祭司就建議他這麼做。他堅持要親自開採那些柱子,取自最棒的白色大理石。

　　這是非常大膽的行徑。開採製造柱子所需的費用使教堂的正面工程變得開銷龐大、困難重重,而且危險萬分。布魯涅內斯基在歐斯佩戴爾教堂的亭廊中使用巨柱,而這座教堂是文藝復興時期最重要的建築之一。但布魯涅內斯基的巨柱體積較小,較為輕薄,最重要的是,它們是雕刻自當地的塞茵那沙岩,而非阿普安的大理石。米開朗基羅陷入一項巨大的挑戰,媲美羅馬人從埃及把花崗岩巨柱運送來支撐他們的眾神之殿——帕德嫩神殿。米開朗基羅想和最偉大的開採者和建築師一較高下,試圖復興已經失去的熟練技巧,並且使用純度更高的大理石。

　　一五一八至一九年冬天,米歇爾和多拿托興高采烈呈報他們找到並運送

出來的大理石品質。「我們還未開採到柱子，我們還沒找到那麼長的石頭，」米歇爾在信中樂觀表示，「但我們希望很快就會發現。」一個禮拜後，他們發現約兩根柱子長的清澈大理石礦脈，開始為期數個月的開採工作。

組裝能安全搬運柱子的設備也需耗時數個月。在那個五金行還未出現的時代，要不到或借不到的東西就得自己從頭拼湊出來。一五一九年八月米開朗基羅買了胡桃木，僱兩位木工師傅將它製成兩台起錨機。他向聖拉維薩的皮匠購買皮繩綑綁起錨機，還將一棵櫻樹砍倒，切成滑動墊木以滾動柱子。佛羅倫斯主教座堂把最複雜的機件借給他：兩台沉重的轆轤，每台重達八十幾磅，在一個鐵鞘中有兩個青銅滑輪。但最難找的設備卻是繩子這種最基本的材料。在米開朗基羅、他弟弟、米歇爾、大教堂監督委員會和幾位比薩友人辛勤尋找後，一條三百七十呎長、五百一十磅重的繩子終於運抵比薩。

米開朗基羅如果省掉轆轤，多找兩條繩子，和僱請當地知道怎麼使用它們的橇工，結果可能更好。九月上旬，他和新工作人員試圖將柱子放低到山谷中，非常接近道路了。那是項卓越的成就，那是塊阿普安山脈自古代以來開採過的最大石塊。但他寫道：「操縱它比我預期的還要困難。有人在操控繩子時出了錯，一個工人的脖子被割斷，當場死亡，我也差點丟了性命。」

他寫信的口吻很平靜，但他顯然受到驚嚇且疲憊不堪，不久就病了。賈科波・薩維亞提從佛羅倫斯寫信給他，試圖使他重新振作：「我聽說這件事很困擾你，但你應該了解，要進行這麼浩大的工程，你可能會更加沮喪。好好振作，勇敢追求你的目標，因為你一旦開始後，你的榮譽就繫於此。」包那羅托提出相反的建議，並說要來聖拉維薩照顧他，信中流露了真摯的手足

關懷：「就我看來，與柱子、採石場、教宗和整個世界相較，你必須更重視你的性命……如果教宗或其他人要求你完成開採，不要理他們，因為你萬一死掉的話，就什麼都沒有了……我鼓勵你，如果你想來〔佛羅倫斯的話〕，就來吧，別管其他事了，別管它們。」

但米開朗基羅決心要完成工程。他回報說，他在幾乎快開採出另一根柱子時發現了一條裂縫，迫使他得再開採一根柱子。他總論說道，這裡沒什麼好消息可說的：「在此地開採十分艱辛，工人對這份工作非常無知；往後數個月中我必須要有極大的耐心，直到我馴服山脈、訓練好工人為止，之後，事情就能較快進展。我承諾會盡力而為，雕塑出義大利有史以來最美麗的傑作，如果上帝幫助我的話。」

<p style="text-align:center">＊　　　　＊　　　　＊</p>

把柱子卸下因設備很繁複，而更顯得困難重重。米開朗基羅使用當時最先進的滑車和轆轤來控制危險的卸貨任務，而之後數世紀的採石工人則仰賴埃及簡單古老的設備：幾條繩子和數根木材。直到一九六〇年代，當卡拉拉採石場終於有卡車和道路可抵達時，數百噸重的大理石緩緩從陡峭的山坡降到岩架上，然後利用靈巧的設備把大理石卸上牛車或有軌機動車。這套靈巧的設備既古老又複雜，稱做「橇木搬運法」（la lizzatura）。工人利用這些橇木讓大理石滑動，大理石上還能堆疊較小的石頭，他們使用桿槓原理或起重機將石塊抬上一對由山木櫸或聖櫟粗劈而成的枕木上。這樣就形成一種粗糙、危險且非常沉重的雪橇，即「木橇」。這個術語也用來指涉從寬廣的斜坡到崖壁旁的小徑，這些小徑是沿著山坡開劈出來的，布滿大理石碎石堆。雪橇抹

上油或肥皂來降低摩擦力，就沿著這些小徑在木製橫桿上滑動而下，就像沿著鐵軌般滑動。

如果下坡路段很長的話，就需要以整片樹林的的樹來當橫桿，以及一整隊的橇工拖拉並定位大理石。因此，橇工只會使用少許橫桿，不斷反覆使用，在小徑旁奔跑，撿起大理石已通過的軌木，往前衝，將這些軌木鋪在滑動的二十噸石塊前方——這種快跑結合了接力賽、膽量競賽和障礙賽跑的特點。為了便於奔跑，他們穿的是特別定製的靴子，圓形的鞋底（這樣腳才不會卡在石頭邊緣和裂縫中），裝有形狀特殊的釘鞋抓緊地面。在這過程中時間的掌握和通力合作是很重要的，橇工面臨和雪橇選手一樣的兩難困境：他們愈快將石頭運下，就能跑得愈多次，賺到更多的錢，但他們被壓扁的機率也愈高。監工則必須監督一切，他緊盯石塊搖擺前進，石塊每前進一些他就像舵手般大聲呼喊。

小男孩一旦行動夠敏捷穩定，就可以開始擔任橇工了。華特·丹內西十二歲時就進入這一行。他是在採石場裡長大的，那裡沒什麼火柴，而母親就會叫小孩去擦拭大理石，以換取磨損的橫桿和木塔柱子回家當爐子的柴薪。丹內西回憶道：「喂，小鬼，遞給我繩子，我會給你一些木材。」他不久後就在石塊旁邊奔跑，抓起橫桿，為它們擦上肥皂，然後把它們交給老手。

地心引力並沒眷顧這群辛勞的橇工。他們用三條粗重的大麻繩控制下滑中的石塊，直到一九二〇年代才以鋼纜代替。繩子的另一端纏繞在木製塔柱上，木柱是以有彈性的栗樹材料製成，外面再包著山毛櫸堅硬的細長木片，然後插入由堅硬石塊鑿出的錨點，而這些錨點就是運送方向的重要定點。就

像橇工不斷沿著路徑重新放置橫桿，繩子工人則同時拉起繩子，讓石頭朝下一個木製塔柱前進。他們可以選擇拉起哪些繩子，若配合得夠緊密，石頭便不會滑出軌道，甚至還能繞著道路轉彎。馬薩橇工用三條繩子，但卡拉拉人比較大膽：他們只用兩條繩子，除非石頭的重量超過二十七噸。「那是最累人和困難的工作，」環境保護主義者馬利歐‧維努特利說，「三小時的橇工工作相當於八小時的採石工作。」他的妻子瓊安（Joanna）很贊成這種說法：「我有個親戚是橇工工頭。他被纜線切成兩半。」

如今，橇工只在每年八月懷舊式地表演。卡拉拉語詩人安東尼奧‧多雷提主導並嘗試一項英勇的活動，即表演地點選在卡拉拉採石場的維拉龐提十字路口。另一個點則選在馬薩上方的偏遠村莊雷賽托（Resceto）。這項技能持續到原子時代，比所有帶到採石場的工業時代發明都要持久，如爆破地雷、螺旋鐵絲和馬米費拉（Marmifera）鐵路。即使是今日，以前當過的橇工的人仍然帶著奧林匹克式的驕傲追憶他們的功績；他們還能活著敘說自己的故事就已是一項成就。在翻滾的木橇和扯斷的鋼纜間、在時間設定不當的地雷和滾落下來的巨石間、在岩石滑動和所有會出錯的事物間，這些人試圖用手移動山脈。採石場的死亡人數數以千計——十九世紀和二十世紀很長的一段時間中，每個月就有一兩個人死亡。每次以雞心螺製成的死亡號角——就像法國號般在墳墓旁吹著長而綿延不斷的聲響——吹起時，大家都會放下工作，而不幸罹難的採石工人屍體則會被同伴帶下山。

警笛後來代替號角，現代安全措施大大降低了採石場的死傷人數，採石變成一項不甚危險的行業，一年中只有一兩個人死亡。今天退休的採石工人

仍然痛苦地回憶起以前的苦難歲月。「我看過很多人受傷，很多人喪生。」馬利歐‧科西（Mario Corsi）說，說話柔和，高齡八十幾，雙頰因長年在大理石反射的刺眼強光中曬得黝黑。我們聊著山峰上的大理石時，他望了山頂說：「我的兒子想成爲採石工人。我告訴妻子，如果他去採石場，我會割斷他的喉嚨。我不想聽到他發生事情。他後來成爲技工。」

　　即使聖拉維薩的採石工作大有進展，米開朗基羅仍向古利歐樞機主教報告，卡拉拉人似乎變得「比較謙遜」，我們不知道這是因爲教宗訓令改變了他們的態度，還是因爲他終於付清過期的款項。米開朗基羅向他們訂購一塊「絕佳品質的」大理石，此舉再度挑戰梅迪奇所能忍受的極限，薩維亞提提醒他，教宗「對你從卡拉拉開採到兩三根柱子一事感到高興，如果這能幫助工作進展快速的話，但如果你只是圖個方便，教宗陛下可不會高興，因爲他仍然想發展彼得拉桑塔的採石場。」一五一八年十二月，船隻終於準備妥當，開始將堆積在阿文札和蒙特羅納（Montrone）海灘上的石塊運往比薩。可是大自然橫生阻礙，幸好只是暫時的現象：不合季節而出現的乾旱使得亞諾河乾涸，載著大理石的駁船無法拖上西格納並把石塊搬到牛車轉運；乾旱持續到三月——這時已是把石塊堆放在阿文札後一年的事了。

　　這些被開採和拖運到比薩的大理石屬於馬西諾的，他的姪子下了一道命令，只有米開朗基羅履行他所簽署的合約，否則不能動這些石頭。其他的地方財政官雖然很願意協助米開朗基羅，但他們也希望他能履行以前的合約，並收清款項。米開朗基羅的左右手，可憐的多拿托‧本提，眞的得在卡拉拉

和聖拉維薩移動山脈，完成道路的興建，讓採石和運輸作業得以進行。但主教大教堂的樂觀僱主（米開朗基羅曾在別處抱怨說，這些僱主快活地在工程上分一杯羹）並沒有付他錢。多拿托只好懇求米開朗基羅：「我已經在這裡待了三個月，手上卻沒有錢。如果你不幫我的話，我現在根本沒有錢買食物，請特別向偉大的伊亞喬波‧薩維亞提求助，我最信任的人是他。請向他轉達，我有五個小孩，而我現在已經身無分文……我請求你，米開朗基羅，看在上帝的愛和這些孩子的份上，幫我轉達。」

米開朗基羅的確給了多拿托一些現金，以及他所需要的緊身上衣和一捲布料，此外還為他代人說情。但懇求米開朗基羅的人不只有多拿托。如果多拿托是米開朗基羅的左右手，那容易激動的米歇爾則是他的心腹，米歇爾從〈聖母悼子〉以來就一直在幫助他。米歇爾從聖拉維薩送來一封絕望的信：他在拉卡佩亞發現一塊石頭，將它粗雕成垂花雕飾，但其他石頭卻「尺寸不符合你的要求」，沒有米開朗基羅的指示和「幫助」（資金）的話，他無法進行下去。「我為了你待在此地，」米歇爾苦苦哀求，「請別拋棄我。」

米開朗基羅處處為難，他是在僵硬體系中的中間人，他的努力往往使事態變得更糟。布尼賽格尼建議他離開採石場，回到他的工作坊：「我告訴你，以你身處的地位，你應該將開採和運送大理石的工作分派給別人，因為在我看來，事情總是橫生阻礙，佔據你所有時間，又使你名譽掃地。雖然你比我了解這些事，但我是關心你才跟你這麼說。」

米開朗基羅知道事情和布尼賽格尼了解的不同。「我已經試過三次要將〔取得聖羅倫佐大理石的〕工作委任給別人，」他從佛羅倫斯回信道：

但這三次我都被騙。因為從這裡來的鑿石工人不了解大理石，當他們發現自己沒有任何進展時，就獨斷獨行〔隨上帝旨意〕。因此我在那浪費了幾百達克特，那也是我為什麼得在那裡待那麼久的原因，我得監督他們工作，教導他們大理石的本質和如何防止損害；此外也教他們哪種石頭有缺陷，甚至如何開採，就因為我是這些方面的專家。最後，我得親自待在那裡。

從表面上看來，這似乎合理化了米開朗基羅不能自主的事事恭親態度。畢竟，「瘋狂的」米歇爾和冷靜的多拿托·本提在採石場的經驗比他豐富，更別提許多卡拉拉的大理石師傅。但米開朗基羅天生就是無法放心委派工作給別人；不管他原先的計畫有多麼周詳，他總是不斷修改，在「與石頭的持續對話中」改變他的想法。開採本身就是和石頭對話，雖然他常常抱怨開採工作艱困和危險，但他似乎沉迷於此，就像著迷於戰爭的軍人和記者一般。

採石場對他的吸引力如此強烈，他對尋找毫無缺陷的石頭的態度又如此堅決，在在都暗示了他心靈的深層暗流。有些評論家將它視為一種宗教渴望，採石場是個精神庇護所，是他與內心惡魔搏鬥的沙漠。「他對大理石的熱愛就像聖人對上帝顯靈的熱愛一般。」一位評論家寫道。心理分析學家羅伯特·利伯則認為，沒有母親的經歷讓米開朗基羅掙扎著重新捕捉他所僅知的「唯一的母親和滋養源頭」，也就是塞蒂尼西諾那位鑿石工人的妻子，從她的人乳吮取藝術中的「槌子和鑿子」。「在潛意識思考的最深層次上，大理石山代表母親的雙乳。」假如他能找到完美無缺的大理石，他就能完成這個循

環，重新捕捉他在希望破滅和工作緊湊所喪失的幼時幸福。當米開朗基羅寫著他試圖在這些大理石斷崖中「喚醒死人」時，似乎就是聲明這類渴望。但皮格馬利翁的奇蹟只是個神話，石頭冷漠而頑固不屈，他沒有尋找到解救，反而面臨艱困和苦痛。他後來在寫給一位無名「女人」的抒情短詩中寫道——那位女人似乎代表藝術本身——

> 我用來塑造她的石頭
> 如此尖銳和堅硬
> 就像她一樣

在這類苦惱中，實際問題仍舊緊迫盯人：考量到工程的複雜性、他所立下的巨大挑戰，以及身兼藝術家、建築師、工程師、商業總裁和外交官等職位，難道沒有能讓他信任並託付尋找大理石的人嗎？在一五一九年四月的一個禮拜天早上，他似乎找到答案。地心引力和損壞的轆轤再度突襲，但這次沒有人死亡。米開朗基羅和他的工作人員將一根柱子從陡峭的特朗比瑟拉山脊降下，結果，繩子的一個鐵環斷裂。柱子幾乎擊中監工，米開朗基羅寫道，「然後掉入河中，碎成千片。」那個斷裂的鐵環是多拿托・本提委託一位鐵匠朋友製造的，米開朗基羅因此火冒三丈：「我檢查斷裂的鐵環，手工非常粗糙，一點也不實在堅固，而它的用料比刀背還要薄。」多拿托訂購的轆轤「在鐵環處也全出現裂縫，隨時會裂開。」多拿托立即失寵，而米開朗基羅則更加確信，只有他才能領導開採工作。

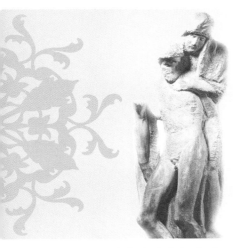

第15章
翻滾而下的牆壁

那些剝奪我年輕歲月、榮譽和財富的人竟然稱我為小偷！

——米開朗基羅於一五四二年寫信給教宗官員

我可憐的卡拉拉，你現在走到了盡頭。

——安東尼奧·多雷提

　　米開朗基羅受夠了那些辦事不力的助手、生鏽的鐵環、翻滾而下的柱子，以及在荒野採石場所遇到的緊急狀況與困難。在第二次裝備發生災難後三個禮拜，一五一九年五月，他將注意力轉回卡拉拉，再度挑戰教宗的極限，希望他破例特准他使用一些卡拉拉的大理石。他指示烏巴諾前往卡拉拉，重新和供應商簽訂合約，督促他們開採石塊。這次的開採作業進行得較為迅速；八月，他已經和維內雷海港的船家再度交涉將石塊從阿文札運送到

比薩的事。烏巴諾來信跟米開朗基羅說，在一處採石場桑提諾師傅（Maestro Santino）挖出了一塊巨石，其體積足以切割成三四根柱子，只是石頭的色澤偏暗；隨信也附上樣本給米開朗基羅，讓他自己判斷可否使用。

就在米開朗基羅最後似乎清除障礙，且加快採石和運輸工作的腳步後，他的梅迪奇贊助者卻猛踩煞車。就留下的文獻來看，他們沒有解釋為什麼，就將聖拉維薩採石場的控制權自米開朗基羅手中奪走，轉予主教大教堂。一五一九年九月上旬，米開朗基羅向身在聖拉維薩的烏巴諾建議：「會有一些鑿石工人到那去，花上一天審查採石場。」但他沒說這些人就是主教大教堂派來主導一切的代表。雖然米開朗基羅已經喪失採石作業的權利，但他之前安排好的工作卻仍舊影響強大；如威廉・華萊士寫道，這些安排「就像個巨大的飛輪……不容易轉動，但一旦開始運轉，就算切掉電力，也要很久才會停下來。」米開朗基羅的助手繼續開採和運送石塊，一五二一年春天前，他還能從大教堂監督委員會那裡收到津貼。一五二○年一月，根據薩維亞提的帳簿，第一批聖拉維薩大理石終於從剛興建不久的碼頭運出，這碼頭正是為了運送聖拉維薩大理石而建的，地點就在彼得拉桑塔的海港，也就是靠近蒙特羅納堡壘的海灘。此後，馬米堡就以這個運輸樞紐的地位而迅速發展，現在則是個度假盛地，鎮上有吵鬧刺耳的迪斯可舞廳，讓這個傳承米開朗基羅藝術的城鎮別有一番滋味。

然而，運輸大理石的作業仍然棘手萬分。就像當年羅馬的情況，當時米開朗基羅一五○五年開採的大理石消失在聖彼得大教堂的陰影下；這次，禿鷹也等著撿拾沒人看管的石頭。一五二○年二月，卡嘎格諾的女婿法蘭西斯

哥警告米開朗基羅，有三位名字古怪、分別叫貝羅（Bello）、雷翁納（Leone）和清蒂切（Quindiche，意味著「英俊」、「獅子」和「十五」）的鑿石工人從波瓦奇歐竊取他的大理石，賣給賈科波‧桑索維諾，就是那位被米開朗基羅排擠出聖羅倫佐委任工作因而忿忿不平的雕刻家。「他們會把女兒賣給任何有錢的人。」法蘭西斯哥憤慨地說。

　　隔年三月，米開朗基羅口氣苦澀地寫了封信給布尼賽格尼：大教堂監督委員會來「拿走我的所有東西，並奪走我為聖羅倫佐的教堂正面工程所開採的大理石，準備將它鑲在聖母百花教堂表面。」他指控說，這般目無法紀的放肆行徑，其幕後主謀就是古利歐樞機主教；教宗利奧「仍打算進行教常的正面工程」。米開朗基羅堅持說，如果教宗想放棄，那他們就應該達協商財產讓渡的問題，這樣採石場所有物、大理石和裝備就會屬於其中一方。但古利歐樞機主教和主教大教堂沒有經過協商就大剌剌介入，奪走財產，在沒有達成財產讓渡的情況下，「就將大理石分配給其他人」。米開朗基羅宣稱，他收到的工程款項為二千三百達克特，但付清大理石費用和運費後，如今他只剩五百達克特，這還把他浪費掉的三年光陰算進去，此外他還自掏腰包製作的模型，並且放棄他任在羅馬時房子內「價值五百達克特的大理石、家具和藝術作品」，「這麼做會毀了我」，「讓我特地來到此地工作，然後又將我驅逐，這是重大的侮辱。」

　　就像米開朗基羅許多的經濟聲明，他的計算有部分是片面之詞，但他突然被排擠在採石作業外，的確使他覺得自己被背叛和困惑不安。數年後，他仍然因回想起這些問題而苦惱，他認為古利歐樞機主教和教宗利奧有幾個動

機。在一封一五四二年寫給一位不具名的梵諦岡主教的信中，米開朗基羅宣稱利奧起初只是「假裝」要他執行教堂的正面工程，以阻止他進行教宗尤里艾斯陵寢。但這個手段未免太過瘋狂和昂貴了；因為利奧想讓米開朗基羅忙得無法分身的話，乾脆叫他再畫一個教堂壁畫不就行了？數年後，瓦沙利在第一版的《藝術家列傳》中，也提出另一種同樣匪夷所思的說法：工程的居間人布尼賽格尼試圖使米開朗基羅參與一項陰謀，以向利奧超收大理石的費用，然後中飽私囊，當這位正直誠實的藝術家拒絕時，布尼賽格尼對他產生憤恨，於是暗中破壞工程進度。我們找不到這類陰謀存在的確切證據；如果米開朗基羅的確向瓦沙利提起這項指控，那他這樣對待一個給他審慎建議和鼓勵的人，似乎是恩將仇報。

瓦沙利在後來的《藝術家列傳》版本中，對教宗放棄教堂的正面工程提出一個較為可信的理由：這個工程「進行太久，教宗原先預撥給它的金錢，已被轉用到隆巴迪戰爭中。」教宗宮廷揮霍大量金錢，而且不只是花在隆巴迪對抗法國的戰爭中。利奧對詩人、畫家、奉承的馬屁精和他的防衛同盟展現梅迪奇家族的慷慨，他還花錢收買和安撫蠢蠢欲動的貴族，使得梵諦岡的預算超支。為了支付這些費用，他被迫加緊販賣贖罪卷，也就是能免於落入煉獄的赦免卷。這個快速運轉的浪費和腐敗循環，產生了劃時代的結果：一五一七年，當米開朗基羅試圖從卡拉拉運出大理石的時候，馬丁路德（Martin Luther）[1] 這位夢想幻滅的修道士在威田柏大學教堂門口釘上《九十五條》，震驚整個基督教國度。

利奧知道他無法活到教堂正面工程完工，如果它能完工的話；雖然他與

米開朗基羅同年，但他的健康狀況一直不好，他在四十六歲時英年早逝，剛好是合約終的第二年。他想利用這項工程以發展托斯卡尼採石場的計畫也無疾而終；米開朗基羅不可能為了聖拉維薩的大理石而拋棄卡拉拉。米開朗基羅的正面工程就像他最初設計的尤里艾斯陵寢一樣，走上自我挫敗的道路。他過度沉迷於石頭、設計過於龐大、停留在採石場太久，這都使得另一位教宗有時間幡然醒悟。在將近四年間碰到採石場的棘手問題，又在一個妄尊自大的天才上耗費四萬達克特（實際數字可能更多）之後，原本想在佛羅倫斯興建一棟新古典主義大理石教堂的點子似乎就不再那麼吸引人了。

但利奧不是那種會臨時抽腿的人；他很容易感傷，曾為米開朗基羅掉淚，並宣稱自己「像兄弟一樣」深愛這位兒時同伴。因此，中斷工程的差事便落到利奧那位講究實際利益的堂弟手上，也就是古利歐樞機主教。後來的作家怪罪這兩位梅迪奇高位神職人員最後做出扼殺教堂正面工程的決定，但他們較嚴重的錯誤應該是讓事態發展到不可收拾的地步，任憑米開朗基羅沉浸在大理石的幻想裡。

耗了三至四年的時間在這項胎死腹中的計畫，算是一種浪費嗎？米開朗基羅在聖拉採石場面臨巨大的艱困和災難（更別提他差點丟掉性命），而且就石頭而言，對他的藝術貢獻也極為渺小。他辛苦尋找、切割和拖拉的數百萬噸大理石最後遭到棄置或被別人挪用，遍布拉卡佩亞、特朗比瑟拉散布、蒙特羅納、比薩、佛羅倫斯和其他地區。許多石頭用來鋪設大教堂，或是用在地方工程上；用馬克・吐溫的話來說，上帝以米開朗基羅開採的大理石蓋成佛羅倫斯和羅馬。康狄夫則寫道，他以血汗開採的四根壯麗的柱子，結果卻

被丟在海灘上無人聞問；許多柱子在開採時可能早就斷裂了。只有一根柱子抵達聖羅倫佐廣場，它靜靜在那待到十七世紀初，和其他未使用的教堂正面碎石一起被埋在壕溝裡。

在大理石的國度裡，每處採石場都有忠貞之士，他們就像球迷或政黨黨員一樣熱情。彼得拉桑塔人非常自豪他們的大理石在米開朗基羅的藝術中扮演了重要的角色。兩個世紀以來，亨洛史帕公司（Henraux SpA）就在阿爾提西莫山開採大理石，公司一位風度翩翩的年輕代表就跟我強調過，米開朗基羅創作〈聖母悼子〉的大理石就取自這座山。但我覺得對他說出真相好像太殘酷了：大量證據顯示，米開朗基羅很多的石塊是採自卡拉拉的波瓦奇歐的採石場，包括〈聖母悼子〉的大理石。當時，米開朗基羅從未到過荒涼偏僻的阿爾提西莫山，雖然在進行聖羅倫佐正面工程時他曾特地來到此地探勘。儘管他很欣賞阿爾提西莫山的白色大理石，卻沒打算開採，因為若是要開採，他就得興建更多的道路，他會忙不過來。

因此，米開朗基羅的哪些傑作是雕刻自聖拉維薩的大理石，哪些又是卡拉拉的大理石？我向彼得拉桑塔的私人歷史學家丹尼洛・奧蘭迪（Danilo Orlandi）請教，當然我還問了許多其他問題，他堪稱是個行動圖書館，當你對城市的歷史有疑問時，圖書館員或是其他人就會叫你去找這種人。奧蘭迪回答得很明確：「米開朗基羅從未使用過韋西里亞（Versilia）的大理石。」韋西里亞位於聖拉維薩和彼得拉桑塔四周。他的傑作似乎全來自卡拉拉。

五個世紀後，人們仍然為這類問題感到苦惱，這也證實了兩種揮之不去的現象：這個世界一直都對米開朗基羅感到著迷，以及卡拉拉和彼得拉桑塔

的競爭關係從未終止。第一個現象導致第二個現象，精確來說，從米開朗基羅抵達韋西里亞那天開始，競爭就於焉展開。每當聖拉維薩加速發展採石場時，競爭就隨之成長。

教堂的正面工程喊停及利奧過世後，米開朗基羅返回卡拉拉，他開發的採石場荒廢了數十年。之後新的梅迪奇統治者崛起，這位統治者遠比他的先輩還要野心勃勃、能力高強和冷酷無情。梅迪奇的主要家系已經一蹶不振，但科西莫‧喬凡尼是來自旁系的年輕後裔，努力爬到政治頂端，自命為科西莫一世，為托斯卡尼的第一位大公。就像所有極力往上爬的專制君主，科西莫也想使用大理石。一五五五年，他派遣傑出的佛羅倫斯雕刻家兼建築師巴托洛米奧‧阿曼納蒂（Bartolomeo Ammannati）[2]到聖拉維薩，以鞏固他的威權。阿曼納蒂以那座屹立在領主廣場噴泉、肌肉糾結的〈海神〉（Neptune）雕像名聞於世，它就位於〈大衛〉原址的北方，是個模仿米開朗基羅雕刻風格的滑稽嘗試，相較之下，班迪內利那座惡名昭彰的〈赫克拉勒斯〉幾乎是顯得優雅萬分。佛羅倫斯人稱呼它為il Biancone，即「白色雕像」。當「白色雕像」豎立時，引發詩人寫下一首流傳至今的諷刺對句短詩：「阿曼納蒂，阿曼納蒂，你毀了一塊美麗的大理石！」

在聖拉維薩，阿曼納蒂沒有以白色大理石為原料，而是突發奇想，在聖拉河上方興建了一座古怪的堡壘或宮殿這樣的建築。一個迷人的故事是這麼說的，羅倫的瑪莉亞‧克莉斯堤娜（Maria Cristina），她丈夫（就是科西莫的姪子）是佛迪南一世公爵，在一六○○年丈夫將她打發到這個偏遠的哨站，當她看見巨大的鱒魚在下方的河中攸游時，十分開心。有天，她看見一隻長

得特別大的魚，就命令雕刻家雕下這條魚，並將它立在發現地點。後來，這條大理石鱒魚從河床中取出，被安置在聖拉維薩市政廳廣場的噴泉上。

當梅迪奇家族強迫米開朗基羅轉移陣地到彼得拉桑塔後，卡拉拉的大理石商業和藝術霸權就不斷遭到篡奪，就算最終他那浮誇堂皇的工程停止後也是如此。事實上米開朗基羅不經意造成兩鎮間一連串的成長、衰亡、競爭和仿效的情形，直到今日還是如此。即使是今日，彼得拉桑塔和卡拉拉仍在最廣泛和最實際的層面上爭著和他攀上歷史關係。兩個城鎮都宣稱大師是在他們這找到大理石和靈感的，也都聲明自己才是大理石產業和藝術的傳承者。這兩個城鎮只有細微的差別——卡拉拉是「大理石城市」，而彼得拉桑塔是「藝術城市」，但它們搶奪的卻是同一塊的地盤，敵對狀態持續至今。

這個敵對狀態反映了更為古老的文化和地理衝突：卡拉拉是個「島嶼」，為北方倫巴族人的哨站，繼承羅馬的奴隸傳統。反之，彼得拉桑塔和聖拉維薩是原始托斯卡尼的偏遠前哨——卡拉拉人仍將這塊義大利中部地區視為外國地域，即使他們現在名義上它已是義大利的一部份。卡拉拉演變自當地的「社區」，堅持「別惹我」的傳統，與無政府主義意識型態關係緊密，事實上也是如此。相反地，彼得拉桑塔從一開始就是強有力的贊助者催生之物。

科西莫也開始接手米開朗基羅半途而廢的工作：他將道路拓展到聖拉河，直抵阿爾提西莫山，然後開闢一條往東到維薩河和史塔澤瑪（Stazzema）的道路。雕刻家文生奇歐‧丹提（Vincenzio Danti）出生於珀魯加（Perugia），科西莫指派他進行這項工作，他刻意遵循米開朗基羅的足跡。「我又去了〔阿爾提西莫山〕山坡上的兩個地方，」丹提在某次在信上跟科西

莫說，「我在那裡可以看得更清楚，米開朗基羅曾想要怎樣建造攀爬上新路的那段路徑。」他證實說，米開朗基羅在那工作時雖然心有旁鶩，但他的確「規畫將道路開到這座山上，因為我們在多處石頭上都找得到他留下的鐵製工具刻痕。」

頂尖的雕刻家和建築師，包括阿曼納蒂、詹波隆那，和瓦沙利，都聚集到阿爾提西莫山的新採石場。就如米開朗基羅所料，他們在那發現清澈的大石塊；即使在今天，卡拉拉的眾多採石場雖能生產純白大理石，但阿爾提西莫山的白色大理石仍是傲視群倫，儘管和波瓦奇歐的白色大理石比起來，它的紋理比較粗糙，呈現「糖霜」線條。在史塔澤瑪，他們發現非常不同的石頭，是一種圖案繁複且色彩繽紛的布雷西亞石頭，不能用在雕刻上，但非常適合當裝飾物。這類石頭符合我們現在稱之為巴洛克時代的新品味，史塔澤瑪於是繁榮了起來；聖拉維薩雖然生產出莊嚴的白色大理石和巴底格里奧大理石，卻不見興盛。科西莫公爵的後繼者法蘭西斯哥一世英年早逝，於是在一五八七年，梅迪奇家族退出大理石事業，將它留給大教堂監督委員會管理，但委員會對大理石的需求也見趨緩。同時，韋西里亞河為淤泥阻塞，變成瘧疾肆虐的地區；蒙田（Montaigne）[3]在一五八一年經過此地時，發現「惡臭空氣」瀰漫，彼得拉桑塔幾乎成為空城。

值此之際，卡拉拉產量豐富的採石場熬過品味的轉變期，重新奪回大理石市場上的專賣權。十七世紀阿爾提西莫山愈見蕭條，直到拿破崙橫掃義大利北部並封他妹妹伊萊莎為馬薩—卡拉拉公主，大理石的生產才得以加速進行，做為拿破崙建造國家紀念碑和誇耀自我成就的工程建材。拿破崙的一位

騎兵軍官，尚—巴提斯特—亞歷山大‧亨洛（Jean-Baptiste-Alexander Henraux）成為法國的大理石購買經紀商，他沿襲確立已久的習俗，利用這個職位建立他的私人大理石帝國。他贊助當地律師和日後的聖拉維薩市長馬可‧伯利尼（Marco Borini），這位未來的市長渴望振興阿爾提西莫山的採石場。當他成功振興採石場後，亨洛的繼承人買下伯利尼的全部產權（或是將他排擠而出），主控了韋西里亞的大理石工業，直至今日。

這個紀律森嚴的霸權與卡拉拉較大但較為分散的採石商業顯著的不同，亦顯現彼得拉桑塔公國和破舊獨立的卡拉拉之間普遍的不同態度。不像卡拉拉，彼得拉桑塔不能將採石場視為永久的經濟來源：「在卡拉拉的山脈中，到處都是大理石，」丹尼洛‧奧蘭迪說，「但在這裡，我們得用心尋找才行。」因此，彼得拉桑塔的繁榮也仰賴橄欖油、絲織品和開採附近的鐵礦，否則不敷所需。

當卡拉拉人認為他們的採石場會帶來永久的財富時，善於隨機應變的彼得拉桑塔隨時等待抓住下一個機會。這個機會出現在一八四〇年左右的不幸事件，一位彼得拉桑塔的雕刻家文生佐‧桑提尼（Vincenzo Santini）在意外中失去他的一條腿。桑提尼無法再雕刻大理石紀念碑，因此他轉而從事教書，結果證明他在這方面極有天分。城市的長老認為機不可失，創辦了大理石學校，請桑提尼擔任校長，這所學校後來成為工匠文藝復興的溫床，直到今天都還是如此。彼得拉桑塔的雕刻家將工業產品留給卡拉拉，而努力爭取高級作品、祭壇和紀念碑，特別是國際知名藝術家的委任工作。十九世紀晚期，彼得拉桑塔就有八座青銅鑄造廠創立，其根源來自於當地的鑄鐵傳統。

然後是馬賽克工作坊。一九五○年代，亨利·摩爾（Henry Moore）[4]來到此地，聲稱彼得拉桑塔的工匠最能實現他的藝術理念，其他著名的藝術家也慕名而來。彼得拉桑塔不再是次要的採石城鎮；它成為首要的雕刻都市，是尋找設計理念的藝術家的必要採購中心，而那些有心學習雕刻的旅人則來到此地的工作坊，短暫研習雕刻課程。這座城市的提升受到眾人矚目，二○○三年，當一位卡拉拉美術學院的教授建議將卡拉拉的文化中心——即美術學院——遷到彼得拉桑塔時，卡拉拉更形憂慮不已。這個點子引發叫囂和嘲罵，但學院卻默默調適：繪畫和其他課程可以遷至彼得拉桑塔，但雕刻絕對要留在卡拉拉。

大理石包含許多文化和歷史意涵，試圖挑戰藝術家反抗、違逆和顛覆它的勇氣，並以從未想到的方式來雕塑它。法國雕刻家羅蘭·巴拉笛（Roland Baladi）走大眾流行路線，雕刻完美無缺、真實大小的作品，包括老式烤麵包機、收音機、可口可樂販賣機、一九五三年產的飛雅特（現在成為汽車公司執行長的收藏）和一輛十六噸的凱迪拉克（在托拉諾的SGF雕刻工作坊販售）。其他的作品雖然受限於大理石實質的和隱喻式的沉重感，卻試圖表現出它漂浮的一面。米開朗基羅也曾經嘗試過，〈大衛〉違抗地心引力，但俘虜雕像和晚期的〈聖殤〉卻擁抱地心引力，而梅迪奇墳墓雕像就像是在與世界上所有的重量拉扯掙扎。二○○二年，托里諾（Torino）雕刻家法比歐·維勒（Fabio Viale）用黑色大理石雕塑一艘小艇，裝上一具強生牌弦外引擎，在卡拉拉的船塢四周打轉。更早之前，原本是麻省理工學院畢業的工程師肯·大衛斯（Ken Davis）後來成為一位雕刻家，他離開杜邦工業，來到卡拉拉。他

雕塑出中空且具漂浮力的大理石球，他將空氣從裡面抽出，讓半球接在一塊。然後，大衛斯有如製造奇蹟般讓固態且堅硬的大理石球漂浮：他將雕刻好的大理石球放在計算精準的盆上，以一般居家用水的水壓沖起大理石球，於是它們就在水薄膜上旋轉起來。他首批作品〈漂浮的球〉（Floating Balls）仍違抗著地心引力，在卡拉拉的阿米廣場旋轉，以白色粗石堆成的山脈為背景。世界各地的設計師都到此地學習並模仿，但當地人則對它見怪不怪，狗兒在上面爬上爬下也沒阻止。

　　大衛斯死於一九八六年，是位屬於達文西之流的藝術家兼科學家。日本雕刻家杭谷一東（Kazuto Kuetani）則在義大利住了三十五年，至少就紀念碑的抱負來說，他自是米開朗基羅的後繼者。杭谷一東不到五呎高，六十多歲，就像米開朗基羅那樣，他雕塑大理石的速度比高他兩倍、年紀只有他一半的人還要快。而且他野心勃勃，一生的重頭戲是那座大理石山，讓米開朗基羅最輝煌的尤里艾斯陵寢設計和聖羅倫佐正面都相形見拙：那是一座體積有一萬兩千立方呎、八十二呎高的〈希望之丘〉（Hill of Hope），同時也是座雕像、建築、土木工程和佛教寺廟，在靠近廣島的山丘上以七千噸的卡拉拉大理石雕刻組裝而成。（杭谷一東有兩項米開朗基羅所缺乏的優勢：氣動工具和一位可靠的日本大亨贊助者）為什麼要在這麼遠的地方，使用卡拉拉的大理石？「若沒有戰爭，沒有地震，它將屹立兩、三千年，」他解釋說，「日本有花崗岩，但花崗岩在日曬下會變得較黑，我不喜歡這樣。大理石永遠是白色的。白色大理石的裡面是綠色或藍色，看起來像一朵花，或說像宇宙。就像大自然，大理石是大自然的化身。」

米開朗基羅雖然沒說得這麼誇張，但他可能能夠了解杭谷一東的想法。其他為大理石所吸引的人的確能了解。一位旅居海外的美國雕刻家波‧阿利森（Bo Allison）在二十年前離開卡拉拉，後來還是搬了回來。「這裡是宇宙的中心，」他宣稱，「就這麼簡單。它就像畫家的調色盤。如果你雕塑石頭的話，這裡有宇宙中所有的色彩。」

但你不能吃石頭度日，卡拉拉的雕刻家發現他們愈來愈難以引人注意，或在他們孤獨的「島嶼」中販賣出作品。一位叫帕萁‧波特（Pazzi de Peuter）的雕刻老手，她以前很成功，現在卻在貧苦邊緣掙扎，儘管如此，她仍不願意搬到更有利的彼得拉桑塔，「卡拉拉比較原始，但它比較真實。」卡拉拉本地的雕刻家仍然看不起彼得拉桑塔的雕刻家，將他們視為冒牌的藝術家和暴發戶。「我們體內流著文化的鮮血。」馬努爾‧柯斯塔（Mauele Costa）說，他是卡拉拉一間大理石工作坊「保羅‧科斯塔與子」老闆的其中一個兒子，這間工作坊比其他工作坊歷經過更漫長的辛苦歲月，現在則結合古典技術和最新的電腦科技。「拉桑塔的雕刻家技術還算成熟，作品和我們的差不多，因為他們從我們這裡學會技巧。但如果我們需要一個禮拜來完成一件作品，在彼得拉桑塔則需要兩個禮拜。他們得等到收到設計圖或模型才能製作雕像。我們光看照片就能雕刻雕像了，用不著模型。」

儘管如此，卡拉拉人不管怎樣看待他們鄰居的雕刻技巧，都隱藏不住他們對彼得拉桑塔大獲成功的嫉妒，以及他們自己的城市想依循彼得拉桑塔的道路卻失敗的輕蔑。「卡拉拉人只會想著開採石頭，只會想著市場，」席維歐‧桑提尼（Silvio Santini）哀嘆，他是SGF的一位共同創辦人和石頭搜尋家

的兒子，SGF則是卡拉拉最具創意的雕刻工作坊，「他們想的不是藝術，不是開發大理石。」維多利歐・比札利（Bittorio Bizzarri）是保羅・科斯塔工作坊的雕刻老手，他希望能與年輕工匠分享知識，就像他的師傅和他分享知識一樣。「但我不能，現在這件工作就是一門生意，你只能一直生產、生產。我感到很遺憾，情況不應該這樣的。我們應該分享神祕感和熱情。」

　　卡拉拉人說彼得拉桑塔很聰明；它吸引很多藝術家前來，大力宣傳自己，爭取到許多經濟附加價值高的大理石委任工作。卡拉拉注重大量生產，從事大理石和花崗岩的工業切割、切塊和刨光。它成為全球的石頭切割工廠，從非洲、巴西和其他遙遠地方進口大量石頭再輸出，進口的石頭比它所使用的阿普安山脈大理石還要多。因採自動化切割作業，卡拉拉裁掉了四分之三的工人，讓它在國際競爭中處於極為不利的地位，成為全球化陷阱的活生生見證。

　　一九九〇年，一位印度礦業官員拜訪卡拉拉，他歡欣鼓舞報告說，當「大部分的印度礦坑和採石場是透過人工開採時」，義大利卻使用先進的機器和科技，因此礦石生產總數為印度的五倍之多。但他卻以帶有先見之明的態度，輕描淡寫地說：「印度大理石和採石場老闆若能學會義大利的技術將獲益良多。」不只是印度的老闆，連卡拉拉的採石工人很早就來回橫越地球，在撒哈拉到北極之間探勘石頭礦床，並且教導當地人開採，在這過程中他們賺了筆大錢。你和一位採石工人把酒言歡，他會告訴你葉門、巴基斯坦、奈及利亞或西伯利亞大罷工和驚險逃生的故事。阿佛雷多・瑪祖切利（Alfredo Mzzucchelli）花了許多時間在巴西開設採石場，學會一口流利的葡萄牙語，

別人常誤以為他是巴西人。爆破專家烏利安諾·羅西（Uriano "Bombetta" Rossi）則在沙烏地阿拉伯工作，協助賓拉登的建築大亨父親。

現在，其他國家——西班牙、巴西、土耳其、印度，尤其是中國——正迅速贏頭趕上義大利。中國的生產力和品質仍然落後，但它的薪資只有義大利的二十分之一，因此，它的大理石售價只有義大利的一半或三分之一。今日，在全球各地運輸石頭遠比米開朗基羅的時代從產地運至羅馬或佛羅倫斯還要便宜。對於可以慢慢等的人來說，開採卡拉拉的白色大理石，將它運至中國，雕成墳墓紀念碑，再運回卡拉拉，豎立在老祖母的墳墓上，這樣的製做成本比在家鄉的低。如果用中國當地生產的大理石則會更便宜。

當地人老是這麼說的：「我們將科技賣給他們，結果現在他們反過來用科技來對付我們。」二〇〇三年，義大利的石頭加工機器外銷成長了百分之十二，而大理石外銷卻縮減百分之二十。但是，製造機器的優勢很可能一下子就沒了：義大利的顧客／競爭者正忙著複製他們所購買到的科技。我在卡拉拉的年度大理石和機器展上碰到K·維克朗（K. Vikram），他是工業雜誌《石頭全景》（Stone Panorama）的編輯，這家雜誌的總部在印度齋浦（Jaipur），結果他給我一個簡單明瞭的預測：就石頭工業來說，「義大利沒戲唱了」。

當地人以另一套不同的數據來解讀這種預測。馬薩─卡拉拉是義大利南方這個年收入低的地區之經濟指標：他們在托斯卡尼，或說在義大利北部，有最低的平均每人國民所得和最高的失業率。「卡拉拉正在死亡。」我不斷聽到人們這麼說，但也有人強烈反駁這種說法。

值此之際，彼得拉桑塔明智地跨出它的腳步，一點也不擔心下一代的亨利‧摩爾會撤營到廣州。雖然它的傳統較弱，但它還是超越了卡拉拉，成為文化聖地。就建築來說，卡拉拉比較古老、豐富和較有韻味。亞伯利卡廣場以大理石鋪成，環繞著宮殿和亭廊，白石覆蓋的大理石山峰俯覽著它，大有條件成為一個熱門觀光景點，我是說，假如有人看得到的話。因為長期缺乏停車場，廣場上通常停滿了車子。彼得拉桑塔的大教堂廣場則鋪著單調乏味的瀝青，但沒有停滿車輛，寬敞的空間向漫步倘佯的觀光客和嬉戲的小孩開放，是個寬闊、兩旁林立著精品店的廣場。卡拉拉到處都是塗鴉，但在彼得拉桑塔卻很少見，以致於連巴士站的小標籤都讓人覺得刺眼。卡拉拉的街道上有各式人物——和藹可親的流浪漢拿著乞討的杯子，揹著背包，牽著小狗，非洲塞內加爾和摩洛哥的小販在暴風雨中，抱著一大堆的雨傘叫賣著，或是在天氣好時，販賣一袋袋的嬰兒服裝。大家接受他們，把他們視為當地特色；塞內加爾人拒絕施捨，大家特別尊重他們的誠實和幽默感。但我從來沒在彼得拉桑塔看到小販或乞丐，也沒看見會把他們趕走的警察。

　　這些都讓人覺得彼得拉桑塔非常舒適，是一個完美的小鎮，但是過於整齊和完善了。這樣的地方反而令人緊張不安，我試著想通是哪一點讓我有如此的感受，於是我找上了它卓越的領導人，也就是這個藝術城市的執政官：費南多‧伯特洛（Fernando Botero）。他出生於哥倫比亞，以畫「肥胖人士」受到全球喜愛，成為名聞遐邇的畫家。他一直——或說直到最近——都是反米開朗基羅派的。

　　米開朗基羅的大理石雕像全都壯碩英勇，帶著內在或外在掙扎的緊張張

力；甚至連他的小耶穌雕像也有糾結的肌肉和充滿衝突感的扭曲體態。但伯特洛的典型雕像，尤其是那些名義上的英雄雕像，都呈現中性和孩童氣質。男人、女人、孩童、農夫、國王、馬兒和鳥兒幾乎都一模一樣，肥胖而麻木，表情和藹，像塞了太多肉的香腸。甚至連他的骸骨都是肥胖的。

在這個雕刻聖地溫暖的月份間，伯特洛住在這裡，並使用當地著名的鑄造廠，這位畫家成爲了雕刻家和一種習俗。他的雕像在特展期間排滿街道；石膏模型充斥彼得拉桑塔的模型館，其中最完美但卻乏味的雕像是一座巨大的青銅〈戰士〉（Warrior），比其他的雕像都還要圓胖，像個哨兵般屹立在彼得拉桑塔的入口。他的名望現在超越摩爾，和那些在這神聖石頭城市尋找靈感和技巧的著名藝術家齊名。也許，對這個快樂而自我滿足的城鎮而言，他是個完美的執政官。「波隆納肥胖者」，義大利的美食首都將和伯特洛的彼得拉桑塔共享這個綽號。

或者，彼得拉桑塔會因過度成功而窒息。藝術家會因昂貴的房租，以及禁止在城鎮工作製造噪音，而被迫離開。但他們永遠可以返回削瘦飢餓的卡拉拉，咀嚼著它和米開朗基羅的回憶。

米開朗基羅在採石場中所失去的歲月，讓他吸取寶貴的教訓。他雖然疲憊不堪，受盡挫折，卻從中浴火重生，變得更爲成熟老練和堅毅不撓。整體看來（加上他的大膽傲慢），他第一次管理一項龐大、複雜又零散的作業就表現不俗。他在往後登峰造極的建築工程中都不忘教訓，並發揮他所長，比如在他設計和監督的基督教國度中最龐大的教堂重建工程，以及他能從當時頂

尖設計師遺留下來的混亂裡找到秩序。九年後，佛羅倫斯正反抗由帝國、教宗和梅迪奇家族組成的大軍，做最後的一搏，米開朗基羅參與防禦工事保衛他深愛的佛羅倫斯時，也看得到那些歲月對他的正面影響。這種正面的影響最先反映在卡拉拉和聖羅倫佐兩項同樣由梅迪奇贊助的新建築工程上。

當米開朗基羅正為聖羅倫佐教堂的正面工程奮力開採石頭時，古利歐樞機主教已另有盤算，地點就在這座教堂的對面。這個構想就像教堂的正面工程一樣，醞釀多年，因為若興建一座教堂，對於延續和合法化梅迪奇統治佛羅倫斯的榮耀更形重要：那將是一座葬禮教堂，把十五世紀受人尊敬的長老和他們十六世紀平凡的子孫連結起來，確立傳承。

梅迪奇家族最早的兩位長老喬凡尼・比齊和老科西莫個別安葬在聖羅倫佐舊聖器室和主教堂，可謂得所歸依。但他的孫子偉大的羅倫佐和吉利安諾（古利歐樞機主教的父親，在一四七八年的帕奇〔Pazzi〕陰謀中遭到暗殺）仍然未入土為安。家族最後一個的直系合法繼承人原本應該發揚家族，但卻不幸早逝：他們就是偉大的羅倫佐的小兒子，也叫做吉利安諾，以及他的孫子羅倫佐・皮耶羅。這個小兒子吉利安諾思考慎密、體貼、溫文爾雅，廣受歡迎，但健康羸弱，治國能力不佳。他的哥哥喬凡尼（教宗利奧十世）幫他娶了一位法國公主，使他得到「內穆爾公爵」的頭銜，並成為教宗軍的指揮官。但一五一六年吉利安諾死於肺結核，這一切都化為泡影。

但利奧仍然決心建立起梅迪奇朝代，以統治佛羅倫斯。於是他將希望寄託在姪子羅倫佐身上，即是皮耶羅・梅迪奇那位性情魯莽的兒子，皮耶羅曾經命令米開朗基羅雕刻一座雪人雕像，可是他的高壓統治手法引發革命，使

得梅迪奇家族一四九四年首次被驅逐出城市。利奧封年輕的羅倫佐爲佛羅倫斯的總督，不久後便繼承他父親的脾氣，反覆無常和氣勢凌人的態度令幾乎讓所有人疏離他。羅倫佐是因兩位天才而得到不朽的世名：米開朗基羅和馬基維利。馬基維利將他那本憤世嫉俗和悲觀的治國手冊《君王論》（*The Prince*）獻給羅倫佐，默默期望在缺乏更好的人選下，羅倫佐能成爲將義大利自外國勢力手中解的領袖。或者，他至少會給馬基維利一份工作。

利奧的叔叔也想給年輕的羅倫佐一個頭銜，但他知道多一位佛羅倫斯公爵，特別是羅倫佐公爵，絕對會引發社會不滿。因此，一五一六年，他將最近侵吞自法蘭西斯哥・羅維雷的烏比諾公國賜給他的姪子。但有個阻礙：法蘭西斯哥是教宗尤里艾斯二世的繼承人，不肯俯首聽命，迫使羅倫佐領導教宗軍討伐。在亞平寧山脈進行的艱苦多季戰爭使羅倫佐的健康惡化，死於一五一九年。古利歐樞機主教於是重新統治佛羅倫斯。

因此，梅迪奇家族失去了原本最希望擁有的二次朝代統治。如果說教宗利奧和古利歐樞機主教不能在生前尊崇吉利安諾或羅倫佐，也決定在死後奉祀他們，讓他們擁有平白得來的威望，並持續到下一代。這就是米開朗基羅的任務。他建蓋的教堂將會紀念和暗示兩位羅倫佐—吉利安諾的平等地位：上一代偉大的兄弟和他們注定失敗、令人失望的繼承人。

教堂的基礎稱爲新聖器室，已在布魯涅內斯基的舊聖器室旁設置，米開朗基羅謙卑地讚許布魯涅內斯基的外觀設計。但內部設計將會完全不同。

這次，古利歐樞機主教在這個工程上採取緊迫盯人的態度，確保米開朗基羅不會像教堂的正面工程那樣引發瘋狂的尋找大理石行徑。米開朗基羅要

求如真人大小雕像模型，這是他之前所不會要求的，但從一個留存下來的模型判斷（保存在包那羅蒂家的河神），結果似乎不錯。米開朗基羅拋開不切實際的結構概念，以傳統且合理的方式來使用大理石：在大理石薄板鋪設而成的耳房和飛簷中較低矮的層次，使用高大的塞茵那石正方形柱子，那是當地的沙岩，質地堅硬而色澤較暗，上層，他則展現塞茵那石拱肋、廊柱和窗弧富有韻律感的相互交錯。最後，他所呈現出的效果一點也不傳統。

新聖器室提供米開朗基羅一個新奇的挑戰和機會：在一個空間內工作，而非繞著一個形式打轉——他必須界定那個空間，必須雕塑那裡的空氣和石頭。對他來說這是三度空間的新層次，甚至可說是四度空間，因為他將時間納入設計的其中一項要素。他雖然對正面工程橫遭結束而憤怨不已，但他還是專心投入這項工作，在一五二一年春天完成設計，返回卡拉拉為尋找大理石。最後，死亡是這個工程的主題橫生阻礙：教宗利奧死於十二月。

利奧留下了處於危機中的教會和一片大陸。在北方，馬丁路德和慈溫利（Zwingli）[5]點燃火花；新教宗教改革運動燃燒過歐洲中部。教會不但名譽敗壞，幾乎破產。樞機主教們受夠利奧奢華的梅迪奇作風，他大肆浪費、外交詭騙、徒勞無功的戰爭，和大力偏袒親戚。他們選擇了一位不受文藝復興啟蒙和腐敗污染的繼位者：虔誠禁慾的荷蘭人，他曾經是未來的查理五世皇帝的老師，阿德里安六世（Adrian VI）[6]。阿德里安不贊成藝術活動，他決心治癒羅馬俗不可耐的生活方式；他甚至決心敲毀米開朗基羅的西斯汀天篷壁畫。雪上加霜的是，現在梅迪奇家族失去權勢，米開朗基羅因此也喪失要求尤里艾斯的繼承人給予緩衝的藉口，他們重新對米開朗基羅施加壓力，要他

根據一五一六年的合約完成陵寢。阿德里安站在他們那邊，發佈一道個人教令，命令他完成合約，要不然就得繳回他已經花在買大理石上的定金。

　　同時，利奧混亂不安的統治使得梅迪奇家族和教宗國庫耗盡財源，米開朗基羅受命停止新聖器室的雕像工作。再一次，當他準備蓄勢待發時，一項主要的委任工作又受到拖延。米開朗基羅現在已經快五十歲了，在過去的十年間沒有多少成就，未來的十年則前途堪慮，充滿不確定性。他深深陷入沮喪中，但仍回到他佛羅倫斯的工作坊工作，開始四個陵寢的〈俘虜〉雕像（現存於美術學院），並持續繪製新聖器室的草圖和製作模型。這些〈俘虜〉的幻滅姿態——他們不是因重量壓迫而低下身軀，就是因陷入流沙並被吸入石頭內——似乎表達了米開朗基羅對壓在肩頭上二十年來這項斷斷續續的工作的看法，而這項工作在未來的二十年將繼續尾隨著他。相較之下，他在聖羅倫佐所受的試煉前雕刻的〈濱死的俘虜〉和〈反抗的俘虜〉，似乎是悲嘆年輕歲月消失的作品。

　　米開朗基羅這時期的情緒滲透到他當時的書寫和雕像中。「在罕見和可愛的事物中，我的悲慘誕生於憐憫的噴泉。」他在梅迪奇墳墓設計的草圖背面如此寫著，「在深夜十一點時，每個小時都像一年般漫長。」他在一封信上簽名時提到，也許這流露出他對即將來臨的教宗選舉感到憂心，或只是他的情緒。值此之際，他八十幾歲的父親愈來愈愛和他爭論，腦袋愈來愈不清楚，他們的關係變得更令人難受。「父親，我不想對你上封信的內容做出回應，除了我認為是重點的東西，」他寫道，這般憤怒對他而言也非比尋常，「其餘的部分使我發笑……你儘管明說你要我做什麼，但不要再寫信給我了，

因為你妨礙我的工作。如果我想拿回你在過去二十五年中從我這拿走的東西的話，我就必須工作。」這是他寫給父親的最後一封長信。

一五二四年初，米開朗基羅與一位忿忿不平的前任助手發生爭吵，在信中發洩他常見的那種抱怨：「他們說我個性奇特、行徑瘋狂，但受害的人只有我，又沒波及到其他人。他們一找到機會就會說我的壞話，毀謗我，這可還真是當好人應該得到的報酬啊！」隔年，他陰鬱的似乎撥雲見日，彷彿奇蹟似的，他高興地描述和友人去吃晚餐時「極為歡愉」，「因為我暫時擺脫了憂鬱，或是瘋狂？」

最後他的精神振作起來，這部分要歸功於一五二二年年尾政權的轉換。令人失望的教宗阿德里安所帶來的震驚和反宗教改革（Counter-Reformation）[7]，使得羅馬再也無法忍受了，他在被選中後二十一個月去世，顯然是遭到毒殺。鐘擺又重新擺回；梵諦岡教宗選舉會議遴選了第二位梅迪奇成員教宗，那就是古利歐樞機主教，他選擇了一個教宗名號，希望會帶來溫和、慈悲和和解的承諾：即克利門七世（Clement VII）。但在他統治期間，一點也不溫和和慈悲。

米開朗基羅對他另一位梅迪奇同伴晉升為教宗感到歡欣鼓舞，除此之外，這位新教宗是個有品味的都市人。「你應該聽說過梅迪奇是如何選上教宗的，」米開朗基羅寫給他的工頭托波利諾說，「我想整個世界都會雀躍萬分。我相信就藝術方面而言，將有豐盛的成果。」教宗克利門的確又讓尤里艾斯的繼承人吃了閉門羹，賜與米開朗基羅一筆為數不小的薪資：一個月五十達克特，因此他埋首進行梅迪奇墳墓雕像。同時，一五二四年米開朗基羅

也獲得聖羅倫佐的另一項委任工作：建蓋一座圖書館放置偉大的聖羅倫佐和他親戚收藏豐富的歐洲罕見書籍和書稿。

　　米開朗基羅以我們現在已經熟悉的方式接下建蓋圖書館的委任工作：他原本只是負責裝修設計，但最後卻接下原本指派給一位較為平庸的藝術家的整件工程。又一次，他在兩項工程之間精疲力盡，也就是新聖器室和圖書館；再一次，一連串的狀況讓他無法完成其中任何的一項工程。儘管如此，這兩項工程標示了一次建築史上的里程碑，也就是從文藝復興轉變到矯飾主義風格；這兩者風格既遵循又顛覆了布魯涅內斯基和布拉曼帖所尊崇的古典規則。

　　米開朗基羅在建築、雕刻和繪畫上都是位原創者，他的建築創意表現得最顯著的即是圖書館的門廊。那是個奇妙和令人不安的空間，但卻像新聖器室那樣讓人莫名地感到振奮。圖書館的門廊和新聖室都相當地高和狹窄，像塔樓或礦井，大膽使用淡色石膏和暗色塞茵那石來呈現，展現了優美快活、沉重、高聳，和內斂的氛圍。在門廊處，沉重厚實的塞茵那石構成非結構性的列柱在中牆漂浮，沒碰觸到地面或天花板。米開朗基羅沒有運用濕壁畫所需的那種平滑牆面來裝飾結構支架，這是文藝復興常用的手法；但他也沒有縮小牆面以製造出哥德式建築師所追求的輕盈高聳效果。相反地，他展示這面牆，甚至用假建築構件來誇大它，預示二十世紀後現代主義風格的來臨。這樣的手法他後來也運用到聖彼得大教堂的大圓頂上，它的外在拱肋和扶壁沉重而富有節奏性，列柱看起來強大有力，但只是一種裝飾。這與布魯涅內斯基的佛羅倫斯圓頂大異其趣，後者將建築張力隱藏在卑微的磁磚中，

但它的原理很像米開朗基羅渾圓壯碩的雕像和繪畫人物，身軀扭轉和使勁拉緊；布魯涅內斯基的建築也讓它們的肌肉彎曲。

在圖書館鮮豔華麗的列柱下，占據一半的地板樓面的是建築史上最具影響力的樓梯，也是最怪異的傑作。它的下半部其實重複了三道華麗的階梯，其中兩道階梯呈傳統的長方形，危險地傾向旁邊，而在中央，就像急速的河流衝入兩個河堤之間，是一個同心橢圓樓梯。我在最佳的狀態下參觀，當時圖書館已經關閉，但那位聖羅倫佐的管理員就像義大利博物館人員一樣親切，為我打開門廊，而我在一片沉寂中獨自坐著欣賞它。樓梯上端的門關閉著，這反而強化了效果，我好像身處某個龐大而具有壓倒性的禁閉空間，像是地球表面的裂縫……或一個採石場。我覺得好像曾經來過這裡，眼前是個高聳的牆壁，以暗色斑晶作為圖案，讓我聯想到科羅納塔下方的卡拉奇歐採石場，在那裡，但丁的詩篇掛在張開大口的礦坑之上。米開朗基羅在有意或無意間，將整座大理石山搬到了這個位於佛羅倫斯鬧區中心安靜和遠離世囂之所。

米開朗基羅為墳墓構想了精巧的肖像構圖，將充斥在新聖器室。北端最為簡單，是一個往後退的半圓形小型建築，裡面放著祭壇。對面則是個紀念神龕，聖母和耶穌位於中央壁龕中，而梅迪奇的守護神科西莫和達米亞諾（Damiano）則在旁邊的壁龕。下方，兩具石棺相對而放，未來會安放偉大的聖羅倫佐和他弟弟吉利安諾的遺體。

東面和西面牆則將分別安置梅迪奇剛去世的成員的墳墓。每座墳墓前面屹立著超大的石棺，覆蓋著陡斜的橢圓形石蓋（這個形狀後來成為米開朗基

羅的設計特色），石蓋外端是向內旋轉的螺旋形花紋，在石棺尖銳的邊緣上特別搶眼。每個石蓋上，兩座巨大的寓言裸者代表一天的時間——一座是〈晝〉和〈夜〉，另一座則是〈晨〉與〈暮〉——他們陡斜側躺著；兩座稱做河神的象徵性巨像懶洋洋地倚靠在每具石棺的基座，但它們卻一直沒完成。上方的中央壁龕放置一座代表死者的雕像，而他的戰利品將雕刻在壁龕上方，那是一個中空的甲冑，為巨大的蟲所咀嚼啃食，象徵靈魂自世俗的監禁中離開。兩側的壁龕則屹立著其他寓言雕像，悲傷哀悼，上面的浮雕則是弓著身軀體積較小的哀悼者。

這些哀悼者雕像從未完成，它們重現了西斯汀天花板三角形穹隅上方那些被陰影籠罩的中空部分裡常被忽略的單色魔怪。實際上，墳墓群的三角形設計被石棺石蓋的弧線分成兩段，回應了西斯汀穹隅和它們下方的拱形半圓壁，而墳墓石蓋頂端的寓言雕像則代替西斯汀半圓壁中所繪製的耶穌祖先。米開朗基羅的設計毫無浪費之處；概念在各種媒介間自由換置和轉型。

但他精心計畫的雕像設計卻沒有一個完成。米開朗基羅原先預計為新聖器室雕刻十七座主要雕像，但他只完成了七座，而且完成的程度不一。所有的浮雕都沒完成。其他人將會根據他的設計完成科西莫和達米亞諾聖人雕像，並照他的意思組裝墳墓，也許並沒有按照他的意圖。

這次，米開朗基羅遵循布尼賽格尼數年前給他的建議，委派別人負責採石工作；他在十四年的建築墳墓期間似乎只去了卡拉拉兩次，而在一五一六到一九年間，他卻去了採石場十七次。他的經紀人和供應商仍然懇求他回來視察他們開採到的大理石；有次，他粗率無禮地回答：「對我而言，沒有騾

子可以騎去那，或多餘的錢可花。」這次的分配工作變得較為簡單，有兩個理由：克利門不像稍早的利奧一樣，並未堅持要開發聖拉維薩的採石場，於是米開朗基羅派他最信任的工頭去現場監督，這工頭就是說話誇張的托波利諾，他每次運貨時都吹噓說，他這次送的是「人們所曾開採過最美麗的大理石」。但採石和運輸工作仍然惱人和狀況連連。兩位公爵的石棺和石蓋是最大和最難以開採的石頭；人們花了兩年才將石頭開採出來，運到佛羅倫斯。同時，有些抵達佛羅倫斯的石頭仍舊不符合標準，於是米開朗基羅又得派遣兩位經紀人到卡拉拉監工，修正錯誤。

托波利諾永遠入不敷出，並常幫供應商求情，他們老是吵著要付清款項。亞諾河的河水低淺，石塊困在比薩數個月之久：教宗位於比薩的辦公室隨員在一塊六呎長的石頭旁生火，結果造成石塊破裂。但那位勇敢的「小老鼠」仍然認真執行他的工作，即使是在一五二四年的聖誕節，他悲傷地寫信道，直到移除掉雷翁納的採石場上的巨大前，他都無法開採到任何石頭，但他或許可以在馬西諾那裡開採到一兩塊石頭，「等能夠上到那之後」。沒錯，現在是聖誕節，托波利諾問米開朗基羅，「如果你願意的話」，請轉告他妻子，他人很健康。

米開朗基羅收到托波利諾的聖誕節信件後不久，便大膽直接寫信給教宗克利門，「因為居間人常是巨大醜聞的起因」，他為石塊延誤送達一事讓自己脫身。他宣稱，不親自前去開採已證實是沒有「益處」的。「我很確定，即若我很瘋狂又毫無價值，如果我能獲准持續〔親自監督開採工作的話〕，這工程所需的大理石現在就已經全在這了，花費也會比較少，並完成粗雕，成為

眾人欣賞的東西，就像我在這裡買的其他大理石一樣。現在，我在這裡看到的品質，我不曉得開採過程到底如何，或他們究竟在採石場做些什麼，我想得花很久一段時間才能找到品質佳的石塊。」米開朗基羅然後堅持說：「我在那裡沒有威權，這件事似乎不能怪我。」這個抗辯令人困惑，因為托波利諾盡力辦事，米開朗基羅顯然有指揮他的權力——或者，這些話其實是對克利門醞釀已久、不吐不快的反駁，因為當他還是古利歐樞機主教時，他曾在四年前命令他離開聖拉維薩採石場，而將採石場轉讓給大教堂監督委員會。

如果真是如此的話，克利門的反應沒有很激烈，要是是教宗尤里艾斯就不妙了。克利門非常了解米開朗基羅和他的情緒，所以他沒有生氣。最後大理石送達，耗資不斐：一五二六年四月，為教堂所購買的大理石，包括運費，高達一萬三千多達克特。但克利門沒有抱怨，他可以預見一部傑作正在成形。

雖然在取得大理石上麻煩重重，但雕刻工作在米開朗基羅的維亞摩薩工作坊（Via Mossa studio）和新聖器室裡順利而緩慢地進行。他獨立創作的歲月已經過去了；他現在是個監工，在聖器室和圖書館間監督一群工人，根據華萊士的統計，包括一六八名鑿石工人、專業雕刻家，以及四位石頭鋸工和三位鐵匠。他們執行米開朗基羅精心的計畫和靈巧新穎的細節，展現超群絕倫的效果。指揮這個工作隊伍並沒有耗盡他獨立作業的精力；他同時開始雕刻他藝術職涯中最意味深長和原創性十足的雕像。經歷過尤里艾斯陵寢和教堂的正面的工程試煉後，這項工程進展得很順利，而他的教宗贊助者也全力支持他。

但米開朗基羅的好運非常短暫，一場戰爭和革命使他脫離軌道。

譯注

1 馬丁路德（Martin Luther）：一四八三至一五四六年。德國神父、教授和神學家，引發宗教改革。

2 巴托洛米奧‧阿曼納蒂（Bartolomeo Ammannati）：一五一一至一五九二年。佛羅倫斯建築師和雕刻家。

3 蒙田（Montaigne）：一五三三至一五九二年。法國文藝復興時期最具影響力的作家之一，以散文見長。

4 亨利‧摩爾（Henry Moore）：一八九八至一九八六年。英國藝術家和雕刻家。

5 慈溫利（Zwingli）：一四八四至一五三一年。瑞士新教宗教改革領袖，創立瑞士改革教會。

6 阿德里安六世（Adrian VI）：一四一九至一五二三年。唯一的荷蘭籍教宗。

7 反宗教改革（Counter-Reformation）：十六至十七世紀天主教為抵制宗教改革而進行的努力。

第16章
梅迪奇之吻

上帝在軟弱的人心中所能引發的只有恐懼,而米開朗基羅似乎生來就是要在靈魂中引發恐懼。

——斯湯達爾(Stendahl)[1],《羅馬漫步》(*Roman Walks*)。

教宗克利門的統治在開始時原本前景大好,但卻立即走樣。原因在於他的個性——他是典型的二號人物,能力高強的統治者但卻猶疑不決的執行者——外加災難的風暴來襲。教會像困在兩個磨坊輪間的果仁,那就是法國和神聖羅馬帝國,一如佛羅倫斯在過去一般。教宗壓榨家鄉的財源,以籌募資金,先行賄賂以取得法國的青睞,然後籠絡另一支侵略勢力。結果,米開朗基羅新聖器室的資金變得無以為繼。後來,克利門與勢力較為強大的帝國交好,再轉而倒向法國,也就是佛羅倫斯的傳統保護者。這個選擇在一五二六年為克利門帶來災難性的後果,就像索德里尼一五一二年的共和國一樣。隔

年，查理五世皇帝的西班牙軍隊和德國傭兵破壞、強暴、掠奪和搶劫羅馬，在聖天使堡（Castel Sant' Angelo）[2]這個教宗堡壘圍攻克利門。佛羅倫斯人見機起義，最後一次反抗，進而驅逐梅迪奇家族，在實際和名義上建立了一個共和國。

米開朗基羅在兩個效忠對象間掙扎不已，一個是他的梅迪奇贊助者和童年好友克利門，一個是他的城市和共和國。他選擇後者，成為民兵的九人議會的成員，並主導防禦工事，準備對抗進逼而來的帝國攻擊。他的愛國名譽後來大大受損，當城市裡沸沸洋洋謠傳著將為叛變所毀時，他無法壓抑恐懼，在萬般驚懼之下，竟然潛逃到威尼斯。佛羅倫斯人懇求他回來，並威脅要沒收他的家產時，他才回返家鄉，一改態度，堅決準備對抗大軍，儘管這一切努力後來都證實毫無希望。

為期短暫的共和國帶給米開朗基羅的好處是，他有第二次機會進行自一五〇五年就計畫雕刻的雕像，當時索德里尼要他雕刻第二座巨像〈赫拉克勒斯〉，準備將它豎立在領主宮殿入口的〈大衛〉旁。教宗尤里艾斯打斷他的計畫，將他召喚至羅馬，但這個點子一直在他和佛羅倫斯人的心中輾轉。對他們而言，赫拉克勒斯是強而有力的共和國象徵，而米開朗基羅則是雕刻它的不二人選。

第二次機會於一五二〇年左右降臨，當時他正在聖羅倫佐開採，靠近卡拉拉一帶發現一塊巨大又品質優良的白色大理石，非常適合這項計畫。那時，佛羅倫斯傀儡共和國的掛名領袖邀請米開朗基羅接受這個拖延已久的巨像工作，雕刻一座赫拉克勒斯征服狼吞虎嚥的食人巨魔卡可斯的雕像。米開

朗基羅放棄那個主題，反而畫了英雄打敗另一個野蠻人安塔陌斯（Antaeus）[3]的草圖。在圖中，赫拉克勒斯將後者高舉至空中，以防止他吸取地球的力量。那是個大膽而創新的概念，而要在赫拉克勒斯的雙腿上取得兩個肖像的平衡會比讓〈大衛〉站立更富挑戰性。但這個概念從未經過測試：教宗克利門否決這項計畫，他的理由現在仍然讓人多方揣測。瓦沙利總是在卓越的米開朗基羅背後看到陰謀運作，他主張梵諦岡財務大臣布尼賽格尼將這工作自米開朗基羅處搶走，就像他在米開朗基羅拒絕與他聯手，並在聖羅倫佐大理石哄抬價格哄騙教宗後，破壞教堂的正面工程一樣。但有個較為簡單的解釋：克利門不想委任給米開朗基羅太多工作，這會使他分心，無法完成聖羅倫佐工程。而這個決定背後還有政治意涵：引述一位現代傳記家的話來說，新的巨像代表「兩大歷史─政治勢力，即佛羅倫斯市和梅迪奇教宗之間持續將近二十五年的掙扎的最後一章。」一座由共和國忠貞成員米開朗基羅所雕刻的〈赫拉克勒斯〉將「成為佛羅倫斯走向獨立的石頭宣言」，而且就在梅迪奇想方設法要扼殺那個獨立的當口。最好是讓他埋首忙於聖羅倫佐工程，另外聘請一位意識型態不那麼強烈的藝術家來雕刻一個立場中立的〈赫拉克勒斯〉較為妥當。

因此，克利門為了降低雕像的象徵意味，將這項委任工作賞賜給一位百分之百支持梅迪奇的藝術家，他是個非常不受歡迎的藝術家，而他的作品甚至將玷污赫拉克勒斯的名譽：他就是巴奇歐‧班迪內利，堪稱那個時代第二傑出的佛羅倫斯雕刻家。米開朗基羅「從他奶媽的母乳吮取槌子和鑿子」，而巴奇歐則誕生在服侍梅迪奇的世家。他的父親（也叫米開朗基羅）是位金匠

大師，深受偉大的羅倫佐和他兒子喜愛；當梅迪奇家族在一四九四年被趕出佛羅倫斯時，他將他們的金銀盤子藏好，等他們回來。

　　班迪內利追隨他父親的腳步，選擇藝術家這職業，並為梅迪奇服務。他在同時模仿米開朗基羅恢弘遠大的靈感和職業道路；班迪內利不是米開朗基羅的對手，但在很多方面，他是米開朗基羅的影子。他也是個曾經風光一時的世族後裔，後來家族淪落成普通平凡的中產階級。他也不斷地想方設法和努力經營，想要重振他家的財富。就像米開朗基羅一般，班迪內利也聲稱他是貴族後裔，但他聲明的基礎更為薄弱：他乾脆盜用一個西恩納貴族家庭的姓氏。

　　年輕時，班迪內利也和米開朗基羅一樣，因雕刻一座雪雕像而展現早熟的才華，受到眾人讚賞。成年後，他希望成為像米開朗基羅一般的全才大師，儘管他在繪畫和建築方面表現不佳，他還是膽敢在大師家鄉的名品〈大衛〉的地點和他一較高下。基於兩人相似的發展軌跡，基於大理石對兩人的作品是如此的重要，以及原始純粹的大理石至為罕見，班迪內利和米開朗基羅會為卡拉拉的白色大理石產生衝突一事，似乎是無可避免的。直至今日，他們的衝突仍為佛羅倫斯和卡拉拉的城市景觀增添了色彩。

　　班迪內利要比米開朗基羅或當時的其他藝術家更汲汲於追求自我雕像。在某些自我雕像中，他看起來很像米開朗基羅，擁有相同散亂的鬍子，平坦的鼻樑，和嚴肅陰鬱的表情，幾乎成為米開朗基羅的孿生兄弟。他在氣質上也有相同的缺點：吝嗇小氣、脾氣暴躁、滿腹牢騷、強烈的被迫害感，這些都膨脹到誇張的程度。他汲汲於贏得顧客，可謂堅持不懈，他有種古怪神祕

的天賦，能疏離和得罪所有社會階層的人。一位在卡拉拉為班迪內利工作的鑿石工人因為收不到薪資而火冒三丈，在機會來臨時，便跳槽去為米開朗基羅工作。切利尼在爭奪委任工作和宮廷的寵愛上，是班迪內利的頭號敵手，因此班迪內利把切利尼稱為「世上最下流的惡棍」。有次，當他們不期而遇時，切利尼還差點殺了班迪內利。班迪內利內心燃燒著超越文藝復興標準且過度巨大的野心，成為某種米開朗基羅的邪惡孿生兄弟；還有誰能讓米開朗基羅在相較之下變得謙卑而樂觀？

這就是班迪內利在文藝復興故事經緯中所扮演的角色，尤其在瓦沙利的《藝術家列傳》。對瓦沙利而言，過度沉溺於俗世的班迪內利是神聖的米開朗基羅所不可或缺的陪襯。班迪內利是個悲劇人物，他的失敗使得米開朗基羅的勝利更加耀眼。對米開朗基羅而言，他就像莫札特的對手薩利埃雷（Salieri）[4]，那個籠罩在天才的足跡上工於心計和嫉妒心強的對手。他也是十六世紀佛羅倫斯這個大場景中的愛迪・哈克爾（Eddie Haskell）[5]，在瓦沙利的各個故事中不斷引發衝突的人物之一──其中包括崔伯洛（Tribolo）[6]、安德烈・薩托、古利歐・巴喬・安奧洛和米開朗基羅的故事。他惡事做盡，干涉委任工作，還竊取工藝祕密。如果班迪內利沒有出生，瓦沙利就得創造一位。

瓦沙利的確創造了某個面向的班迪內利，就像他將米開朗基羅塑造為藝術界的彌賽亞一般。瓦沙利對班迪內利的基本態度也許反映了學生對不受歡迎的老師的憎恨；雖然他從未明說，但瓦沙利就在班迪內利所創辦的創新藝術學院就讀，他說，班迪內利對一位才華洋溢的學生──達文西的親戚皮耶利諾・達文西（Pierino da Vinci）──「不用心栽培也毫無興趣」。他長篇大

論指控班迪內利，而內容都是一些無法確定和可疑的控訴，其中最毫無根據的是他對米開朗基羅所犯下的淘天罪行的描繪。事情是這樣的，班迪內利從雕刻家崔伯洛那奪走皇家陵寢的委任工作，並告訴科西莫公爵他已經將這次工程所需的大理石準備妥當，就放在佛羅倫斯。然後，他說服科西莫徵收一大批大理石和粗雕雕像，包括「一座完好的雕像」，那是當時人在羅馬的米開朗基羅所留下來的；班迪內利將「它們切割開來，全部摔成碎片，顯然是為了報復，並想使米開朗基羅感到痛心。」

維亞摩薩工作坊的損失的確是場悲劇，但沒有證據顯示班迪內利是幕後黑手。而瓦沙利對他最嚴厲的指控其實毫無根據，這是一篇寫得很壞的短文。瓦沙利所寫的班迪內利傳記中，他宣稱班迪內利毀壞了米開朗基羅那名聞遐邇的〈卡辛那之戰〉草圖，班迪內利這麼做要不是為了阻斷其他藝術家能像他那樣複製草圖和從中學習，以保護他的朋友兼良師達文西的聲譽，就是出自於純粹的惡意和嫉妒。實際上，瓦沙利在米開朗基羅的傳記中承認，許多藝術家都偷拿了一部份的草圖。不管班迪內利如何嫉妒米開朗基羅，他從未對米開朗基羅口出惡言；在他的回憶錄中，他向「善良的米開朗基羅致敬，我最為尊重他的判斷，遠甚於其他人的意見，因為他很聰明，在面對惡人時亦毫無懼色。」當米開朗基羅輕視他的作品時，班迪內利認同他的批評，而當米開朗基羅讚賞他的作品時，他就像收到第一個金徽章的學生一樣雀躍滿足，開心不已。

甚至連瓦沙利都得承認班迪內利在繪畫和浮雕方面的卓越表現，而當他有時間好好創作時，他的立體雕像也表現不俗。但對班迪內利的雕刻家同儕

來說，他最嚴重的缺失不在於他如何對待同伴，而是在於處理他們的藝術材質——石頭——的方式。對大部分的雕刻家來說，尤其是米開朗基羅，石頭的完整性是極為神聖的。一個像托波利諾這樣未受過訓練的天真新手，以移花接木的方式接上雕像短小的腿也許還說得過去，但若雕刻家像牙醫填補牙洞樣，用不同的石頭貼補修正缺陷或錯誤，則是非常不專業的手法——「這是笨拙工人的手法，」切利尼寫道，「這麼做不夠專業。」文藝復興雕刻家在這個顧忌上遠遠超過他們尊崇的古人，後者習慣用不同的石頭組裝雕像。羅馬半身雕像的頭部常常另行雕刻，然後用鉛釘釘起來，這樣如果顧客覺得頭部雕刻得不夠像的話，就可以替換頭部，而不用丟棄整座雕像；如果顧客毀約，還可以釘上新的頭部，再轉賣給另一位顧客。甚至連莊嚴的〈勞孔父子群像〉（Laocoön）[7]——被推崇為開啟米開朗基羅靈感的作品，米開朗基羅一五〇六年在羅馬看它出土——至少用三塊石頭組裝而成。

這個事實與普林尼的描述相左，他說原先的〈勞孔父子群像〉是由羅德島的阿森納多洛（Athanadoros）、阿格桑德洛（Agesandros）和波利多洛（Polydoros）用一塊石頭雕刻而成。這個論點是許多學術上的矛盾之一，引發一位美國藝術歷史學家林恩・卡特森（Lynn Catterson）在二〇〇五年發表一則驚人的說法：他主張從一五〇六年開始在梵諦岡展示的〈勞孔父子群像〉不是一般所認為西元前一或二世紀希臘化時代的作品，而是由知名的偽造者米開朗基羅於展示這座雕像前六到八前所製作的偽品，當時他正在雕刻梵諦岡的〈聖母悼子〉。暫且不論這種驚天動地的說法是否可信，米開朗基羅從未組裝石頭或接補缺陷；當石頭出現缺陷時，他不是毀了那個作品（就像第一

版的〈升起的耶穌〉和後來的〈聖殤〉），就是咬牙繼續完成雕刻，然後悲嘆結果不如人意。接補則會違逆「取走」的原則。但班迪內利沒有這類疑慮。瓦沙利寫道，他習慣加上「大小石塊」，包括令人印象深刻的〈奧菲士〉（Orpheus）[8]群像中一座賽布魯（Cerberu）[9]的頭部、聖母百花教堂〈聖彼得〉（Saint Peter）身上部份的布料，以及他最後為領主廣場所雕刻的〈赫拉克勒斯〉巨像接上「頭部和肩膀兩塊石頭」。更糟糕的是，他不在乎採用這些「使雕刻家顏面盡失」的手法。

事實上，班迪內利用了十八塊大理石來組裝巨像，包括它的基座。某些推崇大理石的佛羅倫斯人認為，這般濫用石塊足以使得自視甚高的白色大理石愧而自殺。一五二五年，克利門將〈赫拉克勒斯〉的委任工作交給班迪內利，最後大教堂監督委員會終於將那個傳說中的大石從卡拉拉海岸，經由亞諾河運抵佛羅倫斯。在西格納卸下時，石塊順勢一滑，掉進河床的爛泥深處。瓦沙利記載道，這個意外讓許多人寫出「嘲笑班迪內利的打油詩」。一個愛打趣的人詼諧地寫道：「當原本允諾要給米開朗基羅的大理石得知它將落入班迪內利的手中時，於是就跳河自殺了。」而這些可不是班迪內利的巨像所引發的最後一批打油詩。

之後，第二則巨像的故事峰迴路轉。當佛羅倫斯人在一五二七年趕走梅迪奇家族時，班迪內利已經開始粗雕石塊（它已從河中撈出）。他逃往盧加，重新誕生的共和國強制徵收那塊石頭，再次將它交給米開朗基羅。就像〈大衛〉一樣，米開朗基羅受到另一位雕刻家粗雕的限制。他打消了〈赫拉克勒斯和阿塔陌斯〉的點子，製作一個小型粗糙的陶土模型，結果令人驚異，兩

個掙扎的肖像交疊，身軀相互扭曲和交纏。批評家仍在為這究竟是在展現赫拉克勒斯和卡可斯，或參孫（Samson）[10]毆打非利士人而爭論不休；瓦沙利則故做神祕地寫道，米開朗基羅的原意是雕刻參孫和兩位非利士人。無論如何，和模型相較，最後豎立在廣場的雕像令人惋惜，就像米開朗基羅職涯中的許多作品一般，我們只能想像如果米開朗基羅能親手完成的話，它該會有多驚人。

米開朗基羅這座眾人引領期盼的雕像，只完成了模型；他忙於為佛羅倫斯設計防禦工事，以抵抗直逼而來的帝國大軍。這些防禦設計像他較為名聞遐邇的雕刻、繪畫和建築一樣創新不凡。他設計了一種星狀的陵堡，射手可以躲在突出的部分抵擋來自四面八方的攻擊；這項設計原理後來運用到美國內戰和法國馬其諾防線（Mginot Line）[11]上。但另一個源自家鄉的靈巧點子被證實更為有效：瓦沙利說，米開朗基羅為了守住聖米尼亞托山頂據點上的具戰略性地位的鐘樓，他在突出的飛簷掛上床墊和布包減緩敵軍砲手的加農砲攻擊。

即使在敵人逼近反叛的佛羅倫斯，教宗助手仍繼續為墳墓工作而給予米開朗基羅鼓勵和指示。瓦沙利記載說，他以「強大的熱情和細心」持續雕刻梅迪奇雕像，而那時他還在作戰，企圖阻止梅迪奇重新奪回城市。聽起來似乎不可思議，但這也透露出了當他逃離佛羅倫斯後又返回的內心深層矛盾，還有他雕製墳墓雕像所表現出來的模稜兩可心態。

掛上床墊並無法阻止帝國大軍，佛羅倫斯最後在一五三〇年八月向皇帝投降。教宗克利門早已和查理五世講和，重新控制城市，採取無情的報復手

段；他的使者獵捕、處決，或放逐數十位反叛領袖。米開朗基羅在歐塔諾聖尼可洛教堂的鐘塔裡躲了好幾天，在牆壁上留下他的繪畫。不久後有人傳話給他，說克利門已經原諒他，重新恢復他的薪資，並指示他繼續墳墓工作。藝術最後戰勝政治。

當米開朗基羅參與防禦工事時，班迪內利在波隆納迎上克利門，親吻他的腳丫，送他幾座雕像（米開朗基羅從來不肯如此屈意奉承），並哀求克利門再給他〈赫拉克勒斯〉的委任工作，以及雕刻這座雕像時所需的大理石。為了討教宗歡心，他甚至將他的兒子命名為克利門。於是巨像的工程又歸班迪內利了。

班迪內利誇口說，他將在這具里程碑意義的工作上超越米開朗基羅。〈大衛〉是自古代以來的第一座巨像；而〈赫拉克勒斯和卡可斯〉將是第一座巨像群像。班迪內利的原始蠟製模型捕捉了赫拉克勒斯屠殺震動城堡的卡可斯那令人緊張的氛圍：英雄有著結實的手臂和超大的手掌，高舉他的木棍，而卡可斯似乎要融入裂開的石塊中。但要完成這個誇張的姿態，已超過他手中巨石的大小。它可能變得危險且脆弱，而它所展現的暴力對習於那群經常觀看雕像上掛著被砍下的頭顱的佛羅倫斯大眾而言，可能都太過強烈。佛羅倫斯的其他市民雕像包括了大衛和茱狄絲。因此，班迪內利又製作了其他模型；克利門則挑了一個較為靜態、僵硬、低調，但更龐大壯碩的版本。米開朗基羅的〈大衛〉以古典對立法輕輕邁開腳步，班迪內利的〈赫拉克勒斯〉則僵硬地站立在壯碩的雙腿上，右手緊抓著沉重的木棍，左手則揪著畏縮著身軀的卡可斯的頭髮。半人半獸的卡可斯似乎比殘暴的赫拉克勒斯還要富有

人性；他可憐萬分地扭曲著臉，彷彿在哀求憐憫，他的身軀扭曲，而赫拉克勒斯的身體則僵直挺立。

〈赫拉克勒斯和卡可斯〉在一五三四年五月一日安置，那是在安置〈大衛〉的三十年後，〈大衛〉位於市政廳階梯的另一旁。雕像在班迪內利的工作坊內看起來還好，但在日光的照射下則顯得平板無奇；他的作品常常傾向於呈現平滑、優雅、冷漠單調的表面。但他決心製造更為強烈的效果，於是他將安置好的雕像用屏幕遮起來，做進一步的處理，以弓形鑽孔機作業，誇大赫拉克勒斯的捲髮、洞穴般的眼窩和鼓起的肌肉，切利尼說這讓他聯想到「整袋裝滿甜瓜的袋子」。

從一個層面來說，班迪內利的確超越了偉大的米開朗基羅；在〈赫拉克勒斯和卡可斯〉旁，米開朗基羅那些身軀最扭曲的雕像看起來也都顯得優雅，而他肌肉渾圓的〈大衛〉則像是似乎營養不良。這兩位巨人的對比有更深層的意義：米開朗基羅的〈大衛〉是自由的象徵，為市民勇氣的具體呈現，他是個市民戰士，憂心忡忡但堅定地對抗著專制權勢。而班迪內利的〈赫拉克勒斯〉則強化了那個權勢，他是個無情的執行者，皺著的眉頭和眼神也許傳達出些許悲痛，但他殘酷的姿態卻是無情的報復。一位批評家將他稱做仁慈的雕像，因為赫拉克勒斯抓了畏縮著身軀的卡可斯，但卻留他活口。這種說法是不通，因為赫拉克勒斯看起來似乎只是稍做停頓，準備做出致命的一擊。他像個格鬥士般瞪著廣場，等待著人們將拇指朝下，並警告經過的佛羅倫斯人：看看這個違法者的命運。你們之中誰就是下一個呢？

這個訊息由兩位神話英雄角色而獲得強調。大衛擊退外來的侵略者，而

赫拉克勒斯殲滅「怪物」，也就是內在敵人，「代表佛羅倫斯被剝奪的自由」。深曉這些故事的佛羅倫斯人不可能會錯意，尤其這雕像是由愛奉承的班迪內利所完成的。瓦沙利（後來成為梅迪奇暴君的僕人）寫道，當班迪內利雕刻〈赫拉克勒斯〉時，是住在梅迪奇宮殿內，「幾乎每個禮拜」都寫信給教宗克利門，「以令人厭惡的過份殷勤」，不但報告雕像的進度，還呈報其他市民和官員的作為。換句話說，當他在雕刻剛奪回權勢的梅迪奇專制統治的象徵雕像時，同時還幫羅馬的梅迪奇教宗監視佛羅倫斯人。這使得他更不受歡迎，並促使某些市民向亞歷山卓‧梅迪奇公爵（Duke Alessandro de' Medici）抱怨，皇帝和教宗設立這位公開的統治者以阻絕佛羅倫斯人爭取自由的幻想。班迪內利為了回應這些譴責而向教宗請願，他的行徑古怪重複了米開朗基羅的波隆納朝聖之旅，當時米開朗基羅要去安撫教宗尤里艾斯；他則在波隆納追趕上克利門，親吻教宗的腳丫，給教宗更多禮物，央求教宗懲罰那些毀謗他的人。

班迪內利的〈赫拉克勒斯〉無可避免地成為不滿新公國專制統治的佛羅倫斯人的目標。他們聚集去看它揭開遮幕，在它的基座貼上紙條，上面寫滿諷刺性的短詩，就像這個由阿豐索‧帕奇（Alfonso de' Pazzi）所寫的一般：

在這裡的木槌和鑿石工人，

顯示誰被埋在這——班迪內利，

他希望得到廣大名聲，

如果他先死的話，他的名譽會好一點。

梅迪奇的另一位跟班瓦沙利，看到這個景象時咯咯輕笑和聳聳肩膀，他也許因為自己沒有遭受如此的嘲諷而鬆了一口氣：「看到那些短詩作者洋溢著機智、靈巧的比喻和尖酸的口吻，實在有趣，」他寫道：「但他們的言論是過份了些。」亞歷山卓公爵對於「猥褻行徑」和任何煽動言論都誠慎恐懼，遂將內容最大膽的打油詩人關進牢中。

一五二三年，熱那亞共和國想聘請米開朗基羅雕刻一座朵利亞司令官的巨像，但他正巧埋首於聖羅倫佐新聖器室的工程，分身乏術。班迪內利一五二七年逃離正在革命的佛羅倫斯時，抵達熱那亞，接下這份委任工作，收了四百佛羅倫斯金幣的定金（他是這麼說的──但瓦沙利說是五百金幣），贊助者相當慷慨，這項工程的薪資是一千佛羅倫斯金幣。他直接前往波瓦奇歐，也就是米開朗基羅找到最珍貴的石頭的採石場，在那裡班迪內利找到了一塊合適的石頭，開始粗雕。

但當梅迪奇重新掌握權勢時，班迪內利返回佛羅倫斯，就像米開朗基羅般，在卡拉拉留下一座未完成的巨像。據說，他將定金揮霍在美酒和女人上（他比米開朗基羅還喜歡女人），然後在他能付清欠款前，偷偷逃離城鎮。較為可信的說法是，他之所以急忙趕回佛羅倫斯是為了重新取得〈赫拉克勒斯〉的委任工作。瓦沙利說，安德烈的親戚朵利亞樞機主教在波隆納攔截到班迪內利，對他因未完成雕像一事大力斥責，並警告，如果司令官抓到他，他將會被送上囚犯船。班迪內利發誓他會再回到卡拉拉，用另一塊早就準備好的石頭重新雕刻。但他卻回到了佛羅倫斯，重新開始雕刻〈赫拉克勒斯和卡可

斯〉。

　　朵利亞司令官親自要求亞歷山卓公爵，請他命令班迪內利履行早期合約，如果不履行的話，朵利亞司令官將會報復。在確保自己安全後，班迪內利在一五三七年四月返回卡拉拉，僱請兩位鑿石工人粗雕一塊新石頭；他隨後寫道，「將王子雕刻得維妙維肖」。但朵利亞派駐於卡拉拉的經紀人每天都來視察進度，呈報說，雕像「不如承諾的優異」，同時班迪內利的敵人也在熱那亞到處毀謗他。有一種說法是，熱那亞人在看到他們的司令官變成異教神祇時大吃一驚，雕像依照古典原則，赤裸著身軀，未穿著現代華服。但這種說法似乎不可置信：阿格諾洛・布朗奇諾（Agnolo Bronzino）是佛羅倫斯科西莫一世公爵的宮廷畫家，這位藝術家知道如何投合贊助者的品味，他所描繪的朵利亞是更為赤裸的海神。也許，讓熱那亞人惱火的是，雕像上蓄滿濃密鬍鬚的臉部，比較像那個頑固不化的班迪內利的自我雕像，而不像朵利亞本人。不管是為了哪個理由，或是為了上述所有理由，班迪內利逃回佛羅倫斯，「恐懼會被送往囚犯船」，拋下未完成的雕像在那聚積灰塵。

　　班迪內利從所向無敵的米開朗基羅那裡繼承了另一項工程。當古利歐樞機主教最初命令米開朗基羅設計一座家族葬禮教堂時，他也想將他的墳墓放在那裡。但當他成為教宗後，依照傳統他必須葬在羅馬，與他的堂兄和前任利奧十世為鄰。班迪內利被召喚到羅馬，為他們兩人雕刻墳墓。

　　古利歐／教宗克利門決定不請米開朗基羅打造他的墳墓時，也許自己也鬆了一大口氣，考量到他倆糾纏不清的過往，還有米開朗基羅紀念他的堂兄

弟羅倫佐和吉利安諾的方式。傳統上梅迪奇墳墓被描述爲遵照克利門的意圖興建──大力頌揚兩位死去的「公爵」，並以此延伸，讚頌梅迪奇家族和梅迪奇的統治。但學者在墳墓中看到其他隱晦的意義，有各種詮釋，將墳墓視爲寓言、政治宣傳，和精心安排的新柏拉圖派宇宙哲學。一位學者主張，兩位僞公爵的高貴雕像「象徵兩位偉大的人物」，即羅倫佐和他的弟弟吉利安諾，他們的遺骨在沒有石棺或肖像的情況下，被安放在聖母瑪莉亞和兩位聖人的雕像下。其他學者則認爲建造墳墓是他們對東方三博士的崇拜，也就是基督誕生時，三位前來祝賀的國王，他們在十五世紀的佛羅倫斯備受推崇，而梅迪奇長老科西莫和羅倫佐非常認同這三位國王。

把公爵墳墓裡的安葬者神化，始自於瓦沙利，他宣稱，米開朗基羅以四座神聖的天國寓言雕像環繞墳墓，因爲「他認爲光是大地還不足以讚頌他們的偉大，因此他希望全世界都參與。」諂媚的瓦沙利如此誇大在這個枯萎的家系所出生的無能執政官，可謂既荒謬又諷刺。這些墳墓絕不是頌揚梅迪奇的專制統治，它們曖昧不清、幾乎帶有顛覆意味，爲米開朗基羅最神祕和引人入勝的傑作。

墳墓的神祕性始於紀念雕像：他們代表誰？長相無法幫助我們推想：當有人告訴米開朗基羅雕像並不像本人時，他回答說：「一千年以後，沒有人會記得他們長什麼樣子。」線索似乎隱藏在墳墓的佈局中。坐在寓言雕像〈晝〉和〈夜〉之上的，是一位雄渾壯碩的男人，他穿著古代羅馬盔甲，彎著背，陷入沉思，後來被稱做「沉思者」。他的下巴頂在手上，手臂則放在一個正面雕刻了古怪動物的保險箱上，那是猞猁還是狐狸？在他對面，於〈晨〉

與〈暮〉的雕像上方，坐著一位年輕、肌肉糾結的雕像，有著俊美的五官和濃密的捲髮，他那過於修長、長頸鹿般的脖子同時強調和嘲弄這個紈袴子弟的氣質。他的胸部和古怪、不對稱的腹部肌肉在胸甲下高高鼓起，線條令人驚異地俐落乾脆，這個絕妙的手法後來為許多隨後的矯飾主義和巴洛克藝術家爭相模仿，並在不知不覺間影響了二十世紀的超級英雄漫畫。他的膝部放著一根權杖，象徵著軍事指揮（權杖後來演變為短手杖），因此，也被稱為「權杖者」。

幾乎每個人都相信「權杖者」是偉大的羅倫佐的兒子吉利安諾，教宗軍指揮官和所謂的內穆爾公爵，而「沉思者」則是偉大的羅倫佐的孫子羅倫佐，他的叔叔利奧十世把他封為烏比諾公爵，並讓他統治佛羅倫斯。我們能如此確定，因為米開朗基羅曾在墳墓草圖上潦草寫下這個註腳：

天與地

晝和夜開口說：「我們用我們的速度引導吉利安諾公爵步向死亡，他向我們報復是公平之舉。他的報復如下：我們殺了他，而死去的他從我們這裡奪走了光亮，他的眼睛閉上，使我們睜不開眼睛，因此，我們的眼光不再照耀在地球上。如果他活下來的話，他會將我們變成什麼樣子？」

米開朗基羅原本計畫在羅倫佐兩側的壁龕中放置代表天與地的哀戚雕像。雖然這個比喻非常傳統——一位偉人的隕逝熄滅了世界的光芒——但考量到這位暴君對佛羅倫斯的高壓統治，最後一行似乎含意頗深，「他會將我

們變成什麼樣子？」

　　但這位「沉思者」真的是羅倫佐嗎？從我們對這兩位死去的領袖的了解，雕像和死者本人似乎毫無相似之處。羅倫佐這位士兵年輕、性急、魯莽衝動，完全和「沉思者」相反，他反而較為符合另一座雕像，就是那位頭髮捲曲的「權杖者」的形象。同理，雖然「權杖者」代表了羅倫佐那位思維慎密和多病羸弱的叔叔吉利安諾，但他的個性其實比較像是「沉思者」的典型，包括他的習慣姿勢：他習慣將頭向前傾，就像傳說墳墓中羅倫佐的雕像所擺的姿態。

　　一位德國學者思考這類矛盾之處，早在一八六〇年就宣稱，兩位「公爵」的身份遭到置換。後世大部分的傳記家和藝術歷史學家則堅持眾人所認定的身份，有些學者則提出異想天開的辯解：「沉思者」的沉思姿態和古怪的頭盔（顯然是獅子的鼻口部）兩者影射羅倫佐「瘋狂死去」的事實。而「權杖者」左手所握的銅幣象徵吉利安諾那出了名的慷慨，巴達薩爾・卡斯提利翁（Baldassare Castiglione）[12] 曾經在他著作的貴族禮節手冊《朝臣》（*The Courtier*）因吉利安諾的慷慨而向他致敬。

　　美國歷史學家李查・C・崔克樂（Richard C. Trexler）提出的身分交換，是十分強而有力的論點，使得以上辯解不攻自破。他的論點是來自於指揮官那根輕放在膝部的權杖。首先，這個權杖是佛羅倫斯的權杖，而羅馬的權杖則是旗杆，代表這座雕像是佛羅倫斯領袖羅倫佐，而非教宗軍指揮官吉利安諾。更重要的是，「權杖」是主權的有力象徵，為「統治權杖」，一位羅馬指揮官公開在佛羅倫斯展示他的權杖，不管是生前或死後的雕像，都是梅迪奇

家族極力避免的行徑。當吉利安諾的葬禮行列行經佛羅倫斯時，他的羅馬權杖「為黑色塔夫塔綢布所覆蓋」，由旗手抬著，而非放在遺體上，這樣才能保證他的屍體不會冒犯到佛羅倫斯人。

　　幾乎每座米開朗基羅雕刻的雕像都充滿曖昧與矛盾，從他青少年時代的作品〈梯邊聖母〉開始便是如此：〈酒神〉身體後傾、舉步蹣跚地往前走，而〈大衛〉旁若無人站著，不安地扭曲著身軀。但石棺上的四座寓言雕像卻達到和諧的高峰。每一座都是情感和動機相互衝突的戰場，蠢蠢欲動的意志和麻痺的肢體則在爭奪主權。它們壯碩有力，也是米開朗基羅雕刻過最流暢的形式。它們模稜兩可地在弧狀螺旋飾上漂浮，違抗地心引力，努力試著抬高沉重的頭部。它們是他「與石頭的極致對話」，以完成和「未完成」的表現組合而成，效果如此豐富濃郁和意味深長，它們似乎刻意取得和諧。

　　〈晨〉是唯一完全成形和達到和諧的身軀。這應該不是巧合；她是四座雕像中最年輕的一位，為米開朗基羅雕刻過最豐滿、挑逗和富有女性氣息的雕像——雖然她沒有乳頭的圓錐形乳房以不可能的姿態凸出，卻又擁有女人的纖腰和豐臀。她也是當中最清醒的；她從夢魘中恐懼地醒來，或許是正帶著恐懼進入惡夢。相對於她的雕像是〈暮〉，他是個老邁但仍然肌肉渾圓的男人，頹然躺著，抬高頭部，五官只經過粗雕。鑿子敲擊在他鑿痕累累的表面，於眉毛和眼睛周遭蝕刻出道道皺紋，與他平滑刨光的軀體成為強烈對比，表達出進入人生最後階段的疲憊和懊悔。

　　〈晝〉是最龐大和強而有力的巨像，他為所見的景象感到震驚而往後靠，如果他有眼睛的話，就應該看得見：雖然他的四肢和軀幹雕塑完成，部分刨

光，但他的頭部只是個粗雕的大石塊，粗糙地雕出眼窩、鼻樑和髮線，其餘的則是未經鑿刻的石頭。他是個科學怪人（Frankenstein）[13] 所創造的俊美怪物，他有力但缺乏心靈的身軀尚未成形。每一個學派的藝術家，從拜占庭肖像畫家到現代人像雕塑家，都選擇性地賦予人類雕像各種特色，先在最個人和意味深長的元素上進行細節作業，比如臉和手，然後籠統地在其餘部分草擬輪廓。但米開朗基羅卻反其道而行：他將臉部留到最後再處理，先雕刻身軀，尤其是完成小腹肌肉，使它們如漣漪般波動不已。

米開朗基羅自〈貝維德雷的軀幹〉（Belvedere Torso）[14] 得到很大的靈感，這座西元前一世紀的雕像沒有留下手臂和頭部，也許是雕刻赫拉克勒斯，人們通常將它歸諸於是雅典阿波羅尼奧斯（Apollonius）[15] 的作品，最近才出土，並存放在教宗宮殿的貝維德雷院內。米開朗基羅將它稱作「老師」，熱切研究它，某些愛打趣的人於是將它稱做「米開朗基羅的軀幹」。他從這個優異的殘餘雕像學到的，不只是姿態和臉部表情可以展現戲劇、哀戚悲愴和掙扎，軀體中央部分肌肉的扭轉和緊張張力也可以。當米開朗基羅雕鑿大理石時，每個背部和腹部都像臉部一樣意味深長和獨樹一格，墳墓雕像更是如此。這些雕像和他之後完成的〈拉結〉（Rachel）和〈利亞〉（Leah），眼睛瞳孔都是泛白的，絕非意外。

〈夜〉的雕像最令人難以忘懷和充滿衝突感。她修長、柔軟，和肌肉糾結的身軀似乎是個男性，然而她有罕見修長的身軀，豐滿的臀部，和像袋子般從平坦胸骨上掛下的乳房。膨脹的乳頭深深凹陷，因此它們開始緊縮，她的意志力似乎也是如此：她的五官在沉重的熟睡中低垂，從旁邊觀賞時似乎平

靜祥和，但從正面觀賞時，卻流露苦痛和悲傷。在四座雕像中，只有她為各種象徵所包圍：一隻睜大眼睛瞪視的貓頭鷹、一堆催眠的罌粟花，和一個欺騙世人目光的可怕面具，眼睛深陷在眼窩中，像中國象牙縷雕套球中的層層世界——為通往夢魘世界的入口。（康狄夫說，米開朗基羅原本計畫要在〈晝〉身旁雕刻一隻老鼠，象徵啃咀所有事物的時間，但卻「遭到阻止」。）

　　但是，即使他在這些雕像上投注奔放的想像力和精湛技巧，這並不意味了他贊同支持這項墳墓工程的家族和政治宣傳。他在一五四六年透露他真正的想法，那時，梅迪奇的忠貞份子吉歐凡‧巴提斯塔‧史洛奇（Giovan Battista Strozzi）寫下這些詩句，用米開朗基羅的名字打雙關語：

夜，似乎在你的眼中甜美地熟睡，

是由天使的手和刀所雕刻

從這個石頭中雕刻而出，她雖然熟睡，確有生命。

如果你懷疑的話，不妨叫醒她，她會和你說話。

　　米開朗基羅以迷人的四行詩用夜的口氣回答，我們從中可以毫無疑問看出他的同情和夢想幻滅：

我的睡眠甜美，但更為甜美的是石頭

只要羞愧和傷害延續下去。

看不見和聽不見是個被祝福的藥劑，

所以別叫醒我——溫柔地説話，別來打擾我。

　　他寫這些詩句的時候，正值佛羅倫斯史上最凶狠的暴君科西莫‧梅迪奇一世大公無情鎮壓共和國自由的最後痕跡，使得他的詩句讀起來更為苦悶。

<div align="center">＊　　　　　＊　　　　　＊</div>

　　我們可以在一座地位較次要但橫跨時代的雕像上讀到那個時代的動盪與失望：那是一座謎雲重重且未完成的大理石雕像，有人說它是〈大衛〉，有人說它是〈阿波羅〉（Apollo）。或許它兩者兼具。這座雕像的風格透露米開朗基羅曾經雕刻過它，但在一五三〇年它才真正浮現，是巴喬‧瓦洛利（Baccio Valori）分派的委任工作，瓦洛利是教宗和皇帝在重新佔領佛羅倫斯後任命的臨時總督。這項工作是米開朗基羅在受到脅迫下而接受的，因此他不可能樂意接受。瓦洛利指揮戰後的大屠殺，甚至要處決米開朗基羅，後來克利門要他饒米開朗基羅一命，他才做罷。根據一則記載，米開朗基羅在一五二〇年代中期開始雕刻這個〈大衛〉雕像，當他向瓦洛利交差時，因不想交上屠殺巨人的共和國英雄，於是將它改雕成〈阿波羅〉。那個纖細瘦小的年輕雕像看起來比較像牧羊少年，而非成人神祇，而他腳丫邊那個粗糙的大球體可能是歌利亞尚未完成的頭部。他的左手臂越過肩膀，抓著一塊同樣沒有完成的大理石塊，那可能是彈弓或箭袋；身體前方沒有皮繩，所以應該是彈弓。

　　這一次，米開朗基羅沒有再和梅迪奇政權建立同盟關係。在爆發革命的共和國於一五三〇年八月戰敗之後，他在佛羅倫斯和羅馬間來回往返，一次只住上幾個月，有一次還只住了幾天。他在佛羅倫斯埋首於聖羅倫佐新聖器

室和圖書館的建造工程，而在羅馬重新拾起尤里艾斯二世的陵寢。法蘭西斯哥‧羅維雷重新受封爲烏比諾公爵，現在爲這個延誤過期已久的工程對米開朗基羅施壓，一五三二年，雙方同意一個格局大幅縮小的陵寢計畫。米開朗基羅仍然得爲它雕刻六座雕像，但這次他分配好雕刻雕像和在佛羅倫斯進行梅迪奇墳墓工程的時間。

　　同年，米開朗基羅有個不再滯留在佛羅倫斯的新動機：那位邪惡、半瘋狂的亞歷山卓‧梅迪奇雖然在表面上是已故的羅倫佐「公爵」的私生子，但實際上，他是教宗克利門成爲神職人員前所生的兒子。亞歷山卓‧梅迪奇被任命爲佛羅倫斯的第一位公爵。他鄙視米開朗基羅，將他視爲背叛者，如果沒有克利門的保護，米開朗基羅的下場可能跟亞歷山卓的敵人以及其他頑強的反抗者一樣（包括亞歷山卓自己的堂兄弟伊波利托‧梅迪奇樞機主教〔Ippolito de' Medici〕，他被毒殺）。但保護不會永遠持續下去，用克利門自己的話說：「你知道教宗都活得不久。」

　　也許了悟到這點，克利門再度指派米開朗基羅負責另一項龐大的工程，儘管聖羅倫佐尚未完成，且尤里艾斯陵寢一直拖延。他要米開朗基羅在西斯汀教堂的後牆繪製〈最後的審判〉，而在入口牆壁繪製〈撒旦和反叛天使的墮落〉（Fall of Satan and the Rebel Angels）。對米開朗基羅而言，所有的道路似乎都導向羅馬。一五三三年十月，他寫信給克利門的代表說，他急需一些延遲未發的薪資以「加速我在羅馬的工作」，他馬上要前往羅馬，將兩座小模型留給其他人去做，那就是吉利安諾的〈天〉（Heaven）與〈地〉（Earth）雕像。

米開朗基羅隔年春天返回佛羅倫斯，這座城市沒有改變。班迪內利的
〈赫拉克勒斯和卡可斯〉已經豎立在廢棄的舊大議會會議廣場，亞歷山卓公爵
開始建造城堡，那是座氣勢雄偉的堡壘，保護佛羅倫斯的統治者免受市民戕
害。米開朗基羅拒絕協助設計城堡，這使得亞歷山卓更為不悅。聖羅倫佐工
程接近尾聲時，他與佛羅倫斯的最後聯繫宣告斷裂；他最疼愛的弟弟，包那
羅托在一五二八年因瘟疫去世，而他父親死於一五三一年。「我明早就前往
佩夏〔Pescia〕。」米開朗基羅在一五三四年九月二十二日從佛羅倫斯寫信給
羅馬一位年輕的朋友。他將從那裡前往比薩，然後南下羅馬。至於佛羅倫
斯，他宣布：「我不會再來這裡。」

　　他離開的時間千鈞一髮，否則他就會落入亞歷山卓血腥的雙手。兩天
後，克利門——他那位仁慈寬厚的保護者和最後一位梅迪奇贊助者——去
世，新聖器室和羅倫佐圖書館的工程於是宣告終止。二十年後，亞歷山卓的
繼位者科西莫大公派遣瓦沙利和切利尼為使者，前去說服米開朗基羅返回佛
羅倫斯，且會把他推崇為人間寶藏，米開朗基羅答應了，但他滿口恭維地奉
承應付科西莫，並以聖彼得大教堂的責任未了為由，拖延時間。有些傳記作
家將這類奉承視為他與梅迪奇專制統治妥協的證據，但事實上他可能是需要
保護佛羅倫斯的家人，免得他們遭受科西莫的報復。米開朗基羅在一封托朋
友寫給法國法蘭西斯一世的信中流露他真正的感情，他宣稱，如果法蘭西斯
「能恢復佛羅倫斯的自由，他將用他自己的錢，來製作一座國王騎馬的青銅雕
像，並將它豎立在領主廣場。」法蘭西斯從未接受這個提案，而米開朗基羅
也從未回返佛羅倫斯或卡拉拉。

1 斯湯達爾（Stendahl）：一七八三至一八四二年。十九世紀法國寫實主義文學先驅，代表小說有《紅與黑》等。

2 聖天使堡（Castel Sant' Angelo）：建於一三五至一三九年。原為羅馬皇帝哈德良的陵墓，五世紀以後給為堡壘，位於台伯河左岸。

3 安塔阨斯（Antaeus）：海神之子，由地球吸取力氣，為一個巨人。

4 薩利埃雷（Salieri）：一七五○至一八二五年。他的時代中最重要和有名的音樂家之一，是位宮廷樂師，由於嫉妒莫札特的才華，處心積慮地要除掉他。

5 愛迪·哈克爾（Eddie Haskell）：一九六○年代美國電視情境喜劇中的主角。

6 崔伯洛（Tribolo）：一五○○至一五五○年。義大利矯飾派雕刻家。

7 勞孔父子群像（Laocoön）：第一世紀希臘的雕像，影響米開朗基羅至深。

8 奧菲士（Orpheus）：希臘神話中的詩人和歌手。

9 賽布魯（Cerberu）：冥神的三頭獵犬。

10 參孫（Samson）：古猶太人領袖之一，以力氣大聞名。

11 馬其諾防線（Mginot Line）：一九三○年代法國在東北部精心建築的防線，後被德軍攻破。

12 巴達薩爾·卡斯提利翁（Baldassare Castiglione）：一四七八至一五二九年。諾維塔侯爵和外交官，文藝復興時期主要作家之一。

13 科學怪人（Frankenstein）：瑪麗·雪萊於一八一八年寫成的小說。

14 〈貝維雷德的軀幹〉（Belvedere Torso）：西元前一世紀希臘雕刻家阿波羅尼奧斯的作品。

15 阿波羅尼奧斯（Apollonius）：古希臘雕刻家。

第*17*章
鑿子的最後敲擊

我在二十四小時內所產生的思想，都有死亡雕刻的陰影。

——米開朗基羅寫給瓦沙利，六月二十二日，一九五五年。

詩從未完成，只是被放棄。

——保羅·梵樂希（Paul Valéry）[1]

克利門的繼位者教宗保羅三世（Paul III）[2] 就像米開朗基羅一般，搭起兩個時代的橋樑。他出生自動盪不安的文藝復興——當他還是亞歷山卓·法內斯（Alessandro Farnese）樞機主教時，生了四個小孩——但卻監視著反宗教改革，監督窮兵黷武的耶穌會創立，並開啟特蘭托宗教會議（Council of Trent）[3]。保羅捨棄他老舊的生活方式，但卻沒有放棄對藝術的熱愛，像他的先輩一樣尊崇米開朗基羅。他要求米開朗基羅發揮完全的才能，並特別指定他為梵

諦岡的「主要建築師、雕刻家和畫家」，然後用一紙教宗勒書，將尤里艾斯繼承人的壓力拖延和阻擋下來。

第二幅西斯汀濕壁畫原本所構思的撒旦墮落的點子，旋即遭到拋棄，但〈最後的審判〉佔據了米開朗基羅的六年人生，直至一五四一年。他在被迫的情況下為教宗保羅的教宗禮拜堂繪製另兩幅大型濕壁畫，這項工作花了他隨後的八年時光，對一位八十幾歲的藝術家而言，這是份非常辛苦的工作，他沒剩下多少時間可以雕刻。同時，米開朗基羅對大理石工程感到疲憊也是有原因的，因為它們帶給他高度的挫折感。自〈大衛〉後，這數十年來只有一連串尚未完成和構思過於龐大的工程，從夢想在卡拉拉山巔雕刻紀念碑，到未完成的〈赫拉克勒斯〉巨像和聖羅倫佐教堂的正面工程，以及尤里艾斯和梅迪奇墳墓斷斷續續的試煉都使他精疲力盡。

因此，他找到其他的發洩管道。米開朗基羅遊移在充滿創造概念的藝術家和為人捉刀的幕後作家的兩種身份之間，為他的朋友設計繪畫，尤其是梵諦岡畫家賽巴提安諾・皮翁伯（Sebastiano del Piombo）⁴；米開朗基羅在這方面表現不俗，而且讓他看到自己的創作概念在他沒有時間親自作畫的情況下，以他所不熟悉的新媒介，也就是油畫成形。他的詩歌也贏得好評，甚至引起學者的注意，紛紛對其加以註解。他構想出一種繪畫方式，非常不同於他以往為作畫所做準備的人體寫生研究，也和他常在信紙背面或空白處用墨水隨興所致的臨時描摩和草圖大異其趣。這個繪畫方式在一五三〇年代早期於多馬索・卡瓦利利所畫的四幅大型繪畫中達到成熟的顛峰，儘管畫風不是非常華麗。卡瓦利利是位年輕貴族和才華洋溢的製圖家，米開朗基羅在晚年

時對他深深著迷（他們的關係顯然很純潔），他與卡瓦利利成為一輩子的好友。這些作品奠基於奧維德的《變形記》，探索神話主題中，秩序與熱情、純愛和肉慾之間的永恆對話，帶有著新柏拉圖主義精神；宙斯變成一隻禿鷹，攫走暈厥狂喜的蓋尼米得；禿鷹啃食被定罪的巨人提台阿斯（Tityus）[5] 象徵熱情的肝臟；那位自以為是且傲慢的法厄同（Phaëton）[6] 從天際墜落；還有狂飲作樂的跳躍孩童。它們展現了米開朗基羅對卡瓦利利那份感情的變形地圖，還有他對自己的熱情感到疑慮不安。

這些繪畫本身是完成的作品，極為小心繪製，以黑色或紅色粉筆，用近乎機械式的精準和精緻，運用點畫法製造出明暗效果。它們違反藝術作品中縮減活力的一般法則。一般而言，繪畫有種自發和自然的精力，但會隨著完成繪畫和雕刻的過程中逐漸減弱；它們變得比較不那麼忸怩難堪，更為接近原先的主題。但米開朗基羅的濕壁畫和雕刻，尤其是雕刻，富有奇蹟般的活力。他似乎在大片牆壁上自由自在作畫，或雕刻入深層的大理石，彷彿他的槌子和鑿子就是木炭筆。但他為卡瓦利利所繪製的畫作是奠基在想像而非模型上，堪稱是他裝飾最繁瑣、精心製作和別樹一格的矯飾作品。這些作品都極力想要讓人留下深刻的印象——但這也是它們的目的。

值此之際，那些建築工程：包括卡皮托林山（Capitoline Hill）[7] 山頂的卡比托利歐廣場（Campidoglio piazza）、法尼西宮，和聖彼得大教堂的浩大工程，佔據米開朗基羅愈來愈多的時間。以前的「雕刻家米開朗基羅」現在只簡單在信中簽著「我們的米開朗基羅‧包那羅蒂」。在十年間，他只完成了一

座新的雕像，代表古老時日共和國和雕刻熱情的挫折。作品樸質謙卑，但令人驚異，那是個半身胸像，儘管許多位高權重的人曾經請他雕刻，他卻只完成了這一座，然而這位胸像主人幾乎已經死了一千六百年之久。

米開朗基羅當時創作的情況非常特殊，他從梅迪奇統治下的佛羅倫斯逃亡到一個由羅馬人組成、怨氣沸騰的社區，叫做「福歐斯西提」（fuoriusci-ti）。在那，就像在巴黎、邁阿密和其他庇護所的流亡人士一樣，他們譴責所逃離的政權，並打算推翻它。這社區中有很多人是米開朗基羅的好友和舊識，在梅迪奇實施高壓統治上，米開朗基羅也和他們一樣怨憤。他甚至可能打算參與反抗計畫，雖然他從來沒被指認為謀叛者。這些計畫全都徒勞無功：亞歷山卓真正的危險其實近在身邊：威脅來自另一位羅倫佐‧梅迪奇，他是家族中被遺忘且衰敗的次男支系後裔，綽號叫「羅倫奇諾」（Lorenzino），因為他個頭矮小。

羅倫奇諾比亞歷山卓年輕兩歲，為推翻他堂兄的卑鄙計畫的共犯。他燃燒著旺盛的嫉妒和野心，非常厭惡亞歷山卓的過度行徑，就像當時許多的人文主義者，也對布魯特斯（Marcus Brutus）深感著迷。布魯特斯是暗殺凱撒的人，也是禁慾美德和行刺暴君的正義代表人物。亞歷山卓因一次胡作非為而讓羅倫奇諾找到機會：一五三六年，他誘使亞歷山卓和少婦幽會，然後雇用殺手，刺殺了亞歷山卓。

羅倫奇諾逃到威尼斯，寫了一本熱情的《辯護》（Apologia），製作一枚勳章，將他自己塑造成布魯特斯。雖然他的動機不單純，但其言詞和行徑激勵了「福歐斯西提」社區，他們為他背書。再一次，大理石成為合法化的媒

介。歷史學家和共和國前任官員多拿托・吉安諾提（Donato Giannotti）受到羅倫奇諾很大的啓發，在一五三八年出版的《佛羅倫斯共和國論》（*On the Florentine Republic*）倡言擁護刺殺暴君，並計畫寫個有關布魯特斯的戲劇。吉安諾提要求米開朗基羅爲尼可洛・里多非（Niccolò Ridolfi）樞機主教製作布魯特斯的半身胸像，以對羅倫奇諾表示敬意。里多非是「福歐斯西提」社區的領導人，米開朗基羅也沉浸於這個主題。

他的〈布魯特斯〉表現了剛毅不拔和堅定果斷，像牛頭犬般的粗頸、小而上翹的嘴唇，和咬緊的下巴都再現了他早期雕像〈反抗的俘虜〉的特色。米開朗基羅用三齒鑿俐落鮮活的筆觸爲雕像頭部塑型，但右太陽穴的部分仍舊留有未經雕塑的原始石塊。後來米開朗基羅放棄雕刻這座半身胸像，將它留給門生提伯利歐・卡嘎格諾（Tiberio Calcagno），後者用平口鑿以平滑傳統的手法完成穿著長袍的肩膀部分。幸好這位門生沒有動到頭部；兩種雕刻質地的尖銳對比強化了半身胸像的激躍活力。

爲什麼米開朗基羅不完成〈布魯特斯〉，並將它呈獻給里多非？他原先的熱忱可能被謹愼所掩蓋。革命的潮流逐漸退去：「福歐斯西提」社區組織了一支軍隊，但被佛羅倫斯和西班牙軍隊所擊潰，許多人遭到俘虜。在這種情況下大剌剌展示〈布魯特斯〉將是一種尖銳的挑釁，米開朗基羅深恐此舉將會危害到他在佛羅倫斯的家人和財產。然而諷刺的是，這座半身胸像在數十年後成爲法蘭西斯哥・梅迪奇大公的收藏品，他的父親科西莫一世在威尼斯派人殺了那位「現代布魯特斯」羅倫奇諾。

法蘭西斯哥大公在〈布魯特斯〉的基座雕刻了一個銘文，宣稱米開朗基

羅寧願選擇不完成這個作品，也不願紀念一場謀殺。識者將這視爲自我辯護和謀求私利的註解，但其中確實也有眞實的一面；米開朗基羅雖然痛恨佛羅倫斯的新暴君統治，但他依然質疑暗殺是個有效的解決之道。在這點上，和他的偶像但丁看法相同，但丁將布魯特斯和他的同伴卡西斯（Cassius）放在地獄的最下層，就在撒旦嘎吱嘎吱地咬牙切齒的下巴內。這說法的證據來自〈布魯特斯〉的煽動者吉安諾提，他在討論但丁的兩段對話中，於其中第二段對話將米開朗基羅描繪爲他自己魯莽激動的冷靜對比。在那對話中，吉安諾問了一個困擾許多讀者的問題：「對你來說，但丁將布魯特斯和卡西斯放在路西法（Lucifer）⁸的嘴巴內，不是犯了一個錯誤嗎？」難道詩人不瞭解全世界「頌揚、尊敬和推崇」任何殺害暴君和解救家鄉的義士嗎？吉安諾提筆下的米開朗基羅回答，當然，而且是的，布魯特斯和卡西斯伸張了正義。但是，米開朗基羅接著說，殺害一位王子是個「天大的傲慢」，因爲你無法預知結果是好是壞。凱撒死後，許多繼位皇帝比他生前還糟糕——而如果他沒有遭到謀殺的話，誰會知道他會不會在重獲秩序後，讓羅馬恢復自由？

在吉安諾提的對話中，米開朗基羅提供另一種反對布魯特斯和卡西斯的爭論。他宣稱，「根據基督教的說法」上帝將統治世界的任務指派給羅馬，羅馬帝國是一個眞正教會的前身。因此，「任何詆毀羅馬帝國權威的人必須和詆毀上帝的人一樣，在同樣的地方遭受同樣痛苦的懲罰。」但丁「必須懲罰背叛帝國的人」，不管布魯特斯和卡西斯刺殺第一位皇帝凱撒的行徑有多麼高貴，這兩位刺客是但丁所能找到「最著名的範例」。

這種邏輯儘管扭曲和食古不化，卻符合米開朗基羅所轉移的焦點，他從政治領域轉向較為沉默的基督教虔誠信仰。他曾經是個不情不願的黨派黨羽，他小心翼翼避免對梅迪奇出言不遜，並在佛羅倫斯遭到圍攻時逃跑。他一直是個虔誠的基督教徒。現在，在他更進一步步向死亡時，思想上更是轉向上帝和十字架。

　　這種轉變於一五四五年他在聖彼得鐐銬教堂完成小規模的尤里艾斯二世「陵寢」上可見一斑。雖然這工程的目標是陵寢，但實際上根本不是個墳墓，而是座牆壁紀念碑；尤里艾斯安葬在聖彼得大教堂，原本陵寢打算蓋在那。在三年前他們簽訂的合約中，尤里艾斯的繼承人堅持米開朗基羅要提供三座他親自雕刻的雕像，並允許他將另外三座雕像交付其他人雕刻。已完成的〈摩西〉和近乎完成的〈瀕死的俘虜〉和〈反抗的俘虜〉可以拿來履行這項合約。但就像米開朗基羅自己指出的，兩座俘虜是在原先較大規模的陵寢計畫時雕刻的，對目前的設計來說過於巨大，「無論如何都無法使用」。

　　的確如此。雖然在一五〇五年這兩座雕像的構想成形時，沒人反對，但在一五四五年，要在教宗墳墓安置一座像〈瀕死的俘虜〉這般性感的裸像，未免太過驚世駭俗。這段期間，時代已經改變：〈最後的審判〉標示著文藝復興盛期最後的繁盛浮華和反宗教改革最初的曙光。在這幅濕壁畫中，米開朗基羅因為將每個天使、魔鬼、聖人和靈魂都畫成裸體而遭到撻伐，耶穌有衣服蔽體，但聖母瑪莉亞則穿著厚重的長袍。口沫橫飛的教宗內廷大臣南尼・比奇歐（Nanni di Biggio）公開譴責這幅濕壁畫，另一位更為危險的人物也對這幅畫做了不能小覷的抨擊：梵諦岡的詩人、朝臣、色情小說作家和記

者皮耶羅・阿雷提諾（Pietro Aretino），他提倡另一種更為尖銳的品味，而詩人阿里斯托（Ariosto）將這類品味化為不朽，稱之為「王子的天譴」。

「你的作品屬於骯髒下流的澡堂，而不是崇高的教堂！」阿雷提諾在一封信中咆哮著，那封信堪稱是狡猾虛偽和威脅暗諷的傑作。「如果你不信教，你的罪孽還算輕微，但你竟敢如此破壞他人的信仰。」

米開朗基羅拒絕奉承阿雷提諾，但他無法繼續抗拒這股新清教徒主義的風潮。在此同時，他自己的情感也已改變，他逐漸遠離五十多年前，於偉大的羅倫佐宅邸中所吸收的古典傳統以及新異教的融合思想。一五四〇年代，他為維多莉亞・科倫娜繪製了一系列的新畫，表達他愈來愈深沉的虔誠感受。科倫娜是位虔誠的寡婦和詩人，是晚年米開朗基羅精神上的繆思。這些畫作捨棄他為卡瓦利利所繪製的畫中的神話主題，而專注於呈現兩則事件：以一種瀕臨矯揉造作的傷感描繪〈聖彼得受釘刑〉（Crucifixion）和〈聖殤〉。而他的聖保祿教堂濕壁畫則顯示聖保羅的改宗和聖彼得被釘上十字架的場景，這些作品同樣也流露了純粹的宗教情感。

這種轉變最為顯著的，是在米開朗基羅為尤里艾斯陵寢所雕刻的兩座新雕像，代替之前構想的兩座〈俘虜〉。他稱這兩座為〈積極人生〉和〈沉思人生〉，顯然和梅迪奇墓中的「沉思者」和「權杖者」相似。這種對比反映了但丁所塑造的利亞和拉結，在《煉獄篇》中這兩個角色是拉班（Laban）的女兒和長老雅各的妻子。因此瓦沙利和後人都如此稱呼這兩座雕像。

〈拉結〉挺立在〈摩西〉的右方，穿著瀑布般的頭套和長袍，像個修女，其意義深遠。她的骨架捲曲成S型，合掌祈禱的手部是其端點。她微笑甜美，

頭部往後彎向天堂，眼睛向上翻看。就像她所代替的〈濱死的俘虜〉般，迷失在狂喜中；但在她的這裡，狂喜的來源並不神祕。相較之下，〈利亞〉代表不屈不撓的世界。她的雙腿在長袍內有力地彎曲，堅定站在地上。長袍在會陰部聚集，讓人聯想到《聖經》中利亞旺盛的繁殖力；她為雅各生了六個兒子。她的臉部五官比拉結突出，似乎仁慈地往下凝視前來觀賞的人，但又同時茫然地望向她肌肉糾結的手臂所高舉的鏡子。

我們必須仔細觀賞，才能欣賞〈利亞〉和〈拉結〉的微妙之處。在聖彼得鐐鋣教堂中，墳墓和雕像佈局混亂，幾乎使她們受不到應有的重視，因為墳墓歷經四十年的創造概念和工藝才組裝完成，且比她們大約兩倍的〈摩西〉龐然矗立在那，差點淹沒了她們。然而，〈利亞〉和〈拉結〉勻稱和溫和，像一般平凡、能力相當的大理石雕刻家的作品，彷彿米開朗基羅對石頭可能展現出的性感已經失去了興趣。她們不像米開朗基羅其他的作品那樣有著極端的表現方式，不像〈夜〉和〈聖母悼子〉閃閃動人的刨光，也沒有很多「未完成」風格的作品的樸素質地。她們的五官，尤其是〈拉結〉，雕刻筆觸粗糙，呈現出老套、幾乎是古式的風格，這與米開朗基羅早期的雕刻作品〈布魯特斯〉那種講究細節的手法形成鮮明的對比。〈利亞〉和〈拉結〉是他自〈梯邊聖母〉後超過五十年，最謙卑和保守的作品。

但她們俐落穩健的形式，即使在巨大的〈摩西〉籠罩下仍然不同凡響。她們雖然安靜，但拉結熱情的精神和利亞活力的肉體似乎就要突破長袍而出。即使用長袍裹住人體，米開朗基羅總還是能展現出力量、肌肉和肌腱來回拉扯運作；他清晰明確地顯示這些特點，彷彿這兩位《聖經》婦女像〈大

衛〉般赤裸地昂然站立。接近七十歲了，他仍在雕刻的遊戲巔峰。

　　但他將遊戲置於一旁。雕刻〈拉結〉和〈利亞〉是為了履約，因此帶著強迫的意味，是他最後的公眾雕像。同時，他也將早期的藝術關懷拋諸腦後，也就是體積、浮雕和解剖學，而在一五四〇和五〇年代的二度空間作品中追求非常不同的目標。在保祿教堂的濕壁畫中，他首度處理自西斯汀天篷壁畫的古怪〈洪水〉後，大型人物團體與三度空間的背景融合，背景是漸漸遠去的山丘和城市。但他拋棄了明確具體、優雅姿態，且解剖學上精準的西斯汀人物。保祿濕壁畫中的人物很形式化，且身軀粗壯，算是很基礎的畫法，而非奠基於人體寫生。他們回返早期十五世紀的風格，在形式和感情上較為接近馬薩喬、曼帖那（Mantegna）[9]和保羅·烏切羅突破性的實驗，甚至可追溯到十四世紀的喬托，反而不像當時的後拉斐爾年代的風格。

　　這種返回到早期的創作手法在〈改宗〉（Conversion）和〈最後的審判〉的對比最為強烈：在〈改宗〉中，耶穌以雷電擊斃異教徒檢察官掃羅，而十年前所繪製的〈最後的審判〉，耶穌是位天堂的法官。表面上這兩部作品中耶穌的行為很類似，都站在高處，伸長右手臂，以令人恐懼的姿態傳達神聖的力量。但兩者之間又有絕大的不同。在〈最後的審判〉中，米開朗基羅跳過一千年的宗教傳統，以大膽的古典模式繪畫耶穌：祂是雕像式的巨人，鬍鬚刮得很乾淨，肌肉雄渾，堅定地站立在雲朵寶座上，彷彿祂正挺立在基座上，巨大的身軀以對立的方式扭曲著。而保祿濕壁畫中的耶穌則根據傳統手法，被繪製成穿著長袍和蓄著鬍鬚，像子彈般狂飛進畫中，以僵硬的遠近縮小法調整線條，畫風單純，就像早期漫畫書裡的超級英雄。

這種差異無法以年齡的增長和技巧的喪失來解釋。當米開朗基羅繪製保祿濕壁畫時，就像在〈利亞〉和〈拉結〉中一般，仍然展現精湛的技巧。但他在這幅畫中超越自己精湛的技巧以及繪畫作為所有藝術基礎的概念，為了表達方式而犧牲形式。在濕壁畫中，很多人物古怪而不自然，他們奇怪和僵硬的姿態強化了恐怖的情緒，而在〈聖彼得受釘刑〉中，則強化了畫中事件的悲劇性。它們儘管莊嚴，仍然流露著一種精緻的憂鬱，色彩鮮豔卻相當協調，這個和諧感比〈最後的審判〉僵硬的輪廓和西斯汀天蓬壁畫的酸性色調還要微妙。它們不僅比他早期的傑作更不強調雕刻性，且更富於繪畫性。

米開朗基羅的繪畫生涯隨著一五四六年〈聖彼得受釘刑〉的完成而宣告終結，但相同的創作革命仍在他的宗教繪畫中持續。他愈來愈遠離早期的雕刻概念，遠離堅實形式的俐落線條，轉向難以捉摸的筆觸所繪製出的光輝燦爛和幽靈般的人物，他們似乎在紙張上顫抖，好似才剛剛成形。作為他所選擇的媒介，柔軟的粉筆早已代替精準的墨水。達文西結果也許會為米開朗基羅的這種轉變竊笑；他曾嘲笑的「注重解剖學的畫家」發展了一種甚至比他還要模糊且隱約的筆觸。這種顫抖的風格很適合米開朗基羅的悲劇主題，即釘上十字架和它的餘波，這些簡單的描繪有種真實感和安詳的氣勢，在他為卡瓦利利繪製過份講究的設計中就欠缺這種氣勢。四個世紀後，另一位天才畢卡索會說：「我花了四年才畫得像拉斐爾，但我花了一輩子才畫得像小孩。」當米開朗基羅還年輕時，他學會畫得像米開朗基羅；現在，作為一位老人，他在忘卻他所學會的東西。

一五四六年，「雕刻家米開朗基羅」被宣示成為羅馬市民，但這個職業稱謂似乎早被他遺忘。就我們所知，在他人生最後二十年，這位偉大的雕刻家變成一位建築師，將雕刻拋諸腦後。他設計並監督各項規模令人印象深刻的建築：法尼西宮、羅馬的佛羅倫斯流亡者社區的聖喬凡尼教堂（沒有興建）、羅馬虔誠門、迪歐樂提安澡堂改建成天使聖母瑪莉亞教堂，以及他主要的工作，聖彼得大教堂。在這些作品中，他從未試圖重新主張他已放棄的聖羅倫佐教堂正面工程的理念：以大理石蓋成的建築與雕刻完美地融合，一棟龐大的建築本身就是座雕像，同時也是自古代以來規模最龐大的雕刻骨架。也許，他的內心在教堂正面工程和教宗尤里艾斯陵寢中受到多次創傷：所經歷的一切挫折、在採石場度過的那些歲月，以及揮之不去的罪惡感和背叛。他放棄了卡拉拉白色大理石俐落的線條和閃耀生輝的表面，儘管他曾極度沉迷於此，就像他在繪畫中避免雕像性的精準一般，他在建築上也轉而使用觸手可得、可塑性較高的材質：佛羅倫斯的塞茵那石、羅馬的石灰華，和到處都有的磚塊和灰泥。他似乎終於將自己從大理石的專制統治中解放出來。

但米開朗基羅回到維亞摩薩的工作坊中，就把自己關在裡面，蘊釀了一些事物。他也許拋棄了吸吮「奶媽的奶」而得到的藝術，但他無法永遠離開它。在沒有委任工作和責任的情況下，米開朗基羅又悄悄拾起了他的鑿子。

這時瓦沙利就在米開朗基羅身邊，可以近身觀察，寫下他的傳記，而非仰賴記憶。他記錄說，在米開朗基羅完成〈聖彼得受釘刑〉後，他又雕刻一座雕像，「僅祇是為了讓他自己開心和消磨時間，就像他說的，雕刻可以維持他的健康」，他雕刻的石塊也許是尤里艾斯陵寢所留下來的。瓦沙利後來揭

露一個米開朗基羅更為嚴肅的動機：「他想將這個雕像放在他的墳墓上。」因此這是個獨特的個人工作，就某些方面來說，是個祕密工作。一五五○年代早期的一個晚上，瓦沙利身負教宗的任務來拜訪米開朗基羅。他們聊到一半時，瓦沙利的眼睛落在雕像上，尤其是米開朗基羅正在修改的一條腿。「為了不讓瓦沙利看清楚，米開朗基羅故意打翻煤燈，於是他們處於一片漆黑中。」之後，他的僕人帶來了另一把煤燈，米開朗基羅吟誦道：「我如此老邁，死神常拉扯著我的斗篷……總有一天，我的身體會像煤燈般掉落。」

對死亡的恐懼一直縈繞在米開朗基羅漫長而精力旺盛的老年，而且似乎反映在這座雕像上：死去的耶穌被祂的母親、抹大拉瑪莉亞（Mary Magdalen）[10] 和一個戴著頭套、蓄著鬍鬚的男人從十字架上抬下來。要從一個石塊中，雕刻出兩個身軀交纏的巨大雕像，就像班迪內利的〈赫拉克勒斯和卡可斯〉，實為大膽之舉。米開朗基羅現在所雕刻的四個人物則是個異常非凡的挑戰。他在七十多歲時，仍未喪失他的勇氣和雕刻的熱情，儘管他常抱怨嚴重疾病纏身，也未曾喪失他的精力。在聖彼得大教堂度過忙碌漫長的一天後，他會戴著由厚紙折成的帽子，頂端插根蠟燭，雕刻這座告別雕像，直至深夜。（卡拉拉的工匠仍然戴著報紙折成的帽子，以防止大理石灰掉落在頭髮上。）他雕刻的速度「急躁狂暴和熱切」，使來拜訪的文內格驚愕不已，「他在十五分鐘內，就槌掉好幾塊堅硬的大理石，數量遠比三個年輕雕刻家在三四個小時內所能槌擊掉的多。」

最後，米開朗基羅似乎在個人的和紀念碑的主題上，找到他創造生涯中完美的平衡。以前，他在「陵寢的悲劇」和教堂正面工程中，試圖組合兩

者，結果慘敗收場：他構想出一項巨大的工程，其中包括了雕刻雕像，但卻無法將工作分配給任何人，最後在不可能完成的重擔下崩潰。現在他正在主導一項工程，那就是聖彼得大教堂的圓頂工程，這項工程更爲浩大且複雜，但幸好（在建築階段上）不必使用大理石和雕像。因此，他能保持冷靜和批判的觀點，將他的「急切狂暴和熱切」留給藏在家裡的石塊。

然而多變無常的石頭，或說米開朗基羅自己所固守的完美主義背叛了他。一五五五年至五六年的冬天，當時他八十高齡，砸毀了〈解下十字架〉（Deposition）這座雕像，它原本是米開朗基羅的墳墓紀念雕像和最後的雕刻見證。一些編年史家對此點大書特書，把它當成藝術史上的另一項創舉：這是有紀錄以來，藝術家第一次毀壞自己的作品，除了波提切利虛榮心作祟特意把作品丟到火中之外。瓦沙利爲這個突如而來的行徑提供數個可能的解釋：「因爲這塊石頭裡面滿是堅硬的剛玉，又常在鑿子鑿擊下發出火花；或是他的標準過高，從來不滿意任何自己的作品。」他描寫米開朗基羅擊碎石塊時，引述了米開朗基羅自己的話，因爲「他的僕人烏比諾老是死纏著他，每天都敦促他完成那座雕像，雕像有衆多缺失，其中一處是瑪莉亞的手臂有一片被鑿掉，使他痛恨瑪莉亞這座雕像。」

提伯利歐・卡嘎格諾是米開朗基羅一位造詣不高的門生，說服米開朗基羅將破碎的〈解下十字架〉給他。提伯利歐將碎片黏好，完成一個肖像，即抹大拉瑪莉亞，但手法笨拙，足以讓各地藝術修復家引以爲戒。幸運的是，他沒有動到另外三座肖像，這個受損的奇蹟現在稱之爲〈聖殤〉（Florence Pietà）[11]，留存至今。

那是部獨具個人特色並深深感動人心的作品。就像五十五年前的〈聖母悼子〉以金字塔的形式向上揚升，這次的金字塔比較尖銳而細長，但兩者的相似之處僅止於此。在〈聖殤〉旁，較爲知名的作品似乎是一位二十四歲且驕傲自大的年輕人所雕，表現華麗大膽，展現多愁善感的面容、精緻扭曲的四肢，和如瀑布般流洩的縐折布料，三者奢華地協調，而時髦浮華的耶穌似乎正要從舒適的午覺中驚醒。在後來的〈聖殤〉中，米開朗基羅揚棄縐折布料和華而不實的效果，採取對角線往下降的節奏——瑪莉亞的兩隻手臂、耶穌彎曲的大腿和低垂的頭部、纏繞在祂胸部的繩帶——這些都奮力承受祂掉落和扭曲的手臂所展現出的悲劇意味。這是座罕見的耶穌，祂被放下，看起來眞的死了，並臣服於地心引力的法則；他以全世界悲慟的重量倒向墳墓。但他受傷的身體卻充滿活力，超越現世，直抵來生。這是人類所曾雕刻過最簡潔有力的其中一則福音故事，在視覺上呈現令人嘆爲觀止的淨化效果。

　　一位老人將身體從上方抬起，悲哀地望下；他的頭套形成整體金字塔的完美頂點。他的鬍鬚濃密，鼻樑平坦，眉毛厚實，和深陷的眼窩都讓人聯想到他的創造者，這是米開朗基羅所雕刻過最明確的自我雕像。他代表在《約翰福音》第十九章中放下耶穌和埋葬祂的兩個男人之一：大部分的權威學者認爲他是同情耶穌的法利賽人尼哥底母（Nicodemus），有些人則認爲他是那位祕密門徒，亞利馬太的約瑟。不管哪位，都非常合適米開朗基羅的墳墓人物雕像。約瑟爲耶穌放棄他的墳墓，而耶穌曾對尼哥底母說：「人若不重生，就不能見神的國」，這符合中古時代雕刻家的傳統。因爲如此，尼哥底母在阿普安地區特別受到尊崇：當地傳說他靠著天使的協助，在盧加大教堂雕

刻了一座備受尊崇的木製十字架,稱做「聖容」(Holy Face),之後也在普塔比安卡的馬賽洛山修道院雕刻了另一座十字架。

考量到上述論點,米開朗基羅為何打碎這座意味深長的雕像,而將它交給提伯利歐・卡嘎格諾之流的平凡雕刻家來完成呢?瓦沙利攪盡腦汁尋找理由。如果米開朗基羅真的怪罪烏比諾,這麼做只是讓後者承擔他所經歷過的挫折。說瑪莉亞的手臂,或手,使米開朗基羅惱火的論點,相當可疑:餘留下來的石頭太小,無法完整雕出那隻手。此外,他面對了更大的缺陷:耶穌的左腿。大部分的觀賞者沒有注意到耶穌少了左腿,可見雕像的震撼力量有多大。然而若我們從側面欣賞,就會看到祂少了一條腿。

某些學者爭論道,「一條腿越過瑪莉亞的大腿是亂倫的暗示」使得米開朗基羅必須移除它。這種說法未免太過牽強了;在一四九九年的〈聖母悼子〉和其他未討論的作品中,瑪莉亞抱著耶穌的方式更為親密,祂的雙腿橫越過她的大腿。在腿部被切除的地方有個鑿子鑿出的洞,是要釘上新腿用的。米開朗基羅的原意根本不是要切除掉那隻向外開展的腿,並想換上新的腿,直到出現了缺陷或錯誤而把它毀了。也許,這麼多年來,他尊重石頭的完整性,無法讓自己犯下「增添」的罪行,因此,他情願砸毀最後傑作。他已經如此接近生命尾聲,但石頭仍然使他再度受到挫阻。

但他沒有放棄。在一五五〇年代中期,於丟棄〈聖殤〉後,米開朗基羅開始另一幅耶穌被釘上十字架後的場景,這次包含了〈聖殤〉、〈解下十字架〉和〈埋葬〉(Entombment)的元素,但又不像上述作品的任何一件,實際上,它不像任何人所曾雕刻過的作品。在所謂的〈隆達迪尼聖母抱耶穌悲慟像〉

（Rondanini Pietà）中，米開朗基羅將福音悲劇剝除到它最赤裸的本質：兩座肖像，母親站在死亡而身體低垂的兒子身後，奇蹟般地抓住祂，讓祂站立。這種姿勢當然是不可能的，它絕不是反映〈聖母悼子〉的情感，而是回溯到中古時代描述三位一體的傳統，：聖父抓起死去的聖子。而這個不可能性就是它先驗邏輯的一部份。

米開朗基羅在一張紙上畫了幾幅草圖，顯示他原本要以慣常的手法來雕塑渾圓壯碩的肖像，比〈聖殤〉的耶穌還要雄偉強健。他原先雕刻的耶穌只剩兩條腿和一小段右手臂，身軀扭曲，刨光到令人訝異的光亮程度。

同時代的人無法了解他晚年做的事：瓦沙利聳聳肩，彷彿這只是他年老昏庸時閒著沒事刻的作品，「讓他每天能使用鑿子的藉口罷了」。他們怎能了解呢？在他最後的大膽藝術姿態中，米開朗基羅預示的不僅是未來十年或下一代的雕刻風格，而且還是三個半世紀後橫掃雕刻界的革命風潮。

米開朗基羅努力雕刻這部〈隆達迪尼聖母抱耶穌悲慟像〉，手法比前一部作品來得更非凡卓越。他沒有毀滅它；他一層又一層地將它解開，除去軀體和撼動人心的耶穌頭部，顯示了一個有如幽靈般的肖像。耶穌和聖母兩座肖像似乎融合在一起，彷若樹幹的根部或煤的煙霧，往上飄升，而非降落。如果你從左側觀賞，它們垂直和僵硬得像柱子般，讓人聯想到賈柯梅蒂（Giacometti）[12]粗糙和僵直的雕像。如果你從右側觀賞，它們則以狂喜的弧度向上彎曲，彷彿翅膀或火焰，預示布朗庫西（Brancusi）[13]抽象的鳥兒。

站在這個聖母子交疊的神化肖像前，我們不禁聯想到米開朗基羅早期冰冷的母親，從〈梯邊聖母〉到梅迪奇墳墓中哺乳的瑪莉亞，她們都心不在焉

地望向遠處，或眼睛轉離她們的小孩。我們記起他孩童時代被遭棄，而哺育他的雕刻家妻子讓他心神安寧。現在，在他最後的作品中，返回到他最早的執念，那就是「母親痕跡」，就像念念不忘大理石的卡拉拉人說的，「母親痕跡」能淨化石頭的雜質。但他不願受到老舊的憂慮折磨，決定找到和解之道。在米開朗基羅繪製最後一批畫作時，他也正在雕刻這座最後的作品，展現了非常不同的瑪莉亞和孩童：兩人都赤裸、性感和讓人敬愛，就像雷諾瓦（Renoir）[14]晚期的母子圖。她將嬰兒緊抱在胸前。嬰兒則抓住她的脖子，用鼻子摩擦她的雙頰。她微笑著，喜悅地閉上眼睛。成年母親和兒子在〈隆達迪尼聖母抱耶穌悲慟像〉中的融合達成這樣的和解，而他所使用的唯一適當工具，即「從我奶媽的母奶所吸吮的」槌子以及鑿子。

這部作品最後所表現出的，是讓人極爲驚嘆的《聖經》中的故事，極其簡潔有力：在這個所謂的〈隆達迪尼聖母抱耶穌悲慟像〉中，米開朗基羅也插入了復活的主題。他從完美捕捉到的〈聖殤〉悲劇中走向救贖，或至少是一種解脫。他拋棄工藝和精湛技巧，揚棄帶他到這個境界的藝術，而完成這趟知性旅程。

我想，這點解釋了隱藏在這部奇妙和神祕作品中最古怪的謎題：原先耶穌肖像上殘留的手臂，從雙頭肌處被截切下來，但仍接在下方的石頭上。有些專家將它視爲米開朗基羅在匆忙中疏忽的拙劣雕刻。但這點說不通；像他將〈有鬚的俘虜〉（Bearded Captive）困在基石中那樣，那隻手臂很礙眼，還不如將它斬除。可是，他卻留下這隻右手臂，也就是拿著槌子的手，將它當成一種護身符，當作他失去的或拋棄的技巧之紀念，或是獻給上帝的藝術。

最後，米開朗基羅已經做好放棄的打算了。他曾經以各種方式拒絕死亡，在半個世紀以來，他在詩歌中哀嘆和詆毀死神，在一場又一場的重病中倖存下來，眼睜睜看著他所深愛的人、他的同事、贊助者、敵人和對手相繼辭世。現在，米開朗基羅也差不多了。一五六四年二月十二日，再一個月米開朗基羅就要滿八十九歲，他的朋友丹尼爾・佛特拉前來拜訪，發現他仍在鑿擊這對奇怪的肖像。兩天後，他躺到床上。四天後，他安詳且意識清晰地死去，為親友所環繞。

譯注

1 保羅・梵樂希（Paul Valéry）：一八七一至一九四五年。法國詩人。

2 保羅三世（Paul III）：一四六八至一五四九年。資助文藝事業，承認耶穌會，為日後教會改革奠定基礎。

3 特蘭托宗教會議（Council of Trent）：一五四五年舉行。保羅三世主辦的宗教會議，商討對應新教改革的神學挑戰。

4 賽巴提安諾・皮翁伯（Sebastiano del Piombo）：一四八五至一五四七年。義大利畫家。

5 提台阨斯（Tityus）：希臘神話中的巨人，為宙斯之子。

6 法厄同（Phaëton）：希臘神話人物。為太陽神之子，駕太陽神車狂奔，險使整個世界著火燃燒，後被宙斯用雷擊斃。

7 卡皮托林山（Capitoline Hill）：古羅馬神話中朱庇特神的神廟所在地。

8 路西法（Lucifer）：撒旦墮落之前的稱呼。

9 曼帖那（Mantegna）：一四三一至一五〇六年。義大利文藝復興藝術家。

10 抹大拉瑪莉亞（Mary Magdalen）：《新約》中耶穌的使徒，被天主教會視為聖人。

11 〈聖殤〉（Florence Pietà：又譯作〈佛羅倫斯聖母抱耶穌悲慟像〉。

12 賈柯梅蒂（Giacometti）：一九〇一至一九六六年。瑞典雕刻家和畫家。

13 布朗庫西（Brancusi）：一八七六至一九五七年。國際知名羅馬尼亞雕刻家，為現代派先驅。

14 雷諾瓦（Renoir）：一八四一至一九一九年。法國印象派領導畫家。